지은이

샬럿 & 피터 필

Charlotte & Peter Fiell

샬럿 필과 피터 필은 디자인 역사와 이론 및 비평 분야에서 국제적인 명성을 가진 권위자들이다. 런던의 소더비 경매장에서 공부했던 인연으로 만난 필 부부는 각기 예술과 디자인을 두루 공부했고, 이후에도 관련 분야에서 꾸준히 경험을 쌓았다. 그리고 1980년대 후반에 런던의 패셔너블한 거리인 킹스 로드에 갤러리를 열며 20세기 중반의 가구 및 응용미술 작품을 중점적으로 전시했고, 이를 통해 현대 디자인에 대하여 진기한 실무 지식을 쌓을 수 있었다.

두 사람은 1991년부터 모두 서른 권이 넘는 책을 함께 집필 및 편집했으며, 『1000 체어스1000 Chairs』, 『20세기 디자인Design of the 20th Century』, 『스칸디나비안 디자인Scandinavian Design』 등이 특히 호평받았다. 2008년에는 디자인 전문 출판사를 설립하여 『뉴 그래픽 디자인New Graphic Design』, 『디자인 박물관Design Museum』, 『모리스Morris』 등의 책을 펴냈다.

옮긴이

이상미

성균관대학교 의상학과를 졸업하고 런던 예술대학에서 수학했다. 이후 현지 디자이너 브랜드에서 어시스턴트로 근무했으며, 현재는 번역 에이전시 엔터스코리아에서 출판 기획 및 전문 번역가로 활동 중이다. 옮긴 책으로 『세계의 패션 스타일리스트』, 『바티칸: 바티칸 회화의 모든 것』, 『보그 : 더 가운』, 『위대한 사진가들』 등이 있다.

British
영국

영국United Kingdom이나 영국 제도諸島를 구성하는 나라들,
또는 그 나라에 사는 사람들을 나타내는 형용사다.

Design
디자인

특정 문제를 해결하기 위한 최선의 해결책을 제시하는 관념과 실행을 이르는 말이다.

Masterpiece
명작

매우 훌륭한 작품, 또는 어떤 작가의 작품 중 가장 뛰어난 것을 가리킨다.

"유용하지 않거나 아름답지 않다고 생각되는 물건은 아무것도 집에 두지 마라."

– 윌리엄 모리스William Morris

"좋은 디자인을 믿는 것은 마치 신을 믿는 것과도 같아 우리를 낙관론자로 만들어 준다."

– 테렌스 콘랜Terence Conran

일러두기

1. 옮긴이 주는 •로 표시했다.

2. 인명, 지명, 상품명 등은 한글맞춤법, 외래어표기법에 의해 표기하는 것을 원칙으로 했으나, 일부는 통용되는 방식으로 표기했다.

Masterpieces of British Design

영국 디자인

시간이 지날수록 발하는 명작의 가치

샬럿&피터 필 지음 | 이상미 옮김

SIGONGART

Contents

서문

영국 제품들이 세계적인 인기를 얻는 이유는 현명한 디자인과 기술 덕분이며, 특히 디자인은 영국의 강점이다. 그러나 이 재능이 성공적인 결과로 이어지기 위해서는 생산자의 역할이 필수적이다. 디자이너는 최선의 결과를 내기 위해 공장과 긴밀한 관계를 형성하고, 작업 과정에서의 기술적 부분과 장치들을 이해해야 한다. 또한 자신이 디자인한 제품의 마케팅과 발표 과정에도 참여하여, 소비자가 요구하는 것과 필요로 하는 것들을 알아야 한다.

『영국 디자인』이 생생하게 그려 내는 현명한 디자인들은 전 세계에서 인기를 끈 작품들로, 역사적으로 영국은 오랫동안 세계 산업디자인의 척도가 되어 왔다. 내가 처음 일을 시작했을 당시에 내가 속한 직군은 '산업 예술가'라고 불렸으며, 이 때문에 사람들이 디자인을 바라보는 시각에 혼선이 생겼다. 내가 디자인 박물관을 설립한 이유 중 하나는 정부, 산업 및 소비자들에게 좋은 산업디자인이 무엇인지를 분명히 밝히고 그 중요성을 강조하기 위해서였다. 디자인 박물관의 전신은 보일러하우스로, 디자인에서 중요한 요소인 장식 예술에 관해 훌륭한 전시를 보여 주고 있는 빅토리아 앤드 앨버트 미술관 안에 있었다. 다기 세트 표면의 화려한 무늬는 잘못 디자인한 주전자를 돋보이게 만들 수 있지만 주전자에서 차가 새는 것을 막을 수는 없다.

중요한 것은 현명한 디자인이 삶의 질을 높일 수 있다는 사실이다. 그러니 이를 활용하여 디자인을 통한 두 번째 산업혁명을 이끌어 내어야 한다. 사람들은 이러한 과정을 통해 좋은 물건을 만들어 낸다는 자부심을 얻을 것이다.

테렌스 콘랜

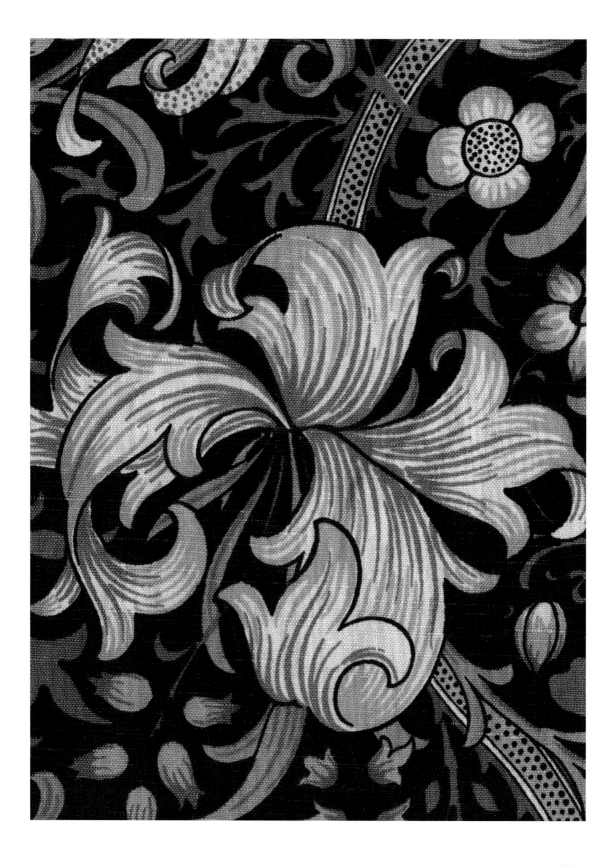

이 책은 1백 개 이상의 디자인을 통해 산업혁명 때부터 현재에 이르기까지 3백여 년 동안 영국의 디자인 산업이 남긴 성과를 기록하고 있다. 책에 등장하는 각각의 디자인은 자체로도 훌륭하지만 영국 디자인 역사를 보다 넓게 보여 줄 수 있도록 선별되었다. 약간은 주관적인 기준이 적용되었을 수도 있으나 이를 통해 영국의 위대한 디자이너들이 내놓은 아이디어의 범위와 다양성뿐 아니라 이들의 작품을 관통하는 공통점을 볼 수 있다. 영국 디자인의 진정한 특징도 드러난다.

스핏파이어 비행기의 아름다운 곡선에서부터 재규어 E-타입 자동차의 유려한 곡선, 루트마스터 버스의 실용적이고 명료한 디자인에서부터 윌리엄 모리스의 직물 프린트가 보여 주는 유려한 수공예 감성에 이르기까지, 영국 디자인은 뚜렷한 목적을 담은 아름다움을 능란하게 강조하면서도 형태와 기능 사이에서 완벽한 균형을 이룬다.

무엇이 영국 디자인을 더욱 영국적으로 만드는가

섬나라에 살던 영국인들은 항해에 익숙했고 언제나 바다 너머를 바라보았다. 이들은 외국의 영향을 자신들만의 문화로 만들어 완벽하게 흡수했을 뿐만 아니라, 내부적으로도 풍부한 창의성과 강한 독립성을 키웠다. 이 두 가지 특징은 영국 디자이너들과 기술자들이 특정 문제를 해결하기 위해 디자인에 접근하는 방식에서 드러나며, 이것은 디자인 전체를 결정짓는 필수 요소다.

모든 디자인은 지금보다 나은 방법을 찾을 수 있을 것이라는 믿음에서 출발한다. 칼날을 갈듯 조금씩 개선해 나가든, 한번에 혁신적인 생각을 떠올리든 마찬가지다. 영국의 디자이너들과 기술자들은 '더 좋은 것'에 실용적인 시각으로 접근하는 데 특출한 재능이 있으며, 형태와 기능 사이의 균형을 매우 능숙하게 조절한다.

영국 디자인은 부드럽고 세련된 느낌이 두드러지고 직설적이지 않은 우아함이 있다. 영국인의 전통적인 성격을 반영하는 것일 수도 있다. 아름다운 물건이란 표면적인 장식이나 기술적인 논리가 아닌, 내면적 가치와 사용자와의 연결성에 중점을 두어야 함을 잘 이해하고 있다는 증거다. 이렇게 현실적인 마음가짐은 영국 디자인을 더욱 돋보이게 만들 뿐 아니라 감성적인 매력을 더해 준다.

영국의 전통은 아름다움과
고전적인 이상형에 대한 분석이다

영국 디자인에 차별성을 부여하는 요소들은 18세기 산업혁명 및 19세기의 아트 앤드 크래프트 운동Arts & Crafts Movement에서 생겨났다. 기술과 공예의 균형은 영국 디자인을 가장 잘 설명하는 요소일 것이다. 산업혁명이 시작되기도 전인 1700년대에도 영국에는 분명 물건을 만드는 독특한 방식이 있었다. 저명한 디자인 역사 연구가인 존 글로그는 "13, 14세기의 조악한 궤짝조차 조각 과정에서 나온 둥근 부스러기로 장식되어 있다. … 이는 장식이 물건의 목적과 긴밀한 관계를 이룬다는 분명한 증거이자 재료에 대한 깊은 애정을 나타내는 것으로, 적절한 재료를 선택하는 이유가 될 뿐 아니라 장식의 형태를 매우 흥미롭게 만든다. 이는 전통적인 영국 디자인에서 불가분의 요소"라고 언급했다.[1]

16세기 영국의 종교 개혁은 '청교도적 윤리'를 일깨웠으며 다음 세대까지도 디자인과 생산에 대해 더욱 깊이 있는 접근을 하도록 만들었다. 조지 왕조 시대 때 젊은 귀족 남성들 사이에서는 유럽 여행이 필수였으며, 디자인을 이해하는 것은 교육 과정에서 매우 중요한 부분을 차지했다. 이는 전통에서 영감을 받되 실용적인 비례를 강조했던 당시의 가구에도 드러난다. 이 시기에는 독일, 프랑스, 중국, 인도 등 다양한 외국 문물에서 영향을 받은 장식 예술 사조가 잠시 유행하기는 했지만 우아하고 실용적인 전체 디자인 사조에는 거의 영향을 주지 못했다.

예술가 윌리엄 호가스William Hogarth의 책 『아름다움에 대한 분석The Analysis of Beauty』(1753)은 세련된 곡선에 대한 찬사로 잘 알려져 있으며, '변화무쌍한 취향이 아닌 일정한 관점을 유지하여 관념을 서술한' 미학 이론의 필수 논문이다. 이 책은 커다란 파급 효과를 가져왔다. 최초로 소비재의 출현을 언급하기도 한 이 책에서 호가스는 변하지 않는 아름다움을 실현하기 위한 일정한 법칙을 규정했다. 이 법칙에서 중요한 요소 중 하나는 '적합성'으로, 호가스는 이를 아름다움을 평가하는 가장 중요한 기준으로 보았다. 또한 '단순성'은 우아한 형태에서 혼란을 방지하기 위한 것으로, '비례'는 전체를 이루기 위한 부분들의 조화와 대칭이라고 정의했다. 그러나 호가스가 내세운 가장 중요한 요

소이자 오랫동안 영국 디자인에 지속적으로 영향을 끼친 항목
은 예술적 형태와 기술적 형태의 적절한 균형이었다. 조사이어
웨지우드는 호가스의 이론을 현실에 적용한 최초의 인물이라
할 수 있는데, 제품에 고전적인 이상형을 나타내려는 그의 목표
와 조직적인 대량 생산 방식에서 이를 찾아볼 수 있다. 웨지우드
가 만든 크림색 도자기 〈퀸즈웨어〉는 단순하고 고전적인 형태로
호가스가 언급한 고상함에 완벽하게 들어맞는다. 비판적인 시
선에서 보자면 웨지우드는 산업 생산용 디자인을 하기 위해 당
대 최고의 예술가 및 장인들을 고용할 수 있을 만큼 자본에 여
유가 있었는데, 가장 눈에 띄는 인물로 존 플랙스먼이 있다.

이와 비슷한 예로는 산업혁명의 선구자 에이브러햄 다비가 설
립한 콜브룩데일 주조가 있다. 기능적인 요리용 솥과 가마솥만
을 생산하던 이 회사는 곧 무쇠로 된 의자, 벽난로 울타리, 도어
스토퍼 등 다양한 물건을 생산했다. 모두 고전적 형태에서 영감
을 받아 우아하면서도 실용적이었다.

안타깝게도 모든 영국 생산자들의 생각이 깨어 있지는 못했
다. 호가스의 글은 발표된 지 1년 만에 예술계와 산업계를 하나
로 묶기 위한 보다 공식적인 시도로 이어졌다. 예술가이자 사회
운동가인 윌리엄 시플리는 '기업을 발전시키고 과학 분야를 확
장하며, 예술을 가다듬고 생산을 늘리며 우리의 상업을 더욱 확
대하기 위한' 목적으로 1754년에 예술, 생산 및 상업 발전 촉진
협회를 설립했다. 시플리는 좋지 않은 디자인의 물건은 보는 사
람에게 불쾌감을 준다고 주장했다고 한다. 그러나 그와 그가 설
립한 협회가 좋은 디자인을 한 업체에게 상을 수여하고 금전적
인 지원을 하는 등 많은 시도와 노력을 했음에도, 다음 세기를
위해 디자인을 개선할 필요성을 느끼는 영국 생산자들은 찾아
보기 힘들었다.

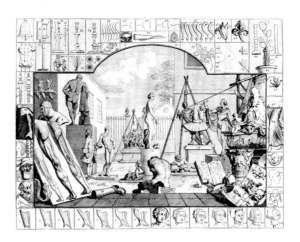

윌리엄 호가스, 〈아름다움에 대한 분석-삽화 1〉 판화, 1753.
고전 조각품들을 예로 들어 아름다움을 설명하는 그림으로,
복합적인 곡선이야말로 아름다움의 진수라고 생각했던
호가스의 이념이 잘 드러난다.

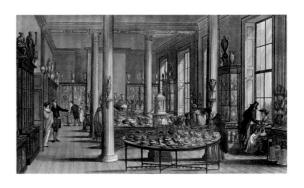

런던 세인트 제임스 스퀘어의 요크 스트리트에 위치했던
웨지우드 앤드 바이얼리 매장을 그린 판화로,
R. 아커만의 『예술의 보고 Repository of Arts』(1809)에 실렸다.

고딕 양식의 부활과 고급스러운 빅토리아 양식

19세기 중반 영국은 집중적으로 영토를 확장하고 물자 생산량
을 늘려 세계에서 가장 강력한 국가가 되었다. 그러나 최초로 산
업화 과정을 겪는 국가가 된다는 것은 수많은 시행착오를 거치
며 모든 것을 배워 나가야 한다는 뜻이기도 했다. 그리고 이는
무엇보다 소비재의 생산과 디자인에 크게 적용되었다. 대부분의

생산자들은 기계를 더 싸고 빠르게 물건을 생산하여 이윤을 늘려 주는 수단으로만 생각했다. 이들은 수작업 공정을 흉내 내는 것보다 산업화된 생산 방식을 따르면 더 좋은 품질의 물건을 생산할 수 있다는 사실을 알아채지 못했다. 조악하게 만든 '잡화류'는 대부분 고급 제품의 겉모습만 복제하고 불필요한 장식으로 사치스럽게 꾸민 것들이었으며, 당시 대부분의 영국 생산자들은 주로 이러한 물건들을 만들었다. 이는 1851년 예술협회가 근대 기술과 국제 디자인을 기념하기 위해 주최한《대영 박람회》에 전시된 10만여 점의 디자인에서도 여실히 드러났다.

박람회는 조지프 팩스턴이 설계한 기념비적 건물인 크리스털 팰리스에서 열렸는데, 철골과 유리로 된 조립식 건물이었다. 이 박람회는 모든 분야에서 이루어 낸 경이로운 발명과 이를 가능하게 만든 산업 기술의 발전을 보여 주었을 뿐만 아니라, 빅토리아 왕조 시대 사람들이 가진 장식에 대한 끝없는 욕망도 함께 드러냈다. 이 시기에는 패션에서도 복고풍이 스쳐 지나듯 빠르게 유행했다. 당시 영국이 이룬 경제적 풍요를 바탕으로 새로운 부유층이 나타났으며, 산업계 전체가 모든 소비자가 탐욕스럽게 추구했던 일시적 유행에 맞는 물건을 생산하는 데 집중했음을 알 수 있다.

《대영 박람회》가 열리기 전에도 디자인 개혁의 움직임은 존재했다. A. W. N. 퓨진의 저서인『교회 건축의 원리The True Principles of Pointed or Christian Architecture』(1841)는 디자인의 진실성, 목적에 맞는 건축물, 재료에 대한 진정성 및 건설 과정의 공개 등 윤리적 부분을 총체적으로 강조했다. 1849년에 왕립예술협회의 일원이자《대영 박람회》주최의 중심 역할을 맡았던 헨리 콜은 "디자인은 두 가지 관점을 갖는다. 첫 번째는 제품의 디자인과 유용성에 밀접한 관계가 있어야 한다는 것, 그리고 두 번째는 유용성도 아름답게 장식해야 한다는 것이다"라고 했다.[2]

《대영 박람회》가 열린 지 1년 후, 영국 정부는 박람회 수익 중 5천 파운드를 들여 출품되었던 몇 가지 물건들을 모아 팰맬에 있는 말버러 하우스에 미술관을 건립하기로 했다. 목적은 영국의 예술 및 디자인 교육 수준을 발전시키는 것이었으며, 특히 산업디자인과 밀접한 관계가 있었다. 이곳에 전시할 물건들을 선정하기 위해 꾸린 위원회에 퓨진도 속했다. 또한 헨리 콜은 이 박물관에서 실용 디자인 부서 최초의 총감독이 되었다. 그는 조악하게 디자인된 물건들을 모아 '잘못된 원칙에 따른 장식'이라는 전시실을 만들었는데, 후에 '공포의 전시실'로 알려졌다. 이 전시실의 물건들은 매우 추하고 과도하게 장식한 것들로 다양한 분야의 영국 생산자들이 만든 것들이었다. 전시 목적은 두 가지였다. 생산자들을 부끄럽게 만들어 더 나은 디자인 공예품을 생산하도록 만들기 위함과, 대중에게 좋은 디자인과 그렇지 못한 디자인을 가르쳐 주기 위함이었다.

말버러 하우스의 전시가 핵심이 된 컬렉션의 규모가 커지면서 1857년에 사우스 켄싱턴 박물관이 설립되었으며, 후에 빅토리아 앤드 앨버트 미술관으로 명명되었다. 또한 정부가 설립한 디자인 학교는 1837년 서머싯 하우스에서 탄생한 후 예술훈련학교라는 이름으로 사우스 켄싱턴 박물관과 합쳐졌으며, 이후 왕립예술학교가 되었다. 이는 박물관이 소장한 디자인 교육용 컬렉션이 영국의 디자인 교육에서 핵심적인 역할을 담당했음을 잘 보여 준다. 그러나 디자인 역사 연구가이자 문화 비평가인 스티븐 베일리는 "콜과 그의 동료들은 세계 시장이 더 이상 소수 엘리트의 취향에 기반을 두고 돌아가지 않을 것이라는 사실을 모르고 있었다. 그 취향이 아무리 좋은 의도를 가지고 보편적인 기준을 만들려는 것이라 해도 말이다"라고 언급했다.[3]

디자인 개혁과 아트 앤드 크래프트 운동

사우스 켄싱턴 박물관 설립 4년 후, 젊은 윌리엄 모리스는 존 러스킨과 라파엘 전파의 낭만적 도피주의에서 사회적·예술적 영향을 받아 모리스 마셜 포크너 상회를 설립하여 매우 다른 방향에서 디자인을 개혁하고자 했다.

새로운 모험은 '불필요한 고역'을 '효율적인 작업'으로 교체하자는 사회적 분위기에 힘입어 시도한 것이었다. 모리스의 목표는 작업자들이 스스로의 공예 기술에 자부심을 가지고 노동에서 기쁨을 얻도록 만드는 것이었다. 그는 이렇게 생산된 아름답고 유용하며 예술적인 물건들은 사용자를 즐겁게 만든다고 생각했다. 일찍부터 '예술을 위한 삶'을 살았던 모리스는 전형적인 실천적 관점에서 디자인과 생산에 접근하여 혁명을 꾀했고, 이는 급속한 산업 발전이 낳은 사회 문제와 대부분의 생산 공정에서 인간을 비용의 일부로 취급하는 현상을 막으려는 시도였다. 또한 산업화된 공정 및 분업화에 의존하는 비인간적 작업을 거

부하고자 했다. 모리스는 개혁 이론을 현실에 투입하기 위해 새로운 예술 공예 미학을 발전시켰는데, 이는 단순함, 실용성, 아름다움, 상징성, 그리고 품질을 확보한 좋은 디자인에 중심을 둔 것이었다.

모리스는 그의 작품을 통해 영국의 디자인 정체성을 정의하고자 했다. 그의 작품들은 토착적 전통을 끌어내고 이를 더욱 갈고 다듬어 발전시킨 것들이었다. 그러나 한 가지 근본적인 모순이 있었다. 좋은 디자인을 대중에게 보급하여 사람들의 삶의 질을 높이고자 했으나, 수작업 공정을 중요시한 나머지 가구와 직물, 유리 및 도자기 그릇 등을 생산할 때 공정의 기계화를 거부했던 것이다. 이 때문에 물건의 가격이 비쌀 수밖에 없었으며, 결국 그가 주장한 사회적 목적을 달성할 수 없게 되었다. 회사를 계속 운영하기 위해서 모리스는 어쩔 수 없이 부호들의 추잡한 사치스러움을 만족시킬 물건을 만들기도 했다.

그럼에도 모리스가 영국 디자인 발전에 공헌한 바는 지대하다. 그는 영국 산업디자인계에 공예 지향적 이상과 사회적 양심을 심어 주었다. 또한 그의 작품은 시대를 초월하여 우아한 느낌을 나타내는 영국 특유의 스타일을 강하게 드러냈다. 결정적으로 모리스는 질 좋은 제품을 생산해야 한다는 도덕성을 보여 주었으며, 사회적 변화를 부르는 민주주의의 도구로 디자인을 이용했다. 후에 근대 운동Modern Movement의 출발에도 근본적인 영향을 주었다.

또한 이 시기에 영국 건축가 오언 존스가 저술한 『장식의 기초Grammar of Ornament』(1856)는 디자인계에 커다란 영향을 주었다. 건축과 장식 예술에서 쓰이는 형태와 색상의 배열에 대한 기본 원칙 서른일곱 가지를 정리한 것으로 디자인 자료 및 지침서라 할 수 있다. 이후 찰스 로크 이스트레이크는 『가정용품 고르기 지침Hints on Household Taste』(1868)이라는 책을 펴냈는데, 존스의 책보다 더욱 널리 알려져 영국을 넘어 미국 대중의 취향에도 영향을 주었다. 이 책은 실내 장식에 대해 알기 쉽게 설명했으며, 유행만 따르는 사고방식을 조롱하고 우리 주위에 두고 매일 사용하는 것들 중 좋은 디자인과 나쁜 디자인을 구별하는 법을 알려 주었다. 이스트레이크는 비싸고 호화로운 물건도 나쁜 디자인을 보여 주는 최악의 예가 될 수 있으며, 기본적인 침실용 세면대처럼 집에서도 가장 단순한 물건이 사실 가장 좋은 디자인이라고 주장했다. 이렇게 품질과 실용성을 연결하여 생각하는 것은 대중들의 취향을 바꾸었으며 영국 내의 물건 수요에도 변화를 주었다. 이는 다음 10년 동안 이어진 초기 근대적 디자인

에 박차를 가하는 결과를 가져왔다.

1870년대의 일본 개방으로 영국에 거센 변화의 바람이 불었다. 크리스토퍼 드레서와 윌리엄 고드윈 같은 디자이너들은 근대적 디자인의 전신이라고 할 만큼 단순한 기하학적 형태의, 영국풍과 일본풍이 섞인 디자인을 선보였다. 큰 영향력을 지닌 드레서의 저술 『장식 디자인의 기초The Principles of Decorative Design』(1873)는 형태와 기능의 관계에 대해 설명하며, 장식에 대한 지식을 얻고자 하는 산업 생산자들에게 예술 교육을 제공했다. 그는 상업적 가치를 지닌 아름다움은 디자인의 중요 요소라고 주장하면서, "심지어 예술은 귀한 대리석이나 구하기 힘든 목재, 또는 금과 은보다도 큰 가치를 물건에 부여한다. 생산자는 자신의 물건에 그 가치를 더욱 높여 주는 품질과 아름다움이라는 요소를 더할 수 있다. 고용주 입장에서는 아름답지 않은 물건을 만드는 노동자보다 이러한 노동자가 더 유용하며, 이들은 기술이 부족한 동료 노동자들보다 같은 시간에 더 큰 가치를 생산한다"라고 말했다.

드레서는 최초의 산업디자이너로 간주된다. 수많은 기업에서 자문위원으로 일했으며, 드레서의 작품들 중에는 그의 서명이 새겨진 것들도 있다. 그러나 모리스와는 달리 드레서는 기계를 배척하지 않고 전적으로 수용했다. 그는 디자인에 더 새롭고 효율적으로 접근하기 위해서는 기계를 사용하는 대량 생산의 잠재력을 활용해야 한다고 생각했다. 또한 이를 통해 아름답고 유용하면서도 값싼 물건을 만들어 소수가 아닌 다수에게 공급해야 한다고 생각했다. 드레서는 자신이 주장하는 바를 그대로 실천했으며, 그의 디자인은 격식이 있으면서도 기능적 합리주의를 드러냈다. 새로운 동시에 당시의 산업적 대량 생산에 대단히 잘 맞는 스타일이었다.

1880년대부터 제1차 세계대전이 발발하기 전까지 영국 디자인은 새로운 국면에 접어든 아트 앤드 크래프트 운동이 지배했다. 이 시기에는 모리스의 수공예 미학을 받아들이되, 산업 생산에 대해서는 보다 양면적인 입장을 취했다. 당시 아트 앤드 크래프트 운동과 뜻을 같이 한 대부분의 디자이너들은 드레서처럼 간결한 형태를 주로 디자인했으나 전형적인 동양 스타일이라기보다는 영국 특유의 토착적인 느낌이 강했다. 또한 자신들의 디자인을 생산하는 데 기계화 공정을 부분적으로 도입했다. 찰스 레니 매킨토시가 디자인한 가구와 찰스 보이지, 존 디얼의 직물, 그리고 아치볼드 녹스가 리버티 백화점을 위해 디자인한 금속 제품들은 모두 '뉴 아트', 즉 새로운 아트 앤드 크래프트 운동

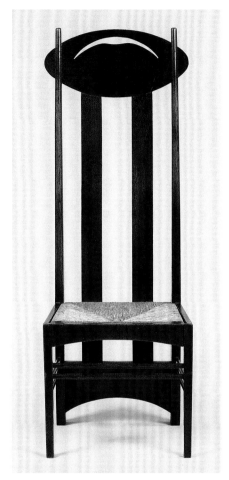

찰스 레니 매킨토시. 아가일 스트리트의 티 룸을 위해 디자인한 등받이가 높은 의자, 1897.

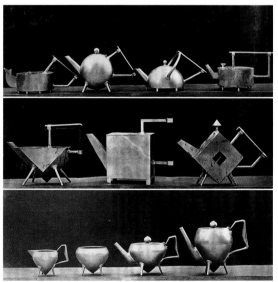

제임스 딕슨 앤드 선스가 촬영한 크리스토퍼 드레서의 다양한 찻주전자들, 1879.

의 세기말적 특징을 보여 주는데, 민속 공예와 마찬가지로 자연의 형태에서 영감을 받은 것들이었다. 에드워드 왕조 시대 후반기에 접어들 무렵, 아트 앤드 크래프트 운동의 영향을 받은 디자인은 역대 가장 단순한 형태를 띠었으나 뚜렷한 수공예 감성을 드러냈다. 이러한 디자인의 특징은 단순하고 정직한 모양으로 만든 영국의 가정용품에서 찾아볼 수 있다.

1914년 제1차 세계대전 발발은 아트 앤드 크래프트 운동의 안락하고 목가적인 분위기를 단숨에 근대적으로 바꾸었다. 또한 거대한 사회적 변화를 가져왔는데, 특히 신분제에 많은 영향을 주었다. 그리고 구시대적이었던 사회의 인구 구조를 크게 바꾸었다. 1918년 전쟁이 끝났을 때 영국은 완전히 다른 곳이 되었다. 현대적 사고방식으로의 전환이 필요하다는 인식이 확산된 것은 유럽 대륙과 마찬가지였으나 전쟁에서의 승리는 엄청난 양의 물자와 인적 자원을 소모한 끝에 얻은 것이었다. 또한 뒤이어 찾아온 경기 침체는 영국 디자인과 생산업을 거의 완전히 정지시켜 버린 듯했다. 그러나 1922년 출시된 〈오스틴 세븐〉은 전후의 새로운 시장 수요를 반영한 것으로, 영국 자동차로는 최초로 누구나 구입할 수 있는 가격이었다.

1920년대에도 에드워드 맥나이트 코퍼의 아르 데코 스타일 런던 교통국 포스터와 에릭 길의 〈길 산스〉 서체 등 주목할 만한 진보적 디자인들이 나타났다. 영국 디자이너들은 유럽 근대 운동의 급진적인 발전을 따랐다. 당시 영국이 보기에는 프랑스가 모더니즘의 주요 원동력을 담당하는 것 같았으나, 얼마 지나지 않아 1930년대에는 바이마르 바우하우스가 훨씬 주목을 받았다. 1919년에 설립된 바우하우스는 1930년대 초까지만 유지되었다. 오히려 이후 제2차 세계대전 발발 당시 바우하우스 출신의 많은 디자이너들이 런던에 정착하면서 그 영향력이 세간의 주목을 받았다. 1930년대에 들어서부터 영국 디자이너들은 유럽을 휩쓸었던 모더니즘적 미학을 착실히 수용했다.

사회적 관념론과 전쟁 중의 실용계획안

1929년 10월, 뉴욕 월 스트리트의 추락(•검은 목요일)이 일으킨

작은 파문은 금융계에 해일을 몰고 왔다. 또한 1930년대 초에 영국은 재차 경제적 침체기에 빠졌으며, 1933년에는 실업률이 20퍼센트까지 치솟았다. 영국의 1930년대는 램지 맥도널드가 경제 위기에 대처하기 위해 수립한 연립 내각인 '국민 정부'로 시작해, 군사 위기에 맞선 또 다른 연립 정부 수립으로 막을 내렸다. 이 시기는 일명 '악마의 시기'라고도 불렸지만 모더니즘의 꾸준한 성장으로 디자인적 실천이 이루어졌으며, 유럽과 미국뿐 아니라 영국에서도 산업화된 '기계 문명 시대'가 발전했다. 힘들고 경제적으로 궁핍한 이 시기에 사회적 관념론이 꽃피기 시작했으며 이는 새로운 산업적 기능주의를 수용한 깔끔하고 현대적인 제품들에서 잘 드러난다. 이러한 경향은 조지 카워딘의 혁신적인 〈앵글포이즈〉 램프(1933)와 웰스 코츠의 상징적 작품인 에코 사의 〈AD 65〉 라디오(1934) 등에서 찾아볼 수 있다. 특히 광택 있는 베이클라이트bakelite(•플라스틱의 일종) 소재로 제작된 〈AD 65〉 라디오는 '한 시대의 사회적 특징이 그 시대의 예술을 결정한다'는 코츠의 신념을 현실화한 작품이다. 또한 헨리 벡이 새롭게 디자인한 도표 형태의 런던 지하철 노선도(1933) 역시 그래픽 디자인의 모던한 주제를 잘 드러내며, 에드워드 영이 디자인한 펭귄 출판사의 도서 표지(1935)도 마찬가지다. 전쟁의 기운이 다가오면서 최신식 군수 물자 개발의 필요성도 부각되었다. 레지널드 조지프 미첼이 디자인한, 절묘한 아름다움을 뽐내는 〈슈퍼마린 스핏파이어〉 군용기는 1936년에 처녀비행을 했다.

1930년대에는 근대 운동을 이끌던 건축가들과 디자이너들이 나치 독일을 피해 대거 영국으로 몰려들었는데, 가장 눈에 띄는 이는 마르셀 브로이어와 발터 그로피우스 등이었다. 이러한 작가들의 유입은 근대적인 디자인 사고를 받아들이는 데 큰 영향을 주었다. 예를 들어 PEL 사가 생산한, 강철 튜브로 만든 가구들은 바우하우스 스타일의 기능주의를 수용했을 뿐만 아니라 20세기 초 영국 디자인의 중심을 이루었던 수공예적 이상을 거부한 것이기도 했다. 이와 같은 모더니스트들의 단호한 입장은 키스 머리가 웨지우드에서 디자인한 도자기의 과감한 기하학적 형태나 이니드 막스가 런던 대중교통을 위해 디자인한, 내구성이 강한 모켓moquette(•의자 커버나 열차 시트 등에 쓰이는 가구용 직물로 보풀이 있어 잘 닳지 않는다)에서도 잘 드러난다. 그러나 이들은 수공예 전통에서 출발한 핵심 가치를 지녀 모더니즘을 보다 부드럽고 인간 중심적으로 표현했다. 1930년대 영국 디자이너들은 북유럽 모더니즘에서도 영향을 받았는데, 핀란드 출신 건축가인 알바 알토Alvar Alto의 영향이 가장 두드러졌다. 합

판을 혁신적으로 사용하여 만든 그의 가구들은 핀마 사를 통해 수입·유통되었는데, 모서리가 부드럽게 처리되고 유기적인 형태로 디자인되어 독일 민족주의적인 느낌으로 보일 염려가 없었다. 이러한 디자인적 접근은 1933-1934년에 제럴드 서머스가 디자인한 합판 소재의 안락의자에서 분명히 나타난다. 1930년대의 영국 디자인은 근본적으로 '북유럽 스타일'이 되었다고 할 수 있으나, 목적이 분명하고 민족적이며 수공예에 기초한 본질이 느껴지는 점에서 그와 명확히 구분된다.

이 시기에 디자인 실무는 점점 더 전문적인 분야가 되었다. 예를 들어 1934년 밀너 그레이와 미샤 블랙은 영국 산업디자인국의 전신인 산업디자인조합을 설립했다. 당시 정부 역시 산업 생산과 관련된 좋은 디자인의 중요성을 충분히 인식했으며, 예술과 산업의 연계를 적극 장려했다. 이러한 인식의 확산으로 몇몇 디자인 관련 위원회들이 생겼는데, 이는 1933년에 프랭크 픽Frank Pick이 회장을 맡은 예술공업위원회(산업디자인위원회의 전신)의 설립으로 이어졌다. 1938년 왕립예술학회는 왕실 산업 디자이너Royal Designer for Industry, RDI라는 새로운 칭호를 도입했는데, 당시 찰스 보이지와 에릭 길 외 몇몇 디자이너들에게 수여되었다. 소비재에서 디자인의 역할과 그 사회적 중요성이 더욱 널리 인식되었으며, 해럴드 맥밀런은 1938년 저서『더 미들 웨이 The Middle Way』에서 "사람들의 구매력, 소비재에 대한 수요, 그리고 소비재를 생산하기 위한 노동자 고용률 사이에는 뚜렷한 연관성이 있다"라고 언급했다. 당시 정부와 디자인업계에서는 모더니즘이 디자인을 더 새롭게 개선하고, 세상을 더욱 공정하게 만들 것이라는 보편적 인식이 있었다. 문제는 영국 소비자들의 생각이 이와는 종종 달랐다는 점이다.

1930년대 후반, 정부가 훌륭한 디자인 교육 제도를 갖추고 긍정적 변화를 만드는 도구로서의 좋은 디자인을 끊임없이 장려한 덕분에, 영국은 매우 재능 있고 전문적인 디자이너들과 기술자들을 얻을 수 있었다. 이들은 제2차 세계대전이 발발했을 당시 국가가 직면한 여러 가지 디자인적 과제들, 즉 군수 물자 개발부터 직설적인 포스터 디자인까지 다방면에 동원되어 일했다. 전쟁 기간 동안 모든 디자인 및 생산 활동은 군수 물자 생산 및 전쟁을 위한 정책에 집중되었다. 원자재가 매우 부족했기에 엄격한 보급제가 실시되었으며, 이는 1941년과 1942년에 의복과 가구 디자인에 대한 실용계획안을 각각 도입하는 결과로 이어졌다. 실용가구계획안은 전쟁의 공포가 사라진 지 한참 후인 1951년에야 완전히 폐지되었다. 규격화된 가구들은 고든 러셀

1953년 잡지 『펀치』에 실린 PEL 사의 강철 튜브 소재 네스팅 체어 광고로, 이 현대적인 의자는 1930년대에 이미 도입되었다.

「디자인 46: 《영국은 할 수 있다》 박람회에 나타난 영국 산업디자인 조사」
표지, 1946.

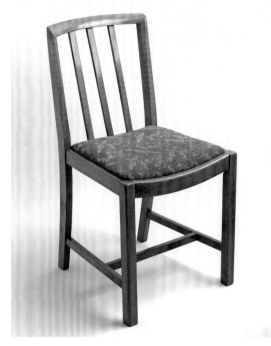

상공회의소의 실용가구계획안에 따른 실용가구자문위원회의
〈3a번 모델〉 식탁 의자, 1942.

Gordon Russell 등이 디자인한 것으로 실용계획안의 지원으로 생산되었다. 이들은 특별히 훌륭한 디자인은 아니지만 단순하고 매우 실용적인 형태로, 아트 앤드 크래프트 운동과 모더니즘이 합쳐져 담백하고 기능적이었으며 전쟁 당시의 사회주의적 분위기를 반영했다.

전후 디자인과 영국제

제2차 세계대전의 종료와 함께 영국 역사 및 디자인은 새로운 시대를 맞았다. 영국 역시 다른 국가들과 마찬가지로 군수 물자에 집중되던 산업을 평시 생산 체제로 빠르게 전환할 필요가 있었다. 이는 물자를 수출하고 외화를 벌어들여 심각하게 고갈된 국고를 회복하기 위한 것이었다. 당시 사용 가능한 원자재가 부족했기 때문에 매우 어려운 일이었으나, 영국은 독창성을 발휘한 혁신적인 디자인들을 통해 극적인 변화를 꾀했다. 그 예로 1945년에 어니스트 레이스가 디자인한 〈BA〉 의자가 있는데, 비행기를 만들었던 알루미늄을 다시 제련해 만든 것이었다. 이 디자인은 1946년 빅토리아 앤드 앨버트 미술관에서 열린 《영국은 할 수 있다Britain Can Make It》(*또는 영국이 만들 수 있는 물건들. 중의적 의미로 쓰였다) 박람회에 4천여 점의 다른 작품들과 전시되었다. 당시 영국은 여전히 엄격한 배급제를 실시 중이라 이 박람회에 출품된 제품들은 수출만 가능했다. 때문에 비평가들은 '영국은 가질 수 없다Britain Can't Have It' 박람회라 부르기도 했다. 그럼에도 불구하고 전시품의 대부분은 보편적인 '좋은 디자인'의 기준을 만족시키는 것들이었으며 이니드 막스가 박람회 개관에서 언급한 정서를 반영했다. 그는 개관에서 "윌리엄 모리스는 팽배해 있던 추함에 몸서리쳤으며, 기계를 거부했다. 만약 그가 기계 자체가 아닌 기계의 잘못된 사용을 거부하고, 훌륭한 수공예 정신에 대한 자신의 희열을 기계식 대량 생산 쪽으로 돌렸다면 얼마나 좋았을까?"라고 했다.[4]

이 박람회를 처음 생각한 인물은 상공회의소 회장이었던 스태퍼드 크립스 경으로, 출품하는 물건들을 수공예가 아닌 기계로 생산한 것만으로 제한하고자 했다. "《영국은 할 수 있다》 박람회의 가장 근본적인 주제는, 어떤 경우에도 산업디자인이 비실용적이거나 이상주의적이어서는 안 된다는 점이다. 사실 산업디자인은 우리 삶의 행복과 가장 가까이 맞닿아 있는 분야다. 좋은 디자인은 우리의 가정과 일터에 기쁨을 더하는 물건을 만든다. 이러한 물건들은 목적에 맞고 사용이 편리하며 형태와 색깔이 매력적이다."[5]

중요한 것은 박람회가 두 가지 의도로 개최되었다는 점이다. 표면적으로 가장 뚜렷한 첫 번째 목적은 해외 시장에 좋은 디자인을 가진 영국 제품의 입지를 세우고자 함이었고, 두 번째는 교육이었다. 이러한 목적은 영국 산업디자인국 부스의 '산업디자인이란 무엇인가'라는 제목에서 찾아볼 수 있다. 이 부스에서

는 에그 컵 디자인 개발을 예로 들어 초기 콘셉트에서부터 완제품에 이르기까지, 산업디자인 전체 과정을 단계별로 나누어 영국 대중에게 보여 주고자 했다. 그리고 마지막에는 에그 컵에서 다음과 같은 문구가 적힌 말풍선이 나타났다. "나를 디자인하는 것이 생각보다 까다롭다는 것을 알게 되었을 것입니다. 당신이 구입하는 모든 물건들에는 수천 가지의 다른 문제점들이 있습니다."

이처럼 디자인 교육에 가볍게 접근하는 방식은 5년 후인 1951년, 영국제Festival of Britain(•1951-1952년에 런던에서 열린,《대영 박람회》1백 주년 기념제. 전후 경제 회복의 시기를 열었다)에서도 시도되었다. 역사학자 데이비드 톰슨의 표현에 따르면 이 축제는 "현대의 방식으로 열린 국가 민속 축제"였다.[6] 영국제는 빅토리아 시대에 열렸던《대영 박람회》와 마찬가지로 인기가 높았고 과학, 기술, 산업디자인, 건축 및 예술 분야에서의 국가적 성취를 기념한 면에서 좋은 평가를 받았다. 애국심을 바탕으로 1년 내내 이어진 영국제는 국가적 자신감을 물씬 풍겼으며, '국가를 위한 강장제'이자 디자인을 현대적으로 바꾸는 촉매제 역할을 했다. 맹렬했던 두 번의 세계대전을 겪고 전쟁 중의 경기 불황이 종전 후에도 계속되는 상황에서, 영국은 더욱 밝고 긍정적이며 현대적인 시선으로 미래를 바라보게 되었다. 이는 템스 강이 내려다보이는 곳에서 영국제의 중심 역할을 했던 사우스 뱅크 전시회장에서도 잘 드러난다. 이곳에는 로열 페스티벌 홀, 초현대적인 돔 오브 디스커버리, 가설 전시장들, 그리고 높이 솟은 스카일론 조형물이 새로 들어섰으며, 땅 위에 떠 있는 듯 보이는 스카일론은 축제의 상징적인 역할을 했다.

축제 기간 동안 사우스 뱅크 전시회에는 8백50만 명에 이르는 방문객이 다녀갔으며, 대부분은 네빌 콘더와 페이션스 클리퍼드가 전시 디자인을 맡은 '디자인 리뷰'를 방문했다. 주최 측은 산업디자인 수준을 눈에 띄게 발전시켜 그에 따른 산업 생산을 개선한다는 목표를 달성하지 못했다는 점에서 옛날의《대영 박람회》는 실패했다고 여겼다. 이들은 이러한 역사가 되풀이되어서는 안 된다고 결심했고, 축제의 디자인 리뷰 분야에 출품할 물건들을 훨씬 까다롭게 골랐다. 당시 산업디자인위원회 감독이었던 러셀은 "영국제가 공언한 목표는 높은 수준의 산업디자인을 보여 주는 것이다. 우리는 어떻게 이를 정의할 수 있을 것인가? 잘 디자인된 공산품이란 특별하고 유용한 목적을 위해 만들어진 물건이라 할 수 있다. 이러한 물건들은 적절하고 좋은 재료를 사용해 보편적인 기계 공정을 거쳐 경제적으로 만들어지

며, 일반적인 무역 경로를 통해 유통된다. … 또한 사용할 때 즐거움을 선사한다. 디자인은 품질에서 필수 불가결한 요소로, 더 이상 훌륭한 기술이나 좋은 재료만을 뜻하는 것이 될 수 없다. 사실 좋은 디자인은 소비자들에게 보장되어야 할 품질 중 하나로 취급되어야 한다"라고 했다.[7]

영국제의 디자인 리뷰 부문은 가구, 조명, 가정용품, 주방용품, 가전제품, 여행용품, 축제 기념품, 포장, 의복 원단, 패션 액세서리, 신발, 장난감, 농업용품, 기계류, 실험 및 연구실 장비, 자동차, 자전거, 상업용 차량, 기차, 비행기, 배, 통신 장비 등을 전시했다. 이는 좋은 품질과 디자인을 갖추어 진보적이고 실용적인 물건을 찾고자 하는 산업디자인위원회의 의지가 반영된 것이다. 그러나 축제의 현대적인 '뉴 룩' 정신을 가장 잘 표현하여 기억에 남는 디자인은, 사우스 뱅크 전시회장의 야외 테라스를 위해 어니스트 레이스가 디자인한〈앤틸로프〉의자다. 강철 막대를 구부려 만든 의자로, 마치 원자처럼 동그랗게 생긴 발 디자인이 특징이다.

당시 왕립예술학교를 막 졸업했거나 재학 중이던 새로운 세대의 디자이너들은 축제에 출품된 제품들에서 디자인만이 아니라 좋은 디자인의 중요성에 대한 메시지도 얻을 수 있었다. 축제가 압도적인 성공을 거둔 후 몇 년간, 뚜렷한 개성이 있고 현대적인 스타일의 디자인이 눈에 띄게 인기를 얻었다. 루시엔 데이, 로빈 데이, 데이비드 멜러, 로버트 웰치, 테렌스 콘랜 및 로버트 헤리티지 등의 젊은 디자이너들은 모두 이렇게 새롭고 현대적인 20세기 중반의 미학을 표현했다. 이는 특히 1953년 새로운 시대의 개막을 알리는 엘리자베스 여왕 대관식과 함께 영국의 커져 가는 자신감을 반영한 것이었다. 1957년 당시 수상이었던 해럴드 맥밀런은 보수당 집회 연설에서 "우리 국민 대부분이 이렇게 좋은 생활을 했던 적이 없다"라고 말하며 긍정적인 시각을 드러냈다. 당시 밝은 색의 직물과 현대적인 가구, 텔레비전과 노동을 줄여 주는 기계들의 등장을 볼 때, 금욕적이고 기능적인 면만을 강조했던 암울한 시대가 가고 소비자가 이끄는 성장과 고용의 시대가 왔음이 분명했다.

팝 디자인과 유스 컬처Youth Culture

1950년대 변화의 바람이 영국제의 애국적 깃발을 펄럭이게 했다면, 1960년대 초에 이 바람은 돌풍이 되어 런던 소호에서 신생광고 산업의 지명도와 전문성을 성장시켰다. 또한 영국의 인구구성이 보다 젊은 층에 집중되면서 음악 및 패션계가 급성장했다. 이러한 세대교체로 런던은 '활기찬 60년대Swinging Sixties'의 중심지가 되었다. 디자인 역사 연구가인 피오나 매카시는 이를 "당시는 새로운 시대의 시작과 함께 갑작스럽고 무모하면서도 매우 보편적인 열정이 뚜렷이 느껴지는 시기였다. 심지어 지금까지 순수주의를 지켜 왔던 이들조차도 유행을 따르고 일시적이며 엉뚱한 방향을 택했다. 당시 유행한 스타일은 누가 봐도 과시적이고 열정이 넘쳤으며, 강렬한 느낌을 주었다"라고 표현했다.[8]

영국에 이렇게 새로운 대중적Pop 시대정신이 꽃피기 시작한 데는 1962년 『선데이 타임스』가 최초로 도입한 '컬러판 부록'이 결정적인 역할을 했다. 매주 보급되는 새롭고 흥미로운 내용들은 다른 라이프 스타일 잡지들과 함께 스타일리시한 디자인 다원주의를 전파했다. 이는 고급 취향이나 국가 차원에서 홍보한 '좋은 디자인'을 거부하고 과감하고 시선을 끄는 소비재를 생산하는 것과도 연결되었다. 1960년대 초에는 영국 가정의 3분의 2가 텔레비전을 보유했으며, 이는 소비 증가에 박차를 가했다. 영국 대중들은 합리적인 이성주의에 지루함을 느꼈다. 이들은 더 이상 '완벽한' 디자인을 원하거나 요구하지 않았다. 새로운 인구 구조의 취향에 따라, 소비자들은 보다 캐주얼한 생활 양식에 맞는 저렴한 소모품을 원하게 되었다. 1964년 테렌스 콘랜은 런던의 풀럼 로드에 최초의 해비타트Habitat 매장을 열었다. 이곳은 조립형 가구와 꾸준히 바뀌는 조리 도구 및 액세서리들을 시장처럼 늘어놓고 판매하는 창고형 매장으로 당시의 시대정신을 강하게 드러냈다. 콘랜과 그의 패셔너블한 대형 상점은 좋은 디자인의 가치를 꾸준히 홍보해 왔던 지난 시대에 비해 사람들의 일상에 현대적인 디자인을 더 많이 가져다주었다고 할 수 있다.

런던 헤이마켓에 위치한 디자인 센터는 1956년에 설립되었으며 최고의 영국 디자인과 혁신을 보여 주는 물건들을 지속적으로 전시했다. 또한 1959년에 시작된 '에든버러 공 우수 디자인상(후에 프린스 필립 디자이너 상으로 알려졌다)' 역시 1960년대 영국 디자인의 훌륭함을 보여 주기 위한 중요 수단이었다. 당시 디자인카운슬Design Council의 책임자였던 폴 라일리는 「대중문화의 도전The Challenge of Pop」이라는 제목의 글에서 "우리는 영구

적이고 보편적인 가치에 대한 집착에서 벗어나, 디자인이란 제때 그리고 주어진 목적에 맞게 물건을 만드는 것임을 받아들이기 시작했다. … 이는 결국 제품을 디자인할 때 주어진 환경에 적합해야 한다는 사실을 말해 준다. 예를 들어, 지금과 같이 비약적인 기술 발전의 시대에 일시적인 유행을 따르지 않거나 일회성 물건을 생산하기를 거부한다는 것은 어쩔 수 없는 현실을 무시하는 것과도 같다"라고 언급했다.[9] 이렇게 불가피한 부분의 수용은 1968년 피터 머독의 종이 가구가 디자인카운슬 어워드를 수상한 것에서 극명하게 드러났다.

그러나 1960년대 영국 디자이너들의 작품에는 프랑스나 이탈리아 디자이너들의 것과는 달리 좋은 디자인의 잔상이 뚜렷하게 남아 있었다. 이를 보여 주는 예로는 케네스 그레인지의 〈인스터매틱 33〉 카메라나 어디에서나 볼 수 있는 로빈 데이의 〈폴리프로필렌〉 의자, 로버트 웰치의 〈앨버스턴〉 다기 세트 등이 있다. 이 제품들이 이전의 영국 디자인들과 가장 크게 구분되는 점은 형태와 기능 모두를 매우 세련되게 풀어냈다는 점으로, 크게 향상된 기술과 정제된 미학의 눈부신 결합이라 할 수 있다. 영국인들의 생활 방식에 찾아온 엄청난 변화를 가장 잘 반영한 물건은 알렉 이시고니스가 디자인한, 작지만 완벽한 형태를 갖춘 자동차 〈미니〉다. 이 차는 진정한 의미로 계층에 상관없는, 모두를 위한 차였다. 또한 아주 작고 네모난 형태에 핸들링이 재미있고 반응이 빨라, 1960년대 활기찬 런던의 스타일리시하고 패셔너블한 젊음, 그리고 자유를 표현했다. 역사상 전례 없는 사회적 변화를 겪었던 이 시기 영국 디자이너들의 작품은 정부가 주도한 '기능에 충실한 형태'라는 원칙에서부터 좋은 디자인에 대한 보다 자유로운 해석으로 이행하는 과정이었으며, 욕망에 충실한 소비자들이 주도하여 디자인에 안목이 있는 사회로 변화하고 있음을 반영했다.

하이테크 스타일, 창의성 회복과 새로운 국제주의

자극적인 대중문화가 만들어 낸 거품은 1973년 석유 파동 때문에 급격히 잦아들었으며 경기 침체가 잇따랐다. 덕분에 새로운 합리주의의 물결이 세계 산업디자인을 휩쓸었고, 영국에서 이는 세련된 산업디자인 미학을 가진 하이테크 스타일로 이어졌다. 로드니 킨스먼의 〈옴스탁〉 의자와 프레드 스콧의 〈수포르

토) 사무용 의자는 당시의 새롭고 순수한 네오모더니즘의 상징이 되었다. 콜리어 캠벨이 리버티 백화점을 위해 디자인한 〈바우하우스〉 직물 역시 근대 운동의 효과를 재조명했는데, 이 직물은 원래의 바우하우스 태피스트리 작품을 화려하게 재해석해 만든 것이었다. 그러나 이와 같은 예는 1970년대 영국 디자인에서 주목할 만한 성과들이었으며, 대부분의 분야에서 대표적으로 나타난 디자인 특성은 지루할 만큼 합리적이었다. 생산자들은 비용 절감을 위해 연구 개발 비용을 삭감했으며 안정적으로 판매할 수 있는 제품을 선택했다. 이는 제한이 많고 불확실한 당시의 경제 분위기를 반영하는 보수적인 디자인으로 나타났다.

역설적으로 1970년대에는 수공예 기반으로 회귀한 디자인도 존재했는데, 이는 하이테크 스타일과 반대될 뿐만 아니라 '오늘 소유하고 내일 버리는' 1960년대의 소비 기풍과도 맞지 않는 것이었다. 존 메이크피스 같은 수공예 부흥 운동가들은 현대 산업 생산의 공격을 받은 영국의 수공예 전통을 보존하려 했다. 1970년대 수공예 디자인의 인기는 새롭게 등장한 환경 의식을 반영하는 것이기도 하다. 이 시기가 해비타트의 전성기로, 1973년에는 킹스 로드에 플래그십 스토어를 오픈하고 1974년에는 테렌스 콘랜이 『더 하우스 북The House Book』을 출판했다. 그러나 1970년대에는 당시 유행하던 조립식 가구와 푹신한 담요, 그리고 치킨 브릭chicken-brick(•해비타트에서 판매하는 닭 요리 기구로 안에 닭을 넣어 오븐에 구울 수 있는 테라코타 소재의 그릇)과 반대되는, 새롭고 치명적인 흐름이 있었으니 빠르게 퍼져 나가던 펑크 음악과 패션이었다. 이는 디자인에도 영향을 주었는데, 1977년 제이미 리드가 디자인한 섹스 피스톨스의 음반 커버에서 극적으로 드러난다. 1970년대의 깊은 경제 불황과 높은 실업률은 기득권층에 매우 회의적인 시각을 가지고 투표에 참여하지 않는 젊은 세대를 양산했다. 이들은 여느 자의식 강한 십대들과 같이 지정된 규율에 반항하고 자신들만의 독특한 표현 방식을 찾고자 했다.

펑크 문화에 이어 1980년대에는 '창의성 회복' 운동이 출현했는데, 이는 단순하고 즉각적인 미학에 가까우며 주류를 거부하는 움직임이었다. 톰 딕슨, 론 아라드 및 마크 브레이저존스 같은 디자이너들은 '발견된 오브제'를 투박하게 용접하여 작품을

만들었다. 이렇게 직접적인 접근은 이 젊은 디자이너들이 재료와 제작 과정에 대해 실제적으로 이해할 수 있게 해 주었으며, 훗날 이들은 더욱 성숙하고 다듬어진 작품들을 만들었다. 그 예로 1988년 아라드가 디자인한 〈빅 이지Big Easy〉 의자 등이 있다. 대처주의 혁명 역시 1980년대 영국 디자인에 적지 않은 영향을 주었다. 마거릿 대처는 영국 최초의 여성 총리였을 뿐만 아니라 디자인과 산업 간의 연관성을 정확하게 파악한 인물이었다. 그녀가 정계에 있는 동안 1988년에는 런던 기술학원(후에 런던 예술대학)이 세워졌으며, 이 기관에는 센트럴 세인트 마틴, 캠버웰 예술대학, 첼시 예술대학, 런던 칼리지 오브 프린팅(후에 런던 칼리지 오브 커뮤니케이션), 그리고 런던 패션대학 등이 각각 다른 예술 및 디자인 분야에 특화되어 중심을 잡았다. 이외에 영국 디자인 발전의 결정적 순간은 1981년 빅토리아 앤드 앨버트 미술관에서 열린 '보일러하우스 프로젝트' 전시 공간 개장이었다. 이 전시는 스티븐 베일리가 총괄하고 콘란 재단이 독자적으로 개최했는데, 결과적으로 버틀러스 워프의 디자인 박물관 건립으로 이어졌다. 세계 최초로 온전히 디자인의 홍보와 검토를 위해 설립된 박물관이었다.

대처 총리는 영국 디자인과 혁신을 해외에 알리고 디자인 교육의 중요성을 역설했지만 한편으로는 노조 중심의 제조업을 축소해 나갔다. 이는 영국 디자인계에 새로운 국제주의를 가져왔고, 디자이너들은 자신들의 제품을 생산하기 위해 해외 고객들을 찾아 나서야 했다. 1990년대는 상당히 숙련된 새로운 세대의 영국 디자이너들이 혜성같이 나타난 시기였다. 이들은 런던에 기반을 두었지만 전 세계 회사들과 함께 일했다. 이 디자인계의 슈퍼스타들은 론 아라드, 로스 러브그로브, 톰 딕슨, 샘 헥트 및 재스퍼 모리슨 등으로, 영국 디자인의 출중함을 세계에 널리 알리고 그 입지를 굳히는 데 크게 일조했다. 영국 디자인과 기술력의 독창성을 아직까지도 보여 주고 있는 또 다른 영국 디자이너는 제임스 다이슨으로, 그가 디자인한 진공청소기는 세계 최고의 제품이 되었다. 조너선 아이브 역시 중요한 디자이너다. 미국에서 일하긴 했지만 그가 개발에 참여한 애플 사의 제품을 통해 영국 디자인의 독특한 감성을 보여 주어 영국 디자인의 국제화에 기여한 획기적인 인물로 평가된다.

1990년대 후반의 '쿨 브리타니아Cool Britannia'(˙멋진 영국) 현상은 영국의 새로워진 창조성에 세계의 이목을 집중시켰는데, 이는 브릿 팝, YBA(˙Young British Artists, 데미언 허스트와 트레이시 에민 등 현대 미술계에서 유명세를 얻은 당시의 젊은 영국 작가들을 이르는 말) 설치 미술, 그리고 최첨단 디자인 등이 가세한 결과였다. 토니 블레어 총리의 노동당 정부는 이 영국적인 것들의 유행에 주목한 나머지 다양한 분야에서 창의적인 노력을 하는 화려한 경력의 유명인들을 동원하여 이를 대대적으로 광고

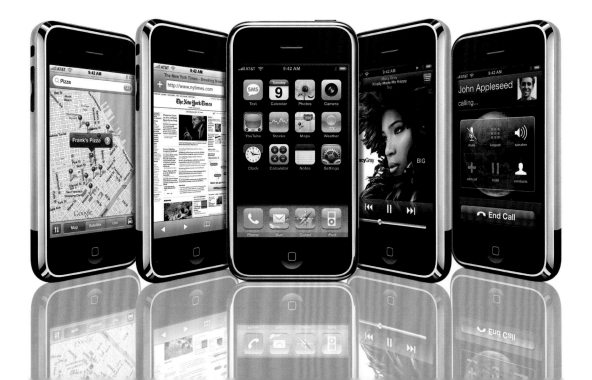

했다. 2000년을 기념해 그리니치에 리처드 로저스가 디자인한 전시회장인 밀레니엄 돔을 짓기로 결정한 것은 전 정권이었지만, 건물 내부에서 치를 전시를 결정하는 것은 새로 선출된 정권의 몫이 되었다. 이들의 의도는 좋았으나 안타깝게도 홍보에서는 크게 실패했다. 사회역사학자 에드 글리너트는 후에 이 전시들에 대하여 "모든 것을 지나치게 단순화한 블레어 정권의 공허함을 보여 주는 완벽한 예"라고 주장했다.[10]

그럼에도 불구하고 영국 디자인은 2000년대 이후로도 꾸준히 성장했다. 영국 디자이너들은 세계를 향해 뻗어 나갔고 최첨단 기술을 받아들였으며, 이를 영국의 독특한 세련미를 보여 주는 제품을 디자인하는 데 창의적으로 활용했다. 로스 러브그로브가 일체형 알루미늄으로 디자인한 〈뮤온〉 스피커, 재스퍼 모리슨이 가스 사출 성형으로 제작한 〈에어 체어〉, 진공 증착 방식으로 만든 톰 딕슨의 〈코퍼 셰이드〉 조명, 회전 성형 공법을 이용한 토머스 헤더윅의 〈스펀〉 의자 등은 모두 뛰어난 기술적 정밀성과 혁신적인 소재 사용, 그리고 논리적으로 계산된 아름다움이 드러나는 움직임과 선을 보여 준다. 이러한 특징들은 영국 디자인이 오랫동안 간직해 온 장점으로, 결과적으로 윌리엄 호가스가 주장했던 '아름다움의 선線'을 상기시키는 부분이다.

오늘날 영국 디자인 교육은 세계 최고 수준으로 평가받으며, 전 세계의 다양한 분야에서 최고의 성과를 낼 수 있도록 창의적이고 기술적인 능력을 가진 훌륭한 인재들을 배출하고 있다. 영국 디자인이 실무와 교육 분야 모두에서 국제적 저변을 넓혀 가고 있는 만큼, 가장 고유한 속성인 목적성, 아름다움 및 품질 역시 어느 때보다 중요한 가치다. 좋은 디자인의 필수 요건은 사람들에게 실용적이고, 정직하고, 합리적인 가격에 오래 쓸 수 있으면서도 아름다운 물건을 제공하는 것이며, 영국 디자이너들은 이 사실을 본능적으로 이해하고 있다. 이 덕목들은 조사이어 웨지우드부터 윌리엄 모리스, 그리고 로빈 데이와 제임스 다이슨에 이르기까지 오랜 세월에 걸쳐 전해 내려온 것이다. 제품에 나타난 영국 디자인은 공예와 산업이 완벽한 균형을 이루었으며, 이 두 상반된 가치 사이에서 가장 적절한 균형점을 찾는 영국 디자이너들의 능력이 결과적으로 영국 디자인을 매우 우수하게 만들어 주었다. 그리고 이 책에서 소개할 디자인 명작들에는 이러한 능력이 여실히 드러나 있다.

1 존 글로그Gloag, J., 『디자인 속의 영국 전통The English Tradition in Design』, p. 8.

2 존 헤스켓Heskett, J., 『산업디자인Industrial Design』, p. 20.

3 스티븐 베일리Bayley, S. 편집, 『콘랜 디자인 연감The Conran Directory of Design』, p. 24.

4 『디자인 46: 영국 산업디자인위원회가 주최한 《영국은 할 수 있다》 박람회에 나타난 영국 산업디자인 조사』, p. 87.

5 위의 책, p. 5.

6 데이비드 톰슨Thomson, D., 『20세기의 영국England in the Twentieth Century』, p. 229.

7 산업디자인위원회, 『영국제의 디자인: 그림으로 그린 영국 제품들Design in Festival: Illustrated Review of British Goods』, p. 11.

8 피오나 매카시, MacCarthy, F., 『1880년 이후의 영국 디자인: 시각적 역사British Design since 1880: A Visual History』, p. 143.

9 『건축 비평Architectural Review』, 142호, 1967년 10월, pp. 255–259.

10 에드 글리너트, Glinert, E., 『런던 개요서The London Compendium』, p. 427.

18쪽: 조너선 아이브(및 애플 디자인팀), 애플의 〈아이폰〉, 2007.
20–21쪽: 마크 해나가 1998년에 조종한 〈슈퍼마린 스핏파이어 Mk IXB MH434〉로 지금까지 운행된 스핏파이어 중 가장 유명한 비행기일 것이다.

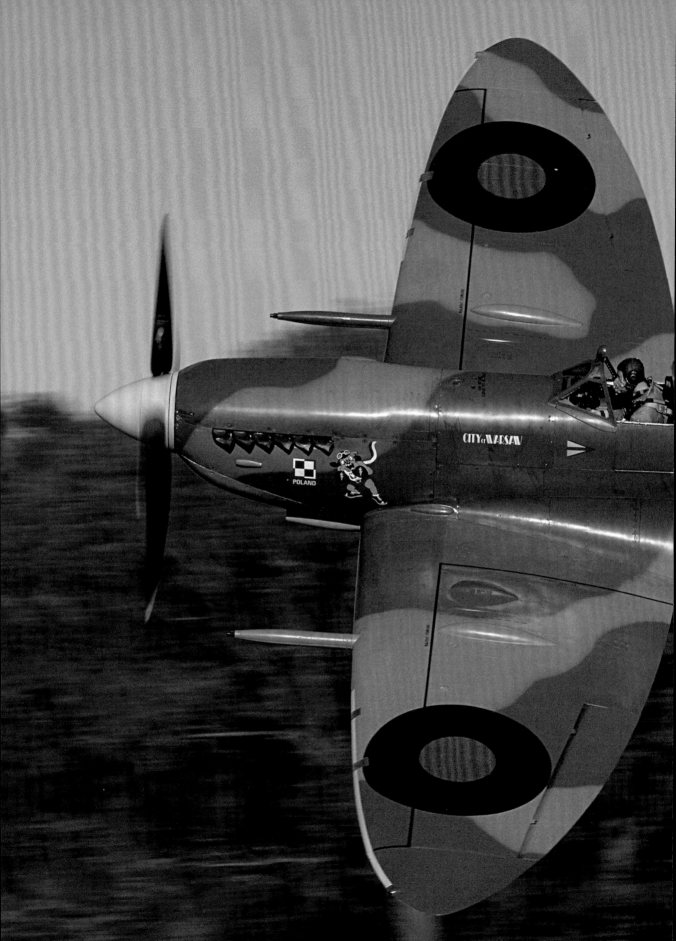

영국 디자인 명작들:
1710년부터 현재까지

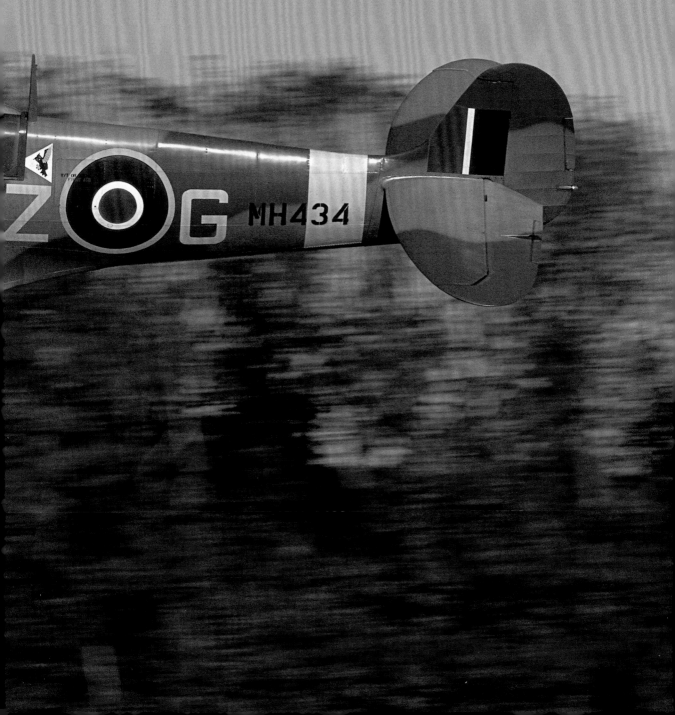

에이브러햄 다비 Abraham Darby | 약 1678-1717

요리용 무쇠 솥, 약 1710년대

SEC. IX.
POTS, KETTLES,

Common Pot.
Wine measure.
¼ ½ ¾ 1 1¼ 1½ 1¾ galls.
each.

Negro Pot, with long legs.
Wine measure.
¼ ½ ¾ 1 1¼ 1½ 1¾ galls.
each.

Oval Pot.
Wine measure.

per gallon.
2 to 4 galls., rising ½ gall.,
4 to 10 ,, ,, 1 ,,
10 to 20 ,, ,, 2 ,,
20 to 80 ,, ,, 5 ,,
 or per cwt.

per gallon.
2 to 4 galls., rising ½ gall.,
4 to 10 ,, ,, 1 ,,
10 to 20 ,, ,, 2 ,,
20 to 80 ,, ,, 5 ,,
 or per cwt.

per gallon.
2 to 4 galls., rising ½ gall.,
4 to 10 ,, ,, 1 ,,
10 to 20 ,, ,, 2 ,,
 or per cwt.

콜브룩데일 주조의 카탈로그에 실린 요리용 무쇠 솥들, 1875.

산업혁명의 기원은 대부분의 사람들이 알고 있는 것보다 훨씬 이전, 영국 슈롭셔의 작은 마을에서 시작되었다. 콜브룩데일Coalbrookdale의 에이브러햄 다비는 최초로 코크스(•석탄을 건류하여 만든 고체 연료)를 연료로 한 용광로에서 철광석을 녹여 만든 이 가마솥으로 철 생산에 혁명을 가져왔다. 1707년에는 재사용이 가능한 주형 내부에 녹인 철을 부은 뒤 굳혀 무쇠 가마솥을 만드는 기술 특허를 냈다. 이 방법으로 무쇠 솥을 저렴한 가격에 대량으로 생산할 수 있었다. 18세기 초까지 대부분의 요리 작업이 개방된 불 위에서 별다른 도구 없이 이루어졌음을 생각해 보면 커다란 수요를 창출한 것이었다. 실제로 이 제품은 콜브룩데일의 대표 상품이 되었으며 전 세계로 수출되었다.

또한 다비는 코크스 용광로에서 선철(•철광석에서 바로 제조된 철)을 생산하는 방법을 개발하여 특허를 냈다. 코크스 용광로는 석탄 용광로보다 온도를 더욱 높일 수 있어 질이 좋고 불순물이 적은 철을 생산할 수 있었다. 결정적으로 다비가 생산한 철은 품질이 좋아 얇은 판으로 만들 수도 있었는데, 덕분에 이 수수한 요리용 솥을 포함해 당시 황동이 쓰였던 모든 종류의 물건들을 비로소 철로 만들 수 있게 되었다.

콜브룩데일 주조에서 생산한 최초의 물건이자 가장 큰 성공을 거둔 이 가마솥은 배불뚝이 모양의 무쇠 그릇이다. 일반적으로 영국 산업디자인 최초의 대량 생산 제품으로 간주되며, 영국 산업의 자랑스러운 역사를 나타내는 중요한 유물이기도 하다. 콜브룩데일 주조는 철도 최초의 철제 레일, 최초의 증기선에 사용된 철제 선체를 만들었으며, 이후 토머스 프리처드가 디자인한 철교 제작에도 참여했다. 세번 강에 놓인 철교는 다비의 손자인 에이브러햄 다비 3세가 1777-1779년에 세운 세계 최초의 철교다.

18세기부터 19세기에 이르기까지 콜브룩데일 주조는 철 생산의 주역이자 영국 산업과 디자인 발전의 원동력 역할을 했다. 산업혁명의 발원지인 콜브룩데일은 세계문화유산으로 지정되었으며, 3백여 년 전에 생산되어 영국 근대 산업디자인의 역사를 탄생시킨 실용적인 검은 가마솥 역시 이곳에서 볼 수 있다.

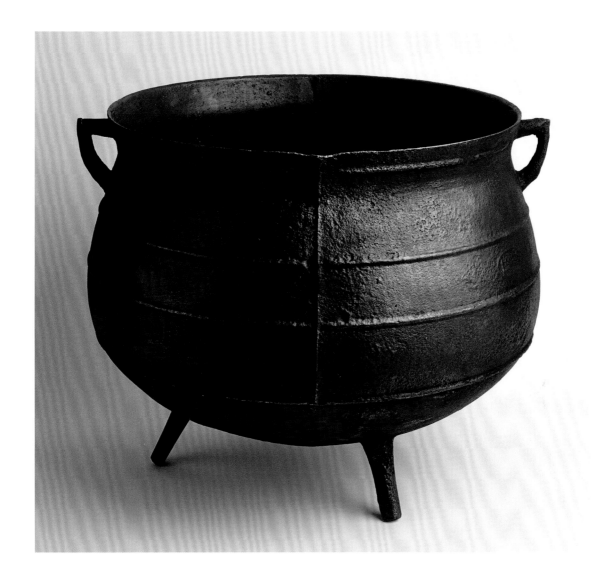

조사이어 웨지우드 Josiah Wedgwood ㅣ 1730-1795

〈퀸즈웨어Queen's Ware(크림웨어Creamware)〉, 1765

'영국 도공들의 아버지'이자 산업혁명의 선구자 중 한 명으로 추앙받는 조사이어 웨지우드는 17세기부터 도자기를 만들던 집안에서 열두 남매의 막내로 태어났다. 아버지가 죽은 후 어린 조사이어는 집안에서 운영하던 도예 공방에서 몇 년간 일한 후, 성공한 도예가 토머스 휠던Thomas Whieldon의 견습 도예가로 5년간 일하면서 동업자 관계를 맺었다. 그는 도예가로 경력을 쌓는 초기에 다양한 도자기 생산 실험에 대한 정확한 기록을 남겼는데, 뚜렷한 특징이 있는 녹색 유약 도자기가 매우 성공적이었다.

1759년에는 친척이 운영하던 버슬렘 지방의 아이비 하우스 공장에 자신의 이름을 건 작은 공방을 설립했다. 이곳에서 그는 크림색의 고품질 도기를 생산했는데, 후에 "완전히 새로우며, 훌륭한 유약을 짙게 칠한" 도자기라고 기록했다. 이 경질 도기는 급격한 온도 변화를 견딜 수 있었으며, 무엇보다도 비교적 생산이 쉬워 가격도 적당했다.

조지 3세의 부인인 샬럿 왕비가 이 따스한 느낌을 주는 도기로 제작한 다기 및 커피 잔 세트를 특별 주문하면서, 1765년에 웨지우드는 이러한 왕실의 후원을 계기 삼아 그릇 이름을 〈퀸즈웨어〉로 바꾸었다. 영리한 사업가였던 그는 자신을 '여왕의 도예가'라고 자랑스럽게 칭했고, 이것이 단순하지만 실용적이었던 그의 도자기에 커다란 명성을 안겨 주었다. C. L. 브라이트웰은 후에 저서인 『실험실과 작업실의 영웅들Heroes of the Laboratory and the Workshop』에서 "이 유명한 후원은 대중적인 물건에 아름답고 진기한 느낌을 더했으며, 이 물건을 발명한 이를 더할 나위 없이 빠르게 성장시켰다"라고 기록했다.

매력적인 데다 품질도 좋았던 〈퀸즈웨어〉는 단순한 형태부터 아름다운 새김 장식을 넣은 것, 전사轉寫 무늬와 모티프를 넣은 것에 이르기까지 종류도 엄청나게 다양했다. 또한 타고난 내구성과 실용성은 영국뿐 아니라 전 세계에서 보편적으로 쓰이는 도기가 되기에 충분했다. 〈퀸즈웨어〉는 갑작스러운 온도 변화에 견딜 수 있었기 때문에 당시 새롭게 유행하던 차 마시는 방법에도 적합했는데, 이러한 유행은 당시 다기 수요가 늘어난 이유이기도 했다. 단순하면서도 세련된 〈퀸즈웨어〉의 형태는 규모가 큰 대량 생산에도 매우 적합했고 당

윌리엄 매켄지의 동판화 〈에트루리아Etruria〉는 1769년에 스토크온트렌트 언덕 위에 자리 잡은 웨지우드의 주 공장을 보여 준다.

시 유행하던 신고전주의 스타일과 조화를 이루어 상당히 패셔너블했다. 웨지우드는 〈퀸즈웨어〉 및 다른 도자기의 수요에 맞추기 위해 1764년 버슬렘의 브릭 하우스 공장으로 공방을 이전했다. 그곳은 운하 옆에 위치해 완성된 도자기를 마차나 수레보다 안전하고 값싸게 실어 나를 수 있었다. 또한 그가 효율적인 현대적 생산 공정을 개척한 곳이기도 하다. 웨지우드는 합리적인 분업화 공정을 포함해 전 직원에게 보다 나은 직업 훈련을 제공하고 생산 방법을 합리화했다. 또한 새롭고 혁신적인 마케팅 기법을 시도했다. 이렇게 커다란 영향력을 지닌 웨지우드 공장은 18세기 영국 혁신과 발명의 진정한 발전소 역할을 했으며, 이는 19세기와 20세기까지 이어졌다. 단순하면서도 아름다운 형태의 〈퀸즈웨어〉는 탄탄한 상업적 기반을 마련했다. 〈퀸즈웨어〉의 놀랄 만한 상업적 성공은 웨지우드에서 보다 장식적인 제품 개발로 이어졌는데, 잘 알려진 것으로는 크게 성공을 거둔 카메오 스타일의 도기 〈재스퍼웨어Jasperware〉가 있다.

조사이어 웨지우드, 〈퀸즈웨어(크림웨어)〉, 1765(사진은 약 1790년에 생산된 식기 세트).
유약을 바른 도자기. 조사이어 웨지우드 앤드 선스. 버슬렘, 스토크온트렌트, 영국.

험프리 데이비 경 Sir Humphrey Davy | 1778-1829

광산용 램프, 1815

영국 디자인 혁신의 위대한 영웅인 데이비 경은 열일곱 살 때 약사 경력을 쌓기 위해 펜잰스의 한 약제상에 견습생으로 들어갔다. 그러나 집에 꾸며 놓은 임시 실험실에서 화학 실험하는 것을 더 즐겼으며, 이러한 직접적인 실험을 바탕으로 아산화질소 및 여러 가지 기체를 발견했다. 이로 인해 브리스틀Bristol에 있는 기체치료학회의 감독관으로 임명되었다. 이 기관은 당시 새로 발견된 기체들의 의학적 역할을 연구하는 곳이었다.

그는 이 기관에서 각종 기체의 치료 효과에 대해 조사하게 되었는데, 특히 질소의 구성을 집중적으로 분석했다. 화학에 대한 관심 덕분에 그는 나트륨과 포타슘(•칼륨)을 발견했을 뿐 아니라, 염소와 요오드의 원소 성분을 밝혀내기도 했다.

그러나 결과적으로 사회에 가장 큰 이익을 가져온 것은 유명한 디자인인 '안전등'이었다. 광산에서 벌어지는 가장 끔찍한 사고는 등불이 폭발하는 것으로, 종종 대규모의 인명 손실로 이어졌다. 이러한 폭발은 지하 공간에 자연적으로 생성되어 있던 휘발성 메탄가스가 광부들이 갱도를 밝힐 때 쓰는 촛불이나 램프 등의 불꽃에 닿았을 때 일어났다. 1812년에 선덜랜드 근처의 펠링 탄광에서 일어난 폭발 사고는 광부 92명의 목숨을 앗아 갔는데, 이 처참한 사고로 탄광사고방지협회

가 만들어졌다. 그리고 협회는 데이비에게 이 긴급한 문제에 대해 전문가로서의 조언을 구했다.

데이비가 연구 끝에 만든 안전등은 다음과 같은 특징을 가졌다. 22분의 1인치 크기의 눈금이 촘촘한 철망은 불꽃이 밖으로 나오는 것을 방지해 폭발을 막아 준다. 램프의 내부 불꽃은 이 철망으로 둘러싸여 있으며, 외부 공기는 철망 사이로 들어오는 것을 제외하고는 차단된다. 덕분에 폭발성 가스로 가득 찬 갱도 내에서도 안전하게 사용할 수 있다. 기름통과 연결된 심지를 이중 구조로 된 원통형 철망으로 둘러싸서, 불꽃이 밖으로 나오지 못할 뿐 아니라 광원에서 열이 새어 나가지 않게 만들었다.

데이비는 자신의 발명에 대해 특허를 내지 않고 다양한 생산자들이 제작할 수 있게 허락했다. 이 때문에 풍족한 수익을 거두지는 못했으나, 후에 그는 "나는 오직 인도주의적인 목적으로 이 안전등을 만들었다. 또한 나는 얻을 수 있을 만큼의 반사적 이익을 충분히 얻었다"라고 말했다. 광산용 안전등인 '데이비 램프'는 널리 알려졌다. 덕분에 그는 1818년에 기사 작위를 받았고, 1820년 왕립학회의 회장으로 선출되었다. 1826년에는 왕립학회에서 수여하는 왕실 훈장을 받았다.

버밍엄의 조지프 쿡Joseph Cooke에서 제작한 광산용 램프의 세부 모습.

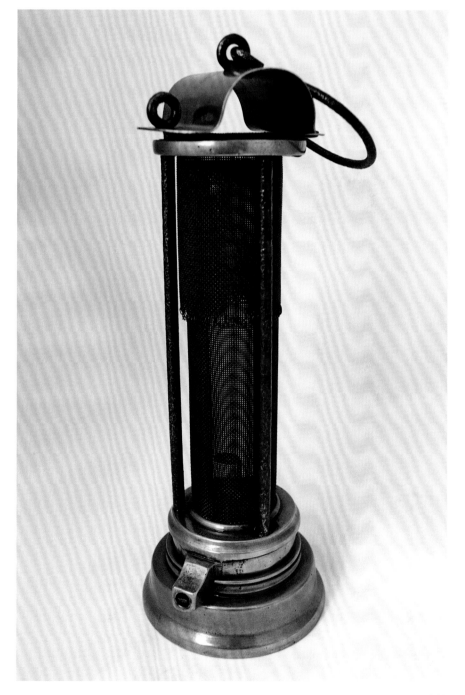

조지 스티븐슨 George Stephenson ┃ 1781-1848

〈로켓Rocket〉 기관차 엔진, 1829

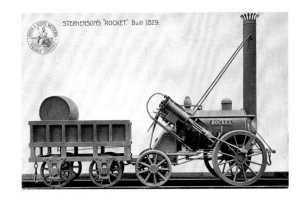

1900년대에 만들어진, 스티븐슨의 〈로켓〉 기관차가 그려진 초기 엽서로 바퀴를 움직이는 실린더 피스톤과 탄수차를 볼 수 있다.

〈로켓〉 기관차는 산업혁명이 낳은 가장 위대한 발명품으로 꼽힌다. 이 기관차의 디자인은 전 세계 사람들의 생활을 바꾸어 놓은 철도 시대의 시작을 알렸다.

이 획기적인 발명품을 만들어 낸 디자이너는 조지 스티븐슨이다. 당시 그의 아버지가 탄광의 물을 빼내기 위해 개발된 새로운 증기 기관인 〈뉴커먼Newcomen〉의 정비공으로 일했던 덕분에 최신 증기 기관 기술에 대한 흔치 않은 통찰력을 가질 수 있었다. 조지가 열아홉 살 때 이 혁신적인 증기 기관 중 하나를 맡아 관리했던 것이 그에게는 매우 중요한 경험이었다. 이 경험을 토대로 1812년에 킬링워스 하이 핏 탄광의 주요 엔진 기술자인 '엔진라이트' 직책을 맡았다.

이듬해 그는 존 블렌킨숍John Blenkinsop의 '증기 보일러로 작동하는 바퀴'를 보기 위해 근처의 미들턴 탄광을 방문했다. 이 장치는 석탄을 가득 실은 무거운 트럭을 탄광 밖으로 끌어내기 위해 개발한 것이었다. 이 초기 엔진을 본 스티븐슨은 자신의 최초의 증기 기관인 〈블루처Blucher〉를 개발하기 시작하여 1814년에 완성했다. 그러나 잔여 증기를 처리하여 기관의 성능을 갑절로 늘려 주는 굴뚝을 달기 전까지는 크게 성공하지 못했다.

다음으로 개발한 것은 〈킬링워스Killingworth〉 기관으로, 개발 마지막 단계에서 혁신적인 체인 기어와 체인 구동을 장착해 효율을 늘렸다. 스티븐슨은 계속해서 엔진 디자인을 개선해 나갔으며, 1821년에는 당시 새로 건설된 스톡턴과 달링턴 간 철도 노선에 쓰일 증기 기관의 생산 담당자가 되었다. 그 결과 그가 개발한 〈액티브Active〉 기관은 1825년 9월 27일, 세계 최초로 대중 승객을 태운 열차에 쓰였다. 이후 이 열차는 〈로코모션Locomotion〉호라는 이름으로 450명의 승객을 시속 15마일로 실어 날랐다. 스티븐슨은 나중에 리버풀과 맨체스터를 연결하는 새로운 열차 노선의 측량 및 건설을 맡았으며, 1829년에는 랭커셔 지방의 레인힐(지금의 머지사이드)에서 열린 레인힐 트라이얼스Rainhill Trials에 참여해 우승했다. 이 유명한 경기는 열차에 사용될 동력으로 고정식 증기 엔진이 좋을지, 또는 기관차가 좋을지를 결정하기 위해 열린 것이었다.

스티븐슨은 이 경기의 1등 상금으로 받은 5백 파운드로 기관차 엔진의 디자인을 개선했다. 이렇게 탄생한 것이 전설적인 〈로켓〉 기관차로, 2마일의 구간을 최고 시속 36마일로 왕복할 수 있었다. 새롭고 혁신적인 디자인으로 양쪽에 단일 구동 바퀴가 달려 있었으며, 화실의 증기 실린더가 각 바퀴에 하나씩 연결되어 있었다. 1830년 9월 리버풀과 맨체스터 간 철도가 운행을 시작할 당시 여덟 개의 〈로켓〉 기관차가 투입되었으며, 이들은 스티븐슨이 뉴캐슬에서 제작한 것들이었다.

순식간에 〈로켓〉 기관차는 급격한 산업혁명의 과정을 상징하는 존재로 떠올랐으며, 이는 동력의 원천이 말에서 증기 기관으로 옮겨 가는 극적인 변화를 나타내는 것이기도 하다. 〈로켓〉은 세계 최초의 근대식 증기 기관차로 이를 발명한 스티븐슨에게 큰 명성을 가져다주었으며, 지금까지도 그는 '철도의 아버지'라 불린다.

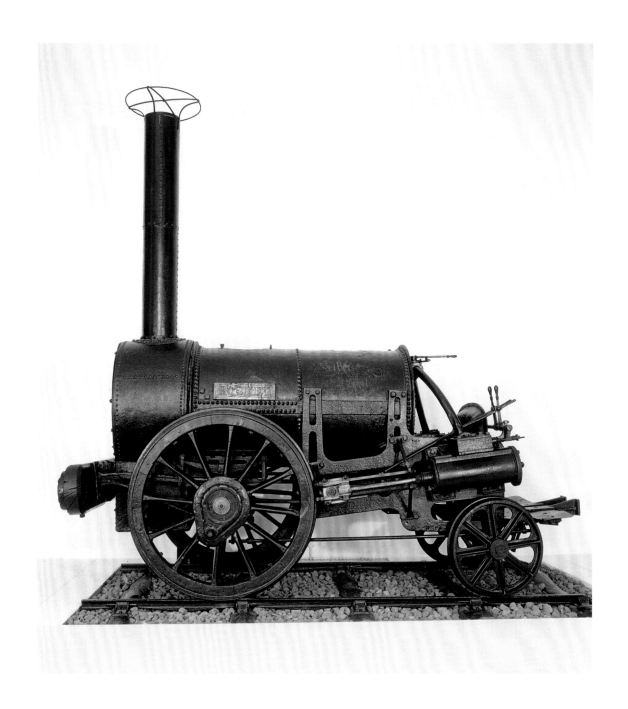

조지 스티븐슨, 〈로켓〉 기관차 엔진, 1829(사진은 탄수차 없이 불완전한 모습으로 남아 있는 원형 〈로켓〉의 모습),
철, 나무, 기타 다양한 재료, 메서스 R. 스티븐슨, 뉴캐슬어폰타인, 영국.

에드윈 버딩 Edwin Budding ｜ 1795-1846

〈3157번 모델〉 잔디 깎는 기계, 1830

버딩의 기계에서 진화한 '모터 달린 잔디 깎는 기계'를 선전하는
1932년의 랜섬스 광고.

에드윈 버딩의 잔디 깎는 기계는 측면에 달린 커다란 롤러에
실린더를 연결해 칼날이 롤러의 12배 속도로 움직이게 만드
는 혁신적인 기어 시스템을 갖추어 여섯 사람 분량의 일을 한
번에 해냈다. 이 기계로 버딩은 완벽하고 영국적이며 마치 카
펫과도 같은 감촉의 푸른 잔디밭을 전 세계에 전파했다.

글로스터셔의 스트라우드 지방 출신 기술자였던 그는 밤
에 기묘하게 생긴 기계를 끊임없이 시험했기 때문에 이웃들
은 그가 무엇을 하는지 매우 궁금해했다고 한다. 버딩은 자신
이 살던 지방의 천 공장에서 잔디 깎는 기계의 기반이 되는
아이디어를 얻었다. 이 공장에서 그는 칼날이 달린 실린더가
벽면에 고정되어 돌아가며 양모 직물의 보풀을 잘라 직조 후
직물의 표면을 매끄럽게 만드는 것을 발견했다. 버딩은 이를
잔디 깎는 기계에 적용했다. 바퀴 달린 틀에 회전 칼날을 부
착한 후 칼날 끝이 잔디에 닿을 만큼 가깝게 유지한 상태로

바퀴를 움직여, 잔디를 필요한 길이만큼 고르게 깎을 수 있
게 만들었다.

버딩의 잔디 깎는 기계는 주철로 제작되었으며 중심 롤러
에 칼날이 평기어로 연결되어 있는 형태였다. 1830년, 버딩은
존 페라비와 사업 파트너가 되었다. 페라비는 기계 발명 및
개발에 투자하는 대신 기계 생산의 권리를 얻었다. 이에 따
라 기계의 상표는 그의 회사에 귀속되었는데, 이 회사가 바로
1832년부터 그 유명한 잔디 깎는 기계를 생산한 입스위치의
J. R. & A. 랜섬스J. R. & A. Ransomes이다.

〈3157번〉 기계는 2인용으로, 잔디를 깎으려면 한 사람이
앞에서 끌고, 나머지 한 사람은 뒤에서 밀어야 했다. 원래 운
동 경기장, 대형 정원 및 공원의 잔디를 깎기 위한 것으로 당
시 리젠트 파크 동물원에서 사용되었다. 이는 당시까지 사용
되던 낫보다 훨씬 시간을 절약해 주었으며 작업 결과물도 훌
륭했다.

버딩의 잔디 깎는 기계 광고에는 "이 기계는 고객 여러분께
즐겁고 건강한 시간을 선사할 뿐 아니라 여섯 사람 분량의
일을 해냅니다"라는 문구가 있었다. 이후 10여 년 동안 〈3157
번〉 기계를 원형으로 훨씬 가볍고 쓰기 편하게 개조된 모델
들이 다양하게 등장했다. 중요한 점은 버딩의 잔디 깎는 기계
역시 영국의 다른 발명품들과 마찬가지로 크게 성공할 수 있
는 기계를 만드는 핵심 요소, 즉 '기술'이 특허로 등록되어 있
었다는 것이다.

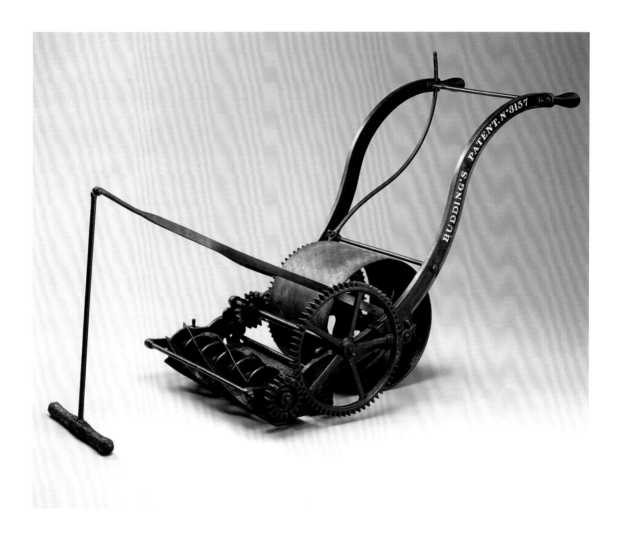

오거스터스 웰비 노스모어 퓨진 Augustus Welby Northmore Pugin | 1812-1852

〈낭비가 없으면 부족이 없다 Waste Not, Want Not〉 빵 접시, 1849

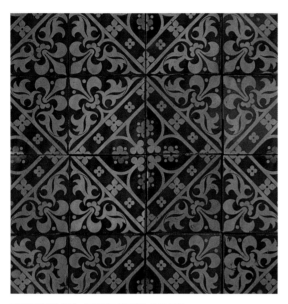

퓨진이 민턴을 위해 디자인한 납화 타일, 1847–1850.

퓨진이 민턴을 위해 디자인한 납화 타일의 단면, 1847–1850.

A. W. N. 퓨진은 19세기 최초의 위대한 디자인 개혁가였다. 그가 설계한 건물과 디자인은 깊은 종교적 신념에서 큰 영향을 받았다. 그는 불필요한 장식의 허황된 면을 지속적으로 성토했는데, 자신이 집필한 중대한 연구서 『교회 건축의 원리』(1841)에서 건물의 디자인에 대해 "가장 작은 디테일 하나까지도 의미를 갖거나 건물의 목적에 부합해야 한다"라고 언급한 바 있다.

퓨진은 자신의 원칙을 건물뿐 아니라 물건을 디자인할 때도 적용했는데, 1849년에 민턴 사 Minton & Co.를 위해 디자인한 〈낭비가 없으면 부족이 없다〉 빵 접시도 마찬가지다. 이 접시는 같은 해 《버밍엄 디자인 박람회》에 전시된 것으로, 퓨진이 민턴에서 납화(•불에 달구어 착색하는 기법)로 제작한 가정용 그릇들 중 가장 중요한 작품이다. 납화는 중세 시대에 바닥 타일을 만들 때 쓰였던 기법으로, 표면 유약으로 무늬를 그리는 대신 다양한 색깔의 점토를 사용하여 상감 기법으로 무늬를 나타낸다.

이렇게 옛 생산 방식을 다시 사용한 것은 빵 접시라는 물건의 '목적에 부합'하기 때문이었다. 디자인적 측면에서 이러한 방식으로 생산된 접시는 표면에 바르는 유약으로 무늬를 넣은 접시와는 달리 접시 자체에 무늬가 새겨져 있기에 빵을 자를 때 칼을 써도 긁히지 않았다. 또한 접시 가장자리를 따라 새겨진 "낭비가 없으면 부족이 없다"라는 표어 역시 의미 있는 장식으로, 디자인적으로 의도된 기능을 수행했다.

민턴 사는 이 유명한 디자인으로 세 가지 원색을 사용한 도기 그릇을 생산했다. 또한 특별히 여섯 가지 색의 점토를 사용하고 광택을 낸 마욜리카 도자기(•이탈리아산 화려한 장식용 도자기)로도 생산했는데, 이는 놀라운 선택이라 할 수 있다. 〈낭비가 없으면 부족이 없다〉 접시는 오늘날 고딕 양식의 부활로 평가받고 있으나, 이 접시가 처음 생산될 당시 일부 비평가들은 "납화로 제작한 이 빵 접시는 어둡고 무거운 색깔을 사용하여 빵과는 어울리지 않는다. 도로 포장 블록으로는 모를까 너무 거칠고 투박하여 식탁에 놓고 가까이 들여다보는 물건으로는 적합하지 않다"라고 주장하며 이 작품을 깎아내렸다.

이 접시는 19세기 '예술 생산'의 훌륭한 예로, 19세기 디자인 혁명의 정수를 보여 주는 작품이자 근대 운동을 뒷받침한 도덕 철학을 나타내는 디자인이다.

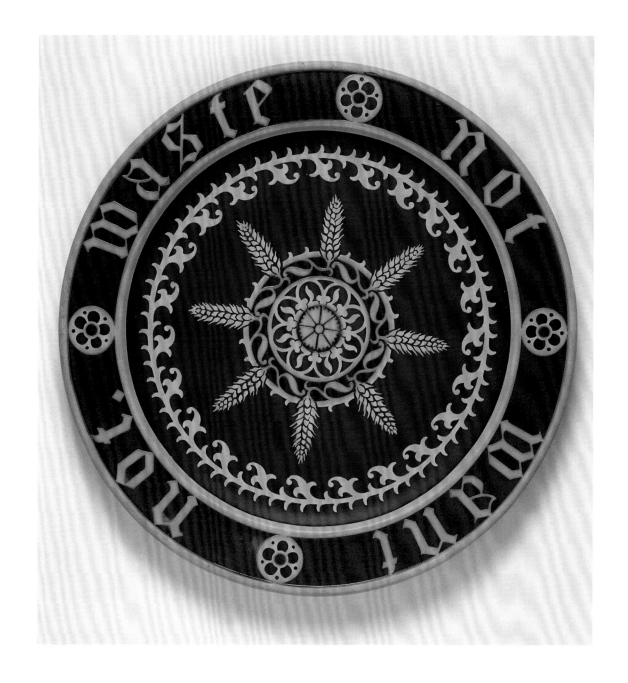

오거스터스 웰비 노스모어 퓨진 Augustus Welby Northmore Pugin ┃ 1812-1852

서식스 지방 호스티드 플레이스HorstedPlace의 탁자, 1852-1853

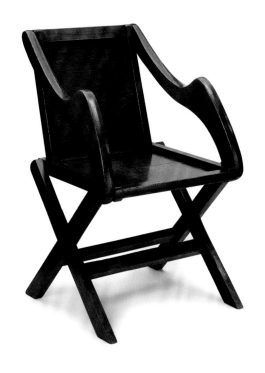

퓨진이 디자인한 오크 의자 〈글래스턴베리Glastonbury〉(1839~1841)로,
이 의자도 '구조를 드러내는' 형태를 보여 준다.

A. W. N. 퓨진은 19세기 고딕 양식을 추구했던 개혁가들 중 가장 걸출하고 영향력이 강했다. 화려한 장식이 무수히 달린 건물과 정교하고 복잡한 실내 장식, 그리고 섬세한 시공을 주도했던 인물이다.

건축가였던 부친 오거스터스 찰스 퓨진과 마찬가지로, 그는 놀랍도록 훌륭한 고딕 양식 가구들을 디자인했다. 그러나 그의 감각은 아버지보다 훨씬 더 강건한 느낌으로, 실용적인 목적을 강조한 편이었다. 이러한 특성은 그가 가진 종교적 신념에서 받은 영감을 입체적으로 표현한 것으로, 디자인 개혁에 대한 열정을 드러낸다.

퓨진은 1841년에 『교회 건축의 원리』에서 중요하고 인상적

인 두 가지 건축 원칙을 제기했는데, 물건을 디자인할 때도 똑같이 적용되었다. "첫째, 편의성, 구조, 또는 적절성에 불필요한 요소가 건물에 있어서는 안 된다. 둘째, 모든 장식은 건물의 본질적인 구조를 강화하는 목적으로만 존재해야 한다"였다. 이는 결국 건물 구조에 장식을 더할 수는 있으나, 장식을 위한 건물 구조를 만들 수는 없다는 의미다.

퓨진이 1800년대 중반에 서식스 지방의 저택인 호스티드 플레이스를 위해 디자인한 탁자는 이 격언을 보여 주는 전형적인 예다. X자 형태의 다리가 떠받치고 있는 이 탁자는 섬세하고 정교하게 장식했으며 모서리는 미세하게 사선으로 깎아 냈다. 이 탁자를 특별 주문한 저택은 건축가 조지 마이어스가 프랜시스 바처드의 의뢰를 받아 설계한 건물이었으나, 저택에 사용된 가구와 실내 장식의 세부적인 요소는 상당 부분 퓨진이 담당했다. 탁자의 중심 틀은 고딕 양식의 반곡선 아치 형태를 떠올리게 하며, 전반적으로 건축적 요소가 강하게 드러나는 디자인을 보여 준다.

이 작품은 런던에서 활동하던 제작자 존 웨브John Webb가 만든 것으로, 그는 퓨진의 가장 중요한 작품인 웨스트민스터 궁(•영국 국회의사당)의 가구를 제작한 인물이기도 하다. 퓨진이 디자인한 다른 탁자들 역시 탄탄한 구조를 가지고 있으며, 정직하고 단순한 느낌을 준다. 이렇게 퓨진의 디자인은 그가 설계한 빅토리아 양식 건물의 장식적인 모습과 극적인 대조를 이룬다. 그의 작품을 통틀어 볼 때, 그는 자신의 표현에 따르자면 '진실한 것'을 찾으려 노력했다. 퓨진은 디자인과 건축에서 실용적인 목적에 맞는 형태를 통해 도덕적인 완결성을 추구했다. 또한 그 결과물은 이러한 디자인 접근 방식 덕분에 내재적인 아름다움을 갖추고 있다. 초기의 주요 디자인 개혁가로서 그의 업적은 어마어마하며, 이후 세대의 건축가들 및 디자이너들에게서 그의 영향을 널리 찾아볼 수 있다.

오거스터스 웰비 노스모어 퓨진, 서식스 지방 호스티드 플레이스의 탁자, 1852–1853, 오크에 조각, 존 웨브, 런던, 영국.

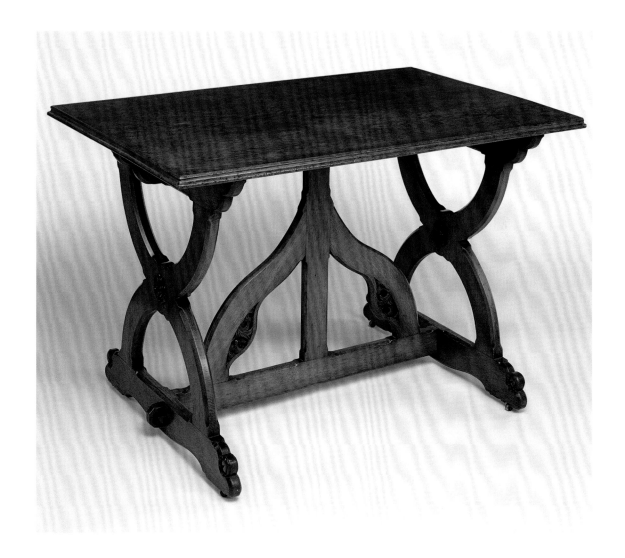

필립 웨브 Philip Webb | 1831-1915(의 작품으로 추정)

〈서식스Sussex〉 팔걸이의자, 약 1860

〈서식스〉는 수년간 윌리엄 모리스의 디자인으로 여겨졌으나 필립 웨브가 디자인했을 공산이 크다. 그는 모리스 마셜 포크너 상회Morris, Marshall, Faulkner & Co.(후에 모리스 사Morris & Co.)에서 생산한 여러 가구를 디자인했던 인물이다. 그중에는 후에 '모리스 의자'로 알려진 팔걸이의자의 원형이 된 높낮이 조절 의자도 있었다.

이 상회에서 생산한, 골풀로 짠 시트의 〈서식스〉 의자는 매우 인기 있는 상품이었다. 라파엘 전파의 화가인 단테 가브리엘 로세티Dante Gabriel Rossetti가 디자인한 〈로세티Rossetti〉 팔걸이의자 등의 조금씩 변형된 디자인들도 인기가 있었는데, 물렛가락 모양으로 둥글게 깎은 부분이 공통적인 특징이었다. 이와 매우 비슷한 또 다른 고전 스타일의 의자 중 등받이에 십자 모양이 있는 디자인이 있는데, 라파엘 전파 화가인 포드 매독스 브라운Ford Madox Brown이 만든 것이다. 전해지는 바에 따르면 브라운은 서식스의 골동품 가게에서 이 의자의 원형을 발견했다고 한다. 〈서식스〉 의자 역시 이와 마찬가지로 수십 년간 그 기능을 조금씩 발전시켜 온 영국 특유의 의자에서 영감을 얻었다. 이러한 결과로 탄생한 의자 디자인은 근대의 혁명이자, 역사적인 패러다임을 훌륭히 계승했음을 알 수 있다.

〈서식스〉는 얼룩지게 칠한 것도 있고 흑단처럼 까맣게 칠한 것도 있는데, 후자는 1870-1880년대에 유행했던 탐미주의 스타일을 보여 준다. 또 다른 의자는 좀 더 늦게 생산된 것으로 추정되는데, 구조는 완전히 똑같으나 형태가 약간 다르다.

이 의자는 다양한 크기의 공 모양이 마치 눈금처럼 몇 개씩 붙어 있는 물렛가락 형태 기둥이 특징으로, 보다 목가적인 에드워드 왕조 시대의 예술 공예 양식을 보여 준다.

골풀로 시트를 짠 〈서식스〉는 팔걸이 없는 의자, 팔걸이의자, 코너 의자 및 3인용 의자 등이 있다. 이 의자들은 1940년에 모리스 사가 폐점하기 직전까지 계속 생산되었다. 이 의자의 성공으로 다른 생산업체들도 이 의자를 모방했는데, 이들 중 힐스Heal's(•영국의 가구 및 실내 소품 전문 상점)가 대표적이다. 〈서식스〉의 중요한 특징은 유명 회사에서 만든 것 치고는 매우 경쟁력 있는 가격이었다. 1912년까지도 팔걸이 없는 의자가 7실링, 팔걸이의자가 9실링에 판매되었다. 이렇게 저렴한 가격 덕분에 1861년에 로세티가 말한 중요한 목적인 "평범한 가구로 쓸 수 있는 가격에 매우 감각적인 디자인"을 실현할 수 있었다.

윌리엄 모리스가 1882년에 "선량한 시민들의 가구"이며 "일상생활의 필수품으로 쓰여야 함은 물론 좋은 비율에 따라 잘 만든 가구"라고 설명했던 이 저렴하고 영국적인 의자의 성공이 아트 앤드 크래프트 운동의 탄생을 불러왔다는 점, 나아가 보다 대중적인 느낌을 주는 목가적 스타일의 가구를 유행시켰다는 점은 꼭 짚고 넘어가야 할 것이다.

모리스 사 카탈로그로 골풀로 시트를 짠 〈서식스〉 의자 시리즈를 보여 준다.

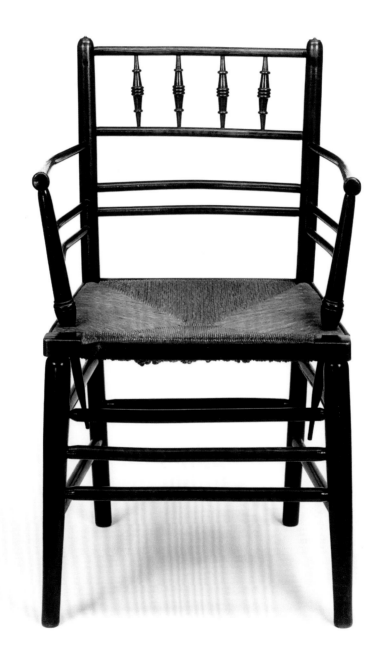

윌리엄 모리스 William Morris ǀ 1834-1896

〈과일Fruit〉 벽지, 1865-1866

윌리엄 모리스는 방대한 양의 훌륭한 벽지 및 직물 작품들을 남겼다. 그중에서도 고전적인 영국 벽지 〈과일〉은 그의 초기 작품임에도 가장 잘 알려진 작품이다.

모리스는 1862년에 〈격자무늬Trellis〉 벽지를 그렸다. 벽지 속의 새들은 모리스보다 뛰어난 제도공이었던 필립 웨브가 그렸다. 이후 이 작품은 전통적인 털실 공예를 재해석한 1864년의 〈데이지Daisy〉 벽지가 되었다. 이 두 가지 벽지들도 매우 높은 완성도를 자랑하나, 다음으로 그린 〈과일〉에 비하면 어딘가 미성숙한 느낌을 준다. 레몬, 오렌지 및 석류 가지가 양식화된 형태로 반복되는 〈과일〉은 균형 있는 구성과 시각적 리듬에 대해 거의 완벽한 수준의 이해를 보여 준다.

〈과일〉 벽지에서 중요한 점은 연속되는 반복 무늬 속에서 사선 방향으로 빼곡히 들어찬 나뭇가지들이 유기적으로 훌륭하게 연결된다는 것이다. 이러한 요소는 이후 직물 및 벽지 디자이너들의 극도로 양식화된 아르 누보 작품의 주요 특징이 되었다. 이 작품의 부드럽지만 풍부한 색감 역시 주목할 만한 요소로, 바탕은 어두운 녹색이나 흐릿한 파랑, 또는 따뜻한 느낌의 크림색을 띤다. 덕분에 이 벽지에서는 19세기 후반에 유행한 빅토리아풍 프렌치 스타일 벽지가 보여 주는 현란한 입체적 사실주의도, 야단스러운 색깔도 찾아볼 수 없다. 대신 평면성에 대한 확고한 감각으로 '소재의 진정성'을 뚜렷이 드러낸다.

처음에 모리스는 〈격자무늬〉, 〈데이지〉, 그리고 〈과일〉 벽지를 아연판으로 인쇄하려 했다. 하지만 이 방법은 혼자 작업하기에는 시간이 너무 오래 걸리고 작업량이 많다는 사실을 발견하고, 목판 기술 상점인 배럿 오브 베스널 그린Barrett of Bethnal Green(*베스널 그린은 런던 동부의 지역 이름)에 의뢰해 전통 방식으로 배나무를 깎아 만든 인쇄용 목판을 제작했다. 때로는 '석류'라고도 불리는 〈과일〉 벽지는 이러한 방식으로 인쇄용 목판을 제작했기 때문에 강한 수공예적 감각이 느껴진다.

런던 이즐링턴에 기반을 둔 제프리 상회Jeffrey & Co.는 에식스 로드에 위치한 공장에서 〈과일〉 벽지 원본을 생산했다. 그러나 1925년부터 이 벽지의 생산업체는 아서 샌더슨 앤드 선스Arthur Sanderson & Sons로 바뀌었다. 지금까지 〈과일〉은 거의 끊이지 않고 수작업 및 기계화 방식을 통해 생산되며, 영국 가정에서 벽지와 직물 패턴으로 여전히 애용되고 있다.

윌리엄 모리스가 그린 〈과일〉의 디자인 원본, 1862.

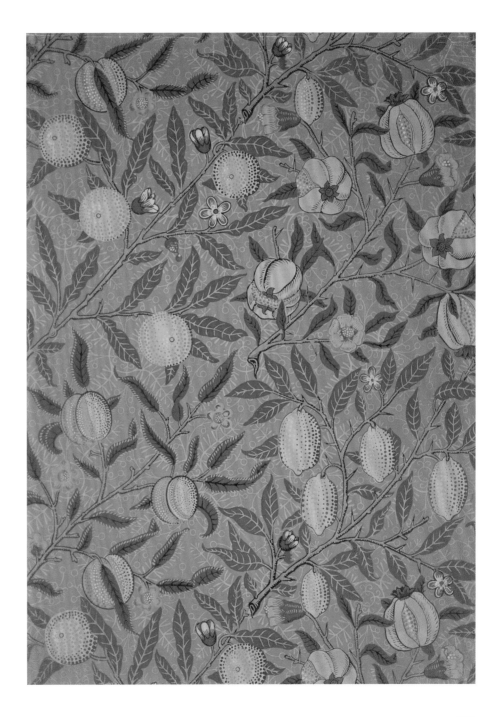

에드워드 윌리엄 고드윈 Edward William Godwin ㅣ 1833-1886

찬장, 약 1867

'부조 세공 가죽' 느낌의 종이로 만든 일본식 장지문을 볼 수 있는 찬장 세부. 약 1867.

탐미주의 디자이너들이 동양에서 영감을 얻은 것은 19세기의 마지막 사반세기를 남겨 두고 일본이 문호를 개방했기 때문이었다. 당시 디자이너들은 일본이 서양과는 다른 방식으로 수세기 동안 발전시켜 온, 완전히 새로운 장식과 디자인 문화를 알게 되었다. 불필요한 장식을 모두 뺀 채 격식을 갖춘 느낌을 주는 일본 전통 건축과 디자인은 새롭고 매혹적인 근본주의의 유행을 불러왔다. 이는 기능적으로는 물론 미학적 관점에서도 매우 세련된 느낌을 주었을 뿐 아니라, 대량 생산이 가능한 형태로 제품 디자인의 방향을 바꾸어 놓았다. 제품의 형태가 단순할수록 대량 생산은 쉬워지기 때문이다.

크리스토퍼 드레서와 토머스 지킬과 마찬가지로 에드워드 윌리엄 고드윈 역시 1860-1870년대에 유행한, 영국풍과 일본풍을 섞어 놓은 스타일을 지지하는 디자이너였다. 그의 작품은 초기 근대 스타일로 볼 수 있으며, 낮은 품질의 소재로 만든 것들이 많다. 그러나 일본풍에서 영감을 얻은 고드윈의 가구 디자인은 단순한 구조와는 거리가 있으며, 아주 숙련된 기술자가 만든 것들이다. 이렇게 고드윈이 일본풍으로 디자인한 가구들 중에서 가장 혁신적인 것은 윌리엄 와트 사 William Watt & Co.에서 흑단으로 만든 찬장이다.

이 가구의 최초 버전은 원래 고드윈의 런던 집 거실에 놓기 위해 디자인한 것으로, 저렴하고 특별히 고품질은 아닌 목재를 쓴다는 목적에 맞게 1867년에 제작한 것이다. 그 후의 버전이 오른쪽의 흑단 처리한 마호가니 찬장으로, 1867-1870년에 만든 것이다. 이 찬장은 원래 건축가 프레더릭 제임슨이 소유했다.

수평 및 수직 요소들이 마치 눈금처럼 나누어져 극적 대비를 이루는 구조는 일본의 병풍에서 영감을 얻은 것으로, 이 세련된 찬장은 기능 또한 매우 뛰어나다. 안에는 도기 및 식기류를 수납할 수 있는 그릇장, 선반과 서랍이 달려 있으며, 그릇장 사이에는 큰 접시들을 걸어 전시할 수 있게 나무 막대를 가로질러 놓았다. 이 찬장은 보기에 깔끔할 뿐더러 비교적 표면 장식이 적어, 매우 실용적이고 위생적이다. 또한 처음 보는 순간 눈에 띄게 현대적인 느낌을 준다. 19세기 진보적인 디자인 개혁을 이룬 작품들 중에서도 손에 꼽히는 역작인 고드윈의 찬장은 간결하고 기하학적인 실용주의의 전조가 되었으며, 이러한 실용주의는 수십 년 후 근대 운동과 함께 본격적으로 모습을 드러냈다.

에드워드 윌리엄 고드윈, 찬장, 약 1867, 흑단 처리한 마호가니, 은도금 놋쇠, '부조 세공 가죽' 종이, 윌리엄 와트, 런던, 영국.

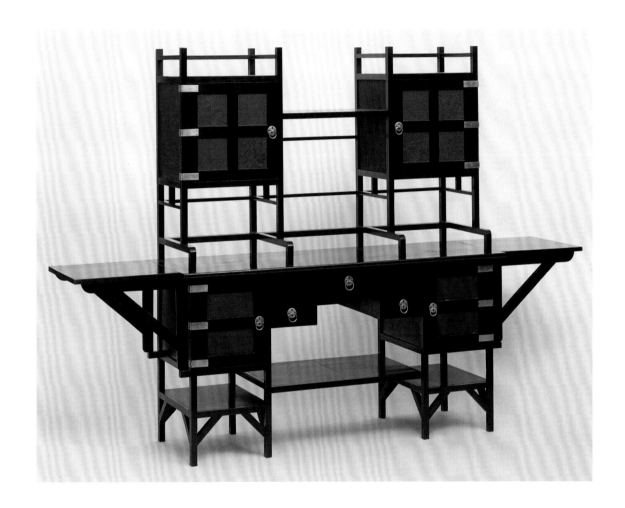

토머스 지킬 Thomas Jeckyll | 1827-1881

〈880번 모델〉 장작 받침쇠, 1876

영국 건축가 토머스 지킬은 1870-1880년대의 탐미주의 운동을 이끈 선구자 중 한 명이었다. 그는 특히 일본의 전통 예술에서 영감을 얻은 작품들로 잘 알려져 있다.

지킬은 고향인 노리치에서 건축가로 일을 시작했다. 1859년부터 지역의 주조 공방이었던 바너드 비숍 앤드 바너드 Barnard, Bishop & Barnard에서 영국풍과 일본풍을 섞은 스타일의 금속 공예품을 생산하기 시작하여 벽난로, 난로 덮개, 난로 연료를 받치는 쇠살대, 의자, 탁자, 문 등의 가구들을 만들었다. 가장 주목할 만한 작품은 아름다운 세부 장식을 보여 주는 장작 받침쇠로, 고도로 양식화한 해바라기 모양이다. 해바라기는 탐미주의 사조에서 매우 인기 있는 주제 중 하나였으며 헌신적인 사랑과 순수한 사고를 상징했다.

지킬은 이 작품을 만들기 전, 1876년의《필라델피아 1백 주년 전시회》에 세워진 그의 일본식 정자를 둘러싼 주철 및 연철 소재의 철책을 장식할 때 똑같은 주제를 사용했다. 해바라기 모티프는 그가 디자인한 다양한 벽난로들에서 보다 추상적인 형태를 띠고 반복적으로 나타난다.

또한 그는 F. R. 레일랜드의 런던 집에 있는 그 유명한 〈공작의 방Peacock Room〉(1876)을 디자인한 인물이기도 하다. 이 방은 '예술을 위한 예술'이라는 탐미주의 사조를 완벽하게 입체적으로 재현했다는 평가를 받는다. 처음 지킬이 레일랜드의 의뢰를 받아 디자인한 방은 레일랜드의 청화 백자 컬렉션을 전시하기 위한 것이었는데, 예술가 제임스 휘슬러James Whistler가 의뢰인의 온전한 허락도 받지 않고 이 방을 지나치게 화려하게 장식하여 논란을 일으켰다. 결국 이 일로 인해 지킬은 정신질환을 앓게 되었고 끝내 회복하지 못했다.

지킬이 디자인한 대부분의 작품들은 탐미주의 사조의 풍부한 장식적 표현을 매우 잘 보여 줄 뿐 아니라 국제적으로도 뛰어난 평가를 받았으나, 19세기 영국 디자인에 기여한 그의 공로는 이후 수십 년간 거의 잊혔다. 그러나 최근 들어서는 개혁적이면서도 아름답고 실용적인 그의 디자인들이 정당한 평가를 받으며 재조명되고 있다.

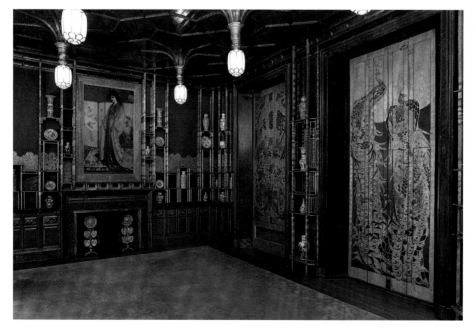

〈공작의 방〉은 원래
토머스 지킬이 디자인했으며
나중에 제임스 휘슬러가 장식했다
(현재 워싱턴 DC의 프리어 미술관에 있다).

토머스 지킬, 〈880번 모델〉 장작 받침쇠, 1876, 주철, 바너드 비숍 앤드 바너드, 노리치, 노퍽, 영국.

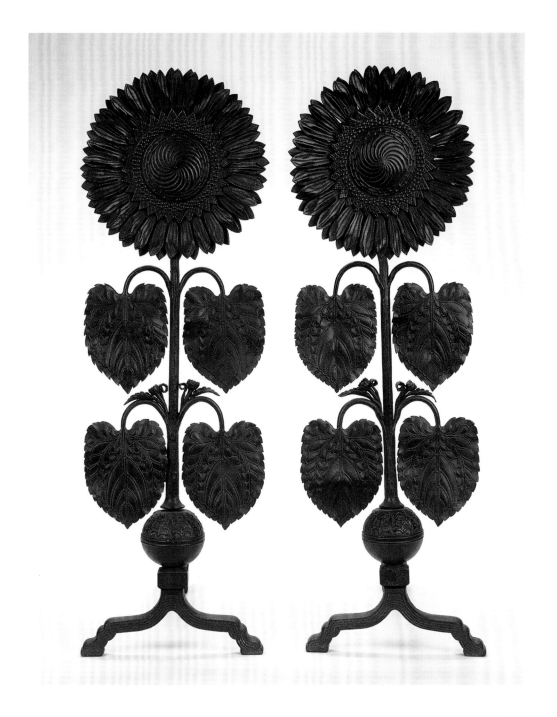

크리스토퍼 드레서 Christopher Dresser ㅣ 1834-1904

〈2274번 모델〉 찻주전자, 1879

크리스토퍼 드레서의 산업디자인은 일본 스타일에서 깊은 영향을 받았는데, 특히 그가 허킨 앤드 히스Hukin & Heath 와 제임스 딕슨 앤드 선스James Dixon & Sons를 위해 디자인한 은도금 철제 주전자들 역시 이러한 영향을 잘 드러낸다. 그는 제임스 딕슨 사를 위해 다양한 기하학적 형태의 찻주전자들을 디자인했는데, 이 주전자들은 각종 불필요한 장식들을 떼어내고 매우 현대적인 형태를 보여 준다.

'산업디자인의 아버지'라 불리는 드레서는 1873년에 『장식 디자인의 기초』라는 책을 펴냈다. 이 책에서 그는 기하학적 형태와 인체공학적 기능의 관계를 탐구하고 이를 식기류 디자인에 적용했다. 4년 후 그는 일본을 방문했는데, 이로써 특정 지역의 예술과 생산 방식을 공부하기 위해 해당 지역을 공식적으로 찾아간 최초의 서양 디자이너가 되었다. 일본 문화는 드레서에게 완전히 새로운 것들을 알려 주었다. 그는 아주 단순한 물건조차도 놀랄 만큼 아름답게 만들어 내는 일본 장인들의 방식을 매우 좋아했다. 마름모꼴의 〈2274번 모델〉 찻주전자는 드레서가 제임스 딕슨 앤드 선스를 위해 디자인한 것으로, 그의 작품 중 가장 혁신적인 것이다. 파격적인 개성을 지니고 있으며 전기 도금 방식으로 제작한 이 주전자는 흥미롭게도 디자이너의 서명이 들어가, '디자이너 레이블'의 아주 초창기 버전이라고 불릴 만하다. 이러한 특징은 물건에 독특함을 더하며, 진품 여부를 가리려는 목적도 있었을 것으로 보인다. 이 주전자는 1879년에 작성된 제임스 딕슨의 회계 장부에서 '영국풍 일본 스타일'이라는 설명을 달고 있는데, 기하학적 형태의 디자인이 일본식 찻주전자의 영향을 받았음을 드러내는 부분이다. 지금까지 일반적으로 알려진 바에 따르면 드레서가 디자인한 이 기하학적인 주전자들은 시제품으로만 존재했거나 특별 주문을 받아 드물게 생산되었는데, 정확히 몇 개나 실제로 만들어졌는지는 알 수 없다. 〈2274번 모델〉과 같이 색다른 디자인은 분명 드레서가 디자인한 전통적인 느낌의 다른 찻주전자들과 달리 인기가 별로 없었을 것이며, 때문에 오늘날까지 남아 있는 것이 거의 없는 것으로 추정된다. 이렇게 드문 물건이지만 〈2274번 모델〉 주전자는 근대 디자인의 시작점을 보여 주며, 19세기 영국 은식기 디자인 중에서 매우 혁명적이고 뛰어난 작품이다. 이 주전자가 보여 주는 과감한 기하학적 형태와 간결한 미학은 근대 운동의 정석을 보여 주며, 이러한 디자인은 30여 년 후에 독일공작연맹의 설립과 함께 화려한 꽃을 피웠다.

크리스토퍼 드레서가 제임스 딕슨 앤드 선스를 위해 디자인한 은도금 다구 세트, 약 1880.

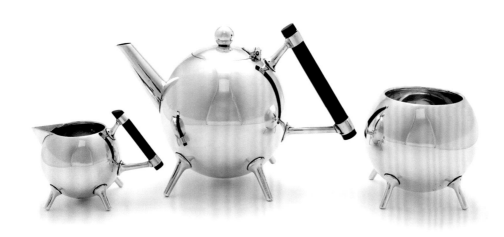

크리스토퍼 드레서, 〈2274번 모델〉 찻주전자, 1879, 은을 전기 도금한 니켈, 흑단, 제임스 딕슨 앤드 선스, 셰필드, 요크셔, 영국.

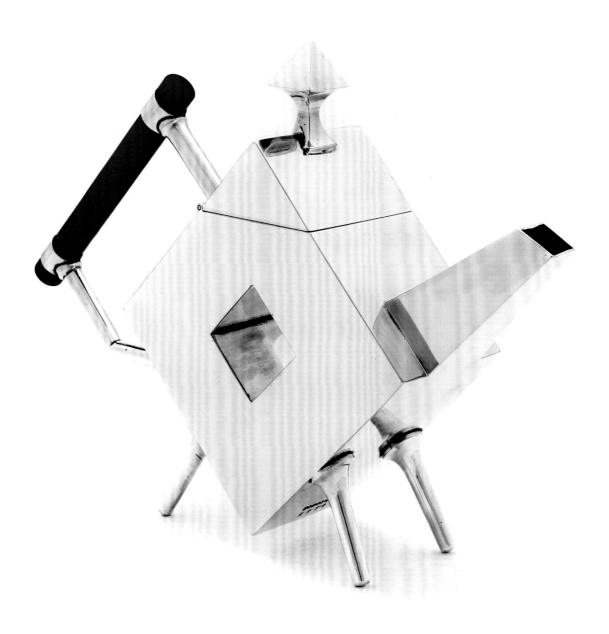

윌리엄 아서 스미스 벤슨 William Arthur Smith Benson | 1854-1924

다기 세트, 약 1885

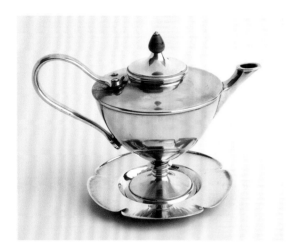

'알라딘의 램프'라는 이름이 붙은 《693번 모델》은
찻주전자와 받침 접시로 구성되어 있으며, 벤슨이 디자인, 생산했다.

윌리엄 아서 스미스 벤슨은 아트 앤드 크래프트 운동을 주도
한 다른 동료 디자이너들과는 달리 생산의 기계화를 수용하
고 자신의 금속 공예 디자인을 기계화 공정에 맞도록 만드는
데 전념했다. 그는 수공예 장인이 아닌 기술자의 관점에서 생
산 방식을 생각했으며, 자신이 디자인한 제품이 대량 생산에
적합한 논리성을 갖도록 만들기 위해 노력했다.

벤슨은 옥스퍼드 대학에서 고전 문학과 철학을 공부했으
며, 1878년에는 당시 주목받던 젊은 건축가 배질 챔프니스
Basil Champneys의 수습 직원이 되었다. 이때 벤슨은 예술가 에
드워드 번존스Edward Burne-Jones와 만났으며 그를 통해 윌리엄
모리스를 소개받았다. 벤슨은 이 두 사람의 격려에 힘입어
건축을 포기하고 디자인과 제품 생산에 열정을 쏟기로 결심
했다.

1880년 그는 풀럼에 자신의 공방을 세우고 단순한 디자인
의 가구를 제작해 모리스 사를 통해 판매하기 시작했다. 1년
후 벤슨은 매우 숙련된 기술을 갖춘 금속 기술자인 존 러브
그로브와 C. S. 스콧을 고용했다. 이들은 벤슨의 혁신적인 금
속 공예 디자인을 구리와 놋쇠로 된 정교한 제품으로 실현할
수 있었는데, 이 두 소재의 조합은 매우 잘 어울렸다. 예술적
인 제품 생산과 합리적인 기계화 공정을 조합했다는 점에서

벤슨을 초기 모던 디자인의 선구자라 부를 만하다. 독일의 디
자인 개혁가이자 비평가인 헤르만 무테지우스Herman Muthesius
는 그의 개척 정신과 노력에 최고의 찬사를 아끼지 않았다.
그는 벤슨의 예술적인 식기들이야말로 독일 산업디자인의 미
래를 이끌 표본이 되어야 한다고 믿었다. 그러나 벤슨의 디자
인들은 산업화되기는 했어도 기계 미학을 나타내지는 않았
다. 그가 생산한 고품질의 식기류는 '기계가 만들어 낸 공예'
라 표현하는 것이 가장 적절하다. 따뜻한 느낌을 주는 금속
광택과 구불구불하고 꽃처럼 피어나는 형태는 당시 유행했
던 아트 앤드 크래프트 운동의 세기말적인 실내 장식의 필수
요소이며, 특히 모리스 사에서 주도적으로 생산했던 스타일
이다.

이 책에 실린 작품은 벤슨의 가장 유명하고 미학적 가치가
높은 작품으로 정교한 비율을 자랑하며, '지니 램프'라는 작
은 찻주전자가 포함된 다기 세트다. 벤슨의 다른 디자인들과
마찬가지로 이 다기 세트 역시 제품 하나하나가 표준화된 부
품들로 이루어져 있어서, 이 부품들을 다르게 조합하여 다양
한 종류의 물건들을 만들 수 있다. 예를 들어 찻주전자를 이
루는 부품들은 램프나 잉크통을 만드는 데 쓰일 수도 있다.
벤슨은 그가 해머스미스에 설립한 대규모 시설인 에이트 금
속 공장에서 이렇게 서로 다른 물건을 만드는 요소들을 섞어
한 제품을 완성하는 믹스 앤드 매치 방식으로 수백 가지 제
품들을 생산하여, 런던 뉴 본드 스트리트에 있는 자신의 패
셔너블한 상점에서 판매했다.

벤슨이 큰 성공을 거두면서 수많은 복제품들이 나왔지만,
어느 것도 그의 금속 제품처럼 뛰어난 품질이나 세련된 균형
미를 보여 주지는 못했다. 특히 이 다기 세트와 같은 디자인
은 생산을 기계화한다고 해서 품질을 타협할 필요는 없다는
것을 간단명료하게 보여 준다. 그의 디자인은, 비교적 저렴하
면서도 품질 좋은 물건을 만드는 데 기계를 사용할 수 있으며
이렇게 생산한 물건이 실용적일 뿐 아니라 매우 아름다울 수
도 있다는 증거다.

윌리엄 아서 스미스 벤슨, 다기 세트, 약 1885(〈693번 모델〉 찻주전자, 〈479번 모델〉 설탕 그릇, 〈652번 모델〉 우유 주전자),
놋쇠, 구리, 흑단, W. A. S. 벤슨W.A.S.Benson&Co., 런던, 영국.

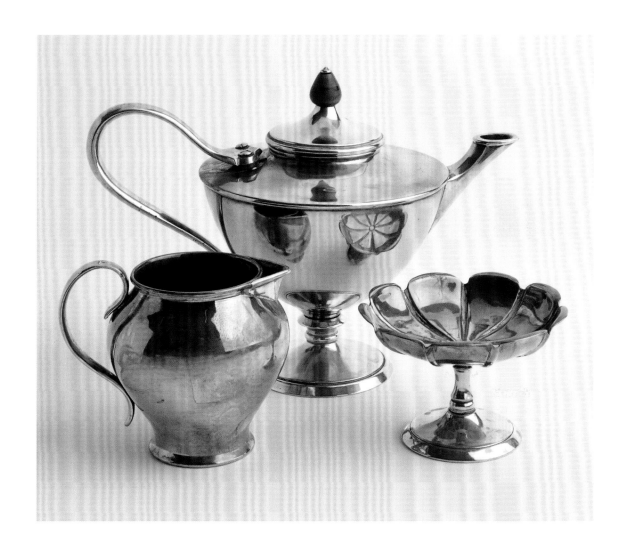

찰스 보이지 Charles Voysey | 1857-1941

〈백조Swan〉 의자, 1883-1885

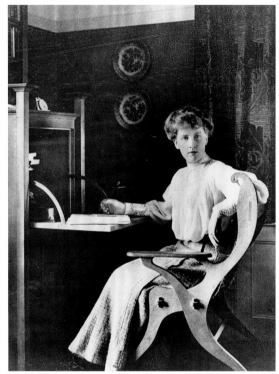

〈백조〉 의자에 앉아 있는 헤이디 워드힉스, 약 1908

당대 가장 영향력 있는 영국 건축가이자 디자이너였던 찰스 보이지는 탄탄할 뿐 아니라 뛰어난 감수성을 갖춘 건물, 가구, 직물 및 금속 제품을 만들어 냈는데, 이는 깊은 신앙심을 갖춘 가정교육에서 비롯되었다.

그의 아버지는 1880년에 유신론에 입각한 교회를 설립하면서 이단으로 고발당하는 등 논란의 대상이 되었던 성공회 목사였다. '상식의 종교'라는 별명으로 알려진 유신론 교회는 진화론과 일반적인 과학 이론들을 포용했으며, 기본적인 인문주의 이론들도 받아들였다. 보이지는 일생 동안 그의 작품을 통해 자연에서 영감을 얻은 유기적 형태나 민속 문양에서 영감을 얻은 주제들을 사용하여 이러한 철학을 반영했다.

보이지는 건축가 존 폴러드 세던John Pollard Seddon의 가르침을 받은 후, 헨리 색슨 스넬과 조지 데비의 건축 사무소에서 일했으며 1882년에 드디어 자신의 사무실을 차렸다. 그는 건축 의뢰를 받으면서 장식 예술 분야에도 손을 뻗었는데, 〈백조〉 의자는 그의 초기 가구 디자인 중 하나다. 이 팔걸이의자의 이름은 우아한 형태의 등받이에서 따온 것으로, 양식화된 두 마리의 백조 모습을 하고 있다.

이 의자의 디자인 원본은 지금까지 남아 있으며 1883-1885년에 그려진 것으로 보인다. 현재 영국 왕립건축가협회의 소장품이다. 원본을 조금씩 변형한 제품들도 있는데, 이 책에 실린 예도 그중 하나다. 당시 성공한 세무사였던 윌리엄 워드힉스와 아내 헤이디가 베이스워터에 있는 집에서 쓸 책상 의자 용도로 1898년에 제작된 것이다. 원래 이 의자는 시트와 등받이에 두툼한 쿠션을 덧대었는데, 보다 편하게 앉기 위한 것이었다.

물결 모양으로 부드럽게 흐르는 선은 인체 곡선을 따른 것이다. 이렇게 인체에 맞게 만든 〈백조〉 의자는 아르 누보 조각의 감성을 반영했다는 점뿐 아니라 인체공학적 디자인의 시초가 되었다는 점에서도 상당히 혁신적인 작품이다.

19세기 말의 걸작인 〈백조〉 의자는 본질적이고 간결한 형태를 띠었던 당시 영국 아트 앤드 크래프트 운동의 개혁적 면모를 반영한다. 소재에 충실하고 구조를 드러내되 목적에 맞아야 한다는 도덕적인 제품 철학을 기반으로 했으며, 이는 이후 근대 운동이 시작될 수 있는 토양이 되었다.

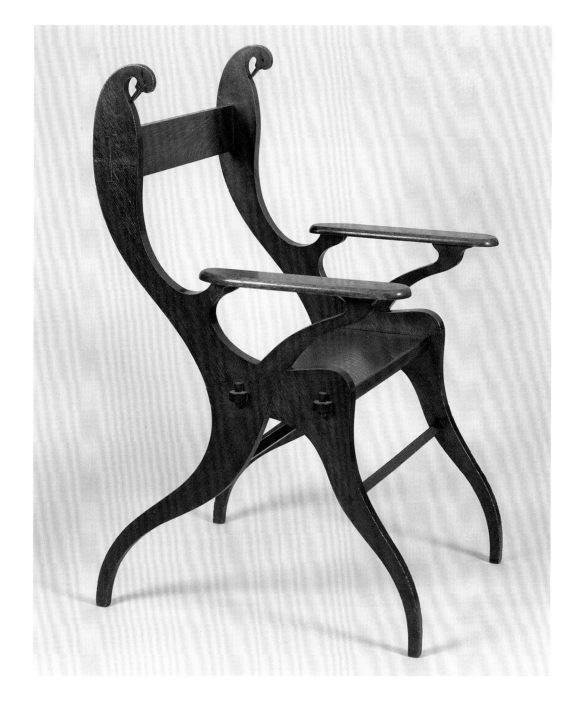

존 켐프 스탈리 John Kemp Starley ┃ 1854-1901

〈로버Rover〉 자전거, 1885

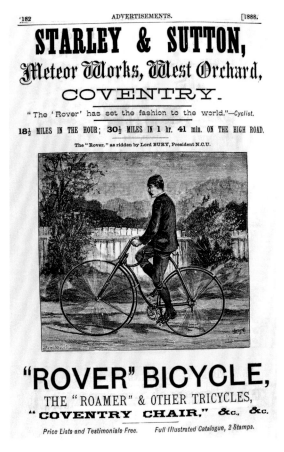

스탈리 앤드 서튼의 〈로버〉 자전거 광고, 1888.

자전거가 인체 에너지를 추진력으로 바꾸어 주는 가장 효율적인 수단이라는 데에는 의문의 여지가 없다. 이 세련되고 효율적인 교통수단의 기원은 1645년에 진 더슨이 만든, 네 바퀴가 달려 있고 탑승자가 페달을 밟아 앞으로 나아가는 방식의 기계라고 볼 수 있다. 그러나 최초의 근대적인 자전거를 개발한 이는 영국의 발명가이자 기업가인 존 켐프 스탈리라고 해야 할 것이다. 1872년 그는 친척 아저씨이자 발명가로 '자전거 산업의 아버지'라 불리는 제임스 스탈리James Starley와 함께 일하기 위해 고향인 월섬스토를 떠나 코번트리로 향했다. 제임스 스탈리는 전에 윌리엄 힐먼William Hillman과 합작하여 〈아리엘Ariel〉(1871)이라는 이름의 하이 휠러high wheeler를 개인

적으로 고안한 바 있다. 하이 휠러란 큰 앞바퀴와 작은 뒷바퀴를 결합한 형태의 초기 자전거로, '페니파딩penny-farthing'이라는 별명으로 불렸다. 페니파딩이란 당시 영국에서 통용되던 가장 큰 동전인 페니와 가장 작은 동전인 파딩을 결합한 형태라는 의미에서 생긴 이름이었다. 몇 년간 친척 아저씨의 공장에서 자전거를 제작하던 존 켐프 스탈리는, 후에 그 지역의 자전거 애호가였던 윌리엄 서튼과 의기투합하여 1877-1878년경 코번트리에 기반을 둔 자전거 업체를 함께 설립하기에 이른다. 이 회사를 통해 이들은 페니파딩을 비롯한 '오디너리ordinary' 자전거를 생산했는데, 1883년부터 〈로버〉라는 브랜드로 판매되었다. 그러나 이 회사의 돌파구는 1885년 스탈리가 발명한 '세이프티safety' 자전거로, 뒷바퀴에 추진력이 실리고 체인으로 동력을 전달하는 구조에 크기가 비슷한 바퀴 두 개로 구성된 형태였다. 이 새로운 자전거는 초기의 하이 휠러보다 안장이 땅에 더 가까웠기 때문에 보다 안정적이었을 뿐 아니라 조종 가능한 핸들이 있어 방향 조절이 용이했고, 덕분에 훨씬 안전하고 속도도 빨랐다. 주간지 『더 그래픽』 (1885)에 실린 광고에 나와 있듯이, 〈로버〉 세이프티 자전거는 "지금까지 나왔던 어떤 세발자전거보다 안전하고 빠르며 타기 쉬운 자전거"였다. 또한 "핸들을 돌릴 수 있어 보관 및 운반에 용이하며, 시중에 출시된 자전거 중에서 언덕을 오르기 가장 좋은 자전거"이기도 했다. 코번트리 지방 웨스트 오처드에 위치한 스탈리 앤드 서튼Starley & Sutton의 미티어 공방에서 생산된 이 혁신적인 자전거는 단단한 고무 타이어를 사용했지만 전의 자전거들보다 훨씬 가벼웠으며, 『사이클리스트 Cyclist』라는 잡지는 이 자전거를 "세계적인 유행을 만들어 낸 자전거"라고 표현했다. 이 자전거는 영국에서 큰 성공을 거두었을 뿐 아니라 세계 각국으로 상당량을 수출했다. 이후 생산된 자전거들의 청사진이 된 스탈리의 〈로버〉 자전거는 영국 발명 및 기술의 진정한 명작으로, 오늘날까지도 대부분의 자전거들은 이 자전거의 기본 구조를 바탕으로 생산된다.

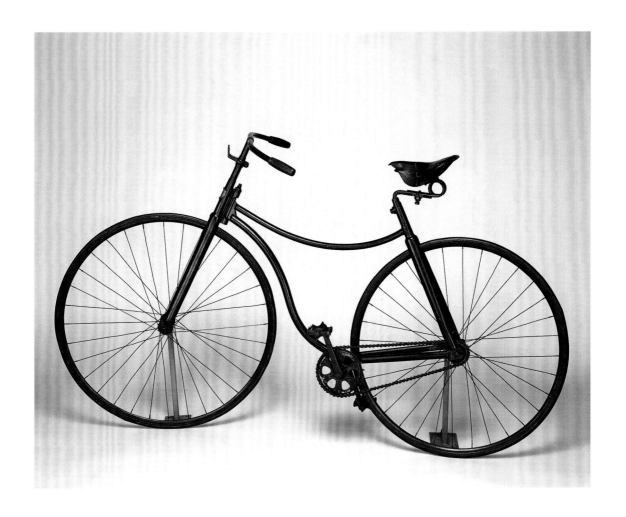

아서 실버 Arthur Silver | 1853-1896(의 작품으로 추정)

〈헤라Hera〉 가구용 직물, 1887

다른 배색의 〈헤라〉 직물.

리버티 사Liberty & Co.는 정책상 회사에 소속된 디자이너의 실명을 밝히지 않으나 당시 주요 디자이너였던 린지 버터필드 Lindsay Butterfield, 찰스 보이지, 시드니 모슨Sidney Mawson, 아서 윌콕Arthur Wilcock 및 제시 M. 킹Jessie M. King 등이 리버티의 예술 공예 스타일 직물과 벽지를 디자인했다는 것은 잘 알려진 사실이다. 또한 1880년에 아서 실버가 런던 서쪽의 숲이 우거진 지역인 브룩 그린에 설립한 공방인 실버 스튜디오의 안내서를 보면 당시 이 공방이 리버티 백화점의 수많은 직물을 디자인했음을 알 수 있다. 그중 지금까지도 리버티 백화점에서 가장 유명한 직물인 〈헤라〉도 있다.

〈헤라〉는 고도의 양식화를 바탕으로 하며, 실버가 디자인한 대다수의 직물에서 이와 비슷한 그래픽상의 특징 및 시각적 리듬이 나타난다. 아름다운 공작 깃털 무늬가 이루는 반복적인 패턴을 보고 있노라면 그가 얼마나 천재적인 직물 디자이너였는지 실감할 수 있다.

공작 깃털은 탐미주의 사조에서 가장 중요하게 나타나는 반복 무늬의 주제로, 1870-1880년대에 특히 집중적으로 유행했다. 이 유명한 리버티 프린트는 사랑과 결혼을 관장하는 그리스 여신이자 제우스의 아내인 헤라(주노Juno로도 알려져 있

다)의 이름을 딴 것이다. 그리스 신화에 따르면 헤라는 매우 아름답고 큰 눈을 가지고 있었다. 눈 모양의 무늬가 있는 무지갯빛 공작 깃털이 그녀의 아름다움과 불멸의 상징으로 여겨지는 것은 바로 이 때문이다. 그리스 역사서의 삽화에서 헤라 여신은 종종 이 신성하고 이국적인 공작새가 끄는 마차에 탄 모습으로 나타난다.

처음에 〈헤라〉는 가구에 사용하기 위한 면으로 제작되었으며, 리버티 백화점에서는 몇 년에 걸쳐 이 직물을 다양한 색깔로 생산했다. 이 무늬는 아르 누보 스타일의 전성기 때 유행했던 유기적인 소용돌이무늬에 큰 영향을 주었으며, 이러한 무늬들은 이탈리아에서 크게 유행하며 '스틸레 리버티 Stile Liberty'(•리버티 양식이라는 뜻)로 알려졌다. 또한 리버티에서는 이보다 덜 빽빽하게 그려진 공작 깃털 무늬 직물을 최소 두 가지 이상 생산하기도 했다. 〈헤라〉는 동양적이고 이국적인 분위기와 완벽하게 균형 잡힌 구성으로 꾸준히 사랑받고 있으며, 리버티 브랜드를 상징하는 요소가 되었다.

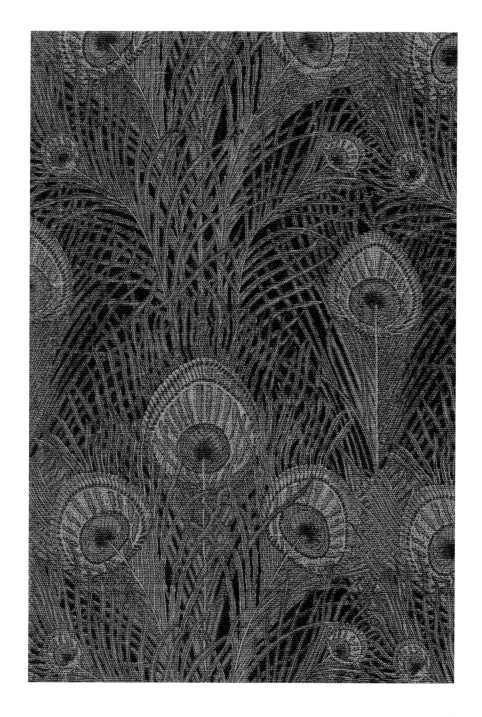

윌리엄 아서 스미스 벤슨 William Arthur Smith Benson | 1854-1924

탁상용 조명, 약 1890년대

윌리엄 아서 스미스 벤슨은 영국 아트 앤드 크래프트 운동에서 가장 뛰어난 조명 디자이너였다. 그러나 '뉴 아트'에 소속되었던 다른 디자이너들과는 달리, 그는 황동과 구리를 소재로 한 그의 아름다운 디자인을 기계로 생산하는 것을 거부하지 않고 기꺼이 받아들였다. 그는 무려 1천여 점의 샹들리에, 벽 조명 및 탁상용 조명을 디자인했는데, 모두 풀럼의 금속 공방에서 생산했으며 이후에는 설비가 보다 잘 갖추어진 해머스미스의 개인 공장에서 생산했다. 그는 주로 황동과 구리를 사용했기 때문에 윌리엄 모리스를 비롯한 동료들에게 '미스터 황동 벤슨'이라는 별명으로 불렸다. 그는 이 금속들을 사용할 때 표면에는 아무 장식을 하지 않고 마치 갓 돋아난 잎처럼 굽이치는 형태로 만들었기 때문에 따스한 광택을 연출할 수 있었다. 이러한 특징을 갖는 그의 작품들 중 가장 주목할 만한 예는 바로 1890년대에 제작된 탁상용 조명이다. 이 작품은 아름답게 세공된 구리 잎 사이에서 마치 채찍처럼 생긴 나뭇가지가 피어나는 것 같은 형태로, 보는 각도에 따라 색깔이 섬세하게 달라지는 유리 갓이 달려 있다. 종 모양을 한 갓은 자연에서 영감을 얻은 것이며, 마치 오팔처럼 빛나는 광택을 가진 바셀린 유리로 되어 있다. 이 탁상용 조명은 벤슨이 디자인한 금속 공예 디자인들 중에서 유럽의 섬세하고 유기적인 아르 누보 스타일을 가장 잘 보여 주는 예다. 벤슨은 뉴 본드 스트리트에 위치한 그의 개인 상점에서 자신이 디자인한 작품들을 판매했으며, 이 램프를 비롯한 상당수의 작품들은 새뮤얼 빙이 파리에 연 유명한 갤러리인 메종 드 라르 누보Maison de l'Arts Nouveau에 전시되었다. 벤슨의 다른 조명 디자인들처럼, 이 작품의 유리 갓 역시 런던의 유명 유리 제작 업체 제임스 파월 앤드 선스James Powell & Sons에서 제작했으며, 이곳은 후에 화이트프라이어스 유리 공장이 되었다. 1835년 제임스 파월은 우라늄염을 염료로 사용한 실험을 했는데, 이는 매우 독특한 연녹색을 내는 동시에 약간의 방사능을 띠었으며, 다른 유리 제품들에 비해 상당히 번들거려 바셀린 유리라고도 불렸다. 이 탁상용 전기 조명은 빛나는 우윳빛 유리 갓과 황동과 구리의 조합이 만들어 내는 따뜻한 광택 덕분에, 깜박거리는 촛불과 가스등과 함께 자란 성인들에게 완전히 경이로운 물건이었다. 오늘날의 기준에 비추어 봐도 벤슨의 기술이 시각적인 디자인뿐 아니라 제작 분야에서도 혁신을 가져왔음을 알 수 있다.

왼쪽: 벤슨이 디자인,
생산한 벽 조명등, 약 1902.
오른쪽: 튤립 모양 전구 받침의 세부 모습.

윌리엄 아서 스미스 벤슨, 탁상용 조명, 약 1890년대. W. A. S. 벤슨, 런던, 영국(전등갓은 제임스 파월 앤드 선스, 런던, 영국).

존 헨리 디얼 John Henry Dearle ㅣ 1860-1932

〈황금 백합Golden Lily〉 가구용 직물, 1897

영국 직물 디자이너 존 헨리 디얼은 모리스 사의 수많은 고전적 직물들을 디자인한 인물이다. 그러나 대개 윌리엄 모리스가 직접 디자인했다고 잘못 알려진 경우가 많다. 모리스는 거침없는 언변을 구사한 공인이자 당대의 유명 실내 장식 전문가, 그리고 이름난 시인인 동시에 사회주의 운동에 앞장섰던 인물로, 그의 드높은 명성에 이 젊은 디자이너는 상대적으로 가려질 수밖에 없었다. 그럼에도 디얼의 디자인이 보여 주는 뛰어난 완성도를 가리지는 못했다.

디얼은 열여덟 살이었던 1878년에 모리스 사의 옥스퍼드 스트리트 매장에서 어시스턴트로 일을 시작했다. 그의 예술적 재능은 곧 모리스의 눈에 띄었고, 모리스는 그를 자신의 제자로 거두어 태피스트리 직조법을 가르쳤다. 디얼은 1887년에 첫 태피스트리 작품을 만들었고, 1890년에는 직물 및 벽지 디자인 부서의 총책임자가 되었다. 그의 가장 초기 작품들은 매우 양식화되었다는 점에서 모리스의 작품과 상당히 흡사하며, 두 사람의 디자인이 각자의 특징을 가지고 있음에도 전문가들조차 쉽게 구별하지 못하는 경우가 많다. 그러나 1890년대에 들어 디얼의 디자인이 더 완숙해졌을 무렵에는

소용돌이치는 꽃무늬 양식과 독특한 그래픽 특징이 나타나는데, 이는 터키와 중동 지방의 전통 무늬에 대한 그의 깊은 관심을 보여 준다.

디얼이 디자인한 〈황금 백합〉 무늬는 모리스 사의 디자인들 중 가장 유명한 작품이다. 원단 및 벽지에 모두 사용되었는데, 전체적인 구성은 물론 색의 사용에서도 조화롭게 균형이 잡혀 있다. 복잡하게 얽혀 반복되는 무늬를 만들어 내는 그의 천재성을 엿볼 수 있는 부분이다. 한편 빅토리아 시대에는 플로리오그래피floriography가 유행했는데, 이는 '꽃들의 숨은 뜻'이라는 뜻으로 특정 꽃에 상징적인 의미를 연결하는 놀이였다. 이 원단을 처음 구입했던 사람들은 이 기품 있는 백합 무늬가 아름다움을 상징한다는 것을 분명 알고 있었을 것이다. 1896년 모리스가 사망한 후 디얼은 모리스 사의 아트 디렉터가 되었다. 1932년 디얼이 사망할 때까지 모리스 사는 그의 지도로 운영되며 20세기까지 순탄하게 번창했다.

J. H. 디얼이 모리스 사에서 디자인한
〈황금 백합〉 벽지, 1897.

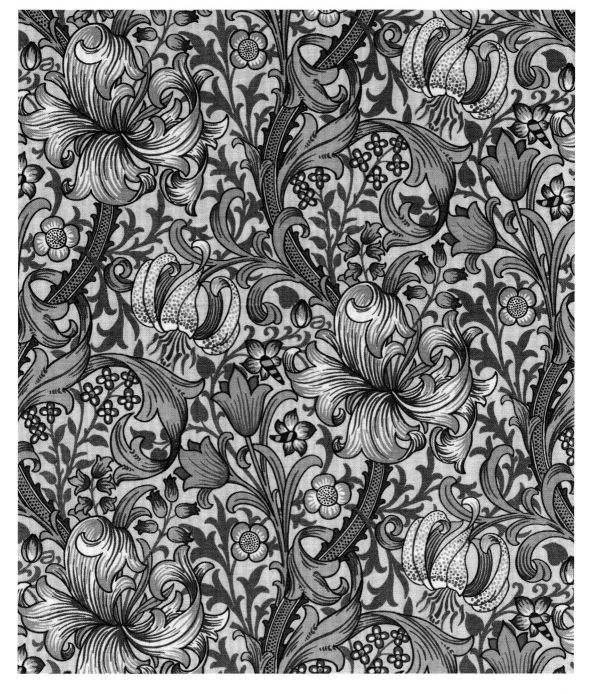

찰스 레니 매킨토시 Charles Rennie Mackintosh | 1868-1928

아가일 스트리트의 티 룸을 위해 디자인한 높은 등받이 의자, 1897

스코틀랜드 출신 건축가이자 디자이너 겸 예술가였던 찰스 레니 매킨토시는 영국 모더니즘을 이끈 선구자 중 한 명이다. 그는 각종 인상 깊은 예술 작품들을 남겼을 뿐 아니라 영국 아트 앤드 크래프트 운동과 유럽 대륙의 근대 운동을 연결하는 역할도 했다.

글래스고 예술학교(1897-1899, 1907-1909)는 그가 남긴 건축적 걸작으로, 글래스고의 붉은 사암으로 지은 건물과 커다란 유리창 등이 상당히 호화로운 신귀족주의 느낌을 준다. 그러나 그의 가구 디자인에 있어서는 모든 작품들을 능가하는 하나가 존재하는데, 바로 1897년 아가일 스트리트에 있는 티 룸 내 식당을 위해 디자인한 높은 등받이 의자다.

이 의자는 글래스고에 상당수의 티 룸을 운영하고 있던 캐서린 크랜스턴이 의뢰해 제작한 것으로, 매킨토시는 이미 그녀와 일한 적이 한 번 있었다. 그녀는 상당히 특수한 고객으로, 매킨토시가 창의성을 충분히 발휘할 수 있도록 모든 재정적인 권한을 위임해 주었다. 낮에 음주를 즐기는 도시 노동자 문화에 대한 반발이자 금주 운동의 일부로, 1870년대 글래스고에서는 상업적인 티 룸이 번창했다. 펍과는 상당히 대조적인 티 룸은 우아하고 정제된 공간이었을 뿐 아니라 새롭고 감각적인 분위기를 냈다. 매킨토시의 작품은 이러한 분위기에 매우 잘 들어맞았으며, 그가 아가일 스트리트의 티 룸을 위해 디자인한 가구들은 영국 아트 앤드 크래프트 운동의 미학적 지향점을 새롭고 근대적인 수준으로 끌어올렸다.

매킨토시가 디자인한 식당용 의자의 기본적인 구성을 살펴보면 일본 예술의 영향을 크게 받았음을 알 수 있다. 높은 등받이는 칸막이 역할을 하여 앉은 사람의 프라이버시를 어느 정도 보장하며 길고 좁은 형태의 식당을 공간적으로 묘사하는 역할도 했다. 의자 등받이의 독특한 타원형 헤드는 앉아 있는 사람의 머리 뒤에 위치해 마치 후광처럼 보였으며, 특히 조명 각도에 따라 초승달 모양의 틈으로 빛이 들어올 때는 효과가 더욱 컸다.

매킨토시는 1900년에 열린《제8회 비엔나 분리파 전시》에 출품한 자신의 스코틀랜드식 방의 설치 디자인에 이 의자를 포함시켰다. 글래스고의 메인 스트리트 120번지에 위치한 자신의 집에도 갖다 놓았다. 오늘날 이 의자는 일명 '매킨토시 의자'로 알려지면서 영국 디자인의 명작으로 인정받고 있다.

근대 디자인의 아버지인 매킨토시는 다른 중요한 유산도 함께 남겼다. 디자인의 여러 문제를 해결하는 데 전체론적인 접근법을 사용한다는 사고로, 이는 감성을 만족시키는 것이 기능을 만족시키는 것만큼 중요하다는 믿음에 기반한 것이다. 수직면과 수평면을 세심하게 배치해 조화롭게 균형을 이룬 이 의자는 이러한 철학적 사고의 효능을 유려한 모습으로 보여 준다.

미스 크랜스턴 소유의 아가일 스트리트 티 룸 내 식당을 위해 디자인한 의자 스케치, 약 1897.

찰스 레니 매킨토시, 아가일 스트리트의 티 룸을 위해 디자인한 높은 등받이 의자.
1897, 염색한 오크, 천으로 덮은 말총 커버, 제작자 미상, 스코틀랜드.

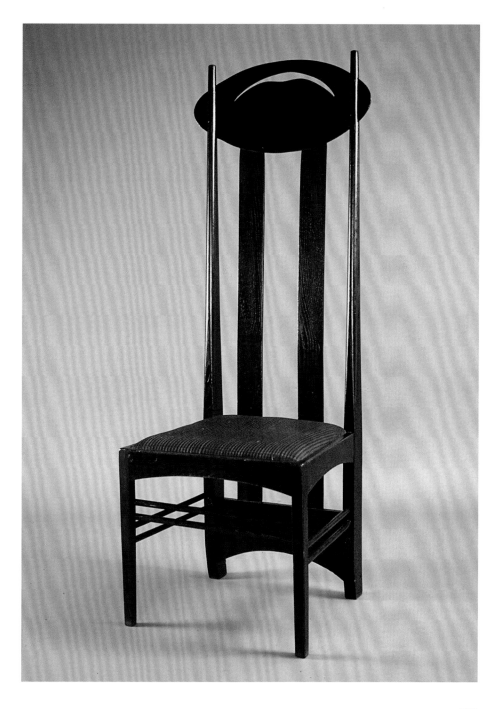

윌리엄 드 모건 William De Morgan ｜ 1839-1917

〈BBB〉 타일, 1898

위대한 영국 도예가인 윌리엄 드 모건은 아트 앤드 크래프트 운동의 디자이너들이 사랑했던 다양한 무늬와 모티프를 만들어, 수공예 산업에 활력을 불어넣고 일명 '예술 생산'에 더욱 높은 미학적 가치를 부여했다. 그의 작품 중에는 눈부신 광택이 있는 이스파노모레스크Hispano-Moresque(•스페인적 요소와 이슬람 요소가 결합된 미술 양식) 스타일의 그릇부터 다채로운 색상의 이즈니크Iznik(•터키 북서부 지방) 스타일 도자기까지, 외국의 전통적인 장식 무늬에서 영감을 받은 것들이 많다.

드 모건은 블룸즈버리의 캐리 스쿨에서 미술을 공부한 후 왕립예술원에서 실무 훈련을 받았다. 그는 왕립예술원에서 같이 공부했던 헨리 홀리데이를 통해 윌리엄 모리스와 화가 에드워드 번존스 등을 소개받았다. 이 만남은 이후 드 모건이 직업을 선택하는 데 매우 큰 영향을 주었다. 드 모건은 라파엘 전파와 가깝게 지냈으며 1863년부터는 모리스 마셜 포크너 상회에서 일하면서 스테인드글라스 및 색칠 가구와 타일을 디자인했다.

타일 생산에 있어 어려운 점들을 모리스가 알고 있었기 때문에, 그는 사업적인 부분들을 모두 이어받을 수 있었고 곧 자신만의 타일도 제작하기 시작했다. 1869년 그는 스테인드글라스에 사용되는 페인트에 은이 섞이면 아주 아름다운 광택이 난다는 사실을 발견했다. 이 발견을 계기로 유약과 불에 굽는 기술을 실험한 끝에 완벽한 광택을 가진 도자기를 만들 수 있게 되었다.

1873년에는 첼시의 어퍼 체인 로에 오렌지 하우스 도자기 공방을 설립했다. 그로부터 6년 후, 프레더릭 레이턴 경은 자신이 여행을 다니며 수집한 터키, 페르시아 및 시리아의 타일들로 레이턴 하우스의 아랍 홀을 꾸미기 위해 드 모건에게 타일 제작을 의뢰했다. 이 프로젝트를 위해 드 모건은 생생한 터키석을 사용해 아랍 무늬에서 영감을 얻은 타일을 직접 디자인하기도 했다. 중동 지방에서 온 다양한 무늬의 도기 타일들을 접한 당시의 경험은 이후 그의 작업에 지대한 영향을 미쳤다. 터키 문화의 영향을 받아 만든 납작 접시의 선명한 파란색(아래 왼쪽)이나 모레스크(•무어 양식) 스타일로 표면에 붉은 색이 반짝이는 꽃병(아래 오른쪽) 등은 좋은 예다.

1880년대 초, 드 모건은 그의 도예 공방을 머튼 애비에 위치한 모리스의 공장 및 공방과 가까운 곳으로 이전했다. 이곳에서 그는 모리스와 그의 동료 디자이너들이 디자인한 작품들뿐 아니라 자신이 직접 디자인한 제품들도 함께 생산했는데, 그중 하나가 아름다운 〈BBB〉 타일이다. 이 타일은 모리스 사에서 생산한 것으로 잘못 알려지기도 했다. 드 모건은 예술 도자기뿐 아니라 수작업으로 생산하는 타일의 미학적 수준도 한층 끌어올렸다. 쉽게 볼 수 있는 이 해바라기 타일은 시각적 즐거움 외에도 타일이 있는 공간에 집처럼 따스한 온기를 불어넣는다. 만약 이 타일이 없었다면 감각적인 탐미주의 스타일 방이나 초기 아트 앤드 크래프트 운동의 영향을 받은 실내 인테리어 역시 찾아볼 수 없었을 것이다.

왼쪽: 윌리엄 드 모건이 디자인한 크고 납작한 접시, 1888–1897, 찰스 패신저Charles Passenger가 채색.
오른쪽: 19세기 후반에 제작된, 윌리엄 드 모건이 디자인한 러스터 도기 꽃병.

찰스 레니 매킨토시 Charles Rennie Mackintosh | 1868-1928

킹스버러 가든스 14번지의 캐비닛, 1901-1902

로왓 부인이 글래스고 킹스버러 가든스 14번지의 집을 위해 의뢰한 캐비닛 두 개의 스케치, 1901–1902.

이 훌륭한 캐비닛 한 쌍은 글래스고의 킹스버러 가든스 14번지에 위치한 로버트 로왓 부부의 자택을 위해 특별히 디자인되었다. 1901년에 이 집을 개조하기 위해 매킨토시가 제안한 다양한 인테리어 계획들을 보면 공기 같은 가벼움과 유난히 현대적인 흰색의 사용 등이 눈에 띈다. 이 인테리어에 이렇게 섬세한 여성성을 부여한 이는 매킨토시의 아내 마거릿 맥도널드 매킨토시로 알려져 있는데, 예술가이자 직물 디자이너였던 그녀는 이 프로젝트에 큰 영향을 주었다.

이 캐비닛은 테라스가 딸린 집에 있는 거실에 놓기 위해 만든 것으로, 두 개 모두 아라비아 스타일의 망토를 입고 터번을 쓴 인물 양식화로 장식했다. 이 인물은 추상적으로 표현한 페르시안 장미를 들고 있는데, 이는 글래스고 학파와 매킨토시의 디자인에서 공통적으로 나타나는 특징이다. 이 캐비닛은 그의 작품 전체 중에서는 비교적 초기 작품으로, 장미 봉오리 모양의 핑크 빛 장식 그리고 부풀어 올랐다가 밑으로 갈수록 좁아지는 곡선 형태를 띤 캐비닛 지지대 등에서 매킨토시만의 독특한 유기적 스타일을 엿볼 수 있다. 문을 닫아 두었을 때는 단순한 모습이지만, 문을 열면 상당히 훌륭하게 채색된 은빛 패널이 드러나며 마치 동화 속 세계가 열린 것 같은 느낌을 준다.

매킨토시는 나무로 만든 캐비닛의 뼈대 부분을 흰색으로 칠하여 표면을 매끈하게 만들었으며, 이는 방 전체를 더욱 감각적이고 탁월한 모습으로 만들었다. 이러한 요소들을 통해 보다 현대적인 삶의 방식을 한 발 앞서 보여 준 것이기도 하다.

1904년, 독일의 디자인 개혁가이자 비평가인 헤르만 무테지우스는 저서 『영국 주택Das Englische Haus(The English House)』에서 마치 천상의 아름다움을 보여 주는 듯한 매킨토시의 '하얀 방'에 대해 다음과 같이 서술했다. "매킨토시의 인테리어는 놀라운 수준의 세련미를 보여 주며, 이는 교육을 통해 대중이 달성할 수 있는 미학적 수준을 뛰어넘는 정도다. 정제되고 엄격한 예술적 분위기… 이는 우리 삶의 대부분을 차지하는 일상을 반영하지 않는다. … 적어도 당분간은 미학적 문화가 우리 삶에서 큰 비중을 차지할 가능성이 거의 없고, 이러한 인테리어가 대중적이 되지도 않을 것이다. 그러나 이러한 인테리어는 천재가 만들어 낸 귀감이며, 매일 마주하는 현실을 초월한 저 먼 곳에 더 높은 무언가가 존재한다고 믿는 인간의 본질을 나타낸다."

프랭크 혼비 Frank Hornby ㅣ 1863-1936

〈메카노Meccano〉 조립 완구, 1901

1930년대에 잡지 『아웃핏』 4a호에 실린 〈메카노〉 조립 완구 안내 책자.

20세기의 소년들에게 매우 인기 있는 장난감이었던 〈메카노〉의 시작은 대략 1898-1899년으로 거슬러 올라간다. 프랭크 혼비는 〈혼비Hornby〉 기차 세트와 〈딩키Dinky〉 장난감을 만든 위대한 제작자로, 기차를 타고 리버풀의 항만을 지나가다가 그의 두 아들을 위해 장난감 크레인을 만들기로 결심했다. 이 과정에서 그는 모형 크레인을 만들기 위해 필요한 부품들을 구할 수 없다는 사실에 불만을 갖고, 당시 집에 마련했던 자신의 작업실에서 금속판을 사용해 이 부품들을 직접 만들기로 했다.

후에 그는 모형 다리와 트럭 등 다른 장난감들도 만들었으나 각각의 모형을 만들 때마다 항상 그에 맞는 부품을 따로 제작해야 했다. 이는 매우 성가신 작업이었다. 그때 그의 머릿속에 번뜩 떠오른 아이디어가 있었다. 나중에 그가 설명한 바에 따르면 "호환 가능한 부품들이 있어야 이 상황을 해결할 수 있다는 사실을 깨달았다. 그리고 일정한 규칙에 따라 표준화 작업을 마친 부품들이 있다면 다양한 형태로 조립할 수 있을 것이라고 생각했다"고 한다.

다양한 종류의 호환 가능한 부품들에는 일정한 간격으로 구멍이 뚫려 있고 볼트와 너트를 이용해 서로 연결할 수 있어 동일한 부품들로 다양한 조립이 가능했다. 금속판에 뚫린 구멍에는 조립 외에도 중요한 기능이 있었는데, 이 구멍에 손잡이나 바퀴의 차축을 끼울 수 있었다. 덕분에 복잡한 구조도 비교적 쉽게 만들 수 있었다.

혼비는 이 디자인을 개량해 나갔으며, 1901년에는 당시 자신의 고용주였던 데이비드 엘리엇과 함께 '만들기 쉬운 기계 조립 완구'를 선보였다. 엘리엇은 제품 생산에 꼭 필요한 자본을 공급해 주었고 이 덕분에 이 혁신적인 새로운 장난감이 생산될 수 있었다. 최초로 판매된 세트는 니켈 도금 막대 열다섯 개 그리고 볼트와 너트 몇 개가 양철 상자에 담겨 있는 구성이었다.

해를 거듭하면서 더욱 다양하고 규모가 큰 〈메카노〉 세트들이 출시되었고, 황동 기어와 바퀴 등 새로운 부품들도 추가되었다. 1907년 혼비는 더 큰 규모의 새 공장을 세우기 위해 〈메카노〉 상표를 등록했으며, 1914년에 공장을 설립했다. 1930년대에는 열 종류의 풀 세트 및 다양한 액세서리 세트들이 생산되었다.

〈메카노〉는 어린이들이 설명서에 있는 모형을 조립할 뿐 아니라 스스로 생각해 낸 모형을 만들 수 있는 장난감이었다. 회사는 모형 제작 대회를 후원하기도 하고 1916년부터는 관련 잡지를 발행하여 새로운 모형들에 대한 기사와 함께 다리, 화학, 항공 및 유명 기술자 등 다양한 주제를 폭넓게 다루었다. 1960년대 메카노 사는 다른 장난감 회사들과 경쟁하게 되었는데 가장 잘 알려진 회사가 레고다. 결국 1979년에는 회사를 해체하게 되었으나, 〈메카노〉 제품은 프랑스의 자회사를 통해 지금까지 생산되고 있다.

〈메카노〉는 몇 세대에 걸쳐 영국 소년들에게 '스스로 할 수 있는', 그리고 '직접 만들어 보는' 정신을 심어 주었으며, 어릴 때부터 기계 원리를 직접 체험해 보게 하여 자라면서 자연스럽게 기술 관련 직업을 받아들이도록 만들었다. 그리고 이를 통해 뛰어난 기술력이 장점인 영국 산업의 명성을 유지하는 데 큰 도움을 주었다. 또 한 가지 중요한 사실은 〈메카노〉의 부품들이 성공적인 대량 생산의 가장 핵심적인 조건들을 갖추고 있다는 것이다. 이 조건들은 합리화 및 표준화가 되어 있을 것, 또한 조립식이고 호환 가능하며 어디에나 적용 가능해야 한다는 것 등이다.

프랭크 혼비, 〈메카노〉 조립 완구, 1901(사진은 1938년에 생산된 최고급 희귀 모델 〈아웃핏 10번 모델〉).
에나멜을 입힌 함석판, 금속재 너트 및 볼트, 메카노, 리버풀, 영국.

아치볼드 녹스 Archibald Knox | 1864-1933

〈킴릭Cymric〉 시계, 1903

아치볼드 녹스는 자신이 태어난 맨Man 섬에 묻혔으며, 그의 묘비에는 "아치볼드 녹스, 예술가이자 아름다움의 신의 충실한 종"이라고 적혀 있다.

녹스는 19세기 후반에서 20세기 초의 아르 누보 계열의 디자이너들 중에서도 가장 큰 영향력을 가진 사람으로 꼽힌다. 켈트 문화 부활 운동의 기수였던 녹스는 최초의 모더니스트이기도 했으며, 백랍과 은으로 된 그의 디자인은 리버티 백화점의 상징이 되었다.

그는 더글러스 예술대학에서 공부한 후, 맨 섬 출신의 친구이자 동료 디자이너 매카이 휴 베일리 스콧과 함께 일했다. 이후 1987년 그는 런던으로 건너와, 혁신적인 디자인을 선보이던 실버 스튜디오에서 일했다. 그리고 1898년부터 1912년까지 리버티와 직접 같이 일하면서 금속 제품, 원단 및 카펫 등을 디자인했다.

이 아름다운 〈킴릭〉은 제품 시리즈는 리버티 백화점을 위해 디자인한 것이다. 디자인의 이름은 웨일스어로 '웨일스'를 뜻하는 단어에서 유래했으며, 그의 작품에 나타난 추상적 형태의 켈트 스타일과 형태를 가리킨다. 이 시리즈는 1899년에 출시되었으며 다양한 제품들로 구성되었다. 그중에서도 이 책에 수록된 시계는 1903년에 제작된 것으로 세밀함이 돋보인다. 표면에 에나멜을 입혔고, 아름다운 자개를 상감 기법으로 넣었으며 터키석을 둥글게 연마해 장식해 넣었다. 1900년, 리버티 백화점은 이와 비슷한 분위기로 보다 저렴한 백랍 제품들을 〈튜드릭Tudric〉이라는 이름으로 출시했는데, 이 시리즈의 대부분을 녹스가 디자인했다. 이 제품들은 대량 생산된 것들로, 당시 생산되었던 대부분의 물건들에 비해 단순하고 유기적인 형태를 띠며 극도로 현대적인 느낌을 준다.

켈트 모티프를 현대적으로 재해석한 녹스의 디자인은 민족적 낭만주의의 맥락을 따른 것으로도 파악할 수 있는데, 이는 당시 전 유럽에 걸쳐 나타난 풍조로 각자 자국의 민족적 문화를 나타내고자 했던 사조를 말한다. 이 시대에 민족적 낭만주의는 디자인과 건축뿐 아니라 음악과 시 등에서도 나타났다.

또한 녹스는 리버티와 일한 것과는 별개로 킹스턴 예술대학 등 다양한 기관에서 학생들을 가르쳤다. 또한 필라델피아에 기반을 둔 브롬리Bromley & Co.를 위한 카펫을 디자인했으며, 녹스 공예 및 디자인 조합을 설립했다.

세련된 〈킴릭〉은 제품들과 보다 실용적인 〈튜드릭〉 백랍 제품들은 곡선미가 있고 과장되며 추상적인 느낌의 유기적 형태를 띠고 있다. 이러한 특징은 영국 아트 앤드 크래프트 운동의 두 번째 단계를 전형적으로 보여 주는 것으로, 유럽 아르 누보 스타일의 전성기에 막대한 영향을 주었다.

아치볼드 녹스가 리버티 백화점을 위해 디자인한, 은과 에나멜로 된 〈킴릭〉 시리즈의 성배. 약 1900.

찰스 애슈비 Charles Ashbee | 1863-1942

디캔터, 1901/1904-1905

찰스 애슈비의 디캔터는 낭만적 이상주의를 입체적으로 표현한 작품으로 영국 아트 앤드 크래프트 운동의 핵심 정신 및 사회 개혁 정신을 보여 준다.

애슈비는 고딕 문화 부흥 운동의 선구자였던 조지 프레더릭 보들리 아래서 건축을 공부했다. 보들리는 기독교적 건축과 직물, 벽지 및 스테인드글라스 작품으로 잘 알려져 있었다. 이 시기 애슈비는 존 러스킨과 윌리엄 모리스의 저서와 그들의 이상에서 매우 큰 영향을 받았다. 이를 계기로 애슈비는 1887년에 수공예 학교를 설립하고 그다음 해에는 런던 이스트 엔드의 토인비 홀에서 수공예조합을 설립했는데, 토인비 홀은 사회적 개혁을 위해 이보다 3년 앞서 세워진 기관이었다. 수공예조합의 기본 목적은 도시 주위 빈민가에 살고 있는 극빈층에게 수공예 기술을 가르쳐 생계유지 수단을 만들어 주는 것이었다.

이 조합은 다섯 명으로 시작했으나 곧 숙련된 서랍 제작자, 은 세공인, 금속 세공인 및 목각사 등 다양한 직업군을 포함하며 확대되었다. 조합원들이 생산한 제품들은 예술공예 전시협회 등을 통해 선보이거나 수수료를 받고 판매되었으며, 나중에는 브룩 스트리트에서 조합이 운영하는 매장을 통해 판매되었다. 1891년 수공예조합 및 학교는 더 큰 부지를 확보하기 위해 마일 엔드 로드에 있는 에식스 하우스로 이전했으며, 이곳에서 주로 애슈비가 받은 건축 의뢰에 필요한 가구 및 각종 기구, 부속품 등을 생산했다.

1902년, 애슈비는 아트 앤드 크래프트 운동을 이끄는 목표인 '예술 공예 장인들의 전원 마을'을 이루기 위해 조합을 일제히 치핑 캠든Chipping Camden의 올드 실크 밀로 이전했다. 런던 이스트 엔드에서 건너온 1백50여 명의 조합원들은 처음에는 오래된 울 생산지인 코츠월드Cotsworld의 작은 마을이라는 환경에 큰 충격을 받았으나, 대부분의 조합원들은 곧 이곳에 만족하고 자리를 잡아 아름다운 작품들을 만들어 냈다. 그중에서 녹색 유리에 은으로 장식한 이 디캔터는 애슈비가 1901년에 디자인한 것이다.

디캔터의 색깔과 형태는 애슈비의 집인 맥파이 앤드 스텀프The Magpie and Stump를 지을 때 발굴한 깨진 유리병 세 개에서 영감을 받은 것이다. 이 집은 런던 첼시의 체인 워크에 위치하고 있으며, 초기 엘리자베스 여왕 시대에 지어진 선술집 터에 자리 잡은 아름다운 강변 주택이다. 이 터에서 발견된 유리병들은 역사학자이기도 했던 애슈비의 낭만주의적 상상력을 사로잡았다. 그는 나중에 이 병들에 대해 "아름다운 형태 및 뛰어난 단색의 유리로 미루어 「팔스타프Falstaff」(•셰익스피어의 작품을 기초로 만든 베르디의 오페라)의 주인공 팔스타프와 등장인물들이 술을 마실 때 썼을 법한 병들"이라고 기록했다.

이 디캔터의 초기 형태는 비교적 두껍고 둥글납작한 모양의 유리병에 가까웠으나 1904-1905년에 제임스 파월 앤드 선스에서 생산하면서 보다 세련되고 얇은 두께의 병이 되었다. 이 과정에서 한데 얽힌 꽃 모양으로 섬세하게 세공한 은장식으로 병을 감싸고, 준보석으로 장식한 반구형의 은제 마개를 추가했다. 안타깝게도 치핑 캠든은 런던과 너무 떨어져 있었기 때문에 수공예조합은 상업적으로 성공을 거두지 못했으며, 1908년에는 법정 관리 상태가 되었다. 그러나 상당수의 조합원들은 치핑 캠든에 남아 자신들이 창의성을 발휘해 만든 물건들을 몇 년 더 판매했다.

애슈비가 디자인하고 수공예조합에서 제작한 머핀 접시. 약 1900.

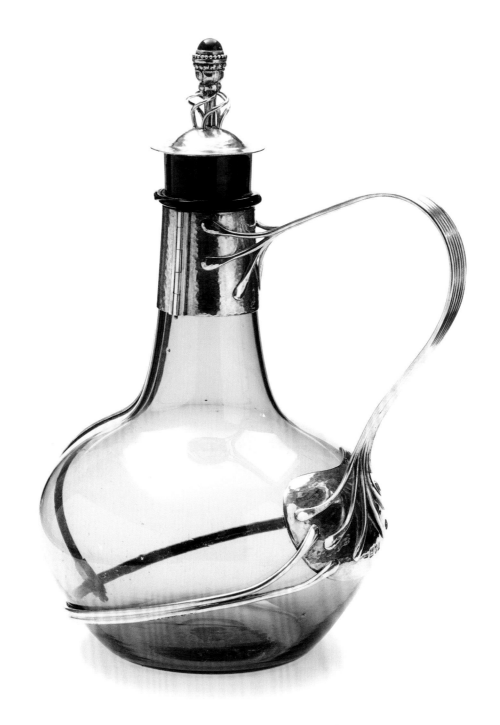

에드워드 존스턴 Edward Johnston ┃ 1872-1944

런던 지하철 원형 로고 디자인, 약 1918(약 1925년에 새로 디자인)

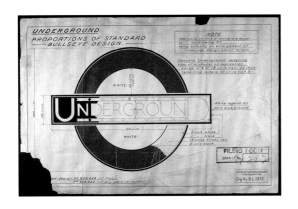

세계적으로 알려진 런던 지하철의 상징은 두 사람의 손에서 탄생했다. 하나는 1908년부터 수년간 런던 운송 회사의 부사장직을 맡고 있던 프랭크 픽이 의뢰한 그 유명한 지하철 노선도다. 그리고 나머지 하나는 바로 글꼴 연구에 일생을 쏟았으며 뛰어난 창의력을 발휘해 비범한 마크들을 만든 에드워드 존스턴이 디자인한 지하철 원형 로고다.

픽은 대중교통 수단이란 실용적이면서도 이용자에게 즐거운 미학적 경험을 제공해야 한다고 생각했다. 그는 철저히 근대적이고 '목적에 적합한' 것을 만든다는 정신을 기반으로 런던 운송 회사 전체에 사용되는 그래픽 시스템을 모두 통합하고 표준화했다. 에드워드 존스턴은 현대 서체에서 가장 위대한 실용주의자로 간주되는 인물이며, 특히 활자 및 그래픽 디자인에 수공예 감각을 적용했다. 따라서 그의 작품은 마치 공예와도 같은 섬세함과 인간미를 지니고 있어, 모더니즘에 대한 영국적 사고방식을 매우 잘 드러낸다.

처음에 존스턴은 픽의 의뢰를 받아 런던 지하철에서 사용할 주요 글꼴을 개발했다. 이 글꼴은 읽기 쉬우면서도 눈에 잘 들어오는 산세리프체sans serif(•자획 끝부분에 돌출된 부분인 세리프serif가 없는 글꼴)로 〈존스턴Johnston〉이라고 불렸다. 그 후 픽은 지하철에 사용할 원형 로고를 다시 디자인해 달라고 존스턴에게 부탁했다. 1908년에 처음 선보인 원래의 로고는 글자가 들어간 파란색 막대가 선명한 붉은색의 에나멜 소재로 된 원을 가로지르는 구성이었다.

원과 막대기 모양으로 구성된 이 로고는 매우 유용했다. 도처에 있는 간판들 사이에서 눈에 잘 띄고 역의 이름도 부각되었다. 그러나 그다지 아름다운 형태는 아니었다. 이와는 대조적으로, 존스턴이 새로 디자인한 '과녁 모양' 로고는 시각적으로 매우 뛰어났다. 과녁을 떠올리게 하는 강렬한 붉은색 원에 글자가 적힌 파란색 막대는 가히 천재적인 작품이라 할 만하다.

새롭게 표준화된 원형 로고는 1919년 처음으로 대중교통 수단에 사용되었다. 그리고 1920년대 초에는 역 내부와 외부에 도입되었다. 1925년경에 존스턴은 이 원형 로고를 정확하게 재생산하는 방법을 전수하기 위해 로고의 초안을 작성했으며, 이 과정에서 그가 디자인한 런던 지하철 표준 글꼴과 로고를 더 잘 어울리게 만들기 위해 약간의 수정을 가했다. 이 새로운 버전은 존스턴의 깔끔하고 굵은 글꼴과 잘 어울려 기능적이었을 뿐 아니라 런던 지하철에 독보적으로 근대적인 이미지를 부여했다.

존스턴은 1922-1933년에 이 로고를 더욱 개선하여 런던 지하철 부속 철도 및 도로 교통 부서에서도 쓸 수 있는 로고들을 추가로 개발했다.

런던 지하철의 기업 이미지 통합에 핵심 역할을 했던 이 로고는 1924년 당시 존재했던 모든 지하철역의 외관에 사용되었으며, 그때부터 건설된 모든 지하철역의 건축 요소들인 스테인드글라스 장식부터 깃대 등의 기구에 이르기까지 모든 곳에 사용되는 영예를 안았다. 오늘날 런던 지하철의 원형 로고는 런던을 나타내는 상징이며, 도시 어느 곳에서나 볼 수 있다.

에드워드 존스턴, 런던 지하철 원형 로고 디자인, 약 1918(약 1925년에 새로 디자인.
사진은 약 1930년에 웨스트민스터 역에 사용되었던 것으로, 페인트를 칠한 회반죽에 로고를 그렸다).
다양한 재료, 런던 전기철도공사(지하철공사로 알려졌으며 나중에 런던 지하철로 이름이 바뀌었다), 런던, 영국.

허버트 오스틴 경 Sir Herbert Austin | 1866-1941
스탠리 에지 Stanley Edge | 1903-1990

〈오스틴 세븐Austin Seven〉 자동차, 1922

〈오스틴 세븐〉은 미국 포드의 〈모델 T〉나 독일 폭스바겐의 〈비틀Beetle〉에 맞먹는 영국 자동차다. 영국 최초의 상용화된 자동차이자 구입 가능한 가격의 차로, 곧 '백만 인구의 자동차'로 알려졌다.

버킹엄셔에서 태어난 허버트 오스틴은 열여섯 살에 호주로 이민 가서 울슬리Wolseley 양 전모기 회사의 호주 지사에서 일했다. 오스틴은 호주 오지에서 긴 여행을 즐겼으며, 이러한 경험을 통해 휘발유로 움직이면서 유용하게 쓸 수 있는 탈것이 필요하다는 통찰력을 얻었다. 1895년에는 손잡이로 운전하는 삼륜 자동차를 만들었으며, 이를 토대로 1900년에는 사륜 자동차를 만들어 1천 마일을 달리는 전국 경주 대회에서 우승을 거두었다.

1901년 울슬리 사는 버밍엄의 애덜리 파크에 울슬리 기계 및 자동차 회사를 설립했으며, 오스틴은 이곳의 총책임자가 되었다. 그로부터 4년 후, 그는 근처의 롱브리지에 자신의 회사인 오스틴 모터 컴퍼니를 설립했다. 1906년부터 제1차 세계대전이 발발하기 전까지 이 회사는 트럭을 비롯해 〈엔드클리프 페이튼Endcliffe Phaeton〉 등의 자동차를 생산했다. 1914년에 회사가 개인 소유가 아닌 국영 기업이 되면서 공장에서는 전쟁 기간 동안 군수 물자, 트럭, 장갑차, 앰뷸런스, 발전기, 전조등 및 경전투기 등을 생산했다.

전쟁이 끝날 무렵에는 자동차 생산이 재개되어 한 가지 모델만을 생산했다. 그러나 당시 생산된 〈오스틴 20〉 모델은 그다지 많이 팔리지 않았다. 1921년 발표된 소형 모델인 〈오스틴 12〉는 런던의 택시 기사들을 중심으로 큰 인기를 끌었지만, 이 모델로는 파산 직전에 내몰린 회사에 필요한 만큼의 돈을 벌 수 없었다. 오스틴은 사업의 운명을 건 모험에 도전하기로 결정하고, 회사 직원들에게 한 달간 봉급을 주지 않는 대신 평생 고용을 약속했다. 그리고 1922년에 발표한 새로운 초소형 차가 바로 〈오스틴 세븐〉이다. 이 차는 허버트 오스틴과 젊고 유능한 설계자인 스탠리 에지의 합작품이다. 스탠리 에지는 그때까지 사용하던 공랭식 평행 2기통 엔진 대신 수랭식의 직렬 4기통 엔진을 써야 한다고 오스틴을 설득했는데, 이는 당시 프랑스에서는 이미 사용되고 있었으나 영국 자동차 디자인에서는 혁신을 일으킨 최초의 선택이었다. 중요한

사실은 〈오스틴 세븐〉이 가장 잘 팔리는 소형차가 되기 위한 조건은 바로 대중적이고 합리적인 가격이라는 점을 고작 열여덟 살짜리 설계자가 알고 있었다는 점이다. 자동차 잡지인 『라이트 카 앤드 사이클카The Light Car and Cyclecar』는 당시 〈오스틴 세븐〉에 대해 "온건한 사람들이 돈을 투자할 대상으로 이보다 좋은 것이 어디 있을까?"라고 언급했다.

이 혁신적인 자동차에 대한 수요는 회사가 소화할 수 없을 지경이었다. 1939년에 생산이 중단되기까지 약 30만 대가 만들어졌으며, 수많은 영국인의 삶의 질을 높여 주었을 뿐 아니라 합리적이고 현실적인 가격으로 자동차를 탈 수 있게 해 주었다. 〈오스틴 세븐〉은 독일의 BMW에서 라이선스 형태로 생산되었으며, 프랑스에서는 〈로젠가르트Rosengart〉라는 이름으로, 일본에서는 〈닷산Dotsun〉으로 생산되었다. 또한 펜실베니아 버틀러에 있는 아메리칸 오스틴 카 컴퍼니에서도 생산되었다. 어떤 이름으로 불리든, 이 차의 핵심은 언제나 '용감무쌍하고 작은 영국 자동차'다.

LIFE WORTH LIVING.
With an "Austin Seven" you can spend it where you will, for travel costs you about 1d. per mile with your jolly young family. The "Austin Seven" makes happiness inevitable, and it is a smart little turnout to be proud of.

오스틴의 원형인 〈OK 3537〉을 보여 주는 〈오스틴 세븐〉 안내 책자, 1922년 1월.

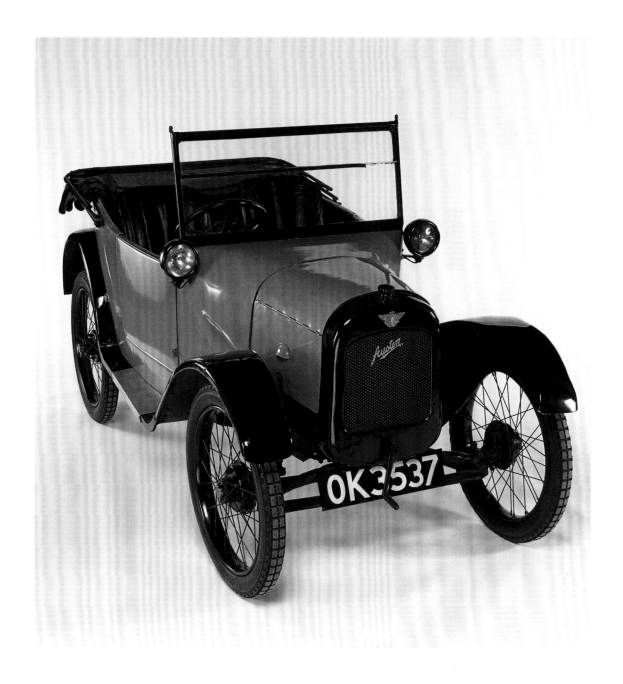

에드워드 맥나이트 코퍼 Edward McKnight Kauffer ㅣ 1890-1954

런던 교통국을 위해 디자인한 〈트램을 타고 본 억스브리지의 콜른 강The Colne River at Uxbridge by Tram〉 포스터, 1924

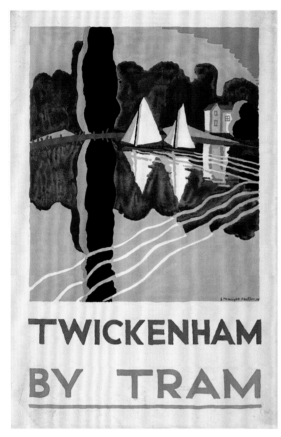

에드워드 맥나이트 코퍼의 런던 교통국 포스터
〈트램을 타고 본 트위크넘〉, 1923.

미국에서 태어나고 학교를 다닌 에드워드 코퍼는 영국에서 많은 디자인 작업을 했으며 가장 앞서가는 포스터 디자이너가 되었다. 1913년 그가 다니던 유타 대학교의 조지프 맥나이트는 코퍼가 파리의 아카데미 모데른Académie Moderne에서 예술 교육을 더 받을 수 있도록 학자금을 지원해 주었다. 코퍼는 그의 후원에 대한 감사의 표시로 자신의 이름에 '맥나이트'를 넣었다고 한다. 코퍼는 파리에 가기 전에 뮌헨에 들렀는데, 이곳에서 그의 시선을 사로잡은 루트비히 홀바인의 포스터는 젊은 예술가였던 코퍼의 스타일을 형성하는 데 중요한 영향을 미쳤다.

코퍼는 1914년 영국으로 건너왔으며, 이듬해 처음으로 정식 디자인 의뢰를 받게 된다. 런던 지하철에 사용할 네 장의 포스터로, 이를 의뢰한 프랭크 픽은 철도 홍보 책임자이자 런던 교통국 전체의 시각 디자인 및 예술 작업을 도맡았던 인물이다. 이렇게 탄생한 코퍼의 초기 포스터들은 회화적인 느낌으로, 런던 근교의 왓퍼드, 옥스헤이 우즈, 라이게이트와 노스 다운스의 목가적 풍경을 미국 예술 공예 스타일의 목판화로 그렸다.

1920년대 코퍼는 보티시즘(•소용돌이파. 미래주의 및 입체주의를 종합한 성격의 운동) 화가인 퍼시 윈덤 루이스Percy Wyndham Lewis가 주도한 그룹 엑스의 창립 멤버가 되었다. 그러나 이 모임 이전부터 코퍼의 포스터 작품에는 큐비즘 및 보티시즘의 현대적인 영향이 드러났다. 다음 해, 코퍼는 당시 '상업 예술'이라고 불리던 시각 디자인에 전념하기 위해 순수 회화 작업을 완전히 배제하기로 결심했다. 이때부터 그가 그린 런던 지하철 포스터들은 그의 일러스트 경력에서 가장 중요한 작품일 것이다. 1924년에 작업한 〈트램을 타고 본 억스브리지의 콜른 강〉은 강렬한 색깔들을 블록처럼 칠한 추상적인 풍경화로, 당시 그의 작품들 중 가장 빼어난 작품이다. 이 작품은 이후 1949년 빅토리아 앤드 앨버트 미술관Victoria & Albert Museum에서 열린 런던 교통국 관련 작품 및 포스터 전시회인《모두를 위한 예술Art for All》에도 전시되었다. 이 작품은 검은색, 선명한 오렌지색, 연두색, 녹색, 짙은 녹색 및 회색만 사용했으나 이 색깔들이 포스터에 강렬한 시각적 효과를 주며 전면적인 구성을 가지고 있어, 보티시즘 화가들의 작품에서 볼 수 있는 역동성이 느껴진다.

이 포스터에서 묘사한 아치 모양의 다리와 현대적인 건물의 가장자리 모습은 인공적으로 만든 풍경의 아름다움을 찬양하며, 이는 그가 이전에 그린 런던 교통국 포스터 속 목가적 이상향과는 뚜렷한 대조를 이룬다. 그는 이후에도 포스터 작업을 계속했는데, 그레이트 웨스턴 철도, 셸맥스, 브리티시 페트롤륨, 오리엔트 라인, 중앙우체국 및 아메리칸 항공 등의 포스터를 그렸으며 책 삽화가로도 활동했다. 그러나 이렇게 다양한 작품들 중에서도 1920년대에 그린 런던 교통국 포스터들은 정확하게 균형을 이루는 구성과 강렬한 글꼴로 그가 남긴 최고의 명작으로 손꼽힌다.

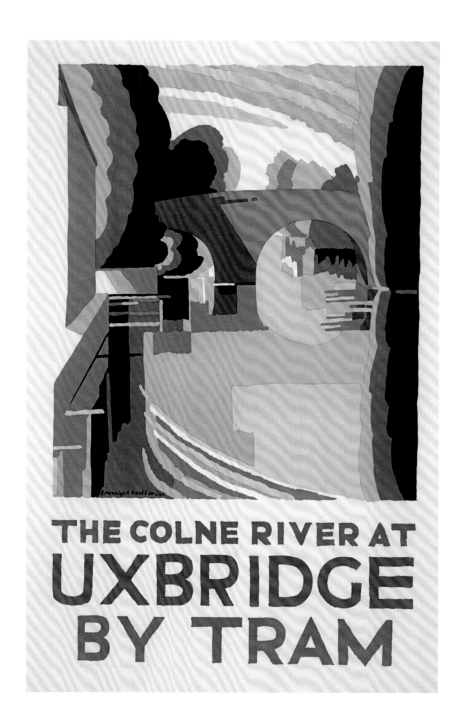

조지 브러프 George Brough ┃ 1890-1969

〈브러프 슈피리어 SS100 Brough Superior SS100〉 모터사이클, 1924

〈브러프 슈피리어〉 모터사이클은 이를 일곱 대나 소유하고 있었던 T. E. 로렌스 대령, 일명 '아라비아의 로렌스'를 영원히 떠올리게 하는 존재다. 그는 조지 브러프에게 이 모터사이클의 아름다움을 극찬하는 편지를 보냈으며, 브러프는 이를 광고에 인용했다. 편지에서 로렌스는 〈브러프 슈피리어〉에 대해 "바퀴 달린 것 중에서 가장 사랑스러운 존재"라고 언급했다.

영국 모터사이클 산업을 이끈 선구자의 아들로 태어난 조지 브러프는 제1차 세계대전이 끝난 뒤, 바이크 회사를 세워 사업을 시작하기로 결심했다. 이 새로운 회사는 특별한 디자인과 매우 비싼 가격 및 고성능 모델에 초점을 맞추었으며, 저널리스트 H. D. 티그는 이 모델들에 '모터사이클계의 롤스로이스'라는 별명을 붙여 주었다.

이 회사에서 만든 최초의 바이크 중 하나인 〈SS80〉은 이 바이크가 당시로서는 획기적인 속도였던 시속 80마일까지 달려서 붙은 이름이었다. 이 모델은 나중에 개조되어 일자형 엔진 대신 오버헤드 밸브의 트윈캠 엔진으로 바뀌었다. 이 공랭식 기관은 더욱 뛰어난 성능을 보였으며, 이에 따라 1924년에는 〈SS100〉으로 이름을 바꾸게 된다. 이 이름은 시속 100마일에 이르는 속도를 보장한다는 의미였다. 사실 이 바이크는 시속 110마일까지도 달릴 수 있었다. 타고난 모터사이클 레이서였던 데다 완벽한 쇼맨 기질이 있으며 영리한 사업가이기도 했던 브러프는 최고 속도 기록을 깨는 것을 무척 즐겼고, 많은 사람에게 자신이 성취한 기록을 알렸다. 그가 쓴 〈SS100〉 모델의 광고에는 "세계에서 가장 빠른 모터사이클, 시속 129마일"이라는 문구도 있었다.

전설적인 〈브러프 슈피리어 SS100〉은 확실히 속도와 호화로움에 있어 견줄 데가 없었고, 1925년 브러프가 또 다른 광고에서 언급했듯 "그 어떤 바퀴 달린 탈것도 제칠 수 있는 기계 위에 올라타고 있다는 사실, 이는 상당한 만족을 준다". 이 모터사이클이 이렇게 뛰어난 성능을 낼 수 있었던 가장 중요한 이유는 부품에 있다. 브러프가 찾아낸 하청 업체들은 최고의 전문성을 갖추고 있었는데, 엔진은 J. A. 프레스트위치 J. A. Prestwich, 기어 박스는 스터미 아처 Sturmey Archer, 속도계는 보닉센 Bonniksen에서 만들었다. 그러나 가장 독특한 주먹코 모양의 안장 탱크는 독자적으로 디자인한 것이다.

안타깝게도 로렌스는 〈브러프 슈피리어〉를 타다가 불의의 사고를 당해 1935년 세상을 떠났으나, 모터사이클이 사고 원인은 아니었다. 책에 실린 제품은 '001'이라는 일련번호를 가지고 있는 것으로, 1924년에 열린 《올림피아 모터사이클 쇼》를 위해 브러프 슈피리어 작업실에서 수작업으로 조립한 것이다. '숍 바이크'라고 불리던 이 모델은 조지 브러프가 1930년대까지 보관했으며 이후 생산된 다른 〈브러프 슈피리어 SS100〉 바이크들의 청사진이 되었다.

〈브러프 슈피리어 SS100〉 모터사이클 세부 모습.
연료 탱크와 오버헤드 밸브 트윈캠 엔진을 볼 수 있다.

조지 브러프, 〈브러프 슈피리어 SS100〉 모터사이클, 1924, 다양한 재료, 브러프 슈피리어 작업실, 노팅엄, 노팅엄셔, 영국.

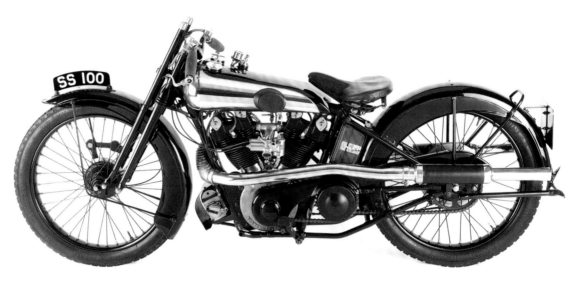

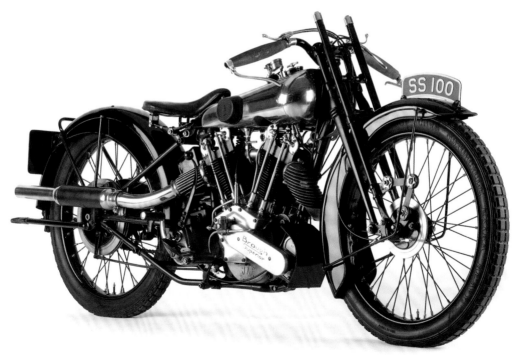

에릭 길 Eric Gill ǀ 1882-1940

〈길 산스Gill Sans〉 서체, 1926

역사상 위대한 타이포그래퍼(•조판공. 넓은 의미로는 활자의 서체나 글자의 배치를 고안하는 사람) 중 한 명인 에릭 길은 뛰어난 조각가이자 판화 제작자이기도 했다. 또한 종교적 주제를 다룬 조각 작품을 여럿 제작할 정도로 엄격한 종교관을 가지고 있었으나 이와 대조되는 문란한 성생활로 세간에 상당한 논란을 불러일으켰던 유명 인사이기도 하다.

브라이턴에서 태어난 길은 치체스터 기술 및 예술 학교에서 공부한 후, 주로 기독교 건축물을 많이 작업하던 런던의 W. D. 카로 건축 사무소에서 수습 직원으로 일했다. 이 시기에 길은 웨스트민스터 기술대학에서 석공술 야간 수업을 들었으며 런던 센트럴 예술공예대학에서 에드워드 존스턴에게 캘리그래피를 배웠다.

1903년 길은 건축 실습을 그만두고 레터커터letter-cutter(•석조 간판 등에 아름답게 글자를 새기는 직업) 일을 시작했으며, 이때 독일 라이프치히의 인젤 출판사에서 펴낸 몇몇 책들의 표지를 디자인하기도 했다. 1907년 서식스의 디츨링으로 이사한 다음부터 그의 석제 조각은 큰 찬사를 받기 시작했다. 1913년 그는 가톨릭으로 개종하고 5년 후에는 종교적인 성격을 짙게 띤 공예 모임인 성 요셉과 성 도미니크 길드를 만들었다.

또한 1920년에는 목각사협회의 창립 멤버가 되었으며, 1924년부터는 골든 코커럴 출판사의 페이지 구성을 디자인했다. 이 책의 삽화는 아트 앤드 크래프트 운동의 작풍을 잘 보여 주며, 길은 이 삽화들을 세심하게 양식화하여 활자와 조합했다. 같은 해 그는 웨일스로 건너가 새 작업실을 꾸렸으며, 1925년에는 당시 모노타입Monotype Corporation의 인쇄 고문을 맡고 있던 스탠리 모리슨의 의뢰로 자신의 첫 번째 글꼴 작품인 〈퍼피추아Perpetua〉를 디자인했다.

그리고 1926년에 〈퍼피추아〉를 보다 우아하고 현대적으로 발전시켜 탄생한 글꼴이 바로 〈길 산스〉다. 이 글꼴은 브리스틀 서점의 간판에 최초로 사용되었다. 모리슨은 길에게 이 산세리프체를 다듬고 발전시켜 모노타입 사를 위한 글꼴 집합으로 만들어 줄 것을 부탁했는데, 이는 당시 독일 인쇄소에서 개발해 내던 다양한 근대적 산세리프 글꼴들과도 경쟁할 수 있을 것이라고 생각했기 때문이었다.

그로부터 얼마 지나지 않아, 1928년 모노타입 사는 〈길 산스〉 서체를 발표했다. 이듬해부터는 런던 앤드 노던 레일웨이의 모든 포스터와 홍보물에 이 글꼴이 사용되기 시작했는데, 폭발적인 인기에 힘입은 결과였다. 〈길 산스〉체는 가능한 한 가장 가독성이 좋은 산세리프체를 만들자는 목적으로 탄생한 글꼴이며, 본문뿐 아니라 포스터 등 전시 목적의 글꼴로서도 매우 뛰어난 기능을 가지고 있었다.

〈길 산스〉체는 영국 국철의 정체성을 상징하는 글꼴일 뿐 아니라 1935년부터 펭귄 출판사의 상징적인 표지에도 계속 사용되고 있다. 현대적이며 다용도로 사용 가능한 이 글꼴은 영국 시각 디자인의 전통을 나타내는 상징과도 같다. 또한 실용주의를 바탕으로 했지만 변하지 않는 매력으로 영국 아트 앤드 크래프트 운동의 감성 역시 그대로 간직하고 있다. 이러한 점들이 바로 〈길 산스〉체가 20세기에 가장 인기 있는 서체가 된 이유일 것이다.

모노타입 사가 1928년에 소개한 〈길 산스〉체의 소문자 'g' 디자인 스케치.

aA bB cC dD eE

fF gG hH iI jJ kK

lL mM nN oO pP

qQ rR sS tT uU

vV wW xX yY zZ

1 2 3 4 5 6 7 8 9 0

. , ! ? & % $ £

작가 미상

〈코티지 블루CottageBlue〉 커피 주전자, 약 1926-1930

〈코티지 블루〉 도자기로 된 1파인트 용량의 주전자. 약 1926–1930.

덴비Denby의 〈코티지 블루〉 식기류는 50년 동안이나 지속적으로 생산되었으며 역사상 생산된 도자기들 중 매우 중요한 시리즈의 하나로 독보적인 위치를 차지하는 제품이다. 무엇보다 민속 양식을 실용적이고 현대적인 형태로 발전시켜 나가는 영국 특유의 디자인 능력을 그대로 담았다. 또한 가장자리를 부드럽게 처리하고 촉감이 훌륭하며 실용성과 아름다움을 동시에 만족시킨다.

1809년 양질의 진흙층이 더비 지방 외곽에서 발견되었을 당시, 이 지방의 도공이었던 윌리엄 본은 자신의 도예 공방을 벨퍼 근처로 옮겼다. 이렇게 새로 설립된 덴비 도자기 회사는 처음에는 사기로 된 병을 생산했으나 19세기를 지나면서 더욱 장식적인 물건들을 생산하기 시작했는데, 기본적인 형태의 사기 그릇 표면에 장식을 더한 것이었다. 1870년대에 들어서는 '예술 도자기'를 만들기 시작했으며 1886년부터는 〈데인즈비 도자기Danesby Ware〉라는 이름으로 이를 판매하기 시작

했다. 여기에는 1930년대에 출시된, 밝은 파란색 유약을 바른 도자기도 포함되었다. 그러나 이 회사에서 만든 대부분의 도자기는 솔트 유약을 바른 사기 주전자나 젤리 틀과 같이 일상에서 사용하는 실용적인 그릇이었으며, 크림색이나 갈색 등 다양한 색깔을 띠었다.

1926년에 덴비 사는 초기에 생산했던 전통적인 모양의 그릇에 유약을 얼룩덜룩하게 바른 새로운 브랜드를 출시했다. 바로 〈코티지 블루〉로, 덴비가 만들어 낸 이 일상용품은 수많은 경쟁사 제품들 사이에서 단연 돋보였다. 향후 수년간 더욱 현대적인 도자기들이 〈코티지 블루〉 시리즈에 추가되었는데, 이 책에 실린 우아한 형태의 커피 주전자가 그중 하나다. 〈코티지 블루〉의 핵심 가치는 실용성이다. 그러나 주전자에서 나타나는 부드러운 곡선은 실용적인 기능뿐 아니라 매우 뛰어난 공예 감각도 함께 보여 준다. 이 제품은 공장에서 대량 생산 방식으로 제조한 것이지만 파란색에 얼룩덜룩한 무늬가 있는 바깥쪽과 마치 미나리아재비처럼 밝고 따뜻한 노란색을 띠는 안쪽이 대조를 이루며 '예술적 제품'으로서 도자기의 가치를 더욱 높여 준다.

덴비 사는 1931년에 대량의 도자기를 한꺼번에 구울 수 있는 가마를 설치하여 생산 체계의 혁신을 꾀했는데, 덕분에 다양하고 새로운 유약을 바른 제품들을 선보일 수 있었다. 또한 1934년에 회사에 들어온 디자이너 도널드 길버트는 〈데인즈비 도자기〉의 종류와 품질을 개선했는데, 이러한 업적 때문에 그가 회사에 들어오기 전부터 생산되었던 〈코티지 블루〉를 그가 디자인한 것으로 여기는 경우도 있었다. 그러나 1930년대에 발표된 새로운 형태의 〈코티지 블루〉 시리즈 제품들 중 몇몇 도자기만 확실히 그가 디자인했을 것이다.

그 외에 주목할 만한 다른 색상의 도자기들로는 〈매너 그린Manor Green〉과 〈홈스테드 브라운Homestead Brown〉 등이 있으며, 이들 역시 1983년 단종되기 전까지 지속적으로 생산되었다. 덴비의 사기그릇 제품들은 내구성과 기능적인 형태, 그리고 빛나는 유약 등의 특징을 가지고 있어 영국 도자기의 정수라 불릴 만하다.

작가 미상

〈코니시 주방용품Cornish KitchenWare〉 단지, 1926

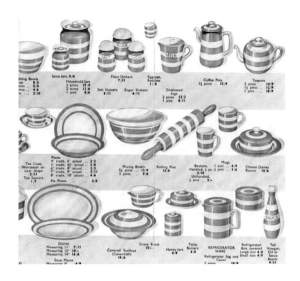

왼쪽: T. G. 그린의 〈코니시 주방용품〉의 종류를 볼 수 있는 소개 책자, 1958.
오른쪽: 같은 책자에서 발췌한 이미지.

토머스 굿윈 그린은 1864년에 T. G. 그린 도자기 회사를 설립했다. 처음에 이 회사는 단조로운 색을 띤 기본적인 가정용 사기그릇들을 생산했으나, 1926년부터는 점점 악화되는 경기에 맞서 보다 장식적인 도자기를 생산하기로 결정했다. 그리하여 생산된 도자기 시리즈가 바로 푸른색과 흰색의 줄무늬가 그려진 〈코니시 주방용품〉이다. 이 시리즈의 이름은 콘월 지방 바닷가 여행에서 떠올린 것이라고 하는데, 그린의 상품 소개 책자에 따르자면 '대서양의 푸른색과 콘월 지방의 하얀 구름, 바닷물의 반짝임'에서 영감을 받았다.

전통적인 영국 스타일의 도자기에 둘러진 줄무늬는 당시로서는 혁신적이었던 회전 절삭 방식으로 만든 것이다. 이 공법을 쓰면, 푸른색 부분을 정확하고 효과적으로 잘라 내고 그 아래에 겹친 흰색 점토를 드러내 규칙적인 줄무늬를 만들 수 있었다. 이 시리즈 중에서도 가장 큰 성공을 거둔 품목은 독특한 모양의 저장용 단지로, 겉면에 세리프체 또는 산세리프체 검은색 글자를 스텐실 기법으로 인쇄하여 내용물을 표시한 것이 특징이었다. 초기의 〈코니시 도자기〉인 이 제품은 분명 실용성에 중점을 두고 일상생활에 사용하는 용도로 만든 것이나, 해안 마을에서 영감을 받은 귀여운 분위기는 과감한 시각적 형태와 밝은 색깔을 선호하는 영국적 특성을 잘 보여 준다. 이러한 요소는 거의 매일 우중충한 날씨를 보이는 곳에 사는 영국인들의 잠재의식에서 비롯된 것일 수도 있다.

대중들 역시 원하는 대로 골라서 세트를 맞출 수 있는 이 새로운 주방용품 겸 식기 시리즈에 빠르게 호응했으며, 이는 곧 상업적 성공으로 이어졌다.

이후 더욱 다양한 품목들이 이 시리즈에 추가되었다. 1950년대의 광고 문구에는 "40종류의 다양한 품목, 그러나 이 품목들 모두 마치 한 가족처럼 매력적인 공통점"이 있고 "어떤 주부라도 쉽게 자신만의 코니시 컬렉션을 만들 수 있습니다"라고 되어 있다. 실제로 이 제품들은 낱개로 구입할 수 있었으며, 덕분에 세트로 구입해야 하는 다른 주방용품들보다 부담 없는 가격으로 살 수 있었다.

이 그릇 시리즈는 1966년에 디자인을 개선했는데, 당시 런던 왕립예술학교를 막 졸업한 디자이너 주디스 어니언스가 이 작업을 맡았다. 그 결과 원래의 매력적인 미적 가치를 간직하면서도 더 현대적인 형태에 과감한 기하학적 특성을 가진 디자인이 탄생했다. 전통적인 영국 디자인이라 할 수 있는 〈코니시 도자기〉는 처음 생산된 이래 90년이 지난 지금도 계속 생산되고 있으며, 여전히 높은 인기를 누리고 있다. 이 그릇의 푸른색 줄무늬는 누구나 쉽게 알아볼 수 있는 전형적인 영국적 특징을 잘 보여 주는 요소다.

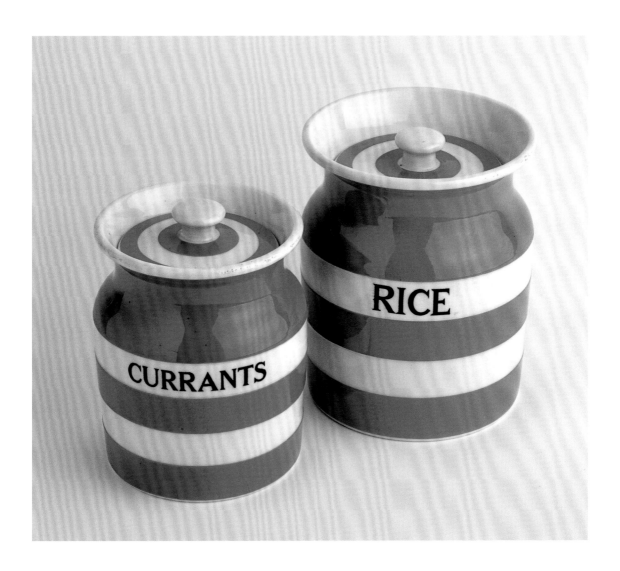

스탠리 모리슨 Stanley Morison ㅣ 1889-1967
빅터 라던트 Victor Lardent ㅣ 1905-1968

〈타임스 뉴 로만Times New Roman〉 서체, 1932

제1차 세계대전 때 양심적 병역 거부로 수감 생활을 했던 스탠리 모리슨은 원래 펠리컨 출판사(1919년에 서체와 인쇄의 연관성에 대한 자신의 활자 관련 연구를 출판한 곳)에서 일했으며, 클로이스터 출판사에서도 잠시 일했다. 1922년 그는 서리에 기반을 둔 모노타입 사의 인쇄 고문이 되었는데, 이 회사는 전부터 혁신적인 조판 기계를 개발해 온 곳이었다. 모노타입에서 모리슨은 〈가라몬드Garamond〉(1922), 〈배스커빌Baskerville〉(1923), 〈푸르니에Fournier〉(1924) 등 다양한 글꼴들을 다시 디자인했으며 새로운 글꼴을 만드는 작업에도 참여했는데, 그중에는 유명한 예술가인 에릭 길이 디자인하여 큰 성공을 거둔 〈길 산스〉체의 글꼴 집합도 있었다.

모리슨은 1922년에 홀브룩 잭슨, 프랜시스 메늘, 버나드 뉴디게이트 및 올리버 사이먼 등과 함께 설립한 플러론 소사이어티Fleuron Society에서도 활발히 활동했다. 꽃이나 나뭇잎 모양을 딴 글꼴에서 이름을 따온 이 단체는 모든 종류의 글꼴을 연구했으며 활자 인쇄술에 대한 영향력 있는 잡지를 발간하기도 했다. 1931년 모리슨은 런던판 『타임스』의 조악한 인쇄 품질과 읽기 힘든 글꼴 그리고 해묵은 활자 조판을 비판하는 글을 발표했다. 이 공식적인 비판의 결과는 매우 빠르게 나타나, 같은 해에 『타임스』는 완전히 새로운 신문용 글꼴을 만들어 달라고 모노타입에 의뢰했다.

후에 모리슨은 이에 대해 "『타임스』와 같이 훌륭한 신문에는 일반적인 글꼴은 필요하지 않다. 대신 그보다 훌륭하고 행간의 힘을 강조할 수 있으며 윤곽이 뚜렷한 글꼴, 그리고 지면을 효율적으로 활용할 수 있는 특별한 편집이 필요하다"라고 언급했다. 모리슨은 가독성 및 시인성에 중점을 둔 연구를 깊이 진행한 결과 완전히 새롭고 독특한 신문용 글꼴을 개발했다. 이 글꼴은 그전까지 보통 크기의 신문에 사용되던 것들보다 시각적으로 훨씬 뛰어난 대비를 보여 주었다. 역사적으로 사용되었던 다양한 글꼴들을 바탕으로 만든 〈타임스 뉴 로만〉체는 모리슨과 빅터 라던트가 합작으로 개발한 것이다. 『타임스』에서 일하던 제도공 라던트는 이 새로운 세리프체를 정밀하게 제도했으며, 그의 모든 작업은 모리슨의 세심한 감독 아래 이루어졌다. 1932년 10월 3일에 처음 발표된 〈타임스 뉴 로만〉은 아름답고 훌륭하게 제작된 현대 영국 글꼴의 좋은 예로, 타고난 명확성과 절묘하게 균형을 이루는 조화로운 선들 덕분에 오늘날까지도 세계에서 가장 많이 사용되며 쉽게 볼 수 있는 서체다.

〈타임스 뉴 로만〉이 처음 발표된 1932년 10월 3일자 『타임스』 앞면.

aA bB cC dD eE

fF gG hH iI jJ kK

lL mM nN oO pP

qQ rR sS tT uU

vV wW xX yY zZ

1 2 3 4 5 6 7 8 9 0

. , ! ? & % $ £

조지 카워딘 George Carwardine | 1887-1947

〈앵글포이즈Anglepoise 1227번 모델〉 작업용 조명, 1934

1920년대는 영국 자동차 산업이 성장하던 시기로, 기계 공학자 겸 발명가였던 조지 카워딘은 당시 자동차의 서스펜션 시스템(°노면의 충격이 차체나 탑승자에게 전달되지 않게 충격을 흡수하는 장치)을 디자인·생산하는 회사를 설립했다. 카워딘은 이 분야에서 일하면서 어떤 장소에서나 위치를 잡고 형태를 조절할 수 있는 원리를 개발했는데, 이를 '균형 유지 용수철'이라고 불렀다. 사람의 관절이 일정한 장력을 유지하는 것에서 착안한 장치였다. 1932년에는 이 독창적인 원리를 작업용 조명에 적용한 디자인을 고안해 특허청에 '앵글포이징'이라는 이름으로 등록했다. 곧 〈앵글포이즈〉이라는 이름을 얻게 된 이 혁신적인 조명은 용수철이 사람의 근육과 같은 원리로 작용하기 때문에 위치를 자유자재로 조절할 수 있었다. 카워딘은 연결 부위에 용수철을 사용하여 조명의 무게를 지탱하도록 만들었으며, 이 덕분에 조명을 매우 안정적이면서도 어느 방향으로나 자유롭게 움직일 수 있었다.

그중 1208번 모델은 카워딘이 최초로 제작한 〈앵글포이즈〉 조명으로, 단순한 모양의 얇은 알루미늄 전등갓이 달려 있었으며 레디치Redditch 지방의 용수철 생산 회사인 허버트 테리 앤드 선스Hebert Terry & Sons의 상표로 생산되었다. 이 초기 디자인은 네 개의 앵글포이징 용수철을 사용했으며, 원래는 공장과 병원 등을 위한 산업용으로만 제작되었다. 1208번 모델은 1933년에 처음 출시되고 곧 큰 인기를 얻었으며 얼마 지나지 않아 가정과 사무실에서도 카워딘이 만든 실용적인 작업용 조명을 원하는 이들이 생겨났다. 이러한 용도에 맞게 변경된 디자인에서는 코일 금속 용수철을 네 개가 아니라 세 개를 사용했는데, 덕분에 맨 위에 있는 용수철에 손가락이나 길게 늘어진 머리카락이 끼는 사고를 줄일 수 있었다.

1934년에는 더욱 다듬어진 제품이 출시되었는데, 그것이 〈앵글포이즈 1227번 모델〉이다. 전에 나왔던 디자인보다 실용적인 면은 덜 강조되었으나 기능적인 면에서는 전혀 떨어지지 않았다. 이 제품은 영국 디자인이 낳은 명작 중 하나로 알려졌으며, 사무실, 공장, 병원뿐 아니라 가정에서도 두루 사용되었고 벽에 부착하는 모양을 비롯해 여러 형태로 출시되었다. 산업디자인에 막대한 영향을 끼친 〈앵글포이즈〉 조명은 차후 세대 작업용 조명 디자인의 기본이 되었으며, 원래의 제작사에서 70년 넘게 생산되면서 지속적인 시각적 매력과 놀라운 실용성을 증명했다.

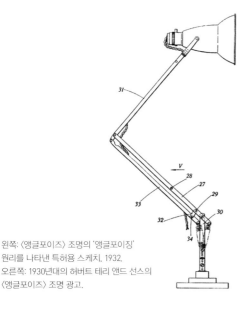

왼쪽: 〈앵글포이즈〉 조명의 '앵글포이징' 원리를 나타낸 특허용 스케치, 1932.
오른쪽: 1930년대의 허버트 테리 앤드 선스의 〈앵글포이즈〉 조명 광고.

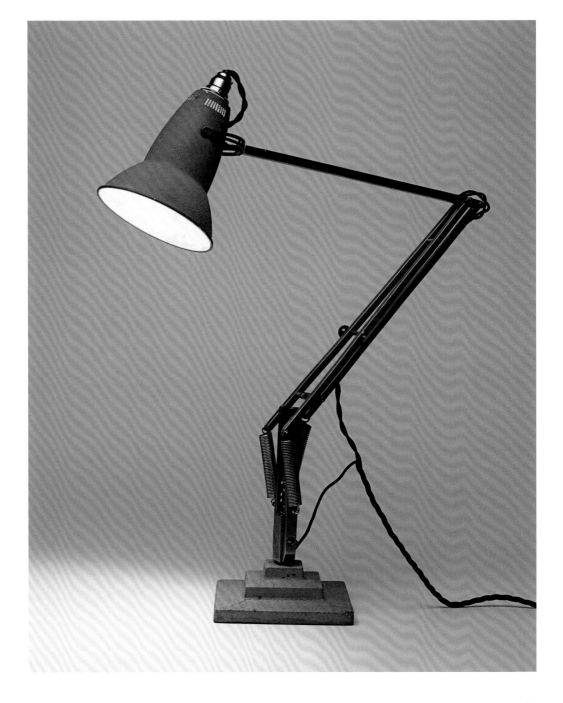

조지 카워딘, 〈앵글포이즈 1227번 모델〉 작업용 조명, 1934, 에나멜을 입힌 금속, 금속 용수철, 허버트 테리 앤드 선스, 레디치, 영국.

웰스 코츠 Wells Coates | 1895-1958

책상, 1933

웰스 코츠는 기술자, 건축가, 군인, 비행기 조종사, 저널리스트, 예술 애호가, 인테리어 디자이너이자 가구 디자이너였다. 그는 일명 '디자인에서의 조상 숭배' 경향을 규탄하고 자신이 가진 공학적 배경을 근거로 한 보다 과학적인 접근을 주장하여 1930년대 영국 모더니즘을 주도한 주인공이 되었다.

코츠는 도쿄에 있던 캐나다인 선교사 부모님 사이에서 태어났다. 어머니는 결혼 전에 시카고의 루이스 설리번Louise Sullivan 및 프랭크 로이드 라이트Frank Lloyd Wright 아래에서 건축가로 일했다. 이는 분명 코츠가 나중에 건축가이자 디자이너가 되기로 결심한 데 영향을 주었을 것이다. 그는 브리티시컬럼비아 대학교에서 공학을 공부하던 중 제1차 세계대전으로 학업을 중단했다. 처음에는 보병으로, 나중에는 비행기 조종사로 복무했으며 1921년이 되어서야 대학을 졸업할 수 있었다. 1922년 영국으로 이주한 그는 런던 대학교의 과학 및 산업 연구부에서 2년간의 학위를 이수하여 1924년에 공학 박사 학위를 취득했다.

코츠의 첫 번째 직업은 『데일리 익스프레스』의 저널리스트였는데, 근무 도중 8개월간 파리 특파원으로 일하면서 예술에 흥미를 느끼게 되었다. 1927년에는 자신과 아내가 살 아파트를 꾸몄는데, 일부 가구를 디자인 및 제작했으며 붙박이 가구 일부도 함께 만들었다. 그는 결과에 꽤 만족하며 이렇게 이야기했다. "우리 아파트의 가구 배치와 실내 장식은 나와 아내에게 큰 기쁨을 주었다. 또한 이를 통해 나 자신이 이 분야에도 재능이 있다는 사실을 확인했다. 친구들은 모두들

'너는 이런 일을 해야 해'라고 한마디씩 했다."

이는 패셔너블한 직물 회사인 크라이시드Crysede에게서 광고 및 매장 디자인을 의뢰받는 일로 이어졌으며, 1년 후에는 웰린 가든 시티에 위치한 크라이시드 공장의 인테리어를 맡게 되었다. 이를 계기로 BBC의 런던 및 뉴캐슬 스튜디오 디자인 의뢰를 받기도 했다. 1933년에 그는 '최소한의 아파트Minimum Flat'라는 제목을 붙인 자신의 디자인을 전시했다. 이는 현대적인 삶에 맞는 인테리어를 제시한 것으로, 후에 아이소콘Isokon 사의 소유주 잭 프리처드가 론 로드 플래츠를 지을 때 적용되었다.

같은 해 강철 튜브로 제작한 우아한 모더니즘 스타일의 책상(오른쪽)을 실용 기구 회사Practical Equipment Ltd, 일명 PEL 사를 통해 선보였다. 이 제품은 다리가 곡선으로 구부러져 있어 나무로 된 마룻바닥을 손상시키지 않았다. 또한 최소한의 재료로 최대한의 효과를 낸 디자인으로, 네 개의 강철 튜브는 책상의 상판을 지지하면서 서랍을 고정하는 역할도 함께 수행했다. PEL 사는 이 디자인을 몇 가지 다른 형태로 생산했는데, 모두 '시대의 사회적 특징이 그 시대의 예술을 결정한다'는 코츠의 신념과 일치하는 것들이었다. 감각적인 아방가르드 스타일이면서도 비교적 합리적인 가격으로 구입할 수 있었던 이 책상을 비롯한 강철 튜브 가구는 PEL 사가 대량 생산한 품목 중 하나다. 코츠가 묘사한 대로 "가격 면에서도 목적에 부합하는" 디자인으로, 영국 디자인의 새로운 민주주의를 반영하는 제품이기도 하다.

1930년대에 발행된, 코츠의 책상을 소개하는
PEL 사 카탈로그의 한 페이지.

헨리 벡 Henry Beck | 1902-1974

런던 지하철 노선도, 1933

헨리 벡이 새로 디자인하기 전의 런던 지하철 노선도, 1927.

런던 지하철의 상징인 도식화된 노선도 디자인은 전 세계 철도 및 지하철 노선도의 교본이 되었으며, 시각 커뮤니케이션 디자인의 진정한 명작이라 할 만하다.

이 지도를 그린 디자이너는 공학 설계자 헨리 벡으로, 그는 런던 지하철의 사업부 담당자로 25년간 재직하고 있던 프랭크 픽의 의뢰를 받았다. 픽은 1908년부터 런던 지하철의 모든 기업 홍보를 담당하면서 당대 유명 디자이너들과 예술가들에게 런던 지하철을 위한 포스터 및 인쇄물 디자인을 의뢰했다. 또한 그는 에드워드 존스턴에게 마크 자체로 하나의 상징이 된 '지하철 원형 로고'를 새로 디자인하도록 의뢰한 인물이기도 하다.

런던 지하철 노선도를 제작하는 일은 그보다 더 복잡했다. 수십 년이 지나면서 더 많은 노선과 역이 추가되었기 때문에 정확한 실제 위치에 역과 노선을 표시하기가 매우 힘들었다. 픽은 이용자들이 더 알아보기 쉬운 형식을 개발해 달라고 부탁했고, 벡은 1933년 이에 맞게 각 역 사이의 실제 거리보다는 정거장 수를 기반으로 도식화된 지도를 디자인했다. 이러한 천재적인 지도 표기 방식은 색깔과 상징에서도 찾아볼 수 있다. 각 노선은 알아보기 쉬운 고유의 색깔로 표시되었는데, 예를 들어 녹색은 디스트릭트 라인, 파란색은 피커딜리 라인을 나타냈다.

이 지도는 8각형 격자를 기반으로 그려지면서 더욱 알아보기 쉬운 형태가 되었는데, 이 덕분에 모든 노선과 역들이 180도, 90도 또는 45도 각도로 뻗어 나가도록 '고정'되었기 때문이다. 템스 강은 파란색 선을 사용해 상징적으로 표시했으며, 이는 지도에 강렬하면서도 명백한 런던의 정체성을 더해 주었다. 또한 이용자들에게 강을 기준으로 자신이 어느 방향으로 향하고 있는지를 알려 주는 역할도 했다.

헨리 벡의 런던 지하철 노선도는 이용자들이 길을 더 쉽게 찾도록 해 주었을 뿐 아니라 런던 지하철이 명확하고 알아보기 쉬우며 보다 현대적인 브랜드 아이덴티티를 확립하는 데 일조했다.

헨리 벡, 런던 지하철 노선도, 1933, 종이에 인쇄, 런던 교통국, 런던, 영국.

제럴드 서머스 Gerald Summers ǀ 1899-1967

라운지체어, 1933-1934

제럴드 서머스는 열여섯 살 때 약간의 목공 기술을 비롯한 여러 분야를 공부하던 엘섬 칼리지를 떠났다. 그는 링컨 지방에 있는 증기 기관 생산 회사인 러스턴 프록터 사에서 견습사원으로 일하다 1916년에 징집되었다. 서머스가 나중에 기록한 바에 따르면 그는 프랑스에서 군에 복무하는 동안 "나무를 다루고, 나무로 무언가를 만드는 일"을 하기로 결심했다.

제1차 세계대전이 끝나고 영국으로 돌아온 서머스는 마르코니 무선 전신 회사의 지역 방송 담당자로 일했는데, 이때 미래의 부인이자 동료인 마저리 에이미 부처를 만나게 된다. 당시 그녀는 새로운 가구가 필요했는데, 서머스는 그녀를 위해 화장대와 옷장을 디자인하고 직접 제작했다. 부부는 이 초기 작업을 토대로 1932년 자신들의 가구 회사인 메이커스 오브 심플 퍼니처Makers of Simple Furniture를 세우게 된다.

런던 피츠로이 스트리트에 위치했던 이 회사는 합판을 자르고 구부려 심플하고 현대적인 가구를 만들었다. 합판을 구부리는 것은 상당한 기술이 필요한 어려운 작업이었는데, 선견지명이 있던 아이소콘의 소유주 잭 프리처드의 도움으로 이를 극복할 수 있었다. 그는 자신이 보유하고 있던 제작 기술을 아낌없이 공유해 주었다.

1933년 서머스는 더욱 얇은 항공기용 합판으로 제작에 도전했다. 이 재료는 상당히 쉽게 구부러지고 연성이 있어, 유기적인 곡선과 자유로운 형태 등 매우 혁신적인 구조를 실현할수 있었다. 당시 그가 디자인한 작품 중에서도 뛰어나게 아름다운 이 라운지체어는 1933-1934년에 만든 것으로, 원래는

열대 지방에서 쓰기 위한 목적으로 디자인한 가구였다. 전통방식으로 만든 가구들은 열대 지방의 습도와 열 때문에 연결부위가 쉽게 약해져 버렸는데, 서머스는 자작나무 합판 한장으로 가구를 디자인해 문제를 해결하고자 했다. 단일 재료를 사용해 한 덩어리로 만든 이 가벼운 팔걸이의자는 특유의 곡선 덕에 따로 천을 씌우지 않아도 될 정도로 편안했고, 커버를 씌운 열대 지방의 가구들이 썩거나 해충이 생기는 문제도 함께 해결할 수 있었다. 이 디자인은 나무 소재를 자연스럽게 드러내기도 했고, 흰색이나 검은색 페인트를 칠해 눈에 띄게 현대적인 느낌을 더하기도 했다. 알바 알토나 마르셀 브로이어Marcel Breuer처럼 제럴드 서머스 역시 합판을 한계치까지 구부려 의자 및 기타 가구들을 제작했다. 이로 인해 그의 가구들은 강철 튜브를 구부려 만든 가구들의 단단한 모서리나 차가운 미학과는 전혀 다른 느낌을 준다.

메이커스 오브 심플 퍼니처는 제2차 세계대전이 발발하기전까지 단 9년간만 운영되었지만, 1930년대 가장 영향력 있고 혁신적인 가구 디자인을 제시했다. 이 라운지체어는 빼어난 곡선이 만들어 내는 옆모습으로 모더니즘의 명작 가구가되었으며, 재료와 생산 기술을 완전히 새로운 단계로 끌어올려 형식과 기능에서 매우 큰 발전을 이룬 작품이다.

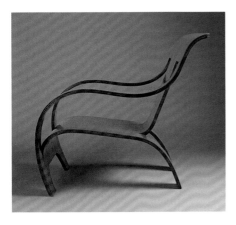

왼쪽: 제럴드 서머스가 메이커스 오브 심플 퍼니처를
위해 디자인한 라운지체어의 옆모습, 1933–1934.
오른쪽: 제럴드 서머스가 메이커스 오브 심플 퍼니처를
위해 디자인한 SF/SC 식당용 의자, 1938.

키스 머리 Keith Murray ㅣ 1892-1981

〈글로브Globe〉 꽃병, 약 1934

키스 머리가 스토크온트렌트 지방의 유서 깊은 도자기 회사인 조사이어 웨지우드를 위해 디자인한 도자기 그릇들은 동시대의 독일이나 프랑스 디자인에 비해 더 부드러우면서 원칙주의적인 느낌을 덜어 낸, 1930년대 영국 디자이너들 특유의 감성을 보여 준다.

무광택 유약을 사용하고 색깔 역시 세이지sage와 같은 녹색, 볏짚 같은 노란색, 연한 터키색, 연한 회색, 따뜻한 크림색, '문스톤'색과 '검은 현무암'색 등으로 제한을 두어 절제된 느낌을 준다. 머리는 석고 거푸집을 사용해 커다란 원형 꽃병에서부터 단순한 디자인의 맥주잔, 다기 세트, 재떨이 및 북엔드까지 다양한 아르 데코 스타일의 도자기들을 생산했다.

머리는 뉴질랜드에서 태어나 런던에서 건축을 공부했다. 1925년에는 파리에서 열린《현대 장식미술 및 산업미술 국제박람회》를 방문했는데, '아르 데코'라는 용어는 이곳에 전시된 작품들이 보여 준 새로운 스타일을 표현한 데서 탄생한 것이다. 모더니즘 측면에서, 이 전시회에서 선보였던 아방가르드 스타일의 도기 제품들은 당시 영국에서 생산되고 있던 모든 디자인들을 능가했다. 이 전시회에 다녀온 이후 머리는 더욱 대담한 창의성을 갖추게 되었으며, 1931년 런던의 돌랜드 홀에서 열린《스웨덴 디자인》전시회를 통해 순수한 기하학적 형태 및 디자인의 기능적인 면에 더욱 깊은 관심을 갖게 되었다. 이후 화이트프라이어스 사의 아서 매리어트 파월에게 다양한 모더니즘 디자인을 보내 생산을 시도했으나 실패했고, 스티븐스 앤드 윌리엄스 유리 공장에서 디자이너로 일하게 되었다.

머리는 이 회사를 통해 웨지우드의 런던 매장 담당자였던 펠턴 레퍼드를 소개받았는데, 그는 곧 머리가 스토크온트렌트에 있는 웨지우드 사의 에트루리아 공장을 방문할 수 있도록 주선해 주었다. 머리는 이 공장에서 사용되는 다양한 생산 기법을 공부할 수 있었다. 그의 디자인에서 나타나는 단순하면서도 부피감 있고 강렬한 형태는 점토를 틀로 찍어 대량 생산하기에 매우 적합했으며, 1932년에는 웨지우드 사와 생산적인 장기 제휴를 맺기에 이른다.

1933년에 머리의 기능적인 디자인은 런던에서 열린《영국 가정용품 산업미술 디자인》전시회에 전시되었으며《제5회

밀라노 트리엔날레》에도 출품되어 금메달을 수상했다. 머리가 웨지우드 사를 위해 디자인한 가장 인상적인 작품으로 꼽히는 이 꽃병은 거의 완벽한 구형을 보여 주며, 특유의 무광택 녹색 유약으로 마감했다. 1934년에 생산된 이 둥글납작한 〈글로브〉 꽃병은 동심원 모양의 띠 여러 개가 겹쳐져 내적 역동성을 시각적으로 나타내는데, 이는 당시로서는 놀랄 만큼 현대적인 디자인이며 불필요한 장식 대신 빼어난 기하학적 형태를 자랑한다. 흥미로운 사실은 머리의 작품 대부분은 구조적으로 단순했던 덕분에 전쟁 중에도 물자 사용 제한에 걸리지 않아 제2차 세계대전 기간 내내 꾸준히 생산되었다는 점이다.

머리는 도자기 디자이너 외에 건축가로도 활동했는데, 그의 건축 파트너였던 찰스 화이트와 함께 1936년 발라스턴에 위치한 웨지우드의 최신식 공장(1938-1940년에 지음) 설계를 의뢰받기도 했다. 이 공장 역시 형태와 기능에 철저히 모더니즘적으로 접근했다는 평가를 받고 있다.

키스 머리가 조사이어 웨지우드 앤드 선스를 위해 디자인한 커피 세트, 1933.

F. W. 알렉산더 F. W. Alexander | 1930-1940년대에 활동

〈타입 A〉 마이크로폰, 1934

'국민의 소리'라고도 불리는 영국 공영 방송인 BBC는 1922년에 설립된 이후 영국의 문화, 사회 및 정치 발전에 막대한 영향을 주었다. BBC 방송의 권위는 1932년 처음 시작된 엠파이어 서비스 및 BBC 월드 서비스 등을 통해 세계적으로도 잘 알려져 있다.

BBC의 상징적인 리본 마이크로폰은 초기의 역사적인 라디오 방송을 제작하는 데 널리 사용되었으며, 1934년에 BBC의 기술자였던 F. W. 알렉산더가 고안한 것이다. 이 역사적 디자인은 RCA 사의 〈모델 44〉 리본 마이크로폰에 대응하여 만든 것으로, 〈모델 44〉는 당시 할리우드에서 널리 쓰이고 있었으나 BBC에서 쓰기에는 너무 비쌌다. 마르코니 사가 BBC를 위해 만든 마이크로폰은 개당 9파운드였으나 당시 RCA 사의 마이크로폰은 한 개에 무려 130파운드였다. 오늘날 마이크가 개당 약 5백 파운드임을 감안할 때, 이는 하나에 7천 파운드(한화 약 1천 만 원)에 달하는 금액이었다.

〈타입 A〉 마이크로폰은 독특하고 권위 있는 작품이지만 한 가지 단점이 있었다. 수직으로 20도 정도밖에 기울일 수 없었는데, 이는 알루미늄 리본의 크기 때문에 마이크가 비교

적 커서였다. 또한 BBC의 수석 기술자인 크리스 챔버스에 따르면 이 마이크로폰은 처음 나왔을 당시 음질에도 문제가 있었는데, 그의 표현에 따르면 공명 리본 성분 때문에 "형편없는 공명 한계점"을 가지고 있었다고 한다. 그러나 이러한 문제는 리본을 얇은 알루미늄 호일로 교체하면서 해결되었으며, 이렇게 개선된 모델은 〈타입 AX〉라는 새로운 이름을 얻었다.

이 마이크로폰은 1943년 〈타입 AXB〉로, 1944년에는 〈타입 AXPT〉 등으로 바뀌며 내부 수정을 거쳤지만 상징적인 마름모 형태는 바뀌지 않고 계속 유지되었다. 이 클래식한 마이크로폰은 1959년까지 사용되었으며, BBC의 유명한 로고에 맞먹는 BBC의 상징물이 되었다. 이 작품은 무엇이든 직접 시도해 보는 전문가 정신, 그리고 할 수 있다는 생각으로 지혜를 발휘하는 능력을 반영하는데, 이는 영국 기술자들에게서 쉽게 찾아볼 수 있는 특징이다. 이러한 특징이야말로 영국 기술자들이 극복할 수 없을 것 같은 문제에 직면할 때마다 우아하면서도 창의적인 해결책을 몇 번이고 찾아내게 만드는 원동력이라 하겠다.

F. W. 알렉산더, 〈타입 A〉 마이크로폰, 1934, 놋쇠, 알루미늄 및 기타 재료, 마르코니 무선 전신 회사(런던, 영국)가 BBC(런던, 영국)를 위해 제작.

웰스 코츠 Wells Coates ┃ 1895-1958

에코Ekco 〈AD 65〉 라디오, 1934

웰스 코츠가 1940년에 디자인한 에코 〈AD 75〉 진공관 라디오.
에코 〈AD 65〉 모델의 전신이다.

E. K. 콜E. K. Cole 사는 에릭 커크햄 콜과 그의 부인이 직접 디자인한 라디오를 생산하기 위해 1926년에 설립되었다. 이듬해 이들은 지역 사업가의 투자에 힘입어 리온시 지방에 공장을 세우고 '엘리미네이터' 모델을 생산하기 시작했다. 이 새로운 라디오 수신기는 배터리가 없어도 교류 콘센트에 직접 연결하여 전원을 켤 수 있었다. 엘리미네이터, 즉 배제기라는 이름은 초기 라디오에서 골칫덩이였던 무겁고 큰 배터리를 없앴다는 의미였다.

1931년 콜의 공장은 1천여 명의 직원을 고용해 '에코'라는 상표명을 단 라디오를 대량 생산하기 시작했다. 그리고 같은 해에는 압축 성형 프레스 설비를 갖추어, J. K. 화이트가 디자인한 최초의 베이클라이트 소재 라디오인 에코 〈M 25〉 모델을 만들었다. 이 초기 모델은 기하학적인 아르 데코 스타일의 케이스로 마무리한 제품이었는데, 케이스에 풍경 삽화를 넣고 표면은 나무와 비슷한 질감으로 만들어 종전까지 사용되던 나무 소재 캐비닛 모델과 크게 다르지 않았다.

다음 해에 콜의 회사는 공모전을 열어 성형 플라스틱으로 생산하기에 적합한 새로운 라디오 캐비닛 디자인을 모집했다. 공모전에는 당대 가장 앞서가던 영국 디자이너들이 디자인을 출품했는데, 세르게 체르마예프(1900-1996), 레이먼드

맥그래스(1903-1977) 및 미샤 블랙(1910-1977) 등이 있었다. 그러나 최종 우승은 혁신적인 원형 디자인을 내놓은 웰스 코츠에게 돌아갔다.

베이클라이트는 '수천 가지로 사용할 수 있는 재료'라는 홍보 문구가 따라다닌 소재로, 이 디자인은 베이클라이트를 대량 생산에 사용할 때의 이점을 최대로 활용할 수 있었다. 코츠의 우승작을 보면 그가 라디오 수신기의 내부 작동 그리고 부품들의 조합을 얼마나 깊이 이해하고 있었는지 알 수 있다. 또 한 가지 중요한 점은, 사용되는 재료, 부품 그리고 생산 비용을 모두 줄임으로써 대량 생산을 쉽게 하여 가격 경쟁력을 높이려는 그의 목적이 이 디자인에 드러났다는 것이다. 코츠는 이렇게 민주화된 방식을 "가격 면에서도 목적에 부합하는 것"이라고 표현했으며, 1934년에 〈AD 65〉라고 명명된 그의 라디오 역시 이러한 철학을 분명하게 나타냈다.

이 라디오는 빠르게 베스트셀러가 되었으며, 두 가지 디자인으로 출시되었다. 하나는 기본형으로 따뜻한 느낌의 짙은 갈색 베이클라이트로 되어 있었으며, 나머지 하나는 그보다 조금 더 비싸고 스타일리시한 디자인으로 검은색 베이클라이트에 크롬 도금한 금속 부속들이 달려 있었다. 이 라디오를 선보이기 전, 코츠는 자신의 역할과 관련해 "가장 근본적인 기술은 자연 소재를 인조 소재로 대체하는 것이다"라고 기록한 바 있다. 그리고 그는 〈AD 65〉 모델에서 페놀 수지로 된 플라스틱 케이스를 선택하여 자신의 역할을 달성했다고 볼 수 있다. 또한 이 역사적인 디자인은 주파대를 색깔로 구분하고 세 개의 단순한 조절 손잡이를 더해 라디오 사용을 아주 쉽게 만들었다.

최신 플라스틱 기술을 사용한 〈AD 65〉 라디오는 영국 소비자들이 대중적으로 쓸 수 있는 최초의 모더니즘 제품이었으며, 1930년대 영국 모더니즘의 중요한 상징이 되었다.

웰스 코츠, 에코 〈AD 65〉 라디오, 1934, 베이클라이트(페놀폼알데하이드 수지로도 불림),
E. K. 콜, 사우스엔드온시, 에식스, 영국.

허버트 나이절 그레슬리 Herbert Nigel Gresley ｜ 1876-1941

LNER〈클래스 A4〉 기관차, 1935

런던 앤드 노스 이스턴 레일웨이The London and North Eastern Railway, LNER는 1921년에 국영 철도 회사인 브리티시 레일웨이의 후원으로 설립되었으며, 영국에서 두 번째로 큰 철도 회사다. 또한 데이비드 로이드 조지의 전시 내각 때 시행된 철도법을 기반으로 철도 시스템을 합리화하고 보다 전국적인 규모로 운영되기 시작한 회사이기도 하다. 이 법은 1백 개가 넘는 작은 철도 회사들이 각자 철도를 운영하게 두지 말고 제1차 세계대전 동안 정부가 이를 운영하여 국가에 도움이 되는 방향으로 활용하기 위해 시행한 것이었다.

에든버러에서 태어난 허버트 나이절 그레슬리는 런던 앤드 노스 이스턴 레일웨이, 랭커셔 앤드 요크셔 레일웨이, 그리고 마지막으로 그레이트 노던 레일웨이에서 객차 및 화물차 관리자로 일했다. 1923년에는 당시 새로 설립된 LNER에 책임 기계 공학자로 부임했으며, 기관차 및 철도 차량의 디자인 전반을 담당했다. 그레슬리가 LNER에서 디자인한 최초의 증기 기관차 중 하나는 상징적인 〈클래스 A3 플라잉 스코츠먼Class A3 Flying Scotsman〉으로 파시형(•퍼시픽Pacific형. 우리나라에서는 일본의 영향으로 파시형이라고 부름. 차량 배열이 4-6-2인 기관차를 말한다) 기관차였으며, 공식 측정 기록이 시속 1백 마일을 넘은 최초의 기차다. 〈클래스 A3〉 다음으로 1938년에 선보인 것은 동커스터 공장에서 생산한, 두말할 나위 없이 당대 최고의 영국 증기 기관차로 꼽는 〈클래스 A4 맬러드Class A4 Mallard〉(•맬러드는 청둥오리라는 뜻)다.

〈맬러드〉는 〈플라잉 스코츠먼〉과 같이 파시형의 4-6-2 차륜 배열이었으나, 세밀한 풍동 실험의 결과로 탄생한 공기역학적 디자인을 전면적으로 적용했다는 점이 달랐다. 그레슬리가 디자인하여 최초로 생산된 네 개의 〈클래스 A4〉 기관차는 카일챕Kylchap 이중 배기관을 도입했는데, 이는 프랑스 출신 기술자 앙드레 샤플롱이 먼저 디자인한 증기 배기 시스템으로 기관차의 증기 배기량을 늘릴 수 있었다. 그레슬리는 배기통을 증기 기관차의 몸체에 직접 부착한 결과, 공기역학적 효과를 높였을 뿐 아니라 〈맬러드〉의 모습을 더욱 날렵하게 만들 수 있었다. 이렇게 하여 새롭게 시작된 현대에 어울리는, 보다 현대적인 기차가 탄생했다.

〈맬러드〉는 이와 같이 더욱 효율적인 배기 시스템과 그레슬리의 과감한 유선형 구조 덕분에 속도의 한계까지 도전할 수 있었다. 〈맬러드〉라는 이름은 그레슬리가 오리 사육에 관심이 많았기 때문에 붙었다. 세계에서 가장 빠른 증기 기관차로 1938년에는 시속 125.88마일을 기록했으며 이 기록은 오늘날까지 깨지지 않고 있다.

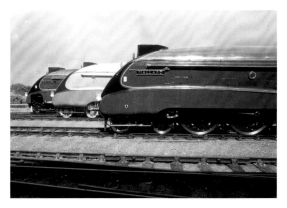

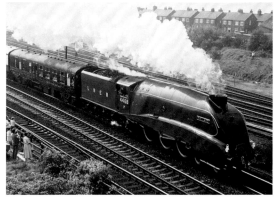

운행 중인 LNER 〈클래스 A4〉 기관차를 촬영한 사진들.

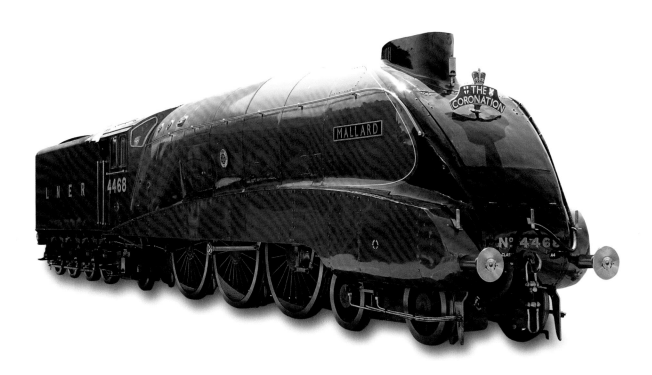

에드워드 영 Edward Young ㅣ 1913-2003

펭귄북스의 도서 표지 디자인, 1935

영국인들에게 에드워드 영이 디자인한 펭귄 문고본 표지는 매우 유명할 뿐 아니라, 윔블던 축제 때 먹는 스트로베리 앤드 크림(*딸기를 크림과 곁들여 먹는 영국 전통 디저트)만큼이나 영국 디자인 및 문학사에서 큰 사랑을 받은 작품이다.

1935년, 잘 알려진 출판사 보들리 헤드의 임원이었던 앨런 레인은 독립적으로 문고본 재판을 펴내기 시작했다. 이듬해 공식적으로 자신의 출판사인 펭귄북스를 설립한 그는 '자신과 같이 대학을 가지 못한 사람들의 손에, 만약 그들이 대학에 진학했다면 읽었을 책들을 쥐어 주는 것'을 인생의 목표로 삼았다.

레인은 유명한 고전 문학 작품들을 저렴한 가격의 문고본으로 다시 발행하는 일 외에, 6페니(약 12센트)라는 저렴한 가격에 새로운 책들을 펴내기 시작했는데, 이는 당시 담배 한 갑 가격이었다. 이 책들은 전통적인 서점뿐 아니라 기차역, 담배 가게 및 백화점에서도 구할 수 있었다. 심지어 그는 런던의 채링 크로스 로드에 책 판매를 위한 자판기를 설치하기도 했다.

이 새로운 책들 중에는 앤서니 버트럼Anthony Bertram의 『디자인』(1938) 등 자기 계발을 위한 교육적 목적을 띤 것이 많았다. 책 표지에서 나타나는 강렬하고 일관성 있는 시각적 정체성은 표지 면을 3단으로 나눈 과감하고 현대적인 디자인에서 나오는데, 에드워드 영의 이 디자인은 펭귄 문고본의 엄청난 성공에 크게 기여했다. 그는 문학 장르에 따라 색깔을 다르게 썼는데, 오렌지색은 소설, 녹색은 미스터리 및 범죄물,

어두운 파란색은 전기물, 핑크색은 여행 및 모험물이었으며 이는 표지로 책을 분류하는 실용적인 역할도 겸했다.

명료하면서도 친근감이 느껴지는 펭귄 로고 역시 영의 작품으로, 동물 모양 로고를 만들자는 것은 원래 앨런의 아이디어였다. 그는 새 책에 넣을 로고로 무언가 위엄 있으면서도 가벼운 느낌을 줄 수 있는 것을 원했고, 영은 후에 "동물 로고는 가장 정확한 해답이자 천재적인 발상"이었으며 "나는 곧바로 동물원으로 달려가 하루 종일 다양한 포즈의 펭귄을 그렸다"라고 회상했다.

스위스 출신의 인쇄공 겸 그래픽 디자이너인 얀 치홀트Jan Tschichold는 1947년부터 1949년까지 영국에 거주했는데, 영이 디자인한 원래의 표지 구조를 약간 수정하고 펭귄 로고를 조금 더 스타일리시하게 바꾸었으며, 현대적이지만 너무 극단적이지는 않은 〈길 산스〉 서체를 이 문고본의 고정 활자로 채택했다.

'출판 역사상 가장 고귀한 서적 목록을 갖추고 있다'고 평가받는 펭귄 문고본은 합리적인 가격과 우아하고도 현대적인 디자인으로 완전히 새로운 유형의 중산층 독자층을 끌어들였다. 펭귄 문고본은 사람들이 소설과 비소설을 가리지 않고 열심히 책을 읽게 만들어 국가적 교육 수준을 높였으니, 진정 민주적인 디자인이라 할 수 있다.

각각 미스터리 및 범죄물(왼쪽),
전기물(오른쪽) 장르의 색상을 띤 펭귄 문고본 표지.

작가 미상

〈444번 모델 '민중의 라디오 People's Set'〉 라디오, 1936

미국의 가전제품 회사인 필코Philco는 1892년에 설립된 헬리오스Helios 전자에서 기원을 찾을 수 있다. 이 회사는 1909년 필코(필라델피아 배터리 스토리지 회사)로 이름을 바꾼 후, 1927년에 방송 수신기 생산 사업에 뛰어들었다. 그리고 초기에 조립 생산 라인을 갖춘 덕분에 미국에서 가장 큰 라디오 생산 회사 세 개 중 하나로 발돋움했다.

1932년 필코는 런던 근교 페리베일에 최첨단 주문 제작 시설을 갖추어 영국 시장 공략에 나섰다. 이보다 앞서 영국 생산자들은 외산 방송 수신기 수입을 제한해 왔지만, 필코는 영리하게도 특허 기술 거래를 성사시켜 영국 내 생산을 가능하게 만든 것이었다. 1935년 얼스워터 방송협회는 영국에서 높게 책정되어 있는 라디오 가격을 조사하고, 보다 좋은 품질이면서도 저렴한 모델을 만들어 줄 것을 전 업계에 요청했다. 이 협회는 독일이 '방송국과 무선 사업자들 간의 협조'를 통해 '폴크스엠펭어(민중의 수신기)'로 알려진 새로운 표준형 수신기를 만들어 냈다는 것을 인지하고 있었는데, 이 수신기는 저렴한 고정 가격으로 대량 판매하기 위한 제품이었다. 또한 이 제품은 '독일 선전당의 지시 아래 독일 국영 방송 및 968 지역 방송만을 들을 수 있도록 개발한' 수신기였다. 물론 얼스워터 협회는 "자유와 독립이 존재하는 나라이니만큼 그런 물건을 원하지는 않는다"라고 밝혔다. 그러나 영국에 보다 합리적인 가격의 품질 좋은 라디오 수신기가 절대적으로 필요하다는 것은 분명한 사실이었다. 특히 또 한 번 세계대전의

기운이 드리우는 가운데 라디오 방송은 대중에게 교전 상황을 알릴 수 있는 가장 좋은 방법이기 때문이었다.

필코는 이러한 요청에 대한 응답으로 1936년 일명 '천 가지로 사용할 수 있는 소재'인, 광택이 흐르는 검은색과 갈색 베이클라이트로 된 혁신적인 유선형 플라스틱 케이스의 〈444번 모델〉 방송 수신기를 선보였다. 필코의 페리베일 공장에서 조립한 〈444번 모델〉 라디오는 대량 생산에 적합하도록 디자인되었으며, 그 결과 비교적 저렴한 가격인 6파운드 6기니에 판매되었다. 당시 영국에서 생산된 라디오들이 주로 목재 가구와 비슷한 모양이었던 데 비해, 〈444번 모델〉 라디오는 매력적인 유선형 몸체에 사용하기 쉬운 다이얼이 달려 있어 아르 데코 스타일의 아름다움을 지니고 있었다. 때문에 처음 출시되었을 때는 별로 잘 팔리지 않았다. 그러나 1937년 제품 모델명을 '민중의 라디오'로 바꾼 후 판매량은 급격히 치솟아 놀랍게도 50만 개가 팔려 나갔다. 필코는 동일한 표준 아치형 플라스틱 케이스를 씌운 〈B537〉 모델을 내놓았는데, 다이얼이 네 개 달린 제품이었다. 영국 아르 데코 디자인의 위대한 예시인 '민중의 라디오' 모델은 라디오 디자인의 새로운 미학을 확립했다는 점에서 중요할 뿐 아니라, 전쟁 기간 동안 전국에 BBC 방송을 전달한 친숙하고 믿음직한 동반자였다는 점에서도 그 의미가 크다.

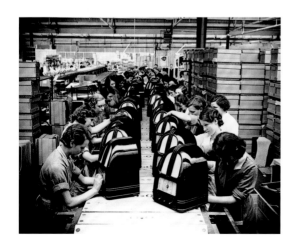

런던 페리베일에 있는 필코 라디오 공장의 작업자들로 〈B537번 모델〉 라디오를 생산하고 있다. 1936.

작가 미상, 〈444번 모델 '민중의 라디오'〉 라디오, 1936, 베이클라이트, 스피커용 천, 합판, 기타 다양한 재료,
영국 필코 라디오 및 텔레비전 회사, 페리베일, 영국.

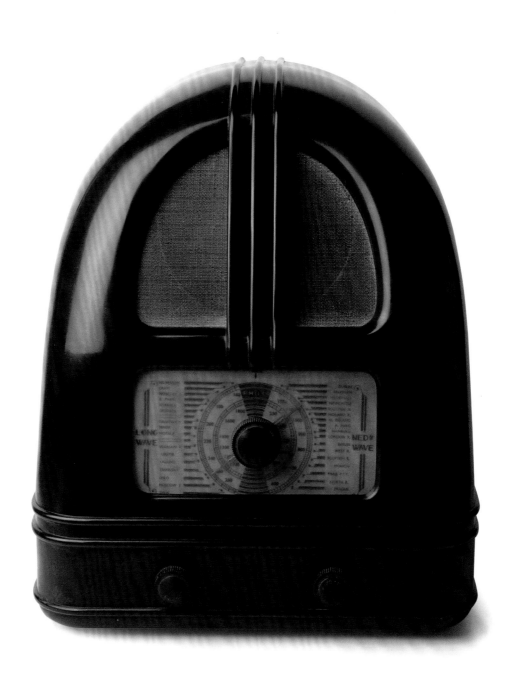

퍼시 굿맨 Percy Goodman | 1951년 사망(의 작품으로 추정)

〈벨로세트 MAC 스포트 Velocette MAC Sport〉 모터사이클, 1936

독일 출신의 존 테일러와 그의 사업 파트너 윌리엄 구는 몇 년에 걸쳐 베인식 유압 펌프와 이중 가속 페달 방식 드라이브 기어 등 혁신적인 요소들을 개발하며 상업적으로 성공할 수 있는 모터사이클 개발을 시도했으나 번번이 실패했다. 그러던 중인 1913년에 드디어 테일러의 아들 퍼시가 디자인한 바이크 〈VMC〉 모델로 성공을 거두었다.

회사명인 벨로체 모터 컴퍼니 Veloce Motor Company의 머리글자를 딴 경량 모터사이클 〈VMC〉는 경쟁 제품이었던 트라이엄프 Triumph 보다 저렴하고 인기도 많아 회사의 운명을 결정적으로 바꾸어 놓았다. 이 모델로 인해 이후 몇 년 동안 최상위급의 2행정 250cc 사이클 모델들이 속속 등장했다. 1924-1925년에 퍼시는 보다 높은 사양을 적용해 더 우수한 성능을 내는 모델을 개발하는 데에 가업의 성장이 달려 있다는 사실을 깨닫고 350cc 오버헤드 캠샤프트식 바이크인 〈모델 K〉를 디자인했다.

이때 테일러는 그의 성을 굿맨으로 바꾸었으며, 퍼시 굿맨은 새로운 바이크와 〈K 시리즈〉 바이크들로 맨 섬 TT 경주를 비롯한 여러 대회에서 우승을 차지했다. 그러나 1933년 선보인 〈M 시리즈〉야말로 가장 중요한 바이크들인데, 그중에서도 1936년에 등장한 〈벨로세트 MAC 스포트〉가 단연 돋보인다.

진정한 클래식 디자인을 보여 주는 이 바이크는 손으로 조립한 350cc 모델로, 지금껏 제작된 영국 오토바이 중 가장 유려한 형태를 지녔다. 이 바이크는 탁월한 성능을 자랑하는데, 이는 벨로체의 남다른 품질과 혁신적인 디자인을 반영하는 것이기도 하다. 독특한 디테일들은 영국 기계 공학 및 바이크 조립 기술의 자랑스러운 상징이라 할 수 있으며, 움직일 때 완벽한 균형을 이루는 형태는 순수한 감각적 기쁨을 맛보게 해 준다.

이후 보다 출력이 큰 500cc 〈벨로세트 MSS〉 모델 역시 회사에 큰 이윤을 안겨 주었다. 그러나 다른 영국 모터사이클 회사들과 마찬가지로, 벨로체 역시 제2차 세계대전 때 생산이 중단되었으며 전후에는 생산 경쟁력을 잃어버렸다. 수입 바이크들과의 경쟁에서 살아남기 위한 분투에도 불구하고 벨로체는 1970년대에 문을 닫게 되었다. 전 시대를 통틀어 가장 아름다운 디자인에 당대 수많은 세계 기록을 세운 모터사이클을 생산했던 회사는 비록 비극적으로 문을 닫았으나, 지금까지도 진정한 바이크 마니아들의 열광적인 지지를 받고 있다.

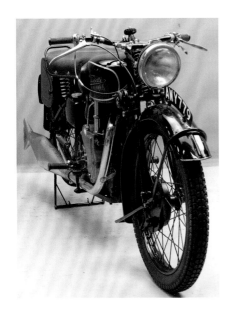
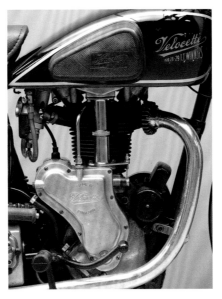

왼쪽: 〈벨로세트 MAC 스포트〉 모터사이클의 앞모습.
오른쪽: 〈벨로세트 MAC 스포트〉 모터사이클의 350cc 엔진 세부.

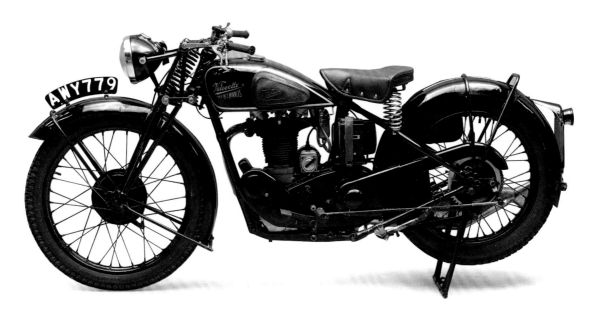

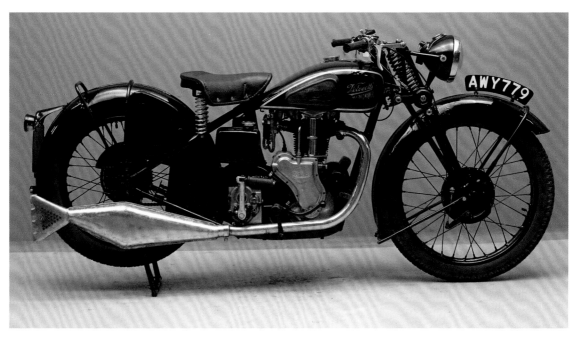

자일스 길버트 스콧 Giles Gilbert Scott ┃ 1880-1960

〈K6번 모델〉 전화박스, 1936

자일스 길버트 스콧은 고딕 부흥 양식 건축을 주도하여 켄싱턴 가든의 앨버트 기념관 및 세인트 판크라스 기차역의 미들랜드 그랜드 호텔을 디자인한 조지 길버트 스콧 경의 손자다. 할아버지의 발자취를 이어받은 그는 할아버지와 비슷한 스타일로 고딕 부흥 양식의 작업을 보여 주는 건축가 템플 러싱턴 무어의 사무실에서 건축가로 일했다.

1904년에는 스물네 살이라는 젊은 나이로 리버풀 대성당 디자인 공모전에서 우승을 거두었다. 이는 스코틀랜드 출신의 재능 있는 건축가 찰스 레니 매킨토시 등 다수의 강력한 경쟁자들을 제치고 얻은 결과였다. 이 특별한 건축물을 위한 스콧의 디자인은 과감한 신고딕 형태와 기념비적인 부피감이 특징으로, 이후 그가 설계한 배터시 발전소(1932-1934) 및 거대한 규모의 뱅크사이드 발전소(1947-1960) 등에서도 공통적으로 드러난다. 뱅크사이드 발전소는 현재 테이트 모던Tate Modern 미술관으로 쓰이고 있다.

벽돌을 드높이 쌓아올린 건축물 외에도 스콧은 영국 중앙우체국(GPO)을 위해 두 가지 전화박스를 디자인했는데, 하나는 1924년의 〈K2〉이고 다른 하나는 1936년의 〈K6〉다. 전자는 특유의 빨간색으로 칠한 영국 최초의 전화박스이지만 너무 크고 제작비도 많이 들었다. 아치형 지붕이 달린 상자 모양의 이 디자인은 존 손 경Sir John Soane이 자신과 부인을 위해 디자인한 세인트 판크라스 올드 처치의 신고전주의 스타일 묘비에서 영감을 받은 것이다.

나중에 〈K2〉 모델을 다듬어 만든 〈K6〉 모델이 탄생했으며 이는 종종 주빌리 키오스크Jubilee Kiosk라고도 불리는데, 이전처럼 왕관 모양으로 구멍을 뚫은 것이 아니라 주물 성형으로 만든 왕관 모양 장식을 붙였기 때문이다. 이 왕관은 당시 영국 국왕 조지 5세의 즉위 25주년을 기념하기 위한 요소였다. 돔 형태의 지붕은 빗물이 아래로 쉽게 흘러내리도록 해 주며, 조명을 밝힌 간판 아래쪽에는 가늘고 긴 구멍이 뚫려 있어 통풍이 충분히 되도록 만들었다. 또한 세 면에 유리를 끼운 덕분에 밤에도 다이얼 숫자를 볼 수 있을 만큼의 빛이 들어왔다.

1936년에서 1968년까지 6만여 개의 〈K6〉 전화박스가 영국 전역에 설치되었는데, 이는 중앙우체국에서 사용한 여덟 가지의 키오스크 중 가장 널리 쓰인 디자인일 뿐 아니라 〈루트마스터〉 버스와 유명한 검은색 〈FX4〉 오스틴 택시와 함께 영국을 상징하는 디자인으로 전 세계에 알려졌다. 이렇게 영국의 문화를 나타내는 기념비적인 성격 덕분에, 1988년 브리티시 텔레콤이 이 친밀한 전화박스를 다른 디자인으로 대체하겠다고 발표했을 때 대중들 사이에서 큰 반발이 있었다. 그 결과 영국 전역에 수많은 빨간 전화박스들이 남아 여전히 사용되고 있다.

자일스 길버트 스콧이 중앙우체국을 위해 디자인한 초기 〈K2〉 전화박스, 1924.

자일스 길버트 스콧, 〈K6번 모델〉 전화박스, 1936, 주철에 페인트, 페인트칠한 티크, 유리, 중앙우체국, 런던, 영국.

레지널드 조지프 미첼 Reginald Joseph Mitchell | 1895-1937

〈슈퍼마린 스핏파이어Supermarine Spitfire〉, 처녀비행 1936

제2차 세계대전 때 활동한 어떤 비행기도 불멸의 〈슈퍼마린 스핏파이어〉만큼 영국 디자인의 특성을 잘 드러내지는 못할 것이다. 비할 데 없는 감각과 목적에 걸맞은 우아함을 가진 이 비행기는 어떤 전투기보다도 영국 국민들과 감정적으로 긴밀히 연결되어 있었으며 영국인들의 투지를 일깨우는 강력한 상징이 되었다.

이 비행기를 디자인한 레지널드 J. 미첼은 1916년 사우샘프턴에 있는 슈퍼마린 항공 회사에 입사하기 전 기술 훈련을 받았다. 3년 후 그는 이 회사의 책임 디자이너 겸 기술자가 되었고, 이후 너무나 짧았던 그의 일생을 이 자리에서 보냈다. 그가 처음에 디자인한 수상 비행기는 유명한 슈나이더 트로피 Schneider Trophy 경연 대회에 참여해 네 차례나 입상했다. 중요한 사실은 이 비행기들이 나중에 슈퍼마린 전투기 시리즈를 개발하는 계기가 되었다는 점이다.

1931년 슈나이더 트로피 대회에서 압도적인 승리를 거둔 〈슈퍼마린 S.6B〉는 영국에 우승컵을 가져다주었을 뿐 아니라 속도로도 신기록을 세웠다. 영국 항공성에서는 미첼을 초빙해 당시 시대에 뒤처져 있던 복엽기(•날개가 위, 아래 2단 구조로 되어 있던 옛날 비행기) 대신 새로운 단엽기를 만들어 줄 것을 의뢰했다. 그 결과 고정식 착륙장치가 달려 있으며 날개가 몸체의 낮은 쪽에 위치한 우아한 형태의 단엽기가 개발되었는데, 처음에는 〈슈퍼마린 300 타입〉으로 알려졌다가 이후 1936년 3월 5일 처녀비행 전에 〈슈퍼마린 스핏파이어〉라는 이름을 얻었다.

〈스핏파이어〉의 원형은 최고 속도가 시속 342마일이었으며, 당시 세계에서 가장 빠른 공군 비행기였다. 이 비행기는 약간의 수정을 거친 후 곧 대량 생산에 돌입했으며, 슈퍼마린 사가 최초로 생산한 육상기였다. 낮과 밤 전투 모두에 적합했을 뿐 아니라 훌륭한 정찰기이기도 했던 〈스핏파이어〉는 롤스로이스의 싱글 엔진인 멀린Merlin을 장착했다. 실제 전투에 투입된 최초의 모델은 〈스핏파이어 Mk1〉로, 시속 360마일이라는 놀라운 최고 속도를 기록했다. 이 시리즈 중 가장 빨랐던 〈스핏파이어 Mk XIV〉는 무려 시속 440마일로 날 수 있었다.

독특한 타원형 날개와 일체형 기체를 가진 이 일인용 전투기는 전쟁 기간 동안 수없이 진화를 거듭했다. 권위 있는 항공 도감인 『제인의 세계 항공의 모든 것Jane's All the World's Aircraft』은 1944년 "롤스로이스 엔진을 장착한 〈스핏파이어〉가 가진 기초 디자인의 안정성은 6년의 전쟁 기간 동안 입증되었으며, 이 비행기는 꾸준한 발전을 거쳐 언제나 제1선에 배치되었다"라고 기록했다. 아름다운 유선형 몸체가 가진 세련된 느낌, 그리고 높은 고도에서도 놀라울 정도로 조종이 용이한 특징으로 잘 알려진 〈스핏파이어〉는 브리튼 전투 (•1940년 런던 상공에서 벌어진 영국과 독일의 전투)에서 최고의 방어 요격기로 활약하며 결정적인 역할을 수행했으며, 덕분에 영국인들은 이 뛰어난 비행기에 영원한 애정을 갖게 되었다. 이 책에 실린 예는 1943년 비커스암스트롱Vickers-Armstrong 사에서 제작한 〈스핏파이어 Mk IXB MH434〉로, 오늘날까지 비행하는 〈스핏파이어〉 중 가장 유명한 기종이다. 이 비행기는 제2차 세계대전 동안 결정적이고 인상 깊은 활약을 펼쳤으며 후에 영국 공군의 곡예 비행팀 레드 애로Red Arrow의 전설적인 창립 멤버 중 한 명인 레이 해나가 소유하게 되었다.

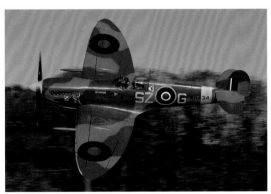

위: 레이 해나의 아들 마크가 1998년에 〈슈퍼마린 스핏파이어 Mk IXB MH434〉를 조종하고 있다. 아래: 〈슈퍼마린 스핏파이어 Mk IX〉의 벡터 드로잉.

레지널드 조지프 미첼, 〈슈퍼마린 스핏파이어〉, 처녀비행 1936(사진은 〈스핏파이어 Mk IXB MH434〉로, 1942년에 처음 등장했으며 2010년 리 프라우드풋이 조종하는 모습). 다양한 재료, 비커스암스트롱(슈퍼마린 항공 회사를 1928년에 인수함), 런던, 영국.

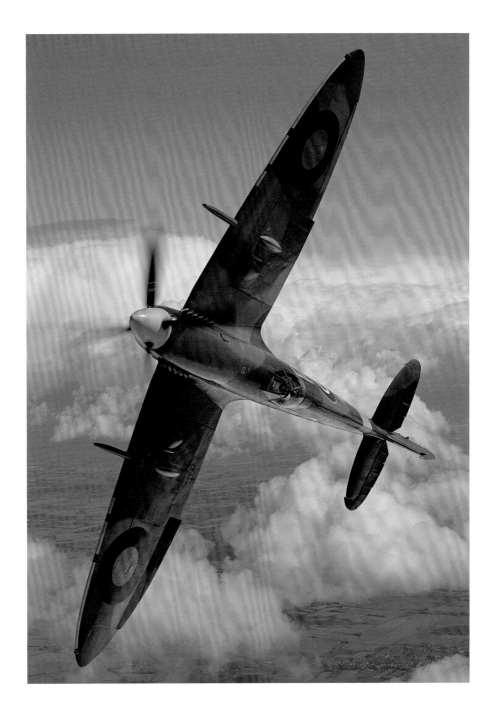

이니드 막스 Enid Marx | 1902-1998

〈셰브런Chevron〉 모켓 직물, 약 1938

이니드 막스는 1930년대 후반에 런던 승객운송위원회를 위해 생산하여 오늘날까지 런던 지하철 좌석에 쓰이는, 시대를 초월한 직물 디자인으로 가장 잘 알려져 있다. 익히 알려진 무늬의 셰브런 모켓 직물은 1938년부터 사용되었다. 과감하지만 너무 화려하지 않으며 높은 내구성을 지닌 그녀의 디자인은 오래 가는 코튼 벨벳 소재로 되어 있어, 승객들이 매일같이 몇 년을 사용해도 새것처럼 보인다.

칼 마르크스의 먼 사촌뻘인 그녀는 어렸을 때 브라이턴의 로딘 스쿨에 다녔는데, 졸업반이 되었을 때 온종일 미술실에서 라이프 드로잉을 하고 기초 목공 기술을 배웠다. 이후 센트럴 예술공예대학에서 공부한 후 왕립예술학교에 진학했으나, 그녀의 추상적인 현대 미술 작품은 담당 교수가 받아들일 수 있는 범위를 벗어났기 때문에 학위를 받을 수 없었다. 그녀의 드로잉은 형편없다는 평을 받았으며, 심지어 프랭크 쇼트 경의 목공반에서는 수강을 거절당하기도 했다.

그녀는 자신의 표현에 따르면 "한 번 걸러 낸 윌리엄 모리스 스타일"을 만들기를 거부했는데, 이 스타일은 당시 크게 유행 중이었다. 대신 그녀는 피카소와 브라크의 작품에서 영감을 얻었다. 그녀는 이러한 예술가들에 대한 사랑, 그리고 무늬를 만드는 타고난 능력(그녀는 이를 '제2의 본성'이라고 표현했다)에 따라 직물 디자이너의 길로 들어섰다. 그녀는 1926년 햄프스테드 힐의 외양간에 만든 스튜디오에서 수작업 판목

프린트를 디자인해 런던에 있는 리틀 갤러리를 통해 판매했는데, 일부 안목이 있는 부유층 고객들은 극단적으로 모던하고 독특한 그녀의 디자인을 매우 좋아했다.

무늬를 만드는 그녀의 타고난 능력은 책 표지 디자인 및 출판 분야에서도 환영받는 기술이었다. 샤토 앤드 윈더스 사는 처음에는 그녀에게 두 개의 표지만을 의뢰했지만, 그녀가 제출한 결과물을 보고 열 개를 더 주문했다.

1937년, 런던 지하철의 상징적인 브랜드 아이덴티티 개발을 담당해 온 프랭크 픽은 그녀의 재능을 알아보고 새 지하철 좌석에 사용할 몇 가지의 코튼 벨벳 직물 디자인을 의뢰했다. 클래식하면서도 너무 눈에 띄지 않는 무늬는 매력적일 뿐 아니라 어두운 색깔로 촘촘하게 배열되어 있어, 지극히 많은 사람들이 이용하는 대중교통 수단이라는 환경에도 매우 적합했다. 이 직물들은 형태와 기능을 연결하는 막스의 능력을 보여 주는 훌륭한 예이며, 원본 직물의 자투리 조각들은 오늘날 수집가들에게 귀한 수집 대상이다.

막스는 열성적인 민속 예술 수집가이기도 했으며, 친구이자 동료인 마거릿 램버트와 함께 이에 관한 책을 펴내기도 했다(『빅토리아 여왕의 통치가 시작됐을 때When Victoria began to Reign』, 파버 앤드 파버Faber & Faber, 1937).

왼쪽: 파란색과 빨간색을 사용한 〈셰브런〉 모켓 직물, 약 1938.
오른쪽: 이니드 막스가 런던 지하철을 위해 디자인한 〈실드Shield〉 모켓 직물, 약 1935.

어니스트 레이스 Ernest Race ǀ 1913-1964

〈BA-3〉 의자, 1945

왼쪽: 〈BA-3〉 의자의 구조를 보여 주는 세부 모습.
오른쪽: 레이스 가구 회사의 〈BA〉 의자 광고, 1957.

제2차 세계대전 동안 영국의 배급제는 식료품과 의류에만 한정되지 않았다. 모든 종류의 원자재가 부족하다는 것은 곧 완전히 새로운 방식으로 소비를 해야 한다는 것을 의미했으며, 이를 해결할 방법이 바로 실용계획안이었다. 모든 활용 가능한 자원들은 가장 합리적인 방식으로 사용되었으며, 가구가 이 계획안의 핵심 분야였던 것은 단지 공습으로 집들이 파괴되었기 때문만은 아니었다. 어니스트 레이스와 헤이즐 콘웨이는 자신들의 논문에서 "모든 전시 실용계획안, 특히 가구에 적용된 것은 전체주의 국가에서 실행되는 것과 거의 같았는데, 공급뿐 아니라 디자인 면에서도 마찬가지였다. 그리고 배급제가 가진 이러한 문제의 가장 큰 원인은 목재가 거의 없어졌기 때문이며, 이로 인해 극단적인 수치를 적용해야 했다"라고 언급한 바 있다.

전쟁이 끝난 후에도 실용계획안은 유지되었는데, 레이스는 이러한 엄격한 배급제에 맞서 1945년 새로운 가구 회사인 어니스트 레이스(후에 레이스 가구 회사)를 설립했다. 이 시기 영국 상공회의소는 실용계획안에 따라 가구 디자인을 더욱 다양화할 방법을 찾고 있었다. 이 덕분에 레이스의 회사에서는 가구를 제한 없이 생산할 수 있었는데, 모든 유형의 목재를 비롯해 허가가 필요한 재료는 전혀 쓰지 않고 제작했기 때문이었다.

근본적으로 이 조건을 만족시키는 재료는 비행기 생산에 쓰였던 것, 즉 알루미늄(판형이나 주괴 형태)과 철골뿐이었다. 그의 역사적인 〈BA-3〉 의자는 영국군 비행기에서 나온 재가공 알루미늄으로 가벼운 뼈대를 만들었다. 시트 부분은 얇은 합판으로, 이를 감싸는 천은 낙하산 천으로 만들었다.

이 재료들 덕에 팔걸이가 없는 〈BA-3〉 의자, 그리고 이와 세트를 이루는 팔걸이의자는 두드러지게 현대적인 기계 미학을 표현할 수 있었다. 이는 실용계획안 아래에서도 여전히 제작되던 아트 앤드 크래프트 운동 스타일의 전원풍 가구와는 완전히 구별되는 특징이었다. 나아가 〈BA-3〉 의자는 단 다섯 개의 조립 가능한 부분으로 구성되어 있었는데, 덕분에 언제든 분해해 재조립할 수 있어 옮기기도 쉬웠다. 또한 이 의자의 주형 내화 에나멜 소재 뼈대는 전쟁 때 사용된 금속을 다시 제련해 만든 것이었다. 이 의자는 1946년 빅토리아 앤드 앨버트 미술관에서 열린《영국은 할 수 있다》박람회에 출품되었으며 다음 해에는 대규모 생산에 돌입하게 되었다. 1947년부터 1964년까지 25만 개 이상의 〈BA〉 의자가 생산되었으며, 850톤 이상의 재활용 알루미늄 합금이 사용되었다. 1951년, 거장다운 지혜로움이 빛나는 디자인의 이 의자는《제10회 밀라노 트리엔날레》에서 혁신적인 구조와 소재로 금메달을 수상했다. 내구성이 매우 좋고 쉽게 부서지지 않는 〈BA-3〉는 의자 디자인의 삼위일체인 내구성, 가벼움, 그리고 편안함을 모두 이루었다. 또한 이 특징들 덕분에 모든 시대를 통틀어 가장 창의적이면서도 상업적으로 성공한 영국 가구 디자인이 될 수 있었다.

클라이브 래티머 Clive Latimer ㅣ 약 1916-?

〈플라이멧Plymet〉 사이드보드, 1945-1946

클라이브 래티머의 우아하면서도 미래적인 알루미늄 소재의 사이드보드는 실용계획안의 엄격한 규범에 맞는 가구를 디자인하던 도중 탄생한 작품이다. 전쟁으로 자원이 바닥난 영국은 여전히 실용계획안을 유지하고 있었는데, 이는 전쟁을 위해 개발했던 기술들을 평시에 적용하도록 유도하는 결과를 낳았다. 이 사이드보드 역시 비행기 제작 기술을 가구 제작 기술에 접목시킨 예다.

1947년에 가구 및 소품점인 힐스에서 발행한 가구 카탈로그는 현대적인 〈플라이멧〉 가구 종류들을 소개하고 다음과 같이 설명했다. "금속을 목재에 붙이는 새로운 기술은 전쟁 때 개발되어 비행기 제작에 쓰였다. 금속판 양쪽에 나무판을 붙여 합판을 만들고, 이렇게 만든 판을 구부려 가구의 외부 형태를 만든 후, 가구의 구조를 이루는 철로 된 뼈대에 부착하는 방식으로 가구를 제작했다. 이 방법을 통해 나무의 장점과 금속의 장점을 결합할 수 있었다. 외부의 합판은 고급 목재의 모습으로 다른 금속 가구에서 찾아볼 수 없는 따뜻한 느낌을 준다. 또한 합판 중간에 삽입된 알루미늄판, 그리고 금속으로 된 뼈대 덕분에 견고하며 단단하다. 게다가 이 가구는 금속 가구를 자칫 흉측한 기계처럼 보이게 하는 못이나 나사를 전혀 사용하지 않았다."

전쟁 중에 베커넘 예술학교에서 동료 교사로 만난 적이 있는 클라이브 래티머와 로빈 데이는 금속 튜브와 합판을 사용해 수납 시스템을 디자인하기도 했다. 이 작품은 1948년 현대미술관의 국제 저비용 가구 디자인 공모전에서 우승하기도 했다. 이 공모전은 에드거 카우프만 주니어Edgar Kauffman Jr.가 주최하고 고든 러셀과 루트비히 미스 반 데어 로에Ludwig Mies van der Rohe 등이 심사를 맡았다.

이 상자 형태 가구는 공모전 카탈로그에서 르네 다르쿠르 Rene d'Harcourt가 규정한 대회의 목적에도 잘 들어맞았다. "대다수의 요구를 충족시키기 위해서는 작은 집에도 충분히 들여놓을 수 있으며, 편안하되 너무 크지 않고, 쉽게 이동, 보관 및 관리할 수 있는 가구가 필요하다. 말하자면 현대 생활에 알맞고 생산과 판매에도 적합하도록 계획된, 대량 생산 가구가 필요한 것이다."

그러나 이렇게 큰 상을 받은 수납 시스템도 래티머가 일찍이 힐스를 위해 디자인한, 훨씬 스타일리시한 플라이멧 소재의 가구 시리즈만큼 혁신적이지는 않다.

1946년 빅토리아 앤드 앨버트 미술관에서 열렸던 《영국은 할 수 있다》 박람회의 '쇼케이스' 부문에서 다른 플라이멧 소재 가구들과 함께 선보였던 래티머의 사이드보드는 그 형태와 기능 그리고 생산 면에서 완전히 혁신적인 제품이었다. 이는 전후 영국 디자인계의 숨어 있는 명작이라 할 수 있다.

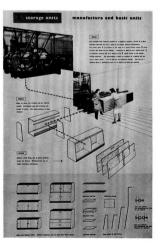

클라이브 래티머가
현대미술관 주최
국제 저비용 가구 공모전을 위해
디자인해 입상한,
금속 튜브와 합판 소재
수납 시스템. 1948.

클라이브 래티머, 〈플라이멧〉 사이드보드, 1945–1946, 자작나무 합판을 붙인 알루미늄판, 주형 및 판형 알루미늄, 박강판, 힐 앤드 선Heal&Son Ltd, 런던, 영국.

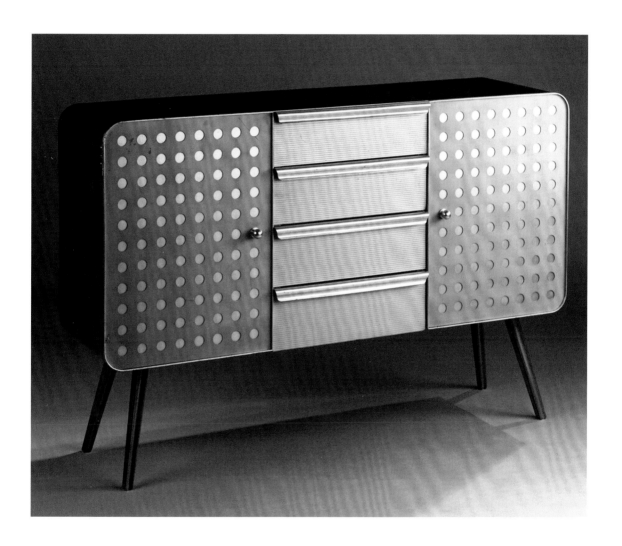

벤저민 보든 Benjamin Bowden | 1906-1998

〈스페이스랜더Spacelander〉 자전거, 1946

벤저민 보든은 런던 리젠트 스트리트에 있는 과학기술학교에서 공부한 뒤 자동차업계에서 디자이너로 일했다. 전쟁 기간 동안 그는 험버Humber 사에서 차체 기술자로 일하며 튼튼하게 무장한 차들을 디자인했다. 그가 도널드 힐리Donald Healey를 만난 것도 이때다.

전쟁 후 빠른 자동차에 대한 수요를 맞추기 위해 이들은 동료 기술자였던 아킬레 샘피에트로와 함께 디자인을 시작했는데, 이렇게 탄생한 차가 전후 가장 빠른 영국 자동차이자 탁월한 스타일을 갖춘 〈힐리 2.4리터Healey 2.4-litre〉 로드스터(1946)였다. 이 차는 풍만한 곡선에 가벼운 알루미늄 차체가 특징이다.

그러나 이 시기에 보든이 디자인한 전기 자전거의 원형 역시 놀라운 유선형을 보여 준다. 이 미래적인 자전거는 산업디자인위원회가 주최한《영국은 할 수 있다》박람회에 출품되어 빅토리아 앤드 앨버트 미술관에 전시되었다. 비평가들은 이 행사에 '영국은 가질 수 없다'라는 별명을 붙였는데, 이 박람회의 모든 제품들은 수출만 가능하고 영국 내 시장에서는 유통될 수 없는 것들이었기 때문이다.

이 박람회에 출품된 6천여 점의 디자인들 중에서도 보든의 전기 자전거는 분명 가장 미래적인 제품이었다. 공기역학적 효율을 고려한 디자인에, 안이 텅 빈 압축 철강으로 된 몸체 안에는 발전기가 들어 있어서 내리막길이나 평지에서 생기는 전력을 저장해 두었다가 오르막길을 갈 때 속도를 더해 주는 운동에너지로 바꾸어 쓸 수 있었다. 이 뛰어난 자전거는 '20년 후의 발전상을 보여 주는' 제품으로, 구동축과 계기 페달, 내장 라이트와 경적이 달려 있었을 뿐 아니라 내장 라디오 옵션까지 선택할 수 있었다. 1946년에 출원한 특허 자료에는 "가볍지만 강한 뼈대는 저렴한 비용으로 생산, 조립할 수 있을 뿐 아니라 외관상으로도 수려하다"라고 되어 있다.

유감스럽게도 보든은 영국 내에서 이 '미래의 자전거'를 생산할 회사를 찾지 못했으며, 1949년에는 좌절감에 미국으로 이주했다. 결국 보든은 캔자스 시티에 있는 밤바드 산업Bombard Industries과 계약을 맺고 대량 생산에 맞게 자전거 디자인을 약간 수정했는데, 그리하여 1960년에 생산된 모델의 몸체는 보다 가벼운 일체형 유리 섬유 소재로 되어 있었다.

이 자전거는 〈스페이스랜더〉라는 이름을 달고 '바퀴 달린 탈 것 중 가장 새로운 물건'이라는 보든의 후원 아래 판매되었다. 총알처럼 생긴 독특한 모양의 헤드라이트 및 후방 라이트가 각각 한 쌍씩 달려 있어 마치 공상 과학 만화 같은 느낌을 주었다. 자전거는 다섯 가지 색깔로 출시되었는데, 그 이름은 각각 신호등 같은 레드, 우주 공간의 블루, 초원의 그린, 차콜 블랙 및 도버의 절벽과 같은 화이트였다.

그러나 안타깝게도 〈스페이스랜더〉 자전거를 생산하기 시작한 지 겨우 석 달 만에 밤바드 산업은 다른 제품이 소송을 당하는 바람에 폐업해 버렸다. 결국 522대의 자전거만이 생산되었으나, 보든의 디자인은 오늘날까지도 전후 영국의 강력한 희망의 상징으로 남아 있다.

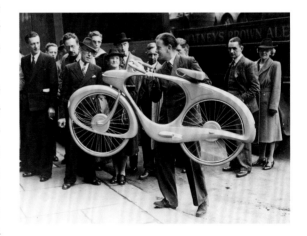

위: 벤저민 보든이 새로 개발한 자전거를 《영국은 할 수 있다》 박람회에 출품하기 위해 산업디자인위원회 사무실로 가져가고 있다. 1946. 아래: 〈스페이스랜더〉 자전거에 내장된 헤드라이트 한 쌍의 세부 모습.

막스 고트바텐 Max Gort-Barten | 1914-2003

토스터, 약 1946

원래 상업용 주방에서 사용할 목적으로 설계된 듀얼릿Dualit 사의 상징적인 토스터는 복잡한 기술 없이 튼튼한 제품 특유의 매력을 가지고 있다. 영국에서 신뢰받는 가전인 아가Aga(*무쇠로 만든 영국산 레인지 겸 히터)와 함께 영국의 주방에서 전통적으로 사랑받아 온 물건이다.

제품을 개발한 이는 스위스 및 독일계 유대인 공학자인 막스 고트바텐으로, 제2차 세계대전이 발발하기 직전 나치 독일을 피해 런던으로 도망쳐 왔다. 5년간 영국군에서 복무한 고트바텐은 캠버웰 지역의 공장을 사들여 스테인리스스틸로 만든 방화벽과 칵테일 셰이커, 푸딩을 만들 때 쓰는 셰이크 믹서 등 자신의 발명품들을 생산하기 시작했다. 그러나 그가 만든 것 중 최초로 성공한 것은 1946년에 특허를 낸 양면 토스터기였다.

그리고 뒤를 이어 등장한 것이 바로 오늘날의 '클래식' 듀얼릿 토스터와 같은 형태를 가진, 당시로는 새로운 토스터들이었다. 두툼하고 간단한 주형 알루미늄과 스테인리스스틸 구조에 수동 배출 레버가 달린 이 새로운 모델은, 상업용 주방에서 세 장 이상의 식빵을 중간에 뒤집을 필요 없이 한꺼번에 구울 수 있어 시간을 절약해 주었다.

1952년에는 편리한 기계식 타이머가 토스터에 추가되었으며, 슬롯이 여섯 개인 보다 큰 모델이 출시되었다. 광택이 있는 스테인리스스틸과 '유틸리티 크림'색 에나멜을 입힌 알루미늄의 훌륭한 조합, 유선형의 단단한 형태, 그리고 세로 방향으로 파인 선은 시각적으로 디자인을 강조해 주어 듀얼릿 토스터에 독특한 '미국적 모던함'을 더해 주었다.

1954년 올드 켄트 로드에 새 공장을 세운 이 회사는 기본적인 형태의 토스터를 더욱 개선해 나가면서 크게 번영했다. 1960년대, 듀얼릿 토스터는 영국의 거의 모든 상업 주방에서 볼 수 있는 물건이 되었다. 그리고 1970년 하이테크 산업 스타일이 유행하면서 존 루이스(*영국의 서민적인 백화점), 해러즈 및 여러 대형 백화점들은 듀얼릿의 제품들을 가정용으로 판매하기 시작했다.

1970년대 후반에 그는 왕립예술학교를 졸업한 디자이너를 고용해 토스터 디자인을 다듬어 오늘날 우리가 생각하는 '클래식' 듀얼릿 토스터의 모양을 갖추었다. 이후 수십 년간, 1950년대 복고 스타일이 널리 유행하면서 지포 라이터와 미국의 가구 디자이너 찰스 임스Charles Eames 스타일의 가구 등 그 당시의 상징적인 디자인들이 부활해 큰 인기를 누리기도 했다. 마찬가지로 클래식 듀얼릿 토스터도 스타일을 중시하는 주방 인테리어에서 빠질 수 없는 요소가 되었다. 이 시기에 영국 정부는 듀얼릿 사의 수출을 허가하여 해외 시장을 찾도록 장려했으며, 영국 시장 내에서도 토스터가 갑자기 큰 인기를 얻어 수요가 네 배 가까이 뛰어올랐다. 그러나 듀얼릿 토스터가 전후 영국 디자인의 영원한 클래식으로 남는 데 가장 큰 역할을 한 것은 무엇보다도 간단명료하고 실용적이며 놀라운 내구성을 가진 디자인이었다.

1952년 출시된 슬롯 여섯 개짜리 듀얼릿 토스터(왼쪽)와 약 1952년에 듀얼릿에서 생산한 슬롯 두 개짜리 토스터(오른쪽).

막스 고트바텐, 토스터, 약 1946(사진은 약 1980년에 새로운 스타일로 출시된 슬롯 네 개짜리 모델).
스테인리스 스틸, 알루미늄, 베이클라이트, 듀얼릿, 런던(후에 서식스의 크롤리로 이전), 영국.

앤드루 존 밀른 Andrew John Milne |

팔걸이의자, 1947

섬세하게 조각한 자단으로 틀을 만든 이 아름다운 의자는, 얼핏 보면 카를로 몰리노Carlo Mollino나 카를로 그라피Carlo Graffi 같은 이탈리아 출신 전후 디자이너들이 이탈리아 토리노 지방 특유의 풍성한 바로크 스타일로 만든 가구들이 떠오른다. 그래서인지 이 의자가 제2차 세계대전 직후 금욕적인 분위기가 흐르던 영국에서 A. J. 밀른이 디자인한 것임을 알게 되면 더욱 놀랍다.

하이 위컴에 위치한 가구 회사 마인스 앤드 웨스트Mines & West에서 제작한 고급스런 의자로, 이 책에 실린 사진에서는 시트의 모켓 직물이 원래의 초콜릿 갈색을 그대로 보여 준다. 밀른은 이 훌륭한 팔걸이의자와 짝을 이루는 우아한 윤곽에 풍부한 무늬가 돋보이는 나무 식탁도 디자인했다.

1940년대 후반에는 여전히 재료 사용에 제한이 있었기 때문에 호화로운 재료를 사용하면 높은 세금을 내야 했다. 따라서 자단이라는 고급 소재로 만든 이 의자를 구입하려면 아마 매우 비싼 가격을 지불해야 했을 것이다. 값비싼 고급 재료들은 해외 수출용 제품에 주로 사용되었으며, 이는 영국 정부가 디자인과 수출을 통해 전쟁으로 파괴된 경제를 회복시키기 위해 내놓은 주요 정책이었다.

후에 밀른은 보다 기능적인 의자들을 디자인했다. 눈에 띄는 예는 영국제 기간 동안 로열 페스티벌 홀의 야외 테라스에서 사용한, 다공 강철 시트와 강철 막대로 만든 의자다. 적재 가능하고 실용적인 야외용 의자로 힐 앤드 선에서 만들었으며, 이 회사는 1950년대에 밀른이 디자인한 다른 가구들도 생산했다.

1947년에 밀른이 디자인한 자단 소재 팔걸이의자는 전후 새로운 조각 기술에 대한 영국 디자인의 자신감을 드러내는 작품으로, 이러한 자신감은 해가 거듭될수록 강해졌다. 이 의자는 영국의 오랜 전통인 최고의 장인 정신이 여전히 살아 있음을 보여 준다.

프랭크 미들디치 Frank Middleditch | 1930-1950년대에 활동(의 작품으로 추정)

〈TV22〉 텔레비전, 1950

부시 라디오는 런던의 셰퍼즈 부시에서 1932년 설립되어 그 지명을 딴 회사다. 영국 고몽 영화사의 자회사로, 지금은 존재하지 않는 그레이엄 앰플리언Graham Amplion 스피커 회사에서 일하던 이들이 만들었다. 부시 라디오의 이사는 고몽 사의 새로운 상사들에게 영화 산업이 곧 텔레비전 산업과 연계될 것이라는 사실을 알리고 설득했다. 그는 거대한 잠재력을 가진 이 시장에 처음 뛰어들기 위한 가장 좋은 방법은 라디오를 디자인하고 생산할 설비를 갖추는 것이라고 제안했다.

부시 라디오는 원래 셰퍼즈 부시의 우저 로드에 위치하다가 1936년경에 치즈윅의 파워 로드로 이사했는데, 아마도 더 큰 부지를 확보하기 위해서였을 것이다. 그리고 1949년에는 플리머스의 어니세틀에 새로 공장을 지어 옮겨 갔다. 이 회사는 1930년대 초반 상업적으로 성공을 거둔 라디오들을 다수 만들었지만 가장 크게 성공한 것은 제2차 세계대전이 끝난 후인 1946년에 내놓은 〈DAC90〉 라디오였다. 미들디치가 디자인한 이 우아한 형태의 라디오는 마호가니 브라운 또는 크림 화이트 색상의 베이클라이트 소재로 케이스를 만들었으며, 단순하지만 튼튼하고 유려한 선이 돋보이는 외형에는 천을 씌운 둥근 스피커 창, 사용하기 쉬운 두 개의 다이얼, 그리고 읽기 쉽게 약간 기울어진 중앙 디스플레이 창이 있었다. 이 제품은 1946년에《영국은 할 수 있다》박람회에 출품되었으며 이후 1950년에는 〈DAC90A〉 라디오로 새로 선보여 영국에서 가장 많이 팔린 라디오 중 하나가 되었다.

같은 해 3월 부시는 〈TV12AM〉 텔레비전을 선보였으며 6월에는 화면 테두리의 형태 등 몇 가지를 약간 수정했는데, 이것이 바로 상징적인 〈TV22〉 텔레비전이다. 이 모델들은 미들디치의 가장 인기 있는 디자인과 거의 똑같은 케이스를 가지고 있어, 그가 디자인한 것이 거의 확실해 보인다.

9인치 화면의 〈TV22〉는 사용자가 주파수를 조절할 수 있는 최초의 영국산 텔레비전이었다. 1950년 7월 『와이어리스 월드Wireless World』 잡지에 따르면 "신제품 부시 라디오의 가장 뛰어난 특징은 주파수를 조절할 수 있어 어떤 방송국의 주파수에도 적합하다는 것이다. 또한 두 개의 지역 방송이 겹치는 지역에서는 위치에 따라 두 개 주파수 중 하나를 선택할 수 있다"라고 되어 있다. 리모컨이 있는 오늘날에는 이해하기 어려운 일이겠지만, 이 새로운 특징은 텔레비전 역사에서 엄청난 돌파구였다.

과감한 아르 데코 스타일의 텔레비전이 오늘날의 우리에게는 구식으로 보일 수 있지만 당시 이 모델은 가장 잘 팔린 디자인으로 몇 년에 걸쳐 지속적으로 생산되어, 전국의 수많은 사람들이 1953년 역사적인 엘리자베스 여왕의 대관식 중계 방송을 볼 수 있게 해 주었다.

1955년에는 밴드 III 무선 주파수대 컨버터가 나왔는데 이를 〈TV22〉 모델에도 적용할 수 있어, 두 개의 BBC 채널뿐 아니라 새로 등장한 ITV 채널도 볼 수 있었다. 또한 〈TV22〉 텔레비전은 35파운드 10펜스라는 가격으로 당시 가장 저렴한 텔레비전이었는데, 이는 나무가 아닌 플라스틱을 케이스로 사용해 대량 생산에 보다 적합했기 때문이다. 〈TV22〉는 논란의 여지없이 1950년대 초 영국 디자인을 상징하는 제품으로, 영국 텔레비전 역사에서 큰 사랑을 받았을 뿐 아니라 지나간 흑백텔레비전 시대를 추억할 수 있는 인기 수집품이기도 하다.

여러 각도에서 본 〈TV22〉 텔레비전의 주형 베이클라이트 케이스.

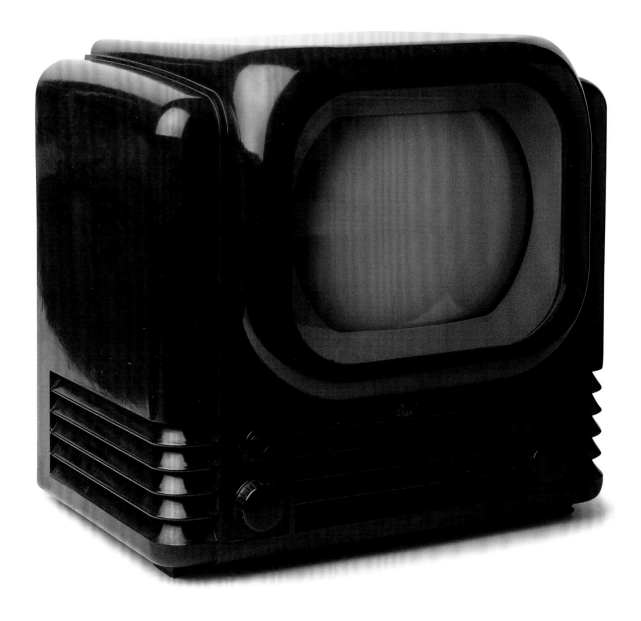

루시엔 데이 Lucienne Day | 1917-2010

〈케일릭스Calyx〉 직물, 1951

루시엔 데이는 왕립예술학교에서 직물 디자인을 공부했다. 그녀의 담당 교수는 학교 최초로 산업계와의 연결을 담당한 인물이었는데, 1938년에 데이를 샌더슨 벽지 디자인 사무소에 보내 두 달간 직업 연수를 받도록 해 주었다. 이 경험은 당시 젊은 디자이너였던 그녀에게 중요한 영향을 주었는데, 보수적인 꽃무늬를 주로 생산했던 샌더슨 사와는 반대로 보다 현대적인 스타일에 접근하게 된 것이었다.

데이와 가구 디자이너였던 그녀의 남편 로빈은 1948년 자신들의 사무실을 차렸다. 당시 전쟁의 여파로 가구용 직물에는 여전히 제한이 있었기 때문에 그녀는 의류용 직물을 주로 디자인했다. 주로 스티븐슨 앤드 선스Stevenson & Sons, 실켈라Silkella 및 아간드Argand 등 고도로 추상적인 꽃무늬가 특징인 디자이너들을 위한 작업이 많았다. 그러나 1951년 열린 영국제 전시회야말로 이 부부의 디자인 비전을 널리 알린 진정한 계기가 되었다.

1949년에는 가구용 직물에 대한 제한이 폐지되었는데, 이는 영국 디자인 및 그 혁신을 기념하며 디자인계 전반에 막대한 영향을 미친 축제인 영국제를 위한 조치였으며, 데이가 신선하고 현대적인 〈케일릭스〉 무늬를 디자인한 것은 이때였다. 이 작품은 그녀의 다른 직물 디자인들과 마찬가지로 칸딘스키, 미로, 클레 등 추상주의 화가들의 작품에서 영향을 받았다.

추상적인 형태의 컵과 버섯이 자유롭게 떠다니는 무늬를 리넨에 스크린 인쇄한 이 직물은, 그녀의 남편이 영국제의 '가정 및 정원' 전시관을 위해 디자인한 현대적인 식당 공간에 걸렸다. 이 전시로 그녀는 영국 직물 디자인계에 새롭고 역동적인 힘을 가져다 준 인물로 높이 평가받게 되었다. 〈케일릭스〉 무늬는 자연에서 찾아낸 기하학적 형태를 완전히 현대적으로 재해석했다. 그뿐만 아니라 데이가 선택한 선명한 노랑과 밝은 빨강은 부드럽게 톤 다운된 색상들과 어우러져 1950년대 인테리어의 젊은 '뉴 룩'을 표현했다. 〈케일릭스〉는 밀라노와 뉴욕에서도 디자인상을 수상했다. 이는 대중적으로도 즉시 성공을 거두었다는 뜻일 뿐 아니라 최첨단의 디자인과 대량 생산, 그리고 대중적 인기라는 요소들이 꼭 상호 배타적일 필요는 없음을 증명한 것이기도 하다.

〈케일릭스〉의 성공 이후 데이는 영국을 대표하는 직물 디자이너로 자리 잡았으며, 그녀의 이름은 특히 힐스 가구점에서 많이 찾아볼 수 있었다. 유기적 형태가 담긴 그녀의 작업들은 식물에 대한 애정에서 비롯된 것으로, 유럽 추상 미술의 풍부함과 어우러지면서 그녀만의 독특한 느낌을 주는 동시에, 전 세계에 영향을 미친 영국 스타일을 두드러지게 나타냈다. 그녀는 1957년 다음과 같이 기록했다. "영국처럼 보수적인 나라에서 새로운 디자인들은 이례적으로 빨리 수용된다. 아마도 전쟁 기간의 황량함과 다양성의 부재로 모두가 지루함을 느끼고 있었던 점이 이렇게 새롭고 보다 즐거운 트렌드가 자리 잡는 데 도움이 되었을 것이다."

다른 색상들을 배열한 〈케일릭스〉 직물, 1951.

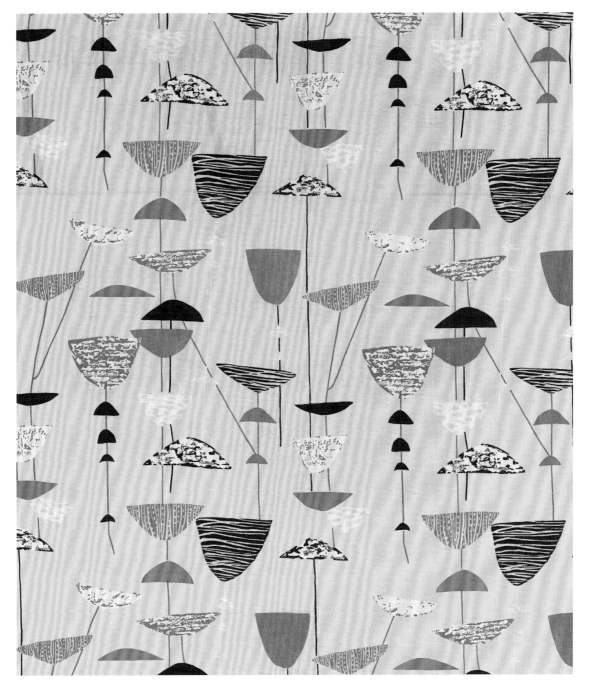

에이브럼 게임스 Abram Games ㅣ 1914-1996

영국제 로고, 1951

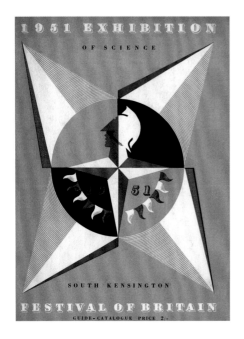

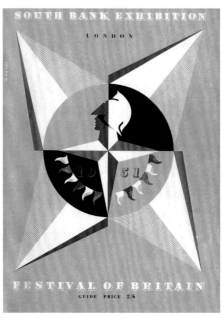

영국제 전시회 카탈로그, 1951.
영국제의 브리타니아 로고가 들어가 있다.

1951년에 열린 영국제는 영국이 예술, 건축, 디자인, 과학 및 기술 분야에서 이룬 성과를 자축하고 애국심을 고취하는 축제였다. 이 축제는 전쟁 후의 금욕적 분위기에 종지부를 찍고 영국이 맞이할 새롭고 밝은 미래를 알리는 결정적인 계기가 되기도 했다. 특별히 마련한 건축물과 전시회 외에 영국제의 낙관주의를 드러낸 가장 중요한 요소는 바로 에이브럼 게임스가 디자인한 독특한 로고다.

이 상징적인 로고는 브리타니아(•브리튼의 상징인 여성상. 보통 투구를 쓰고 방패와 삼지창을 들고 있다)의 옆모습 실루엣을 네 개의 바늘이 달린 나침반과 합쳐 놓은 모양으로, 아래에는 펄럭이는 해양 장식 깃발이 달려 있다. 이렇게 서로 잘 어울리는 조합들을 바탕으로 게임스는 효과적으로 주목을 끄는 로고를 만들었는데, 낙천적인 느낌을 주면서도 격식을 갖추어 영국의 역사와 전통을 반영했다. 로고에는 영국 국기에 사용되는 빨간색, 흰색 및 파란색이 쓰였다. 반면 바탕에는 톤 다운된 색깔을 사용해 전체적인 분위기를 부드럽게 만들었는데, 이 조합은 진보적인 영국을 나타내는 완벽한 상징이었다. 이 로고는 영국제의 대중적 상징물로서 아름다웠을 뿐 아니라, 행사에 뚜렷한 현대적 정체성과 시각적, 문맥적 일관

성을 부여해 주었다.

에이브럼 게임스는 유대인 이민자 가정에서 태어나 런던 센트럴 세인트 마틴 예술학교에서 상업 미술을 잠시 배웠다. 이후 낮에는 유명한 애스큐영Askew-Young 상업 예술 스튜디오에서 일하고 밤에는 라이프 드로잉 수업을 들었다. 1936년에 런던 시의회에서 주최한 포스터 공모전에서 입상했으며, 얼마 후 스튜디오를 차리고 다색 석판술을 사용해 시선을 끄는 포스터를 주로 작업했다. 그의 초기 고객들은 셸Shell 정유 회사, 브리티시 페트롤륨, 런던 교통국과 지하철, 그리고 중앙우체국 등이었다. 제2차 세계대전 기간에는 육군성을 위해 1백여 장이 넘는 인상 깊은 정보 안내 및 선전 포스터를 제작했다.

당대 가장 재능 있는 포스터 디자이너였던 그의 작품들은 매우 강한 시각적 효과를 가지고 있으며 '최대한의 의미를 최소한의 수단으로' 전달한다는 그의 철학을 반영한다. 그중에서도 영국제 로고야말로 20세기 가장 영향력 있는 영국 그래픽 디자이너로 꼽히는 에이브럼 게임스가 가진 창의력의 절정을 보여 주는 작품이다.

에이브럼 게임스, 영국제 로고, 1951, 다양한 곳에 적용, 영국제 위원회/영국제 사무국, 런던, 영국.

어니스트 레이스 Ernest Race | 1913-1964

〈앤틸로프Antelope〉 의자, 1951

어니스트 레이스가 1945년에 디자인한 〈BA-3〉 의자는 1946년의 《영국은 할 수 있다》 박람회에서 비평가들의 칭찬 세례를 받아 그의 가구 회사가 대량 생산의 첫걸음을 내딛을 수 있게 된 계기였다. 하지만 그에게 가장 큰 명성을 안겨 준 것은 1951년 영국제를 위해 특별히 디자인한 의자였다.

야심 차고 거대한 규모로 영국 대중들 사이에서 큰 인기를 누렸던 영국제는 영국이 과학, 기술, 산업디자인, 건축 및 예술 분야에서 이룬 성과를 기념하고 애국심을 고취하기 위한 국가적 축제였다. 1년 내내 계속된 영국제의 핵심 장소는 템스 강이 내려다보이는 사우스 뱅크 부지였다. 여기에는 로열 페스티벌 홀뿐 아니라 돔 오브 디스커버리, 그리고 높이 솟은 스카일론 타워 등이 모여 있어, 말하자면 1950년대 영국의 중심지였다.

어니스트 레이스는 사우스 뱅크 축제 부지의 야외 테라스에서 사용할 적재 가능한 의자 두 가지를 디자인했는데 각각 〈앤틸로프〉(•영양이라는 뜻)와 〈스프링복Springbok〉(•작은 영양의 일종)으로, 둘 다 구부린 철관을 주재료로 사용했다. 이 두 디자인은 강철 막대라는 재료를 선택한 덕분에 실용계획안

의 가구 생산 허용 범위 안에 들어갈 수 있었는데, 이 규정은 1952년이 되어서야 폐지되었다.

두 디자인 중 〈앤틸로프〉는 보다 뚜렷이 구분되는 혁신적인 모습을 하고 있었는데, 가느다란 막대기 끝에 공 모양의 발이 달린 모습은 마치 핵물리학이나 분자 화학에서 등장하는 원자 같았다. 밝은 원색으로 칠한 주형 합판 소재 시트에는 빗물이 빠져나갈 수 있도록 구멍이 뚫려 있었는데, 이는 디자인에 나타나는 활기찬 느낌의 현대적 미학을 더욱 강조해 주었다.

어니스트 레이스 사는 이 의자와 세트인 벤치와 사이드 테이블도 제작했다. 오늘날 〈앤틸로프〉 의자는 전후 영국 디자인의 진정한 아이콘으로 평가받는다. 영국제의 책임자였던 제럴드 배리는 이 국가적 전시를 '나라를 위한 강장제'라고 표현했다. 생기발랄한 디자인의 〈앤틸로프〉 의자는 이 역사적 행사가 보여 주는 전후 낙관주의의 강력한 상징이었다.

〈앤틸로프〉 의자가 영국제의 카페에 놓여 있는 모습, 1951(왼쪽)과 어니스트 레이스가 디자인하고 어니스트 레이스 사가 생산한 〈앤틸로프〉 벤치, 약 1951(오른쪽).

어니스트 레이스, 〈앤틸로프〉 의자, 1951, 페인트를 칠한 강철 막대, 페인트를 칠한 주형 합판, 어니스트 레이스(후에 레이스 가구 회사가 됨), 런던, 영국.

로이 채드윅 Roy Chadwick ┃ 1893-1947

〈벌컨Vulcan〉 폭격기, 처녀비행 1952

1950-1960년대에 영국 공군은 새로운 삼각 날개의 제트기를 'V 폭격기'라고 불렀다. 영국의 핵 공격 계획의 일환이었던 이 비행기의 공식 명칭은 'V-포스V-Force'였다. 이름이 V자로 시작하는 세 가지의 폭격기를 한꺼번에 이르는 이름으로, 각각 비커스Vickers 사의 〈밸리언트Valiant〉(처녀비행 1951), 핸들리 페이지Handley Page 사의 〈빅터Victor〉(처녀비행 1952), 그리고 애브로Avro 사의 〈벌컨〉(처녀비행 1952)이었다. 이 세 폭격기는 냉전 시대 핵무기 개발의 결과로 탄생한 것이다. 핵무기 개발은 영국 공군의 폭격에 필요한 요구 사항을 상당 부분 바꾸어 놓았는데, 바로 수많은 폭탄을 싣는 것보다는 전략적인 핵무기 투하 임무를 수행하는 것이었다. 연구 끝에 영국 공군은 1946년 "중간 크기의 폭격용 육상기로, 기지가 세계 어느 곳에 있든 1만 파운드(4,535킬로그램)의 폭탄을 1,500해상마일(2,775킬로미터) 밖의 목표물까지 실어 나를 수 있는 폭격기가 필요하다"고 발표했다.

세 폭격기는 이러한 조건을 만족시키는데, 그중에서도 진정으로 뛰어난 비행기 디자인을 보여 주는 모델이 바로 〈벌컨〉으로 지금까지 생산된 가장 위대한 비행기 중 하나다. 빼어난 외관에 빠른 속도를 가진 이 고고도 전략 폭격기는 영국 항공기 회사인 A. V. 로(애브로)A. V. Roe & Co에서 디자인, 생산한 것으로, 애브로는 후에 호커 시들리Hawker Siddeley의 자회사가 되었다. 눈에 띄는 공기역학적 옆모습은 애브로의 책임 디자이너인 로이 채드윅이 디자인한 것이다. 〈벌컨 B1〉은 1956년 처음으로 영국 공군에 인도되었으며 4년 후에는 더욱 강력한 엔진을 탑재하고 날개가 더 길어진 〈벌컨 B2〉가 나왔다.

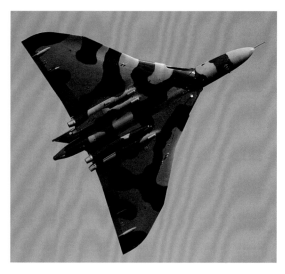

위: 애브로 〈벌컨 B2〉의 벡터 드로잉.
아래: 애브로 〈벌컨 B2 XH558〉이 2008년 판버러 에어쇼에 등장한 모습으로 안전하게 비행할 수 있는 남아 있는 마지막 기체다.

핵 공격 폭격기인 〈벌컨〉은 냉전 시대 동안 영국의 핵 억제 전략을 수행했으며, 로켓 프로펠러가 달린 애브로의 블루 스틸 핵폭탄으로 무장했다. 그러나 냉전 시대의 충실한 일꾼이었던 이 폭격기는 핵무장 능력보다는 1982년 포클랜드 전쟁에서 보여 준 기록적인 폭격 거리로 더욱 잘 알려졌다. 역할에 걸맞게 '불의 신'의 이름을 딴 〈벌컨〉은 1983년 현역에서 은퇴했으나, 항공기 마니아들 사이에서 진정으로 뛰어난 영국 비행기로 지금까지 회자되고 있다.

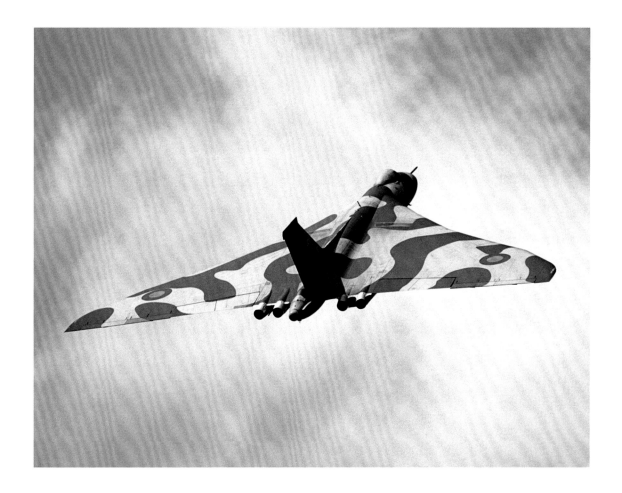

로이 채드윅, 〈벌컨〉 폭격기, 처녀비행 1952(사진은 〈벌컨 B2 XH558〉 폭격기로 1960년에 투입되었다), 다양한 재료, 애브로, 맨체스터, 영국.

로버트 헤리티지 Robert Heritage ㅣ 1927-2008
도로시 헤리티지 Dorothy Heritage ㅣ 1929-2005

사이드보드, 1954

로버트 헤리티지는 버밍엄 예술대학과 왕립예술학교에서 공부했으며, 1951년 가구 디자이너가 되어 졸업했다. 같은 해 런던에 있는 가구 회사 G. W. 에반스G. W. Evans에서 디자이너로 일하기 시작했다. 그리고 1953년, 회사를 떠나 왕립예술학교에서 직물 디자인을 공부한 부인 도로시(결혼 전 성은 쇼Shaw)와 함께 디자인 스튜디오를 설립했다.

문 세 개가 달린 이 우아한 사이드보드는 라커를 칠한 자작나무 구조가 돋보이는 뛰어난 작품으로, 스튜디오를 설립한 다음 해에 부부가 함께 디자인한 것이며 G. W. 에반스에서 생산했다. 도로시는 남편과 함께 G. W. 에반스의 많은 가구를 작업했는데, 이 사이드보드에서는 서랍 아래 문짝에 전사 프린트한 도시 풍경 드로잉을 맡았다. 굴곡진 모양의 서랍 손잡이가 그리는 우아한 선과 단순한 놋쇠 재질 손잡이 및 받침대는 스타일리시하면서 흔하지 않은 1950년대 '뉴 룩' 인테리어를 보여 준다. 단순한 디자인은 문짝의 장식적인 프린트를 위한 완벽한 캔버스가 되었으며, 다양한 스타일의 건축물들이 빽빽하게 들어찬 도시 풍경 드로잉은 이 가구에 상당히 영국적인 특징을 부여했다.

이 무늬는 헤리티지 부부가 G. W. 에반스를 위해 디자인한 다른 가구에도 적용되었는데, 바로 두 개 혹은 네 개의 미닫이문이 달려 있으며 약간 더 작은 사이드보드였다. 중요한 점은 이 사이드보드들이 전후 영국 디자인의 젊고 낙관적인 방향을 표현했다는 것으로, 1951년 영국제에서부터 시작된 디자인계의 국가적 자신감이 점차 커지고 있음을 보여 주었다.

로버트 헤리티지는 후에 비버 앤드 태플리, 콜린스 앤드 헤이스, 고든 러셀, 섀넌, 슬럼버랜드, 레이스 가구 회사, 아치샤인 등 수많은 영국 가구 회사들과 함께 작업했으며, 콩코드 라이팅, 머천트 어드벤처러스, 로타플렉스, 테크놀라이트, GED 등과 함께 조명 디자인도 선보였다. 그러나 도로시가 참여하지 않은 이러한 후기 디자인들은 차분하고 절제된 스타일이었으며, 전후 영국 디자인의 명작으로 불리는 이 사이드보드의 장식적인 생기에 필적할 만한 것은 아니었다.

사이드보드 문짝에 그려진 도시 풍경.

더글러스 스콧 Douglas Scott ｜ 1913-1990
콜린 커티스 Colin Curtis ｜ 1926-2012
앨버트 아서 듀런트 Albert Arthur Durrant ｜ 1899-1984

〈루트마스터Routemaster〉 버스, 1954

런던에 처음 2층 버스가 도입된 것은 1925년으로 매우 오래 전의 일이지만, 그로부터 30년 후에 등장하여 많은 사랑을 받은 〈루트마스터〉 버스야말로 런던의 가장 유명한 상징이 되었다고 보아야 할 것이다.

이 버스를 디자인한 더글러스 스콧은 런던의 센트럴 세인트 마틴 예술대학에서 금속 공예를 전공한 후, 1936년부터 1939년까지 미국 산업디자인 자문 회사인 레이먼드 로위의 영국 사무소에서 일했다. 이 시기에 로위는 그레이하운드 운송 회사의 장거리용 버스인 〈세니크루저Scenicruiser〉의 유선형 디자인을 개발하고 있었는데, 스콧은 이 프로젝트와 긴밀히 관련되어 일했을 것이다. 또한 그는 스웨덴 가전 회사인 일렉트로룩스Electrolux가 의뢰한 유선형 진공청소기와 냉장고 디자인을 도왔는데, 이러한 경험은 젊은 디자이너였던 그의 스타일을 형성하는 데 큰 영향을 주었다.

제2차 세계대전 동안 스콧은 디 해빌런드 항공기 회사에서 일했는데, 여기서 생산 기술, 제조 공정 및 새로 개발된 소재를 적용하는 법 등 귀중한 자산이 되는 지식을 배울 수 있었다. 이후 디자인 사무실을 차린 그는 1948년 런던 교통국의 그린 라인 노선 버스를 디자인했다. 이 시기에 런던 교통국은 당시 운행 중이던 버스들을 표준화하기로 결정하고, 70석의 구식 무궤도 전차와 비슷한 수의 승객을 실어 나를 수 있는 디젤 엔진 버스로 바꾸기로 했다.

이 새로운 교통수단이 요구하는 디자인은 작고 가벼우며 운전하기 쉽고, 연비가 높으며 승객들이 편하게 이용할 수 있어야 하고, 기능만큼이나 매력적인 외관을 갖추어 '거리의 가구' 역할을 할 수 있어야 했다. 스콧은 기술자인 콜린 커티스 및 앨버트 듀런트와 함께 이 엄청난 과제를 맡아 작업했으며, 세 사람은 이 과정에서 헌신적인 연구 개발팀 디자이너들 및 기술자들과 함께 일했다. 이 새로운 버스는 항공기 제조 기술을 활용해 만든, 가볍고 녹슬지 않는 알루미늄 몸체로 되어 있었다. 그뿐만 아니라 당시 자동차업계에서도 혁신을 일으켰던 다양한 기술들, 즉 파워 핸들, 자동 변속, 유압 브레이크, 독립형 서스펜션 스프링 및 난방 장치 등이 적용되었다. 이 버스는 지속적인 대량 생산을 목표로 했기 때문에, 표준화되고 교체 가능한 부품들로 이루어져 있었다. 덕분에 정비 및

생산 단가를 낮출 수 있었을 뿐 아니라, 유지 보수에 드는 시간도 단축할 수 있었다.

첫 개발 후 몇 년이 지난 1956년에 새로운 〈루트마스터(또는 RM-type)〉가 출시되었다. 뒤쪽에는 자유롭게 승하차가 가능하도록 열린 출입구가 있는 이 버스는 최초의 〈RT-type〉 2층 버스와 매우 비슷한 모양이었지만, 디자인 면에서는 모든 것이 훨씬 향상되었다. 스콧의 〈루트마스터〉 버스는 전에 사용되던 버스보다 더 부드러운 유선형이었으며 무엇보다도 넉넉한 느낌의 곡선이 주는 정감 있는 모습이 특징이다.

2천8백 대가 넘는 〈루트마스터〉가 1956년부터 1968년까지 생산되었으며, 이 버스들은 마치 원래 디자인의 내구성을 증명하듯 무려 2005년까지 정규 노선을 운행했다. 큰 사랑을 받은 영국 디자인의 아이콘 〈루트마스터〉는 센트럴 런던의 유서 깊은 노선에서 오늘날에도 운행 중이다.

〈루트마스터〉 버스의 설계 및 좌석 배치를 보여 주는 드로잉. 약 1960.

더글러스 스콧, 콜린 커티스, 앨버트 아서 듀런트, 〈루트마스터〉 버스, 1954, 페인트를 칠한 알루미늄, 기타 재료, AEC(어소시에이티드 이큅먼트 컴퍼니), 사우스홀, 런던, 영국.

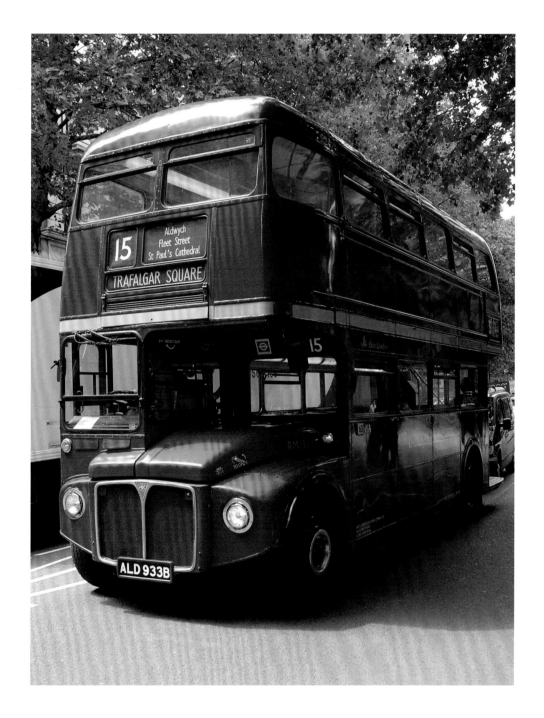

데이비드 멜러 David Mellor ｜ 1930-2009

⟨프라이드Pride⟩ 식기구, 1954

데이비드 멜러는 영국 현대 디자인의 진화를 주도한 핵심 인물이자 역사상 가장 위대한 식기구 디자이너로 꼽힌다. 영국 식기구 산업의 역사적 중심지인 셰필드 지방에서 도구 제작자의 아들로 태어난 그는 열한 살 때부터 셰필드 예술대학의 청소년반 수업을 들으며 금속 가공, 도자기, 목공, 회화 및 장식 기술을 배웠는데, 모두 나중에 그가 택한 직업에 유용한 기술들이었다. 그는 1950년에 왕립예술학교 입학 자격을 얻었고 다음 해에 장학금을 받아 덴마크와 스웨덴으로 여행을 떠났다. 이 두 국가는 가정용품을 아름답게 디자인하고 제작하는 데 전통적으로 뿌리가 깊은 곳이어서, 그의 작품 스타일을 형성하는 데 엄청난 영향을 주었을 것이다. 로마의 영국학교에서 정식 교육을 마친 그는 1954년 셰필드로 돌아와 스튜디오 겸 작업실을 차렸다. 현대적인 금속 공예에 대한 관심이 높아진 덕분에 그는 다양한 일회성 특수 작업을 의뢰받았으며, 같은 해에 지역 회사인 워커 앤드 홀Walker & Hall의 컨설턴트 디자이너로 일하게 되었다. 그리고 이 회사에서 그의 첫 식기구 디자인인 ⟨프라이드⟩를 만들었다.

모던 클래식 디자인으로 널리 알려진 ⟨프라이드⟩는 멜러의 작품 중 가장 유명한 디자인이다. ⟨프라이드⟩는 18세기 영국 식기구의 우아한 형태에서 영감을 얻긴 했지만 품위 있는 모던함이 있어, 여전히 영국의 식기구 제조사들이 생산 중인 전통적인 디자인들과는 분명히 구별된다. ⟨프라이드⟩의 신선하고 색다르며 현대적인 미학은, 이 디자인이 나오기 3년 전 열렸던 영국제를 통해 퍼져 나간 전후 낙관주의의 분위기를 반영한다. 또한 격식 있는 저녁 만찬이 젊은 세대들 사이에서는 보다 편안하고 즐거운 시간으로 바뀌고 있다는 문화적 흐름을 보여 준 디자인이기도 하다.

멜러는 훌륭한 식기류 디자인을 다수 내놓았으며, 이 제품들은 그가 디자인한 아름다운 요리 도구들과 함께 런던 슬론 스퀘어에 있는 그의 매장에서 판매되었다. 1970년대 초반 그는 셰필드의 브룸 홀에서 직접 자신의 식기들을 생산하기 시작했으며, 1990년에는 디자인 및 생산 시설들을 해버세이지Haversage의 유서 깊은 건물로 옮겼다. 모더니스트 건축가인 마이클 홉킨스Michael Hopkins는 원래 가스 공장이었던 이 건물을 우아한 공장이자 스튜디오 겸 작업실로 솜씨 좋게 바꾸어 놓았으며, 나중에 BBC 디자인 어워드를 수상하기도 했다.

멜러는 드물게도 디자이너, 생산자 및 판매상으로서 모두 성공하여 '식기구의 왕'으로 불렸다. 또한 그는 오랫동안 이어져 온 영국 식기구 산업을 거의 혼자 부활시켰다고 할 수 있다. 이는 아름답게 균형 잡힌, 그리고 시대를 초월한 그의 디자인이 순간적인 유행에서 전혀 영향을 받지 않음을 보여 준다.

왼쪽: ⟨프라이드⟩ 나이프를 생산하는 모습.
오른쪽: 자신의 디자인 스튜디오에서 작업 중인 데이비드 멜러, 1960년대 중반.

데이비드 멜러, 〈프라이드〉 식기구, 1954, 은도금 금속, 스테인리스스틸 또는 아세탈, 워커 앤드 홀(후에 데이비드 멜러가 셰필드에서 생산), 셰필드, 요크셔, 영국.

잭 하우 Jack Howe | 1911-2003

전자 벽시계, 1956

이 시계는 잭 하우가 젠트 사Gent & Co를 위해 디자인한 제품들 중 하나로 당대의 아방가르드 스타일을 보여 준다. 전후 영국 모더니즘의 위대한 선구자인 하우가 선사한 막대한 영향력을 느낄 수 있는 디자인이다.

정육점 주인의 아들로 태어난 하우는 리젠트 스트리트에 위치한 런던 과학기술학교에서 건축을 전공했다. 그는 건축가 조지프 엠버턴의 첫 어시스턴트였으며, 그 후 1934년부터 제2차 세계대전이 발발할 때까지는 진보적 성향의 모더니스트 맥스웰 프라이Maxwell Fry의 건축 사무소에서 일했다. 이때 독일에서 망명한 건축가이자 바우하우스의 전 수장이었던 발터 그로피우스Walter Gropius는 1937년 미국 하버드 대학교의 교수가 되기 전까지 맥스웰 프라이와 동업자로 일했다. 모더니즘 운동의 거장인 발터 그로피우스와의 초창기 만남은 당시 젊은 영국 건축가였던 하우에게 분명 지대한 영향을 미쳤을 것이다. 특히 하우는 그로피우스와 프라이의 공동 작업 중에서 가장 중요한 작품인, 직선 벽돌과 유리로 된 임핑턴 빌리지 대학(1939)에 참여한 바 있다.

하우는 전쟁 기간 동안 건설 회사인 홀랜드 한넨 앤드 큐비츠에서 일하면서 영국 렉섬과 랜스킬에 있는 왕립 군수품 공장 건설에 참여했다. 또 1944년에는 당시 가장 진보적인 건축 설계 사무소로 자리 잡아 가던 아콘 사의 협력 파트너가 되었다. 그는 아콘에서 일하는 동안 조립식 주택인 〈마크 4Mark 4〉를 디자인했는데, 후에 4만 1천여 채가 제작 및 준공되었다.

하우는 뛰어난 제품 디자이너이기도 했다. 그는 공공 기물 분야에서 쓰레기통, 가로등 및 버스 정류소를 디자인했다. 또한 처브Chubb 사를 위해 디자인한 〈MD2〉 현금인출기도 널리 알려졌는데, '은행의 보안 문제를 우아한 방식으로 해결한' 디자인으로 1969년 프린스 필립 디자이너상을 수상했다.

그가 최초로 작업한 산업디자인은 레스터 지방의 시계 회사 젠트를 위해 1946년에 디자인한 시계였다. 그는 이 회사를 위해 다양한 전자 벽시계 및 탁상시계를 디자인했는데, 그중 1956년에 디자인한 이 벽시계는 로마 숫자를 크게 강조하여 빼어난 시각적 효과를 주는 제품이다. 이 시계는 흑백 문자판 외에도, 황동색 프레임과 스테인리스스틸 문자판으로 된

것 등 여러 가지 버전으로 생산되었다.

1957년부터 1960년까지 생산된 이 모델은 얇은 알루미늄 프레임과 에나멜을 입혀 밝게 빛나는 문자판으로 되어 있다. 당대 미학적 관점에서는 상당히 앞서간 디자인으로, 1950년대라기보다는 1970년대의 디자인처럼 보인다. 영국 디자인 역사에서 오랫동안 잊혔던 명작이기도 하다. 잭 하우는 건축과 산업디자인 분야 모두에서 그의 작업에 걸맞은 명성을 얻지 못했으며, 지금은 거의 잊힌 인물이다. 그러나 매우 진보적이었던 그의 작업은 합당한 재평가를 받기에 충분하다.

잭 하우가 레스터의 젠트 사를 위해 디자인한 전자 벽시계, 1949.

루치안 에르콜라니 Lucian Ercolani ┃ 1888-1976

〈354번 모델〉 겹침 탁자, 1956

이탈리아에서 태어난 루치안 에르콜라니는 어렸을 때 가족들과 함께 런던으로 건너왔으며 쇼어디치 기술대학에서 드로잉, 디자인 및 가구 제작을 공부했다. 1907년에 그가 만든 최초의 가구는 자개를 상감 기법으로 조각해 넣은 악기 선반(*악기와 일체형이거나 악기 수납이 가능한 선반)이었다. 또한 1910년부터 1920년까지 프레더릭 파커 앤드 선스Frederick Parker & Sons(후에 파커 놀Parker Knoll이 됨) 및 E. 곰E. Gomme에서 가구 디자이너로 일했는데, 나중에 이 회사에서 〈G-플랜〉 가구 시리즈를 생산하게 된다.

1920년 젊은 에르콜라니는 하이 위컴 지방에서 가구 제작 사업을 시작했다. 이곳은 버킹엄셔 숲으로 둘러싸여 있어 풍부한 너도밤나무 목재를 얻을 수 있었기에 수세기 동안 영국 의자 제작 산업의 중심지였다. 전통적으로 너도밤나무 목재는 등받이가 바퀴살 모양으로 되어 있는 윈저 체어Windsor chair와 그 외 지방색이 풍부한 의자들의 재료로 사용되었다.

하여 이 지역은 그가 에르콜Ercol이라는 이름의 새 사업을 시작하기에 매우 적합한 곳이었다. 이곳에서 에르콜라니는 전통적인 윈저 체어를 현대적으로 해석한 디자인을 만들기 위해 필요한, 증기로 나무를 구부리는 기술을 완성했다. 또한 그는 느릅나무 목재를 작업하기 쉽게 길들이는 법도 발견했다. 느릅나무는 아름다운 무늬가 있지만 너무 단단했기 때문에, 대부분의 가구 제작자들은 이 목재를 사용하는 것이 불가능하다고 여겼다.

몇 년 동안 제조 기술을 연마한 결과 1950년대 중반 에르콜 사는 더욱 모던한 디자인으로까지 제품 범위를 확장했는데, 그중에서 가장 눈에 띄는 것이 바로 세 개의 탁자가 겹치도록 디자인한 〈354번 모델〉이다. 이 아름다운 탁자들은 풍부한 색감의 느릅나무로 만든 매력적인 곡선 상판을 다리 세 개가 약간 벌어진 상태로 지지하는 형태였는데, 다리는 단단한 너도밤나무 소재로 되어 있고 끝으로 갈수록 가늘어지는 모양이었다. 이 디자인은 훌륭하고도 간결한 미학을 보여 주며, 적절한 가격에 현대적인 외형뿐 아니라 탁월한 실용성도 함께 갖추고 있어 1950년대 영국 가구 디자인의 정점을 찍었다고 할 수 있다.

이 탁자는 에르콜의 다른 가구들과 잘 어울리는 스타일로

서로를 더욱 돋보이게 만드는데, 이 역시 중요한 혁신이다. 20세기 중반 영국 디자인의 고전인 〈354번 모델〉 탁자는 얼마 전부터 에르콜의 〈오리지널스〉 시리즈 중 하나로 다시 생산되고 있다. 이는 루치안 에르콜라니가 가구 역사에 공헌한 바를 재평가하는 작업의 일부로, 그는 가구를 대량으로 생산하면서도 매력적인 작품 감성과 높은 품질을 동시에 만족시키는 현대적인 디자인을 통해 영국 중산층 가정의 모습을 바꾸어 놓았다.

〈354번 모델〉 겹침 탁자의 세부.

오스틴 Austin
맨 앤드 오버턴 Mann & Overton
카보디스 Carbodies

〈FX4〉 택시, 1956

클래식한 검은색 〈FX4〉 택시는 개성적인 빨간색 〈루트마스터〉 버스와 함께 런던을 상징하는 존재로 전 세계에 널리 알려져 있다.

'해크니 캡스Hackney cabs'라고도 불렸던 최초의 런던 택시는 단기간 부릴 수 있는 마차였으나, 1906년 대중운송기관이 휘발유로 움직이는 자동차 택시에 관한 규정을 최초로 정했다. 이 규정에는 땅에서 최소한 10인치 이상 떨어진 차체 높이와 25피트 이하의 회전 범위 등이 포함되어 있었다.

1929년 영국 최대의 택시 대리점인 맨 앤드 오버턴은 기존 모델보다 개선되고 연비가 높은 새 택시 제작을 오스틴 모터 컴퍼니에 의뢰했다. 원래 운행하던 〈오스틴 12/4〉 모델을 기초로 제작한 〈오스틴 스트래천 하이탑〉 택시는 7피트 높이에 다리 뻗는 공간과 짐 싣는 공간을 넉넉히 확보한 모델이었다. 이 모델은 1934년 교체될 때까지 매우 성능이 좋은 택시였다. 1934년에 이를 대체한 모델은 보다 유선형의 몸체를 가진 〈LL 모델〉 택시였다. '낮은 적재칸'이라는 뜻으로 알려져 있는데, 아마도 이전 모델보다 차체가 낮았기 때문일 것이다.

1947년에는 런던 거리를 달릴 새 택시를 개발하기 위해 오스틴 모터 컴퍼니, 맨 앤드 오버턴, 그리고 자동차 제작사인 카보디스 간에 협력체가 구성되었다. 이 결과 더욱 날렵한 스타일의 〈FX3〉가 등장해 택시 시장을 독점하기 시작했다. 이 협력체는 완전히 새롭고 현대적인 후속 모델을 계속 개발해 나갔는데, 오스틴 사의 디자이너 에릭 베일리의 스타일을 기반으로 카보디스 사의 디자이너 제이크 도널드슨이 다듬어 나갔다. 개발 초기 단계의 새 디자인에는 〈FX3〉 모델과 같이 문이 없고 옆이 트인 형태의 짐칸이 있었는데, 택시에 실을 수 있는 짐의 용량을 신중히 평가한 후 짐칸에도 문을 달아서 총 네 개의 옆문을 만드는 것으로 바뀌었다.

이 새로운 디자인은 고정된 앞 유리가 달려 있다는 점에서 〈FX3〉와 달랐으나, 뒤쪽 차문이 수어사이드 도어(•일반적인 방향과 반대로 열리는 차 문)라는 점은 같았다.

새 택시 모델에서 가장 뛰어난 혁신은 바로 앞쪽과 뒤쪽에 달린 윙 패널과 바깥쪽 문틀로, 나사로 고정되어 있었기에 런던의 혼잡하고 교통 정체가 심한 거리를 달리다 손상되었을 경우 쉽게 교체할 수 있었다. 택시의 문 역시 이와 비슷한 구조로 되어 있어 바깥쪽 판을 보다 쉽게 교체할 수 있었다.

택시 차체를 만드는 데 쓰이는 금속 압축 도구를 비롯한 문제들에 부딪치는 바람에 원형 단계부터 최종 디자인을 뽑기까지는 많은 어려움이 있었다. 하지만 결국 디젤 엔진을 장착한 〈FX4〉 모델이 1958년에 출시되었으며 3년 후에는 휘발유 모델도 출시되었다. 특유의 부드러운 곡선형 차체를 가진 〈FX4〉는 다양한 색상으로 선보였으나, 클래식한 런던의 블랙 캡으로 가장 유명해졌다. 이 택시는 런던을 돌아다니기에 가장 적합한 차량으로, 넉넉한 뒷좌석에는 다섯 명의 승객과 짐까지 실을 수 있다. 40년 동안 4만 3천여 대가 제작된 전설적인 〈FX4〉 모델은 오랜 세월 부지런히 운행되면서, 역사상 가장 많이 사랑받고 가장 잘 알려진 택시가 되었다.

오스틴 모터 컴퍼니의 〈FX4〉 택시 안내 책자. 약 1959.

작 키니어 Jock Kinneir ㅣ 1917-1994
마거릿 캘버트 Margaret Calvert ㅣ 1936-

도로 표지판 시스템, 1957-1967

영국의 고속도로 및 도로 표지판은 1950년대 후반에서 1960년대 사이에 작 키니어와 마거릿 캘버트가 디자인한 것으로, 세상에서 가장 효율적이고 영향력 있는 도로 표지판이라 해도 과언이 아닐 것이다. 세련되면서도 목적에 부합하는 기능을 갖춘 영국의 디자인 감각을 잘 보여 주는 이 표지판은 완벽한 시각적 논리를 갖추고 있어 영국의 현대 그래픽 디자인 작업 중 가장 뛰어난 예로 꼽는다.

리처드 작 키니어는 첼시 예술학교에서 공부한 후 영국 정보성에서 전시 설계 디자이너로 일했다. 1949년부터 1956년에 자신의 사무실을 차리기 전까지는 영국 산업디자인국에서 일했다. 처음 의뢰받은 작업은 새로 건설한 개트윅 공항의 표지판 디자인이었는데, 이 작업을 하면서 그는 첼시에서 자신이 가르친 학생이었던 마거릿 캘버트의 도움을 받았다.

두 사람은 현대적인 명료함과 형식적 일관성을 갖춘 공항 표지판을 함께 작업했다. 그리고 그 결과물은 1957년 영국 교통부가 설립한 고속도로 표지판 자문위원회의 의장으로 임명되었던 콜린 앤더슨 경의 주목을 받게 되었다. 이 위원회는 영국 전역에 건설된 새 고속도로에 맞는 표지판을 찾고 있었으며, 키니어는 이 작업을 의뢰받을 가장 유력한 후보자였다.

키니어는 캘버트의 도움을 받아 자료를 면밀하게 조사했으며 이를 바탕으로 격자 위에 글자 패를 늘어놓는 영리한 방법을 써서 새로운 고속도로 표지판 시스템을 만들어 냈다. 이 방법은 표지판의 전체적인 크기를 그 안에 들어갈 정보의 양에 따라 조절할 수 있었는데, 표지판의 너비와 기타 주요 요소들은 대문자 'I'의 가로획의 너비를 기준으로 비율을 정했다.

또한 두 사람은 명료성과 가독성을 높이기 위해 보다 둥글게 다듬은 산세리프체인 〈트랜스포트Transport〉체를 만들었는데, 이 서체는 빠른 속도로 달리는 차 안에서도 쉽게 읽을 수 있었다. 또한 이전까지 영국의 도로 표지판이 모두 대문자로만 표기되었던 것과 달리 이들은 대문자와 소문자를 함께 사용해 더 읽기 쉬웠다.

읽기 쉬운 글씨체의 크기와 글씨의 위치를 정한 키니어와 캘버트는 매우 적응성이 좋고 기능적인 표지판 시스템을 개발했으며, 이는 M1 고속도로에 적용되기 전인 1958년, 프레스턴 우회도로에 시험적으로 적용되었다. 새로운 고속도로 표지판이 설치된 후, 정부는 워보이스 위원회에 의뢰해 전국의 모든 도로에 같은 방식의 표지판 설치를 검토해 줄 것을 요청했다. 이 작업 역시 키니어와 캘버트에게 의뢰가 들어왔고, 이들은 몇 년간의 작업을 거쳐 모든 교통 표지판을 철저히 새로 만들었다.

1965년 1월 1일에는 키니어와 캘버트의 새로운 도로 표지판이 법으로 제정되었으며 덕분에 많은 도로가 있는 영국에서 보다 쉽게 길을 찾을 수 있게 되었다. 결정적으로, 이렇게 사려 깊고 친절하게 다듬은 도로 표지판은 보다 현대적이고 신중한 국가의 모습을 반영했으며, 이는 변화하는 영국을 나타내는 강력한 상징이 되었다.

'어린이 횡단 구역' 표시. 마거릿 캘버트의 유년 시절 사진을 토대로 디자인.

데이비드 배시 David Bache | 1926-1995

〈랜드로버 시리즈 II Land Rover Series II〉, 1958

미국의 군용 지프차인 〈윌리스 MB Willys MB〉는 제2차 세계대전 동안 든든히 활약한 주요 장비였을 뿐 아니라 로버의 수석 디자이너인 모리스 월크스에게도 영감을 주었다. 1947년에 그는 오프로드용 사륜구동 다용도 트럭 디자인에 직접 착수했는데, 처음 만든 모델은 지프의 차체를 기반으로 만든 것이었다. 다음 해 《암스테르담 모터쇼》에서 선보인 〈랜드로버 시리즈 I〉은 원래 농부들을 위해 만든 차로, 1950년대의 광고에도 다음과 같은 카피가 사용되었다. "당신의 번영을 위해. 이른 아침부터 일합니다. 〈랜드로버〉는 마을로 우유를 실어 나르고, 한 트럭 가득히 소 먹이를 채워 돌아올 것입니다. 또한 원형 톱을 부착한 동력 인출 장치로 나무를 벤 곳에서부터 곧바로 목재를 실어 나를 수 있어 오래 걸리는 일도 단숨에 해낼 수 있으며, 사륜구동으로 어떤 지형에도 갈 수 있습니다. 오후에는 트럭 가득히 감자를 싣고 마을로 내려갈 수도 있습니다. 〈랜드로버〉는 농장에 두는 비용만큼 값어치를 합니다. 해야 할 일이 있는 곳이라면 어디서든 〈랜드로버〉를 찾을 수 있습니다."

처음에 이 자동차는 옅은 녹색으로만 출시되었는데, 전후 배급제 실시로 인해 전투기 내부를 칠하고 남은 페인트밖에 구할 수 없었기 때문이다. 그러나 이 군용 녹색은 투박한 군수품 느낌의 〈랜드로버〉에 잘 어울렸다. 〈랜드로버〉는 무거운 짐을 실을 수 있고 거친 도로도 갈 수 있어 최고의 농장용 차량에 걸맞은 명성을 얻었다.

자동차 산업디자이너 데이비드 배시는 1954년 로버 사에 들어왔는데, 그는 오스틴 사에서 이탈리아 출신 디자이너인 리카르도 부르치 아래서 일했다. 배시는 〈랜드로버 시리즈 I〉의 디자인을 새로 작업했는데, 노력 끝에 1958년에 선보인 〈랜드로버 시리즈 II〉는 가정용에 보다 적합하게 바뀌었다. 그는 실용적인 농장용 장비를 진정 클래식한 영국 스타일로 만들었는데, 비율과 선을 조금씩 바꾸고 플래시캡을 더했으며, 바퀴 너비를 늘리고 곡선으로 된 특유의 배럴 쪽 디자인을 통해 전체적으로 상자 모양을 강조했다. 1958년부터 1961년까지 생산된 〈시리즈 II〉는 약간의 수정을 거쳐 〈시리즈 IIA〉가 되었는데, 양옆의 헤드라이트 위치를 바꾼 것으로 1961년부터 1971년까지 생산되었다. 또한 휘발유와 디젤 엔진, 짧은 축간거리와 긴 축간거리 중에서 선택할 수 있었으며 다양한 종류의 척박한 땅에서 운행할 수 있도록 여러 형태로 주문 제작도 가능했다.

결국 세계에서 가장 우수한 작업용 차량이 된 〈시리즈 II〉는 전형적인 〈랜드로버〉를 정확히 설명해 주는 모델이다. 누구나 알아보는 이 오프로드 차량은 오늘날까지도 열광적인 수집가들의 지지를 받으며 전설적인 존재로 자리 잡고 있으며, 이들은 어디든 달릴 수 있는 이 상징적인 영국 디자인을 꼭 소장하고 싶어 한다.

오프로드 환경에서 사용 중인 〈랜드로버 시리즈 II〉 사진, 약 1960.

에이브럼 게임스 Abram Games | 1914-1996

〈C 모델〉 커피 메이커, 1959

에이브럼 게임스는 보는 이가 주목하게 만드는 전시戰時 포스터들과 영국제 로고 등의 그래픽 작업으로 유명한 디자이너다. 그는 가정용품 제작에도 흥미가 있어 폐기된 비행기의 알루미늄을 녹여 물건을 만드는 법을 혼자 터득했다. 게임스는 부인인 마리안느가 가지고 있는 코나Cona 사 커피 메이커가 훌륭한 커피를 만들어 주지만 디자인이 너무 크고 사용하기 힘들다는 것을 코나의 임원에게 이야기해 주고, 커피 메이커의 개량에 착수했다. 그 결과 게임스는 1947년 더욱 훌륭한 성능의 유선형 디자인 모델을 개발했으나, 전후 배급제의 영향으로 1949년에 들어서야 실제로 생산되기 시작했다. 유리 소재 코나 커피 메이커는 원래 1910년부터 일찍이 사용되었는데, 그가 디자인한 모델을 포함한 후속 모델들과 마찬가지로 진공 필터 원리를 통해 적정 온도에서 커피를 추출하는 방식이었다. 이 진공 추출 방식, 그리고 금속이나 플라스틱이 아닌 유리를 사용한 점 덕분에 커피의 원래 향을 유지하고, 부드러우면서도 깔끔한 맛을 낼 수 있었다.

10년이 지난 후, 게임스는 자신이 디자인했던 모델을 다시 다듬었다. 그 결과 더욱 현대적인 디자인에 우아하고 매끈한 선, 그리고 보다 향상된 성능의 식탁용 커피 메이커가 탄생했다. 알루미늄과 베이클라이트로 된 아치형의 스탠드에는 홀더가 있어 유리 필터를 사용하지 않을 때도 걸어 놓을 수 있으며, 홀더 아래에는 떨어지는 커피 방울이 고이도록 유용하게 설계한 홈이 파여 있다.

1950년대에 코나 사는 필터를 사용한 커피 메이커를 외식업계에 판매하기 시작했으며, 둥글납작한 모양의 이 커피 주전자는 오늘날에도 영국의 수많은 식당에서 여전히 사용 중이다. 게임스가 디자인을 다듬은 탁상용 커피 메이커는 가정용으로, 반세기가 지난 지금까지도 생산되고 있다. 지극히 우아한 이 커피 메이커는 영국에서 가장 영향력 있는 디자이너의 작품으로, 20세기 중반의 영국 디자인을 잘 나타내 주는 제품이다.

왼쪽: 코나 사의 〈C 모델〉 커피 메이커 판촉용 사진. 1960년대.
오른쪽: 1940년대에 만들어진 초기의 코나 커피 메이커로,
에이브럼 게임스가 새로 디자인하기 전의 모습이다.

에이브럼 게임스, 〈C 모델〉 커피 메이커, 1959, 내열 유리, 알루미늄, 베이클라이트, 면 심지, 코나, 웨스트 몰시, 서리, 영국.

알렉 이시고니스 Alec Issigonis | 1906-1988

〈모리스 미니마이너Morris Mini-Minor(마크 I)〉, 1959

이 작은 자동차는 디자인뿐 아니라, 유명 연예인부터 일반 직장인까지 모두 타고 다닐 수 있어 진정으로 '계급 차별이 없는' 최초의 자동차라는 점에서도 커다란 영향력을 발휘했다. 당시 영국에서 떠오르고 있던 새로운 진보적 정신과 조화를 이룬 차인 〈미니〉는, 젊고 유쾌하며 역동적인 분위기의 '활기찬 60년대'를 상징하는 자동차가 되었다.

이 차를 디자인한 알렉 이시고니스는 열여섯 살이 되던 1922년 그리스에서 영국으로 이민을 왔으며 배터시 기술대학의 3년짜리 공학 기술 과정에 등록했다. 그의 첫 직업은 코번트리 지방에 있는 루터스 모터스의 설계사였으며, 1936년에는 옥스퍼드에 있는 모리스 모터스의 서스펜션 기술자가 되었다.

1943년에 그는 이 회사에서 2인승 소형 자동차를 개발했다. 5년 후, 이 차는 〈모리스 마이너〉 모델로 생산되어 수많은 이들의 사랑을 받았다. 1930-1940년대 미국 자동차 스타일에서 영감을 받은 이 자동차는 아주 작지만 곡선미가 있었으며 일체형 구조로 되어 있어 대규모 생산에 적합했다. 영국 최초의 현대적 자동차로 불리는 〈모리스 마이너〉는 큰 인기를 누렸으며 온전히 영국에서 만든 차로서는 1백만 대 이상 팔린 최초의 모델이었다.

1952년에 모리스 모터스는 오스틴 모터 컴퍼니와 합병하여 브리티시 모터 코퍼레이션British Motor Corporation, BMC이 되었으며 이시고니스는 알비스Alvis 사로 옮겨 고급 자동차 생산 프로젝트에 참여했으나 결국 취소되었다. 1955년 BMC로 돌아온 그는 신형 소형차 개발에 착수했다. 이 차가 만족시켜야 할 조건은 첫째, 수에즈 위기로 인한 휘발유 부족에 대처할 수 있을 것, 둘째, 1953년 영국에 출시되어 점점 인기가 높아지고 있던 폭스바겐 사의 〈비틀〉에 대항할 것 등이었다. 이렇게 하여 1959년, 작고 연비가 높으며 비싸지도 않은 상자 모양 자동차 〈모리스 미니마이너〉가 탄생했다.

이 차는 단 3미터의 길이에 전륜구동 방식이었으며 공간을 절약할 수 있는 횡방향 엔진을 탑재한, 상당히 진보적인 디자인의 자동차였다. 또한 차량 공간의 80퍼센트를 운전자 및 세 명의 동승 인원에게 할당하여 비교적 편안하게 탈 수 있었다. 〈미니〉는 원래 모리스 및 오스틴의 이름을 앞에 붙여서 판매했으나 1969년부터는 고유의 상표를 갖게 되었다. 비록 후에 안전 기록의 문제가 불거지기도 했으나, 〈미니〉는 1959년부터 1986년까지 5백만 대 넘게 판매되었다. 이는 이 차가 뛰어나게 민주적인 디자인일 뿐 아니라, 놀랍도록 매력적인 자동차로서 감성에도 어필한다는 점을 보여 준다.

1960년대 가장 중요한 자동차 디자인으로, 당돌하고 작은 〈미니〉는 보다 새롭고 자유분방한 영국을 강력하게 대변하면서 영국이라는 국가뿐 아니라 한 시대를 상징하는 아이콘이 되었다. 그런 의미에서 이 획기적인 디자인이 오늘날까지도 여전히 전성기를 누리는 것은 전혀 놀랍지 않은 일로, 보다 커진 차체에 더욱 향상되고 현대적인 핸들링 및 성능을 더해 가고 있다.

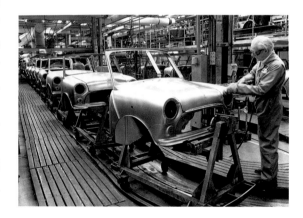

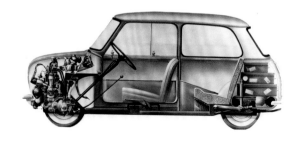

위: 롱브리지에 위치한 웨스트 웍스, 〈미니〉의 앞쪽 끝부분의 하위 조립 라인. 1960년대 중반.
아래: 오리지널 〈미니〉의 단면도.

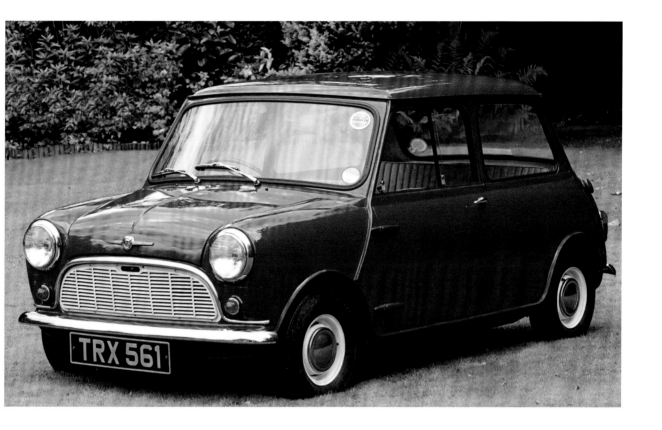

케네스 그레인지 Kenneth Grange ㅣ 1929-

〈A701A 셰프Chef〉 믹서, 1960

1947년에 켄 메이너드 우드는 켄우드Kenwood 가전제품 회사를 설립했다. 이 회사는 우드가 디자인한 전기 토스터기를 생산하기 위해 만든 것으로, 사용자가 직접 빵을 뒤집거나 건드리지 않고도 양면으로 구울 수 있도록 혁신적인 디자인을 도입한 제품이었다.

1940년대 후반 켄우드는 최초의 전기 믹서를 소개했는데, 유선형의 〈A200〉 모델은 각각 다른 다섯 개의 부속을 바꿔 끼워 반죽부터 고기 다지기까지 다양한 작업을 할 수 있었다. 그러나 〈A200〉에서 진화한 〈A700〉 모델이야말로 전후 영국 주방에 일대 혁명을 일으킨 제품으로, 보다 통합된 몸체 디자인에 향상된 다기능을 사용할 수 있었다. 1950년 런던에서 개최된 가정용품 박람회에서 〈켄우드 셰프〉는 곧 상업적 성공을 거두었고 해러즈 백화점에 입점하여 일주일 만에 매진되기도 했다.

1950년대 주부들에게 〈셰프〉 믹서는 노동량을 줄여 주는 뜻밖의 선물이었으며, 곧 영국의 결혼 선물 목록에서도 1순위를 차지하게 되었다. 우드는 상업적 성공을 위해서는 모양새 역시 기능만큼이나 중요하다는 사실을 잘 알고 있었으며 '보기에 예뻐야 구매로 이어진다'는 모토를 내세웠고, 따라서 산업 기계와 비슷한 느낌이었던 〈A700〉 모델을 개량하기로 결정했다. 그는 뛰어난 재능으로 인정받던 산업디자이너 케네스 그레인지에게 믹서 디자인을 의뢰했으며, 이렇게 하여 탄생한 〈A701〉은 세계적인 베스트셀러가 되었다. 그레인지는 초기의 〈A700〉 모델을 더욱 새롭고 날렵한 모양으로 바꾸고, 플라스틱 및 에나멜을 입힌 금속으로 케이스를 만들었다. 또한 1950년대 특유의 곡선 디자인을 보다 각지고 역동적인 선으로 바꾸었다. 전체적인 디자인은 시각적으로 통합된 느낌을 주었고, 제품 표면이 반짝거리도록 말끔히 광을 내어 깨끗하게 유지하기에도 한결 수월했다.

무엇보다도, 그레인지의 〈A701〉 믹서가 가진 하이테크 느낌의 깔끔한 스타일은 이 제품을 다른 가전제품들과 명확히 구별되도록 만들어 주었다. 색깔을 입힌 테두리 역시 한 몫을 했는데, 베이비블루 색깔이 압도적으로 인기였다. 새로 디자인한 〈셰프〉 믹서는 1960년대의 젊은 주부들이 완벽한 빅토리아 스펀지케이크(●영국 전통 디저트 케이크)를 만들거나

화려한 저녁 파티 음식을 준비할 때 없어서는 안 될, 모두가 갖고 싶어 하는 제품이었다. 당시 여성해방운동 역시 활기를 띠고 있었지만, 여전히 요리는 상당 부분 여성의 몫이었으며 유행을 좇는 경향이 강했다. 텔레비전에 출연하던 미국 요리사 줄리아 차일드Julia Child나 영국의 패니 크래덕Fanny Craddock 등은 외국의 음식을 찬미하면서 이를 어떻게 요리하는지를 시연했다. 전쟁 중에 시행되었던 식료품 배급제는 여전히 영국인들에게 생생한 기억으로 남아 있었지만, 전쟁이 끝난 당시에는 이전에 상상도 못했던 이국적인 재료들을 상당히 풍부하게 구할 수 있었으며 이를 실험해 볼 조리법도 있었다. 그렇기에 모험심 풍부한 요리사들에게는 이러한 요리의 세련된 느낌에 걸맞은 요리 기구들이 필요했다.

〈켄우드 셰프〉는 곧 반론의 여지없이 '세계에서 가장 활용도가 높은 믹서'가 되었으며, 감자 껍질 깎기에서부터 즙 짜내기, 다지기, 자르기, 채썰기, 즙으로 만들기, 껍질 까기, 거품 내기 및 반죽하기까지 모두 해낼 수 있었다. 특유의 K자 모양 젓개 역시 이 제품을 유명하게 만든 요소 중 하나였다. 튼튼하고 투박한 구조에 날렵한 스타일을 더한 〈켄우드 셰프〉 믹서는 재료를 영국인의 식탁에 올라가는 요리로 바꾸어 놓으면서 오랫동안 부엌 필수품으로 자리를 잡았을 뿐 아니라, 세계적으로도 베스트셀러가 되면서 이를 만든 회사에 큰 부를 안겨다 주었다.

켄우드의 신제품 〈켄우드 셰프〉 광고, 약 1960.

말콤 세이어 Malcolm Sayer | 1916-1970

〈E-타입 시리즈 1〉 로드스터, 1961

지금까지 제작된 영국 스포츠카 중에서 가장 눈부시게 아름다운 차는 아마도 관능적인 곡선과 흐르는 듯한 선을 가진 불후의 〈E-타입〉이라 할 수 있을 것이다. 이 차는 기능을 위한 형태를 만들되 기능에만 지배되지는 않는, 지극히 영국적인 방식으로 디자인에 접근했다. 그 결과 공업적 감성에 모더니즘을 더해 보는 이의 마음을 자극하는 깊은 매력을 가진 최고의 제품으로 탄생했다.

디자이너 말콤 세이어는 러프버러 대학교에서 항공기 및 자동차 공학을 전공했다. 제2차 세계대전 당시 그는 브리스틀 항공기 회사에서 비행기 개발에 참여했으며, 기체 역학에 대한 독특한 전문적 지식을 기계 공학에 접목했다.

세이어는 1951년 재규어에 입사해 당시 페라리나 메르세데스에서 생산하는 모델들과 경쟁할 수 있는 전후 최초의 영국산 경주용 차량 개발을 시작했다. 〈XK120C〉, 또는 〈C-타입〉으로 알려진 차량의 몸체는 그만의 독특한 방법론을 적용해 만든 것이다. 복잡한 로그 방정식과 수학 공식을 이용하여 가장 공기역학적인 곡선으로 이루어진 정밀한 3차원 형태를 만들어 내는 방법이었다. 날렵한 몸체뿐 아니라 세 개의 각이 있는 원통형 입체 공간 프레임 차체는 차의 무게를 줄여주고 최고 속도를 더욱 높일 수 있도록 설계된 것이었다.

〈C-타입〉과 그 후속작인 〈D-타입〉은 1951년에서 1957년 사이에 르망Le Mans 레이스에서 다섯 번이나 우승을 차지했으며, 당시 세이어는 최고의 로드스터(•지붕이 없고 좌석이 두 개인 자동차)이자 경주용 차를 만들기 위해 개발에 착수했다. 감각적인 스타일에 시속 150마일의 최고 속도, 3.8리터 엔진의 〈E-타입〉은 1961년《제네바 모터쇼》에서 처음 공개되었을 당시 커다란 반향을 불러일으키며 자동차 디자인 개량의 새로운 척도가 되었다. 3년 후 4.2리터 엔진을 단 모델이 출시되었는데, 차량의 외부 모습은 바뀌지 않았으나 안으로는 냉각 및 전기 시스템 등 많은 점들이 개선되었고 기어 박스와 브레이크도 개량되었다. 이 업그레이드된 〈E-타입〉 자동차의 내부에는 스타일리시한 무광 검정색의 계기판이 달려 있었으며 좌석 배치 역시 개선되었다. 그러나 〈E-타입〉 4.2리터 모델의 최고 속도는 여전히 시속 150마일로 유지되었다. 더 큰 엔진을 장착하여 얻은 주요 성능은 바로 유연성 향상이었다.

1968년에는 미국 자동차 법규에 맞추기 위해 상당한 부분이 수정되면서 〈E-타입 시리즈 2〉가 출시되었다. 뒤이어 1971년에는 〈E-타입 시리즈 3〉이 출시되었는데, 새로운 5.3리터 12기통 엔진이 장착되었다. 그러나 모든 〈E-타입〉 중에서도 이 책에 실린 〈시리즈 1〉의 4.2리터 로드스터야말로 자동차 팬들이 가장 열광하는 모델이다. 처음 출시되었을 당시 1,830파운드였던 〈E-타입〉은 애스턴 마틴 가격의 절반, 그리고 페라리 가격의 1/3이었다. 이렇게 비교적 알맞은 가격에 놀랍도록 아름다운 외관을 가진 자동차는 가격에 걸맞은 가치를 추구해야 한다는 재규어 창립자 윌리엄 라이언스의 철학을 반영한 것으로, 이는 재규어가 영구히 추구하는 가치이기도 하다. 〈E-타입〉은 1961년부터 1974년까지 소프트 톱(•지붕이 천으로 되어 있는 컨버터블 자동차) 및 쿠페 모델을 모두 합해 총 7만 대 이상 판매되었다. 이 차는 영국 자동차 디자인에 현대적 세련미를 더하기 시작한, 실제로 구입 가능한 '드림카'였다.

〈E-타입 시리즈 1〉 로드스터의 인테리어.

말콤 세이어, 〈E-타입 시리즈 1〉 로드스터, 1961, 강철 차체(경주용 차량에는 알루미늄 차체가 사용됨), 다양한 재료, 재규어 자동차, 휘틀리, 코번트리, 웨스트 미들랜즈, 영국.

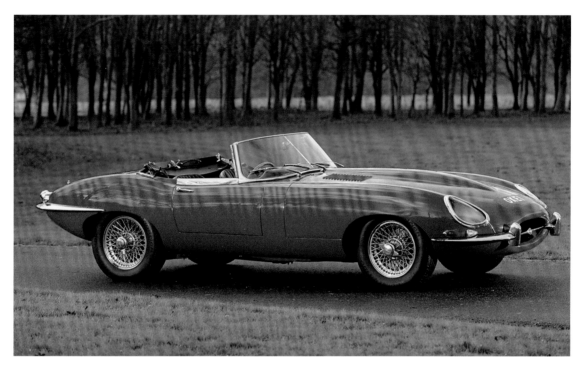

크리스토퍼 코커럴 Christopher Cockerell | 1910-1999

〈SR.N2〉 호버크라프트, 처녀비행 1962

아주 오래전인 1716년에 스웨덴 출신 과학자이자 철학자 에마누엘 스베덴보리Emmanuel Swedenborg는 호버크라프트로 알려진 최초의 탈것을 디자인했으나, 콘셉트의 비현실성 때문에 사람들의 기억에서 곧 잊혀졌다. 1870년대, 영국 해양 과학자이자 공학자였던 존 소니크로프트 경은 에어백이 장착된 해상 항공기를 제안했으나, 특허를 내고 초기 모델 몇 대를 제작까지 했음에도 결국 에어쿠션을 동체에 고정시킨다는 근본적인 문제를 해결하지 못했다.

이러한 문제는 1960년대 크리스토퍼 코커럴이 에어쿠션이 달린 '스커트'를 고안하고 나서야 해결되었다. 그는 이를 개발하기 몇 해 전에 이미 수면과 지면에서 모두 주행할 수 있는 2피트짜리 원형을 제작했었다. 코커럴이 낸 특허는 '비행기도, 배도, 바퀴 달린 육상용 탈것도 아닌' 탈것이었는데, 이러한 자신의 발명품에 적합한 이름으로 그는 '호버크라프트'를 골랐다.

이 초기 모델은 결정적으로 '에어쿠션 효과' 시스템의 실행 가능성을 입증해 보였다. 이 시스템은 동체 아래에 공기 터널을 발생시켜 부양력을 유지하는 동시에 저항력을 줄였다. 처음에 이 기구는 군사 목적으로 고안되었으나, 어디서도 큰 흥미를 보이지 않았다. 코커럴은 나중에 회상하기를 "해군은 이 기구에 대해 비행기이지 배가 아니라고 했고, 공군은 이

기구는 배이지 비행기가 아니라고 했다. 그리고 육군은 '솔직히 관심이 없다'고 이야기했다"라고 말했다.

그럼에도 불구하고 코커럴은 1959년 최초의 실용적인 호버크라프트를 디자인했다. 〈SR.N1〉(손더스 로, 선박 1을 의미)로 알려진 이 작은 수륙 양용차에는 세 명까지 탑승할 수 있었다. 〈SR.N1〉은 '스커트'를 꾸준히 수정한 결과, 에어쿠션을 효과적으로 사용하여 보다 안정적이고 향상된 성능을 갖게 되었다.

이보다 더 중요한 디자인은 코커럴이 1962년에 선보인 〈SR.N2〉일 것이다. 이 기구는 상업적으로 이용 가능한 세계 최초의 호버크라프트였다. 이전 모델보다 훨씬 개선된 〈SR.N2〉는 중앙 선실 공간을 넓게 사용할 수 있었으며 내부 구조에 따라 56명 또는 76명의 승객을 태울 수 있었다. 승객들의 짐을 실을 수 있는 공간도 따로 있었다.

〈SR.N2〉는 호버크라프트의 광범위한 상용화를 이끌어 냈다. 이 디자인은 오늘날 상용 및 군용으로 사용되는 현대적 호버크라프트의 조상 격으로, 지금은 수백 명의 승객을 놀랄 만큼 빠른 속도로 실어 나르는 교통수단이 되었다.

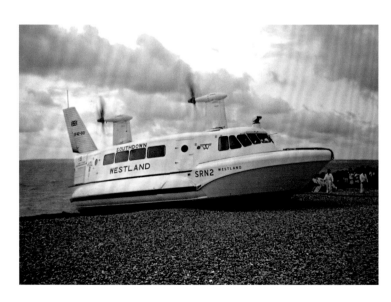

웨스트랜드 항공사의 홍보용 사진 중 〈SR.N2〉 호버크라프트가 해변에 놓여 있는 모습. 1960년대.

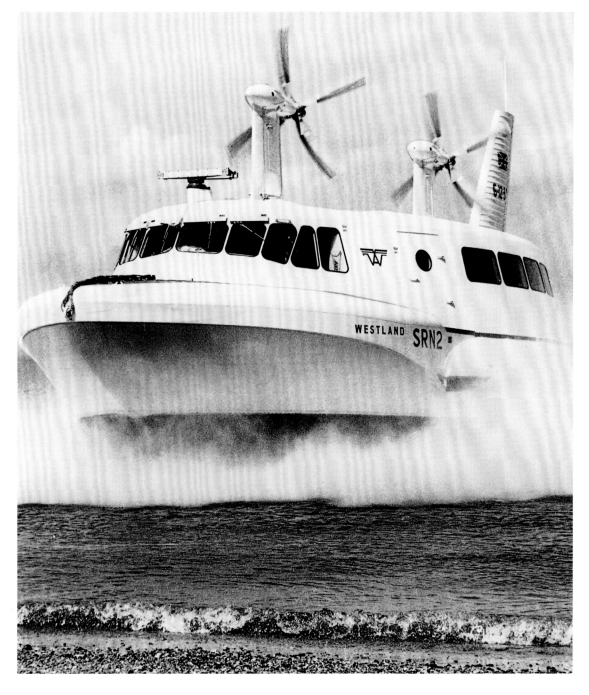

로빈 데이 Robin Day ǀ 1915-2010

〈폴리프로필렌Polypropylene〉 사이드 체어, 1960-1963

언제나 듬직한 〈폴리프로필렌〉 의자는 영국의 일상에서 빠질 수 없는 요소로, 학교 교실과 병원, 시민 회관 등 영국 전역에서 반세기 넘게 널리 사용되고 있다.

이 의자를 디자인한 로빈 데이는 1948년 뉴욕 현대미술관에서 주최한 국제 저비용 가구 공모전에서 1등을 차지하면서 유명세를 떨치기 시작했다. 데이는 이 국제적인 성공을 통해 당시 제품 라인을 현대화하는 데 몰두하고 있던 영국의 오랜 가구 회사인 힐Hille의 주목을 받게 된다. 힐은 그에게 단순한 디자인에 저렴한 가격으로 생산할 수 있으면서 1949년《영국 산업디자인 페어》에 출품할 만큼 현대적인 스타일의 가구를 디자인해 줄 것을 의뢰했고, 이듬해 그는 힐의 수석 디자이너가 된다.

1960년에 데이는 셸 사가 후원하는 디자인 공모전의 심사를 맡아 달라는 요청을 받았는데, 셸 사는 1954년 줄리오 나타가 발명한 새로운 열가소성 수지인 폴리프로필렌 라이선스를 이보다 2년 전에 획득한 상태였다. 찰스 임스와 레이 임스 부부가 디자인한 〈플라스틱 의자 그룹〉(1948-1950)의 성공을 지켜본 데이는 이 플라스틱 신소재를 사용해 새로운 의자들을 만들기로 결정했는데, 이는 각기 다른 의자 다리들에 모두 적용할 수 있게 표준화된 플라스틱 좌석을 만든다는 아이디어에서 착안한 것이었다.

그 결과 탄생한 〈폴리프로필렌〉 의자는 폴리프로필렌 사출 성형 방식을 통해 보편적으로 사용할 수 있는 좌석 형태를 만든 것으로, 1960년에서 1963년 사이에 개발되었다. 당시 보도 자료에 따르면 데이는 "매우 저렴한 가격으로 다양한 기능을 수행할 수 있는 팔걸이 없는 의자에 대한 수요"가 증가함에 따라 이 의자를 만들었다고 언급했으며, 의자의 형태는 "해부학 및 자세에 대한 연구 끝에" 나온 것이라고 밝혔다. 〈폴리체어〉는 대규모 생산이 가능한 열가소성 수지의 장점을 백분 활용한 최초의 의자 디자인 중 하나로, 임스 부부가 앞서 디자인했던 의자들보다 훨씬 저렴한 가격으로 생산할 수 있었기 때문에 더욱 큰 상업적 성공을 거두었다.

또한 단단하고 오래 사용할 수 있는 폴리프로필렌은 탄성이 있으면서도 유연한 화합 물질이었는데, 이 덕분에 폴리프로필렌으로 만든 시트는 적당한 유연성이 있어 천으로 커버를 씌우지 않고도 앉았을 때 편안한 느낌을 주었다. 이 의자는 팔걸이가 없는 사이드 체어(1963), 그리고 팔걸이의자(1967)의 두 가지 표준 시트로 생산되었으며 시트 아래에 조립되는 다리는 다양한 형태로 교체 가능했다. 이렇게 제작된 〈폴리체어〉는 공항의 다인용 의자부터 축구 경기장의 좌석에 이르기까지 다양한 용도로 사용되었다. 이렇게 성공을 거둔 후에도 데이는 다른 〈폴리체어〉 시리즈를 디자인했는데, 대표적으로는 교실의 학생용 의자인 1972년의 〈E-시리즈〉 및 야외용 의자인 1973년의 〈폴로〉가 있다. 사실상 거의 모든 영국의 학교, 병원 및 교회에서는 튼튼하고 가벼우면서도 적재 가능한 이 의자를 사용한 시기가 한 번씩은 있었으며, 힐 사는 이 획기적이고 실용적인 디자인을 전 세계에 수출했다.

1963년 처음 출시된 이래 전 세계적으로 약 1천4백만 개의 〈폴리체어〉가 판매되었다. 이를 통해 합리적인 가격에 오래 사용할 수 있고, 실용적이면서 다양한 용도로 사용할 수 있는 플라스틱 의자가 꾸준히 필요하다는 사실을 새삼 알 수 있다.

〈폴리프로필렌〉 의자 시리즈를 보여 주는 힐 사의 홍보용 사진, 1960년대. 〈폴리프로필렌〉 의자의 뒷모습.

로빈 데이, 〈폴리프로필렌〉 사이드 체어, 1960–1963, 폴리프로필렌, 에나멜을 입힌 강철 튜브, 고무, 힐 인터내셔널, 하이 위컴, 영국.

조지프 시릴 뱀포드 Joseph Cyril Bamford ∣ 1916-2001

JCB 〈3C〉 백호 로더, 1963

영국에서 수출액이 가장 많은 회사 중 하나인 JCB는 오늘날 건설, 농경, 방위 시설 및 기기 분야의 세계적 기업으로, 굴착기와 유압 채굴기부터 산업용 지게차와 텔레스코픽 핸들러(*흔히 하이랜더라고 불리는 중장비)까지 다양한 제품을 생산하고 있다. 그러나 이 회사의 출발은 매우 소박했다.

JCB의 시작은 1945년으로 거슬러 올라간다. 당시 조지프 시릴 뱀포드는 유톡스터 지역의 임대 차고에서 전쟁을 치르고 남은 물자와 중고 용접기로 농업용 티핑 트레일러(*짐칸 부분을 기울일 수 있는 트레일러 형태)를 생산하기 시작했다. 뱀포드가 디자인한 이 트레일러들은 당시 차세대 장비였던 휘발유 연료 트랙터에 사용하기 위한 것으로, 그는 이 제품의 인기에 힘입어 회사를 더 큰 부지로 옮기고 주문 수요를 맞추기 위해 직원들을 고용하기 시작했다.

이 시기에 그는 더 크고 바퀴가 네 개 달린 새로운 티핑 트레일러를 생산하기 시작했다. 1948년에 유압식 기술의 중요성을 인지한 뱀포드는 세계 최초의 유압식 사륜 티핑 트레일러를 선보였으며 다음 해에는 새로운 모델 〈메이저 로더Major Loader〉를 발표했다. 포드슨Fordson 사의 트랙터와 결합해 사용하도록 디자인한 이 새로운 트레일러는 수천 대가 판매되었으며, 이처럼 성공을 거둔 덕분에 JCB는 로스터 지역의 더 큰 공장 부지로 옮겨 가게 되었다.

1950년대는 JCB의 중장비에 있어 완전히 새로운 발전기였다. 1952년 뱀포드는 노르웨이로 영업 출장을 다녀왔는데, 이곳에서 그는 아주 원시적인 형태의 굴착기를 사용하는 것에서 영감을 받았다. 그 결과 생산된 〈MK 1〉 굴착기는 포드슨 사의 트랙터 뒤쪽에 유압식 채굴기를 부착하고 앞쪽에는 〈메이저 로더〉를 장착했으며 비바람으로부터 운전석을 보호하는 탈착식 뚜껑이 있는 기기였다. 이후 1957년 보다 강력한 〈하이드러디거Hydra-Digger〉가 출시되었는데, 안락한 운전석이 적용된 최초의 JCB 사 모델이었다. 또한 1958년 〈로드올 Loadall〉 모델에는 혁신적인 유압식 삽이 장착되었다.

1959년, 뱀포드는 이 두 디자인을 결합해 매우 뛰어난 성능의 백호 로더를 제작했다. 이 기기의 차체는 곧잘 미끄러지던 트랙터와는 달리 놀라운 압력 저항을 가지고 있어 굴착이나 적재가 훨씬 수월했다. 그리고 뒤이어 〈3C〉 백호 로더가 출시되면서, JCB는 시장을 주도하는 기업으로서의 입지를 굳힐 수 있었다. 클래식한 디자인으로 널리 알려진 〈3C〉는 통합된 형태의 차체 등 다양한 혁신적 요소들이 특징인데, 그중 차체의 양쪽 가장자리로 채굴 장치를 이동시킬 수 있도록 만든 구조는 땅 파는 작업을 하는 동안 운전자가 시야에 방해받지 않고 작업 상황을 볼 수 있도록 해 준다.

〈3C〉는 처음 출시된 해에 3천여 대가 판매되었으며 이 역사적인 디자인은 오늘날까지도 계속 판매되고 있다. 1976년 뱀포드의 아들 앤서니가 JCB를 물려받았으며, 4년 후에는 후속 모델인 〈3CX〉가 성공적으로 출시되었다. 이 차세대 백호 로더는 건설 장비 생산 역사상 가장 심화된 연구 개발 과정을 거쳐 탄생한 단일 제품 라인으로, 개발에만 무려 2천4백만 파운드가 들었다. 더 세련된 모습과 향상된 성능을 가진 이 새로운 디자인은 큰 신뢰를 받았던 상징적 디자인인 원래의 〈3C〉를 대체하며 19년 동안 7만 2천 대라는 놀라운 판매량을 기록했으니, 지축을 뒤흔든 채굴기 디자인이라 할 수 있다.

〈3C〉 백호 로더를 그린 JCB의 일러스트레이션.

피터 머독 Peter Murdoch | 1940-

〈스포티Spotty〉 의자, 1963

세계적인 지류 및 포장용지 제조사인 인터내셔널 페이퍼 컴퍼니는 5년 동안 수많은 종이 소재 가구 디자인을 모두 거절한 끝에, 결국 한 젊은 영국 디자이너가 종이접기처럼 단순하게 디자인한 어린이용 의자를 선택했다.

머독은 왕립예술학교 학생이었을 때부터 이 아이디어를 발전시켰다. 처음에 그는 자신의 디자인을 얇은 판금 소재로 제작하고자 했으나, 당시 인터내셔널 페이퍼 컴퍼니는 세 가지 종이를 다섯 겹 구조로 붙인 새로운 판지 '솔리드 파이버Solid Fiber'를 개발한 상태였다. 이 소재는 더 가볍고 다채로운 색상의 의자를 만들기에 금속보다 훨씬 적합했으며, 무엇보다 훨씬 저렴한 가격에 생산할 수 있었다. 인터내셔널 페이퍼 컴퍼니는 1968년의 광고에서 이 의자에 대해 "솔리드 파이버는, 디자인에 강력한 느낌과 아름다운 외관을 선사하는 날카로운 곡선을 갈라짐 없이 만들 수 있다. 또한 완성된 의자는 폴리에틸렌으로 마감하여 표면을 세척할 수 있는 덕분에 내구성이 뛰어나다. 덧붙이자면, 훌륭한 선물 품목이 될 것이다"라고 언급했다.

여러 겹으로 적층 가공한 판지는 무거운 하중을 견딜 수 있어서, 〈스포티〉는 성인 한 명이 앉기에 충분한 크기로도 만들 수 있었다. 이 의자는 옵아트에서 영감을 받은 유쾌한 물방울무늬에서 비롯된 이름이다. 이 의자의 무게는 고작 3파운드였지만 제조업체에 따르면 무려 5백 파운드의 하중을 영구적으로 지탱할 수 있었다. 단순하면서도 놀라울 정도로 탄력이 강한 이 의자는, 코팅 및 프린트된 판지를 미리 점선으로 잘라 놓은 모양에 맞게 떼어낸 후 곡선에 맞게 접어 마치 양동이처럼 생긴 형태로 만드는 것이었다.

머독은 〈스포티〉 의자를 만들기 위해 종이를 접어 만드는 구조에 대해 특허를 냈는데, 이는 종이뿐 아니라 플라스틱이나 알루미늄 소재에까지 적용되었다. 〈스포티〉 의자는 이전 세대의 가구들과는 달리 재미있는 디자인인 데다, 재료비와 생산비가 저렴하여 쉽게 처분 가능한 의자라는 특성이 있었다. 이 의자는 기계 한 대가 일 초당 한 개씩 생산할 수 있었으며 운송 역시 쉽고 저렴하게 해결할 수 있었다.

〈스포티〉는 납작한 박스에 담겨 판매되었으며, 구입하여 집에 가져와 아주 쉽게 조립할 수 있었고 비용도 매우 적게 들었다. 이는 팝 시대를 상징하는 디자인이라고 할 수 있으며, 수명이 짧지만 기능적인 장난감으로 당시 소비자들의 '오늘 사용하고 내일 내던져 버리는' 성향에 정확히 들어맞는 제품이었다. 이후 1967년 머독은 이와 비슷한 구조로 만든 〈도즈 싱스Those Things〉 시리즈를 디자인했으며, 젊은 디자이너들의 작품을 시장에 선보이기 위해 필립 비드웰이 세운 머튼 보드 밀스 포 퍼스펙티브 디자인(균형 디자인을 위한 머튼 판지 공장)에서 이를 생산했다. 이 시리즈는 어린이를 위한 조립 판지 가구로 오렌지, 네이비블루, 핑크 및 터키색의 의자, 탁자 및 스툴 등으로 구성되었다. 1968년 산업디자인위원회의 디자인상을 수상했다.

종이로 만든 가구는 1960년대 소비자 주도 사회의 중요한 상징이며 머독의 〈스포티〉 의자와 〈도즈 싱스〉 시리즈는 가구 디자인이 꼭 진지할 필요는 없다는 사실을 입증해 보였다. 사실, 의자는 패셔너블하고 저렴하며 언제든 쉽게 처분할 수 있는, 그리고 무엇보다 재미있는 물건이 될 수 있다.

〈스포티〉 의자를 보여 주는 인터내셔널 페이퍼 컴퍼니의 광고, 1968

마틴 롤런즈 Martyn Rowlands | 1923-2004

〈델타폰Deltaphone(트림폰Trimphone)〉, 1963

1964년에 〈트림폰〉이 처음 등장했을 때, 대부분의 사람들은 중앙우체국이 제공한 표준 제품과 전혀 다른 형태임에도 그 물건이 무엇인지 알아보았다.

이 아름다운 전화기에 처음 붙은 이름은 생산업체인 스탠더드 텔레폰스 앤드 케이블스Standard Telephones and Cables Ltd, STC가 지은 〈델타폰〉이었다. 충격에 강한 ABS 플라스틱과 보라색을 띤 폴리카보네이트 소재로 만든 이 제품은 우아하고 날씬하며 작은 크기였을 뿐 아니라, 무게도 1킬로그램 미만으로 이전까지 사람들이 사용하던 모델보다 훨씬 가벼웠다. STC 사는 산업디자인위원회에 자문을 구한 끝에 산업디자이너 마틴 롤런즈에게 이 기기의 디자인을 의뢰했다. 롤런즈는 에코 사에서 플라스틱 제품 부문 수석 디자이너로 일한 경력이 있었으며, 플라스틱을 이용한 대량 생산 분야에서 영국 최고의 전문가로 꼽히는 인물이었다.

이 전화기가 〈트림폰〉이라고도 불리는 이유는 누구나 추측할 법한 세련된 외관 때문이 아니라, 트림TRIM이 '벨 소리가 날 때 빛이 나는 모델'의 머리글자를 딴 단어이기 때문이다. 〈델타폰〉은 매우 가볍고 내장 손잡이가 달려 있을 뿐 아니라, 다이얼에 밀폐된 트리튬 가스관이 내장되어 전력 공급 없이도 영구적으로 불빛이 들어오도록 설계되어 침실에서

사용하기 좋았다. 또한 트랜지스터 회로 진동자가 장착되어 있어, 중앙우체국의 구식 모델이 오래된 벨 소리를 냈던 데 비해 전자식 벨 소리를 내었다. 이 벨 소리는 처음에는 작게 시작했다가 한 번 울릴 때마다 점점 커졌다.

이 전화기는 예전부터 전화 상담원들의 헤드셋에 사용되었던 '경적 원칙'을 적용했기 때문에 이렇게 작은 구조로 완성할 수 있었는데, 이 결과로 만들어진 독특한 모양의 수화기는 사용하지 않을 때에는 다이얼 위에 수직으로 올려놓을 수 있었다. 또한 ABS 플라스틱 소재의 외관은 청소는 물론, 생산하기에도 매우 편리했다. 출시 후 몇 년이 지나 원래 모델보다 다양한 성능을 가진 디자인들이 생산되었으며, 새로운 색상의 모델들도 나왔다. 1979년에는 버튼식 다이얼 모델이 등장하여, 1980년대까지 지속적으로 생산되었다.

1966년 디자인 센터 어워드를 수상한 〈델타폰〉은 1960년대 플라스틱 기술이 만든 명작이다. 이 시기에 이탈리아에서 생산된 전화기들처럼 진보적인 디자인은 아닐지 모르나, 공학적으로 가장 아름답게 설계되었으며 뛰어난 성능과 내구성을 가진 동시에 상당히 스타일리시한 느낌을 준다.

〈델타라인Deltaline〉 사내용 버튼식 전화기.
마틴 롤런즈가 스탠더드 텔레폰스 앤드 케이블스를 위해
디자인했다. 1963.

마틴 롤런즈, 〈델타폰(트림폰)〉, 1963, ABS 플라스틱, 폴리카보네이트, 고무, 스탠더드 텔레폰스 앤드 케이블스, 런던, 영국.

로버트 웰치 Robert Welch | 1929-2000

⟨앨버스턴Alveston⟩ 다기 세트, 1964

딱딱하고 정확한 선이 특징인 ⟨앨버스턴⟩ 다기 세트는 1967년 기술부 장관이었던 존 스톤하우스가 당시 모스크바를 방문하면서 러시아 정부에 주는 선물로 가져갔던 제품이다. 그는 현대 영국의 장인 정신을 상징하는 훌륭한 물건이라는 이유로 이 다기 세트를 직접 골랐다.

웰치는 뛰어난 제도사였을 뿐 아니라 재능 있는 형태 제작자였으며, 그가 디자인한 실용적인 금속 그릇 디자인들에서 독특한 현대적 감각을 엿볼 수 있다. 그는 은 세공 기술을 배우는 동안 스칸디나비아 반도를 두 번 방문했는데, 피오나 매카시에 따르면 그는 이곳에서 중립국이었던 스웨덴의 겐세Gense 사에서 전쟁 기간 동안 개발한 디자인을 비롯한 스칸디나비아 지역의 현대적 스테인리스스틸 제품에 매료되었다. 하여 그는 이에 필적할 만한 영국식 스테인리스스틸 디자인을 만드는 것을 자신의 사명으로 여기게 되었다.

왕립예술학교 졸업반 때, 웰치는 영국에서 유일하게 스테인리스스틸 식기를 생산하는 J. & J. 위긴에 연락했다. 가족 경영으로 운영되던 이 회사는 1893년에 설립되어 1920년대 후반까지 올드 홀Old Hall이라는 브랜드로 '스테이브라이트Staybrite' 스테인리스스틸 식기를 생산하며 식기 디자인 분야를 개척했다. 제2차 세계대전이 발발하면서 이 회사의 공장은 군수품 생산 공장으로 바뀌었다가, 전쟁 직후에는 재료 부족으로 전쟁 전에 생산하던 제품들을 다시 만들기 어렵게 되어 고전을 면치 못하고 있었다. 나이절 위긴스는 "최대한 빠른 시일 내에 수출 판매량을 확보해야 한다. 정부의 방침에 따르면, 스테인리스스틸 원료는 완제품 수출 비율에 따른 허가가 있어야만 얻을 수 있기 때문이다. 해외 가정용품 시장을 뚫기는 힘들지만, 호텔과 병원 및 식기를 필요로 하는 기타 수요처들은 주목할 만한 성장을 보이고 있다. 따라서 우리 회사는 하루빨리 식기 무역에 특화된 디자인을 개발해야 한다"라고 언급했다.

J. & J. 위긴은 이와 같이 중요한 수출 시장에서 스칸디나비아 회사들과 경쟁하기 위해서는 스타일리시하고 현대적인 스테인리스스틸 식기 개발이 중요하다는 사실을 인지했기에, 젊지만 뛰어난 재능을 가진 웰치가 1955년 왕립예술학교를 졸업하는 동시에 그를 컨설턴트 디자이너로 영입했다. 이렇게 시작된 협력 관계는 40년간 지속되며 매우 훌륭하고 기능적인 스테인리스스틸 식기들을 생산했으며, 그중에 많은 제품들이 다양한 디자인상을 수상했다. 상당수 제품들은 기능과 규격에 치중했지만 여전히 아름다운 디자인에 특유의 깨끗한 느낌을 주는데, 이는 웰치가 형태와 기능이 이루는 섬세한 관계를 얼마나 잘 이해하고 있었는지를 보여 준다. 그가 올드 홀을 위해 디자인한 다양한 제품들 중 ⟨앨버스턴⟩ 다기 세트는, 사용한 재료의 고유한 특성을 살리는 그의 놀라운 능력을 잘 드러내는 매우 뛰어난 작품으로, 단단하고 빛나는 스테인리스스틸이나 대형 주철로 만든 것이다.

웰치가 살았던 글로스터셔의 마을 이름을 딴 ⟨앨버스턴⟩ 식기 세트(디자인상을 수상한 수저 시리즈도 이 중 하나다)는 지금까지 생산된 스테인리스스틸 디자인 중 가장 훌륭한 제품으로 꼽힌다. 독특한 찻주전자의 형태 덕분에 비공식적으로는 '알라딘의 램프'라고도 알려진 ⟨앨버스턴⟩ 다기 세트가 오늘날 올드 홀 제품 수집가들이 가장 가지고 싶어 하는 품목이라는 사실은 당연한 일일 것이다.

로버트 웰치가 올드 홀 브랜드를 위해 디자인한
⟨캠든Campden⟩ 토스트 받침대, 1956.

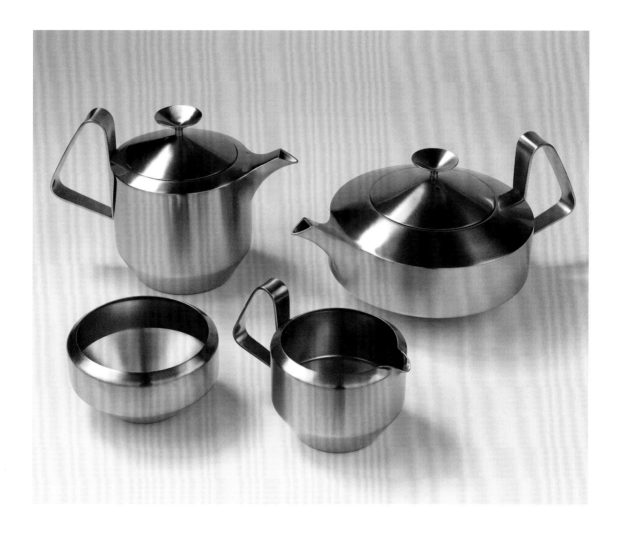

영국 산업디자인국 Design Research Unit | 1943년 설립

영국 철도 British Rail 기업 아이덴티티, 1964

영국 철도 상징색의 《인터시티 125 InterCity 125》 열차,
1977년 8월 영국 철도 발행.

1942년에 스튜어트 광고 에이전시의 상무이사인 마커스 브럼웰과 디자인 이론가 허버트 리드는 제2차 세계대전이 끝나고 배급제가 폐지된 이때 소비재에 대한 수요가 어마어마하다는 것을 인식했다. 따라서 이들은 디자이너들 및 건축가들을 모아 대규모 생산에 적합한 디자인을 개발해야 한다는 아이디어를 제시했다. 그리고 전쟁 전에 산업디자인조합을 세우고 조직의 형태와 구조를 설계하는 데 도움을 주었던 밀너 그레이와 상의한 끝에, 1943년 1월 산업디자인국을 설립했다.

애초 문서에 명시된 이 기구의 목적은 "예술가들 및 디자이너들이 과학자들 및 기술 전문가들과 생산적인 관계를 맺을 수 있도록 하기 위해서"였다. 산업디자인국은 다양한 분야에 걸친 디자인 자문을 맡은 영국 최초의 기구로, 건축, 산업 디자인 및 그래픽 디자인의 세 가지 주요 실무 분야의 전문 지식을 하나로 통합하는 역할을 했다. 또한 고객들에게 종합적인 기업 디자인 서비스를 제공했다.

DRU라고 불리는 산업디자인국은 1946년의 역사적인 《영국은 할 수 있다》 박람회에서 '산업디자인의 의미' 부문을 담당했는데, 달걀용 컵을 예로 들어 디자인을 발전시키는 과정을 디자이너의 책상에서부터 공장, 그리고 실제 아침 식탁에서 사용되기까지로 명확하게 제시했다. DRU는 영국제 때도 큰 공헌을 했으며, 맥주 회사인 와트니의 종합 기업 이미지를 제작하기도 했다.

1964년 DRU는 국가적으로 방치되다시피 한 철도 산업의 이미지에 새로운 힘을 불어넣는 작업을 의뢰받았는데, 당시 영국 철도의 기업 아이덴티티는 1948년 철도 네트워크가 국영화된 이래 거의 바뀌지 않은 상태였다. 가장 먼저 눈에 띠는 변화는 사명을 'British Rail'로 짧게 줄인 것, 그리고 두 개의 화살표로 이루어진 유명한 '더블 애로 double arrow' 로고를 도입한 것이었다.

DRU가 만든 통합적이면서 매우 포괄적인 기업 아이덴티티 프로그램은, 1965년 1월 런던의 디자인국에서 '영국 철도의 새로운 얼굴'이라는 제목으로 선보였다. 프로그램은 네 개의 요소를 내포했는데, 이는 새로운 심벌, 영국 철도 로고타이프(•회사명이나 브랜드 이름을 나타내는 독자적인 문자의 결합체로, 로고가 도안화된 그림이라면 로고타이프는 글자 모양이다), 《레일 알파벳 Rail Alphabet》 서체, 그리고 기업 고유색의 성문화 시스템이었다. 《레일 알파벳》은 영국 철도에 맞게 고안된 산세리프체로, 기업 아이덴티티의 핵심이었다. 명확하고 단순한 이 서체는 매우 읽기 쉬웠으며 모든 영국 철도의 시각적 표지들에 독특하고 현대적인 정체성을 부여했다.

1969년에는 『영국 철도 기업 아이덴티티 매뉴얼』이 발행되어 전국에 배포되었는데, 덕분에 효과적으로 철도 이미지가 교체될 수 있었다. 이 매뉴얼은 바인더에 끼운 형태로 발행되어 이후 몇 년간 추가로 바뀐 부분을 계속해서 보충해 넣을 수 있었다. 산업디자인국의 작품 중 가장 오랫동안 지속된 유산인 이 뛰어난 기업 아이덴티티 프로그램은 심지어 영국 철도 기업 자체보다도 오래 유지되어, 2000년에 이 기업이 문을 닫은 후에도 철도공사의 모든 기차역에서 40년 넘게 사용되고 있다.

'더블 애로' 심벌 디자인, 1965년 4월 영국 철도 발행.

오언 맥클라렌 Owen Maclaren | 1907-1978

〈B-01〉 유모차, 1965

맥클라렌 사의 설립자는 자신이 제2차 세계대전 때 개발해 완성한 항공학 기술을 사용해 세계에서 가장 많이 팔리는 유모차를 디자인해 생산했다.

1937년, 오언 핀레이 맥클라렌은 험난한 바람이 불어오는 상황에서 비행기가 이륙 및 착륙할 수 있도록 해 주는 이착륙 장치 특허를 출원했다. 그는 1940년경 맥클라렌 이착륙 장치 회사를 설립하고, 유명한 〈슈퍼마린 스핏파이어〉에 사용된 새로운 타입의 착륙 기어를 개발하여 특허를 출원했다. 이와 더불어 고도로 숙련된 기술자였던 그는 비행기 냉각기에 총알이 박혀도 비행기가 살아남을 수 있도록 해 주는 특수한 봉인 장치를 개발했는데, 이 기술은 제2차 세계대전 때 많은 조종사들의 생명을 지켜 주었다.

1944년 그는 항공기 부품을 집중적으로 생산하는 앤드루 맥클라렌이라는 새로운 회사를 설립했다. 그리고 이 회사의 첫 소비재는 17년 후에 탄생했는데, 바로 특허를 등록한 〈개더바웃Gadabout〉(•잘 돌아다니는 사람이라는 뜻) 피크닉용 의자로 가벼운 알루미늄 관과 캔버스 천으로 제작하여 마치 우산처럼 접히는 제품이었다.

1965년 손자가 태어나 할아버지가 된 맥클라렌은 딸이 전통적인 스타일의 크고 무거운 유모차를 다루느라 고생하는 것을 보고, 〈개더바웃〉처럼 가벼운 소재에 접이식으로 된 새로운 유모차를 디자인했다. 그는 노샘프턴셔의 바비 지역에 있는 자택 내 마구간에서 이 디자인을 개발했는데, 최초 생산할 당시 1천 개의 제품을 제작했다. 이 유모차는 특허 출원 서류에 "가운데 위치한 중심점으로 연결된 두 개의 프레임으로 되어 있는 유모차로, 펼쳐진 상태에서는 회전 관절이 달린 두 개의 바퀴 축이 고정되어 서로를 지탱하며, 고정 회전축을 중심으로 프레임들끼리 연결되어 있는 형태"라고 묘사되어 있다.

대단히 혁신적인 이 디자인은 알루미늄 튜브를 X자로 연결한 프레임에 내구성이 좋은 원단을 매달아 만든 것으로, 무게가 6파운드밖에 나가지 않았다. 또한 이 유모차는 아주 빠르고 쉽게 접을 수 있었는데, 한 손으로 5초 만에 접을 수 있는 장치가 있었기 때문이다. 이 장치의 끝에 있는 페달형 버튼을 발로 들어 올리면 유모차가 접히면서 휴대가 용이한 모습으로 바뀌었다.

이 새로운 유모차는 1967년 처음 출시되었으며, 거추장스럽고 무거운 구식 유모차에서 부모들을 해방시켜 주었다. 영국 보건성은 보다 나이가 많은 장애 아동들을 위해 같은 방식이되 조금 더 큰 유모차를 만들어 줄 것을 맥클라렌에 의뢰했으며, 1976년에는 이러한 조건에 맞는 접이식 유모차가 탄생했다. 1991년, 맥클라렌은 세계 최초의 자동차용 유모차인 〈슈퍼 드리머Super Dreamer〉를 출시했다. 이 제품은 유모차용 시트를 집에서나 차 안에서, 그리고 유모차에서 모두 쓸 수 있도록 만들어, 장소를 옮길 때 유아용 카시트에서 아기를 들어 올릴 필요가 없도록 고안한 것이다.

왼쪽: 맥클라렌 홍보용 사진.
〈B-01〉 유모차를 접은 모습을 보여 준다.
오른쪽: 오언 맥클라렌의 딸이 비행기로 이동하는 중에 맥클라렌 유모차 사용법을 시연 중이다.

패트릭 라일랜즈 Patrick Rylands ㅣ 1942-

〈플레이플랙스Playplax〉 조립 완구, 1965-1966

〈플레이플랙스〉는 구성주의 조각 작품을 유쾌한 팝 스타일로 재해석해 놓은 것처럼 보이지만 사실은 1960년대에 태어난 아이들, 즉 플라스틱 세대를 위한 플라스틱 장난감이다.

패트릭 라일랜즈는 런던의 왕립예술학교에서 공부하는 동안 서로 연결되는 점토 소재 타일이라는 개념을 바탕으로 다양한 장난감들을 만들었는데, 그중 두 가지는 나중에 스위스 회사인 슈필 네프에서 나무로 생산했다. 또한 그는 폴리스티렌 판을 하나하나 손으로 잘라, 이 콘셉트를 조립식 완구로 해석한 원형을 제작해 보기도 했다. 라일랜즈는 여름방학 동안 고향인 요크셔에 있는 혼시 도자기 회사에서 일했는데, 이때 이 원형들을 트렌던Trendon 사의 소유주에게 보여 주었다. 이 회사는 당시 혼시가 제작하는 소금통의 마개를 주물 형식으로 생산하고 있었다.

트렌던 사는 즉시 이 조립식 완구를 생산하면서 〈플레이플랙스〉라고 이름을 지었다. 이 시리즈는 1966년 처음 출시되었을 당시 빠르게 상업적 성공을 거두었다. 서로 연결할 수 있는 사각형 및 원통형 조각들은 밝은 색깔의 아크릴 소재로 제작되었는데, 유리처럼 보이는 고분자 물질로 시각적 면에서 매우 뛰어난 품질을 자랑했다. 그뿐만 아니라 라일랜즈에 따르면 〈플레이플랙스〉는 장난감이라기보다는 기본적으로 놀이 활동을 더욱 활발하게 하기 위한 목적의 '물건'으로, 단순한 형태 덕분에 아이들이 '무엇이든 만들 수 있게' 해 주었다.

〈플레이플랙스〉는 아무런 규칙이 없는 놀이를 추구했는데, 이는 1960년대 중반 아동 중심적인 시대정신에 잘 맞았다. 무색, 빨간색, 파란색, 노란색, 그리고 녹색을 띤 투명한 플라스틱 조각으로 무엇을 만드느냐는 전적으로 이를 가지고 노는 아이들 손에 달려 있었다. 또한 이 블록들은 색깔로도 자유로운 시도가 가능했는데, 각각의 조각을 서로 겹치면 새로운 색깔들이 변화무쌍하게 나타났다. 〈플레이플랙스〉의 사각형 및 원통형 조각들을 무한히, 그리고 상상하는 대로 끼워 조립해 다양한 탑 모양의 구조물들을 자유롭게 만들 수 있었다.

1970년, 라일랜즈는 어린이용 장난감 디자인으로 '에든버러 공 우수 디자인상'을 수상했는데, 〈플레이플랙스〉뿐 아니라 단단하고 광택이 있는 ABS 플라스틱을 이용해 조각처럼 아름답게 만든 목욕용 장난감인 〈물고기〉와 〈새〉도 수상 대상이었다. 심사위원들은 그가 '어떻게 하면 장난감이 더욱 즐겁고, 창의성과 교육적인 면을 고무시킬 수 있는지'를 보여 주었다는 데 의견을 모았다. 특히 〈플레이플랙스〉에 대해서는 특유의 추상적인 면이 "아이들에게 상상력을 발휘하도록 하고 구조와 형태, 색깔 및 균형의 개념을 알려 준다"라고 언급했다.

패트릭 라일랜즈가 트렌던 사를 위해 디자인한 〈물고기〉와 〈새〉 목욕용 장난감. 1970. 장난감 디자인에 아동 중심적으로 접근한 예다.

패트릭 라일랜즈, 〈플레이플랙스〉 조립 완구, 1965-1966.
폴리스티렌, 트렌던(후에 스태퍼드셔의 치들에 있는 제임스 골트 와, 햄프셔의 이첸스토크에 있는 포토벨로 게임스에서 라이선스 생산), 요크셔, 영국.

제프리 백스터 Geoffrey Baxter ｜ 1922-1995

〈9681번 모델 밴조Banjo〉 꽃병, 1966

제프리 백스터는 25년 동안 화이트프라이어스 유리 회사에서 일하면서 당대 가장 재능 있는 영국 유리 디자이너로 명성을 쌓았다. 그는 1954년부터 1980년까지 매우 다양한 종류의 혁신적인 유리 식기들을 디자인했을 뿐 아니라 보다 화려하고 과감하게 장식한 작품들도 다수 내놓았다.

화이트프라이어스의 시작은 1834년으로 거슬러 올라가는데, 해리 파월Harry Powell이 경영을 맡으면서 영국에서 가장 높이 평가 받는 유리 생산 기업이 되었으며, 모리스 사와 리버티 백화점 등에 아름답게 세공한 유리 제품들을 납품했다. 1920년대 및 1930년대에는 당시 디자인을 개선하고자 하는 시대정신에서 영향을 받아 이를 반영한 현대적인 스타일의 유리 제품을 생산하기 시작했으며, 제2차 세계대전 후에도 최고의 제품을 생산한다는 명성을 유지했다.

1954년 화이트프라이어스의 이사이자 수석 디자이너였던 윌리엄 윌슨은 제프리 백스터를 자신의 새 조수로 영입했는데, 당시 백스터는 왕립예술학교에 신설된 산업유리디자인과를 갓 졸업한 풋내기였다. 그러나 백스터의 유리 디자인은 왕립예술학교에서 비상한 주목을 받았으며, 그는 여행 장학금을 지원받아 로마에 있는 영국 학교로 가게 된 최초의 산업 디자이너였다.

당시 유입된 '스칸디나비아식 모던' 스타일의 유리 제품들은 절제되고 깔끔한 선으로 인해 널리 유행했는데, 백스터가 디자인한 유리 제품 역시 처음에는 같은 순수주의 양식을 보였다. 그의 디자인은 이탈라Iittala, 홀메고르Holmegaard 및 코스타 보다Kosta Boda 등 북유럽 유리 공예 제품들과의 경쟁에서도 성공을 거두었다. 그러나 1966년, 백스터가 새롭게 선보인 투박하고 거친 표면의 꽃병 시리즈야말로 더욱 흥미로운 작품이다. 백스터는 이 작품을 디자인할 때 티모 사르파네바Timo Sarpaneva가 이탈라를 위해 디자인한 유리 식기 시리즈 〈핀란디아Finlandia〉(1964)에서 영향을 받은 것으로 보이는데, 이는 까맣게 태운 나무를 거푸집으로 이용해 만든 작품이었다. 백스터는 이 케이즈드 글라스(•무색의 바탕 위에 색유리를 얇게 덮는 유리 공예 기법) 작품들을 만들기 위해 깊은 부조 형태의 거푸집을 이용했다. 오래된 목재, 나무껍질, 압정, 못과 구리선 등을 사용하여 거푸집을 만들고 이 안에 녹인 유리를 불어 넣어 만드는 것이었다. 그 결과, 각각의 부분들이 모여 완성품에 콜라주처럼 독특한 표면 효과를 더했는데, 이는 윌로, 인디고, 그리고 시나몬 등 마치 그을린 듯 깊은 느낌을 주는 세 가지 색상 덕에 더욱 강조되었다.

1969년에는 보다 밝고 생동감 넘치는 색상들이 추가되었는데, 각각 탄제린, 킹피셔 블루, 메도 그린과 퓨터였다. 두꺼운 소다 유리로 된 이 꽃병들 중에서도 가장 크고 인상적인 제품이 〈밴조〉로, 이 이름은 특유의 둥근 형태를 따라 붙인 것이다. 그러나 안타깝게도 1970년대 초의 에너지 위기와 그 후 찾아온 경제 불황은 이러한 수제 유리 시장을 파멸로 이끌고 말았으며, 화이트프라이어스 유리 공장은 1980년 문을 닫을 수밖에 없었다. 독특한 질감을 가진 백스터의 꽃병들은 처음 소개되었을 때 가히 혁명적이었으며, 지금은 새로운 세대의 수집가들이 그 가치를 재발견하면서 과감한 조형미를 인정받고 있다.

제프리 백스터가 화이트프라이어스를 위해 디자인한 〈첼로Cello〉, 〈선버스트Sunburst〉, 그리고 〈바크Bark〉 꽃병, 1966.

제프리 백스터, 〈9681번 모델 밴조〉 꽃병. 1966. 거푸집에 넣고 불어 만든 소다 유리. 화이트프라이어스 유리(제임스 파월 앤드 선스), 월드스톤, 런던, 영국.

피터 블레이크 Peter Blake ｜ 1932-
잰 하워스 Jann Haworth ｜ 1942-

비틀스의 〈서전트 페퍼스 론리 하츠 클럽 밴드 Sgt. Pepper's Lonely Hearts Club Band〉 음반 커버, 1967

1967년 EMI에서 발매한 비틀스의 〈서전트 페퍼스 론리 하츠 클럽 밴드〉 커버는 역사상 가장 유명한 앨범 커버일 것이다. 이 상징적인 이미지는 로버트 프레이저 Robert Fraser가 예술 감독을 맡고 마이클 코퍼 Michael Copper가 사진을 찍어 탄생했으며, 전체 콘셉트 및 디자인은 영국 팝 아트의 대표 주자 피터 블레이크와 그의 아내이자 예술적 동료 잰 하워스의 아이디어였다.

이 앨범 커버 이미지에서 존, 폴, 링고와 조지는 다채로운 색상의 새틴 소재 군복을 입고 유명 인물들을 빽빽하게 배열한 콜라주 앞에 서 있다. 커버에 등장한 역사적 인물들은 비틀스 멤버를 제외하면 총 80명인데 이 중 다수는 비틀스 멤버의 영웅으로, 작가와 음악가부터 스타 영화배우와 인도의 구루 guru까지 다양하다.

블레이크와 하워스는 이 세트를 만들 때 카드보드로 실제 크기의 인물들을 만들고 마담 투소 박물관에서 비틀스 멤버의 왁스 인형을 빌려오는 등 온갖 수고를 아끼지 않았다. 그리고 멤버들은 실제로 드럼 앞에 서서 사진을 찍었는데, 앨범 제목을 상징하는 이 드럼에는 축제 분위기의 글자가 쓰여 있다. 그 앞에는 공공 기관에서 만든 것 같은 기이한 정원이 펼쳐져 있는데, 빨간 꽃으로 "비틀스"라고 쓰여 있다. 이 정원은 작품에 공간적 깊이를 더하는 가장 중요한 요소일 뿐 아니라 작품 전반에 별난 느낌을 더하는 동시에, '플라워 파워'(•1960-1970년대 젊은이들의 반전 운동에서 사랑과 평화를 의미하는 말)를 나타내기도 한다.

정원의 위쪽에는 헝겊 인형, 돌로 조각한 일본식 인물상, 정원 장식용 난쟁이 요정, 힌두교 여신상, 벨벳으로 만든 뱀, 물 담뱃대 및 백설 공주 인형 등 다양한 물건들이 놓여 있는데, 모두 이 이미지에 강한 호기심을 불러일으킬 뿐 아니라 비틀스가 매우 다양한 요소에서 음악적 영감을 받았음을 반영하는 요소들이다.

이 작품에 든 비용은 2천8백68파운드 5실링 3페니로 당시 음반 커버 제작에 소요된 평균 금액보다 1백 배 정도 비쌌지만 그만한 가치가 있었다. 〈서전트 페퍼스 론리 하츠 클럽 밴드〉는 그 음악적 내용으로 시대를 정의하는 음반이었을 뿐 아니라, 독창적인 커버 디자인을 통해 음반 포장을 폭넓은 호소력을 갖는 예술의 경지로 끌어올렸다.

〈서전트 페퍼스 론리 하츠 클럽 밴드〉 모티프로 장식한 존 레논의 카라반, 1967.

피터 블레이크 & 잰 하워스, 비틀스의 〈서전트 페퍼스 론리 하츠 클럽 밴드〉 음반 커버, 1967,
판지와 종이에 컬러 평판 인쇄, 영국 런던의 개러드 앤드 로프트하우스가 런던의 EMI 레코드를 위해 제작(발행은 그래머폰과 팔로폰).

콜린 채프먼 Colin Chapman ㅣ 1928-1982
모리스 필리프 Maurice Philippe ㅣ 1932-1989

〈로터스 49 Lotus 49〉 경주용 자동차, 1967

그랑프리 경주(•국제적인 포뮬러 원 자동차 경주 시리즈 중 하나)는 1961년 포뮬러 원Formular One, F1이 출전 차량의 엔진을 1.5리터로 제한하기 시작하면서 그 판도가 완전히 바뀌었다. 엔진 크기를 줄인다는 것은 곧 출전 팀과 그에 속한 자동차 제작자들이 출전 자동차 디자인에 엄청난 노력을 기울여야 한다는 뜻이기도 했다.

이 시기 가장 재능 있는 경주용 자동차 디자이너는 콜린 채프먼이었다. 그는 런던의 유니버시티 칼리지에서 공학을 전공하고 1952년 로터스 엔지니어링 회사를 설립했다. 이 회사에서 그는 쐐기 형태, 새로운 소재, 그리고 공기역학적 지면 효과(•지표면에서 고속으로 달리는 자동차에 가해지는 부력)에 대한 실험을 거듭한 끝에 공기 저항을 줄인 새로운 도로 경주용 및 포뮬러 원 자동차들을 수없이 디자인했다.

그중에서도 〈로터스 마크 VI〉 로드스터(1952)는 혁신적으로 가벼운 스페이스프레임 차대(•파이프나 강판을 용접해 연결한 입체 골조의 차대)로 되어 있었다. 또한 채프먼은 1961년 개정된 규정에 맞추기 위해 〈로터스 25〉(1962)를 디자인했는데, 이는 포뮬러 원에 등장한 최초의 완전 응력 경량 모노코크 차대(•차체와 프레임이 하나로 합쳐진 일체형 차대)였다. 이렇게 공기역학적으로 설계된 모델은 1963년 영국의 카레이서 짐 클라크Jim Clark가 월드 챔피언십 타이틀을 따게 해 준 것으로 유명하며, 같은 해 로터스 팀은 최초로 제작자 부문 챔피언십을 수상하기도 했다. 그러나 〈로터스 25〉의 디자인과 공학을 바탕으로 채프먼이 설계하고 로터스 팀이 제작한 〈로터스 33〉이야말로 가장 화려한 우승 경력을 가진 경주용 자동차로, 보다 폭 넓은 타이어와 새로운 서스펜션을 적용한 모델이었다.

1966년에 포뮬러 원은 엔진 크기 규정을 더욱 강력한 3리터로 올렸다. 채프먼은 이러한 '강한 출력으로의 복귀'에 자극을 받아, 1967년 시즌을 위해 새로운 엔진을 찾아 나서게 되었다. 그는 고성능 엔진 튜닝 업체인 코스워스Cosworth의 두 설립자 마이크 코스틴과 키스 더크워스에게 연락하여 이에 적당한 엔진을 개발, 공급해 줄 것을 요청했다. 이렇게 하여 포드 사의 후원을 받아 개발된 3리터짜리 코스워스 V8 엔진은 'DFV(이중 4밸브)'라는 별명으로 불렸는데, 알루미늄으로 모든 주형을 만들고 루커스 연료 분사 장치를 더한 형태였다.

이 고성능 엔진(9000rpm 400마력)은 알루미늄 모노코크 차대 뒤쪽에 직접 부착된 형태로 모든 후방 현가장치를 실었는데, 이는 엔진 탑재 시에 후방 서브프레임을 이용하는 것보다 훨씬 가볍고 깔끔한 해결책이었다. 채프먼과 모리스 필리프가 디자인한 이 차대 배열은 완전히 혁신적인 방법으로, 오늘날까지 거의 모든 포뮬러 원 경주용 자동차의 기초가 되었다. 또한 〈로터스 49〉는 경쟁 차량들보다 더욱 가볍고 강력했으며 그레이엄 힐이 1968년 월드 챔피언십을 달성하도록 해 준 차로 유명하다. 같은 해 그가 챔피언십을 달성하기 전 그의 팀 동료였던 클라크는 호켄하임의 포뮬러 투 경주 때 비극적인 죽음을 맞고 말았다.

1968년 〈로터스 49〉는 후원 회사의 상징색을 칠한 최초의 포뮬러 원 자동차가 되었으며 공기역학적 다운 포스(•지면 효과에 대항해 차체를 노면 쪽으로 내리누르는 힘. 이 힘이 높아질수록 고속 주행 시 차체 안정성이 높아진다)를 위해 날개를 달았다. 영국 경주용 자동차의 전설 〈로터스 49〉는 역사상 가장 영향력 있는 포뮬러 원 디자인으로 평가받고 있으며, 수많은 획기적인 요소들을 최초로 경주에 도입한 디자인이다.

〈로터스 49〉의 후방 현가장치 조립 구조와 포드 코스워스 V8 엔진.

콜린 채프먼 & 모리스 필리프, 〈로터스 49〉 경주용 자동차, 1967, 알루미늄, 기타 재료, 로터스 팀, 헤델, 노퍽, 영국.

〈로터스 49〉 경주용 자동차의 뒷모습.

케네스 그레인지 Kenneth Grange ｜ 1929-

〈인스터매틱 33Instamatic33〉 카메라, 1968

케네스 그레인지의 제품 디자인이 명예의 전당에 입성하게 된 것은 우연에 가까운 일이었다. "나는 아직까지 디자인 일로 생계를 유지할 정도가 아니었기 때문에, 《세계 무역 박람회》의 코닥 전시관 디스플레이를 돕는 일을 했다. 한번은 제품들을 진열대에 정리하고 있었는데, 내가 '제품들이 이렇게 못생긴 건 부끄러운 일이야. 만일 이 카메라들이 이보다 예쁘다면 훨씬 멋지게 진열할 수 있을 텐데'라고 말하는 것을 누군가가 들었다. 다음 날 나는 전화 한 통을 받았는데, 바로 코닥의 개발 부서 담당자였다. 그는 '자네가 우리 카메라를 디자인할 것이라 들었네'라고 말했다. 이는 황홀한 일이었지만, 동시에 두렵기도 했다. 나는 카메라에 대해 전혀 몰랐기 때문이다. 그러나 내게는 이와 동시에 행운도 뒤따랐다. 당시 코닥은 수익을 올릴 수 있는 카메라를 판매하기로 결정했던 때였고, 나는 마침 적절한 시기를 만난 것이다. 그때까지 코닥의 카메라는 필름을 팔기 위해 손해를 감수하면서 판매하는 품목이었다."

그 결과 탄생한 제품이 바로 그레인지의 〈브라우니 44ABrownie 44A〉로, 좋은 설계와 깔끔하고 현대적인 미학을 갖추고 있어 1960년에 디자인 센터 어워드를 수상했다. 1968년 그는 후속작인 〈인스터매틱 33〉 모델을 내놓았는데, 이는 이전까지 코닥에서 만들던 상자 모양의 〈인스터매틱 100〉과 〈인스터매틱 400〉(둘 다 1963년 제작) 모델보다 훨씬 인체공학적으로 설계된 소형 카메라였다. 〈인스터매틱 33〉은 간결한 미학을 담은 카메라로 디터 람스Dieter Rams가 브라운Braun 사를 위해 디자인한 깔끔하고 기능적인 전자제품들을 떠올리게 했는데, 그보다 포근하고 인간적인 느낌을 주었다. 이 카메라의 구성은 기능적 필요에 따라 배치되었는데, 형식과 조작을 매우 명료하게 설계해 놓았기 때문에 사용하기 아주 쉬웠다.

영국 산업디자인의 선구자인 케네스 그레인지는 영국적 전형이 된 수없이 다양한 디자인들을 창조했다. 그는 모피 리처드 사의 다리미와 〈파커 25Parker 25〉 펜, 독특한 원추형 앞부분이 특징인 〈인터시티 125〉 고속열차를 디자인했으며, 런던의 클래식한 블랙 캡과 그 유명한 〈앵글포이즈〉 작업용 조명을 새로 디자인했다.

그가 코닥을 위해 디자인한 카메라들은 뛰어나게 진보적이며, 제품과 사용자 간 상호 작용을 직관적이고 단순하게 만들어 최대한으로 제품을 즐길 수 있도록 설계되어 있어, 사용자 중심적인 디자인 접근 방식을 그대로 보여 준다. 코닥이 영국에서 생산한 이 〈인스터매틱 33〉 고정 초점 카메라는 카메라에 쉽게 넣을 수 있는 카트리지형 126 필름을 사용했으며 영국 시장에 맞게 제작되었다. 이후 1972년, 그레인지는 높은 인기를 끈 〈인스터매틱 130〉과 〈인스터매틱 230〉, 〈인스터매틱 330〉 모델을 디자인하여, 휴대가 용이한 소형 카메라 모델의 새 시대를 열었다. 그가 디자인한 카메라들에 공통적으로 나타나는 세련된 디자인 감각은 그의 걸출한 업적 전반에서 찾아볼 수 있는 특징이다.

오리지널 〈인스터매틱 33〉 '컬러 아웃핏colour outfit' 상자.

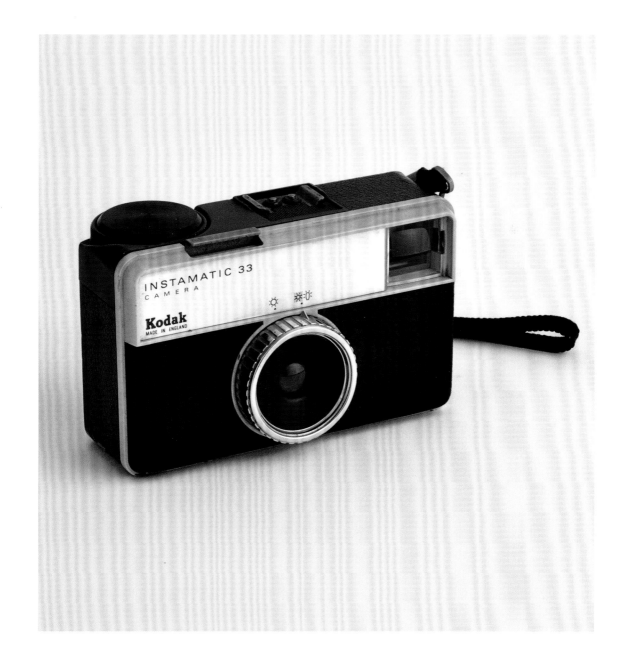

영국항공기사업 British Aircraft Corporation ㅣ 1960년 설립
쉬드아비아시옹 Sud-Aviation (아에로스파시알Aérospatiale) ㅣ 1957/1970년 설립

〈콩코드Concorde〉 초음속 제트기, 처녀비행 1969

화살표처럼 생긴 유선형 몸체로 하늘을 가르는 〈콩코드〉만큼 영국 대중들의 상상력을 잘 표현한 여객기는 없을 것이다. 초음속 여객기의 새로운 시대를 연 이 비행기는 영국의 영국항공기사업BAC과 프랑스의 쉬드아비아시옹이 합작 개발한 것으로 현대사에서 지대한 상징적 의미를 갖는다. 화합을 의미하는 〈콩코드〉는 유럽 국가들이 서로 협력하는 새로운 시대가 왔음을 알리는 신호탄이었다. 〈콩코드〉의 콘셉트는 1950년대 후반부터 시작되었는데, 당시 영국과 프랑스, 미국, 소비에트 연합이 모두 초음속 여객기supersonic transport, SST 개발에 매진하고 있었다. 영국에서는 브리스틀 항공기 회사가 얇은 삼각익을 가진 대서양 횡단용 초음속 여객기 〈223 타입〉을 개발했는데, 약 1백 명의 승객이 탑승할 수 있었다. 그리고 프랑스에는 쉬드아비아시옹이 자체 개발한 중거리용 초음속 여객기 〈쉬페르카라벨Super-Caravelle〉이 있었다. 두 회사 모두 국가의 전폭적 지원을 받았으며 두 디자인 모두 두 번째 원형을 제작하는 단계까지 효과적으로 개발되었다. 그러나 개발에 드는 비용이 너무 컸던 나머지 영국 정부는 이 야심 찬 프로젝트를 계속 진행하려면 BAC와 공동 투자할 국제 파트너를 찾아야 한다는 규정을 덧붙였다.

1962년, 영국과 프랑스 정부 사이에 〈콩코드〉 여객기를 함께 개발한다는 조약이 성립되었다. 이로써 두 개의 완전한 원형 비행기를 동시에 제작하게 되었는데, 각각 프랑스 툴루즈의 아에로스파시알과 영국 브리스틀의 BAC에서 작업했다. 〈콩코드 001〉은 1969년 3월에 툴루즈에서 첫 번째 시험 비행을 마쳤고, 영국에서 만들어진 모델인 〈콩코드 002〉는 그다음 달 페어포드에서 처녀비행을 실시했다. 이 삼각익 비행기에는 네 개의 롤스로이스 〈스네크마 올림푸스 593Snecma Olympus 593〉 재연소 터보제트 엔진이 달려 있어 마하 2의 속도로 비행할 수 있었다. 이는 소리의 속도를 넘어서는 것으로, 일명 초음속이었다. 이 비행기의 특징인, 아래로 구부러진 앞코는 앞을 향해 똑바로 펴지도록 조절할 수도 있었다. 앞으로 펴면 비행 중 공기역학적 효율성을 최대화할 수 있었고, 아래로 구부리면 지면 주행 및 이착륙 시에 조종사의 시야를 가리지 않았다.

〈콩코드〉는 처음 선보였을 때는 큰 관심을 모았으나, 이를

개발한 두 국가의 국영 항공사인 영국 항공과 에어 프랑스를 제외하고는 주문을 받은 기록이 없다. 이는 표면상으로는 소음과 공해, 그리고 음속 폭음(•초음속 비행기가 음속을 돌파할 때 지상에서 들리는 폭발음) 등 이 여객기가 갖는 문제 때문이었으나, 당시 여객기 산업을 주도하던 미국의 경쟁 상대는 되지 못했기 때문이기도 하다. 결국 1966년부터 1979년까지 스무 대만의 〈콩코드〉가 생산되었고 그중 열여섯 대가 운행했으며, 네 대는 시험용 원형이었다.

이러한 단점들에도 불구하고, 영국 항공의 독특한 상징색을 칠한 우아하고 날렵한 모양의 〈콩코드〉는 국가적 자부심의 근원이자 대서양을 횡단하는 사업가들이 선택한 비행기이기도 했는데, 런던 히스로 공항에서 뉴욕 JFK 공항까지 단 3시간 20분 만에 도착할 수 있었다. 안타깝게도 2000년 7월 에어 프랑스의 기체가 파리에서 사고가 나는 바람에 모든 〈콩코드〉는 운항을 중단하고 하늘에서 자취를 감추었지만, 영국인들의 마음속에는 여전히 살아 있다. 이 비행기는 지금까지 하늘을 날았던 제트 여객기 중에 단연 가장 아름다운 디자인이다.

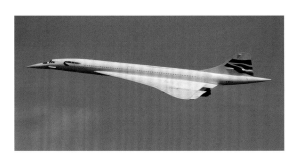

음속 이하의 속도로 비행 중인 〈콩코드〉 여객기, 약 2000.

영국항공기사업과 쉬드아비아시옹(아에로스파시알), 〈콩코드〉 초음속 제트기, 처녀비행 1969,
다양한 재료, 영국항공기사업, 런던, 영국 + 쉬드아비아시옹(후에 아에로스파시알, 파리, 프랑스), 툴루즈, 프랑스.

수전 콜리어 Susan Collier ǀ 1938-2011
세라 캠벨 Sarah Campbell ǀ 1945-

〈바우하우스Bauhaus〉 실내 및 가구용 직물, 1972

수전 콜리어와 세라 캠벨 자매는 1970-1980년대에 영국에서 생산된 가장 눈부신 직물 디자인 다수를 디자인했다. 언니인 수전은 아주 어렸을 때 본 책에서 앙리 마티스Henri Matisse의 작품에 완전히 매료되어 "나의 평생 친구, 마티스"라고 칭하며 풍부한 창의적 상상력을 키워 나갔다. 그러나 그녀는 자신은 예술가가 아니라 직물 디자이너가 되기로 결정했다.

백화점에서 판매하는 현대적 직물들이 마음에 들지 않던 그녀는 직접 디자인을 시작했다. 수전은 독학으로 공부했지만 색깔과 구성에 대한 안목이 있었다. 그녀 특유의 회화적 디자인은 리처드 앨런Richard Allen과 자크마Jacqmar가 캔버스에 그린 작품을 기본으로 한 것이었다. 1961년, 수전은 자신의 다채로운 디자인을 담은 포트폴리오를 가지고 리버티 백화점에 연락을 취했다. 당시 그녀는 스스로에게 약속하기를, 만약 리버티에서 최소 두 개의 패턴을 매입하면 직물 디자인에 온전히 집중하여 일하기로 결심했다. 리버티에서는 여섯 개의 패턴을 사들였고, 더 많은 패턴을 의뢰했다. 1968년, 그녀는 리버티 백화점과 보다 공식적인 관계를 맺고 계속해서 디자인을 공급하게 되었는데, 대부분이 리버티 특유의 얇은 면직물인 타나 론에 들어갈 밝은 색깔의 꽃무늬였다.

반면 수전의 여동생인 세라는 언니의 어시스턴트로 리버티 백화점에서부터 함께 일하게 되었다. 1971년에 수전은 리버티의 디자인 컨설턴트로 위촉되었으며 두 자매는 1972년에 '콜리어 캠벨'이라는 이름으로 자신들의 가장 유명한 직물이 된 〈바우하우스〉를 디자인했다.

스크린 인쇄 기법으로 찍어낸 이 실내 및 가구용 직물은 직조 장인인 군타 슈퇼츨Gunta Stölzl이 1927년경 데사우 바우하우스(•독일 데사우 시에 지어졌던 바우하우스 캠퍼스. 이 시기의 바우하우스를 가리키는 말로도 쓰인다)에서 강의를 하던 당시에 완성한 태피스트리 작품을 근간으로 디자인한 것이다. 콜리어 캠벨의 이 헌정 작품의 탁월함은 수전의 표현에 따르면 "반복을 피하는" 그들의 뛰어난 능력에서 나오는 것으로, 이는 서로 다른 색깔들을 매우 훌륭하게 바꿔 넣어 가며 무늬에 생동감을 더한다. 가장 밝은 색채 조합은 로열 블루, 버터컵 옐로, 버던트 그린 및 바이브런트 레드가 어우러지는 색의 교향곡이라 할 수 있으며, 이는 1970년대 중반에서 후반의

영국 직물 디자인 중 가장 유명한 작품이다. 이 작품은 과감하고 순수한 색들을 사용했으며, 모더니즘의 전통을 적절히 물려받아 하이테크 스타일의 산업적 미학에도 잘 맞는 스타일이었다. 이 직물은 어두운 회색, 갈색 및 보라색 등의 차분한 색채 조합으로도 생산되었는데, 이 역시 보다 절제된 모더니즘 스타일로 꾸민 당시의 인테리어에 잘 어울렸다.

1977년, 두 자매는 리버티 백화점을 떠나 회사를 설립하고 풍성한 색감을 가진 직물들을 자신들의 브랜드로 생산했다. 또한 리버티뿐 아니라 해비타트, 이브 생 로랑Yves Saint Laurent, 카샤렐Cacharel, 막스 앤 스펜서Marks & Spencer 및 예거Jaeger에도 디자인을 공급했다. 바우하우스에서 영감을 받은 1970년대 직물과 마티스에서 영감을 받은 1980년대 직물을 통해, 콜리어 캠벨의 생기 넘치는 무늬들은 종잡을 수 없이 변화하던 당시 영국의 장식 스타일을 과감하게 보여 주었다. 이러한 점 덕분에 이들은 당대 가장 영향력 있고 대표적인 영국 직물 디자이너로 평가받는다.

차분한 색조로 대체한 〈바우하우스〉 직물.

로드니 킨스먼 Rodney Kinsman | 1943-

〈옴스탁Omkstak〉 의자, 1971

1970년대에 꼭 소장해야 할 영국 의자로 꼽혔던 〈옴스탁〉은 견고하고 적재 가능한 디자인으로, 전체가 강철로 되어 있어 가볍고도 튼튼했으며 내화성이 있어 화재에도 견딜 수 있었다. 이 의자를 디자인한 로드니 킨스먼은 런던의 센트럴 세인트 마틴에서 공부했으며, 졸업과 동시에 파트너인 예지 오레닉과 브라이언 모리슨과 함께 OMK 디자인이라는 이름으로 자신의 회사를 설립했다. 처음에 이 회사는 가정용 소비재 시장을 위한 가구 디자인을 생산 및 홍보하는 데 주력했다. 특히 당시 새로 오픈한 해비타트 매장에 상당수의 디자인을 판매했는데, 1966년의 〈T 레인지T Range〉 의자 역시 이들의 작품이다.

1971년 킨스먼은 보다 큰 계약을 성사시킬 수 있는 시장에 맞는 가구들을 만들기 시작했다. 그는 이 새로운 분야에 대해 "디자인과 대량 생산의 측면에서 볼 때 디자인하기가 더 까다로운 특성이 있다"라고 언급했다. 이렇게 익숙하지 않은 분야였음에도 압축 강철 소재에 적재 가능한 디자인을 가진 그의 첫 제품 〈옴스탁〉 의자는 내놓자마자 큰 상업적 성공을 거두었는데, 아름다운 산업 미학을 담은 데다 과감한 색상들을 다양하게 선택할 수 있었기 때문이다. 이 의자는 1970년대에 짧게 유행했던 하이테크 스타일의 인테리어에서라면 어디서나 찾아볼 수 있는 제품이 되었다.

또한 〈옴스탁〉은 튼튼하고 오래 사용할 수 있었을 뿐 아니라 실용성 역시 매우 뛰어났다. 스물다섯 개 넘게 쌓아 올릴 수 있도록 디자인되었으며 이동식 수레에 실어 쉽게 옮길 수 있었고, 의자끼리 연결하는 장치도 있었다. 덕분에 이 의자는 각종 시설의 로비 등 공공장소용 의자로도 사용할 수 있었다.

킨스먼은 성공적인 제품이 되려면 패셔너블한 요소만큼 형태와 기능의 조화도 중요하다는 사실을 이해하고 있었으며, 이러한 조화를 이루어야 나중에 유행에 뒤처진 디자인으로 전락할 위험이 덜하다는 것을 알고 있었다. 그는 디자이너란 과녁을 겨냥하는 사수와도 같으며, 최초의 한 발로 과녁의 정중앙을 꿰뚫어 클래식, 즉 고전이 되어야 한다고 생각했다. 〈옴스탁〉은 이 과녁을 정확히 맞힌 매력적인 판매품이 되었으며, 이탈리아의 비에페 사에서는 라이선스를 도입해 생산하기도 했다. 이 의자는 1981년 런던의 빅토리아 앤드 앨버트 미술관에서 열린 《지금 우리가 사는 법The Way We Live Now》 전시회에 출품되었다. 이는 이 실용적인 철제 의자가 출시된 지 40년이 지나도록 높은 인기를 누리며 생산되고 있는 비결, 즉 그 기능과 미학이 여전히 살아 있음을 입증하는 것이라 하겠다.

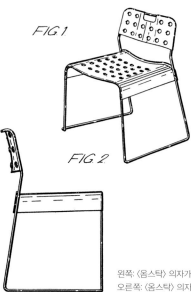

FIG 1

FIG 2

왼쪽: 〈옴스탁〉 의자가 놓인 인테리어, 1980년대.
오른쪽: 〈옴스탁〉 의자의 특허 드로잉, 1973년에 특허 출원.

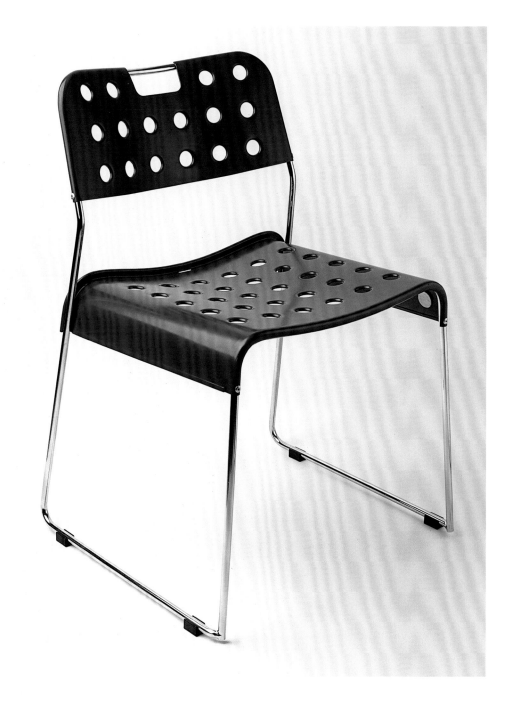

존 펨버턴 John Pemberton ǀ 1948-
싱클레어 Sinclair 디자인팀

〈소버린Sovereign〉 휴대용 계산기, 1977

여러 화제를 몰고 다니는 영국의 발명가이자 기업가인 클라이브 싱클레어는 과학 기술 저널리스트가 되기 위해 열일곱 살 때 학교를 중퇴했다. 몇 년간 다른 사람들의 발명품에 대해 글을 쓰던 그는 1957년 가전제품 생산 회사를 설립하기에 이른다.

처음에 런던에서 시작했던 그의 회사, 싱클레어 라디오닉스는 5년 후에 케임브리지로 옮겨 우편 주문이나 광고를 통해 제품을 판매했다. 그리고 1972년 8월 싱클레어는 세계 최초의 휴대용 계산기 〈싱클레어 이그제큐티브Sinclair Executive〉를 79.95파운드에 출시했는데, 이는 당시 영국 근로자 평균 봉급의 3주치에 해당하는 가격이었다. 보다 규모가 크고 시장 점유율이 높은 경쟁사들이 내놓았던 거추장스럽고 비싼 계산기에 비해, 싱클레어 라디오닉스의 모델은 한 손에 들어오는 크기로 확연히 작고 가벼웠다. 한 광고는 이 계산기를 "담뱃갑 정도의 두께"라고 묘사했는데, 이는 싱클레어의 신념인 '가장 이상적인 크기인 담뱃갑 한 개의 크기를 언제나 고려해야 한다'는 점을 반영한 것이었다.

〈이그제큐티브〉 계산기는 보다 뛰어난 성능과 높은 에너지 효율을 지닌 회로를 개발하기 위한 부단한 노력의 집약체였으며, 싱클레어는 이 선구적인 기술을 활용해 1973년 다른 휴대용 계산기 모델인 〈케임브리지〉를 내놓았다. 〈케임브리지〉는 99그램의 무게에 29.95파운드라는 경쟁력 있는 가격으로 출시되었으며, 심지어 세트로 구입하면 24.95파운드에도 살 수 있었다.

〈이그제큐티브〉 모델이 180만 파운드의 수익을 올리며 상업적으로 성공을 거두고 후속 모델들도 성공적으로 출시되었지만, 1975년부터 계산기 시장이 침체되기 시작했다. 싱클레어 사는 부진을 이겨 낼 다양한 방법을 모색했는데, 가장 눈에 띄는 결과물은 늘씬한 스타일이 돋보이는 디지털 손목시계 〈블랙 워치Black Watch〉였다.

1977년에는 이러한 세련된 미학을 물려받은 〈소버린〉(•군주, 국왕이라는 뜻) 계산기가 출시되었는데, 엘리자베스 여왕 즉위 25주년이 되던 해라서 붙은 이름이다. 날씬한 모습의 이 고급 계산기는 존 펨버턴을 필두로 한 싱클레어 사내 디자인팀이 디자인한 것이다. 펨버턴은 〈소버린〉 계산기의 진보적인 디자인으로 디자인카운슬 어워드를 수상했는데, 새틴과 같은 광택으로 크롬 도금한 철제 케이스가 특징이었으며 이보다 가격이 높은 은도금, 금도금 제품도 생산되었다. 그러나 〈소버린〉은 기대했던 만큼 상업적인 성공을 거두지는 못했는데, 당시 성능이 더 좋은 LCD 계산기가 거의 동시에 출시되어 시장의 대부분을 장악해 버렸기 때문이다. 그러나 붉은색 LED 창이 달린 〈소버린〉은 새롭고 스타일리시한 세련미를 전자제품업계에 선보였으며, 이후 1980년대 중반 뱅 앤 올룹슨Bang & Olufsen에서 개발한 세련된 리모컨을 예고하는 디자인이었다.

왼쪽: 오리지널 제품 케이스에 담긴 〈소버린〉 계산기.
오른쪽: 〈소버린〉 계산기의 특허 드로잉, 1977년에 특허 출원.

존 펨버턴 & 싱클레어 디자인팀, 〈소버린〉 휴대용 계산기, 1977, 플라스틱, 크롬 도금한 철, LED 디스플레이, 기타 재료, 싱클레어 라디오닉스, 헌팅던, 영국.

프레드 스콧 Fred Scott ㅣ 1942-2001

⟨수포르토Supporto⟩ 사무용 의자, 1976

버킹엄셔 지방에서 시작된 가구 회사인 힐은 전후 영국의 모던 디자인 제품들을 생산한 중요한 업체들 중 하나다. 이 회사는 1950년대 로빈 데이의 진보적인 디자인들을 다수 생산했으며, 1960년대에는 데이가 디자인한 획기적인 ⟨폴리프로필렌⟩ 의자, 일명 ⟨폴리체어⟩를 생산했다.

1960년대 중반 힐은 유동적이고 칸막이 없는 사무실 디자인을 위한 새로운 아이디어를 찾고 있었다. 독일의 경영 컨설팅 회사인 퀵보너 팀은 '사무실용 실내 디자인Bürolandschaft'(오피스 랜드스케이프office landscape)이라는 혁신적인 개념을 도입했으며, 이에 힐 사는 1970년대 초반에 규격화된 요소들을 조립하여 구성할 수 있는 '힐 오피스 시스템'을 고안했다. 그리고 이를 더욱 가다듬고 합리적으로 개발하여 1979년 ⟨HOS/80⟩ 시리즈로 출시했다. 같은 해에 프레드 스콧은 이 새롭게 등장한 사무실 책상 및 칸막이 시스템을 정밀 분석하여, 이와 함께 사용할 수 있는 ⟨수포르토⟩ 사무용 의자를 출시했다.

⟨수포르토⟩는 ⟨HOS⟩와 같이 과학적인 관점에서 디자인된 제품으로, 가장 최신의 인체공학적 자료를 기반으로 만들었으며 다양한 인체 형태와 자세에 편안하게 맞출 수 있도록 조절 가능한 부품을 다양하게 사용했다.

이 제품은 이 같은 인체공학적 면을 염두에 두고 디자인한 최초의 의자로, 1970년대 상업적으로 가장 성공한 디자인이었다. 이 의자는 뛰어난 산업 미학을 지니고 있었기에 당시 유행하던 하이테크 스타일에 완벽하게 어울렸고, 덕분에 영국의 모든 건축 사무실이나 디자인 스튜디오에서 볼 수 있는 의자였다고 해도 과언이 아니다.

출시된 지 40여 년이 지났으나 ⟨수포르토⟩는 여전히 생산 중이며, 이는 영국 디자인의 진정한 아이콘이 찰나의 유행이 아니었음을 증명한다. 예전과 마찬가지로 지금도 등받이가 낮은 모델과 높은 모델의 두 가지 팔걸이의자가 생산되며, 등받이가 좁고 팔걸이가 없는 의자도 출시되었다. 또한 팔걸이가 있는 유형과 없는 유형의 제도용 의자도 생산된다. 1991년, 국제건축사연합은 각종 디자인상을 수상한 이 디자인에 '현대 사무실 좌석 배치에 가장 지대한 영향을 미친 의자'라는 호칭을 부여했다.

높은 등받이와 낮은 등받이가 달린 ⟨수포르토⟩ 의자 종류를 보여 주는 힐 사의 사진, 약 1979.

프레드 스콧, 〈수포르토〉 사무용 의자, 1976, 에나멜을 입힌 알루미늄, 폴리우레탄, 직물 커버를 씌운 시트.
힐 인터내셔널(후에 콘월 지방의 뷰드에 있는 수포르토에서 생산), 하이 위컴, 버킹엄셔, 영국.

제이미 리드 Jamie Reid | 1947-

섹스 피스톨스Sex Pistols의 〈갓 세이브 더 퀸God Save the Queen〉 음반 커버, 1977

1977년은 엘리자베스 2세가 즉위 25주년을 맞이한 해로, 당시 영국 곳곳은 왕정주의자들이 내건 축제 깃발과 유니언 잭Union Jack으로 꾸며져 있었다. 그러나 이렇게 애국심이 용솟음치는 뒤에서는 치명적인 무정부주의적 전복이 진행되고 있었으니, 바로 펑크 문화와 그 음악적 화신인 섹스 피스톨스로, 이들은 마치 당시의 기득권층 체계를 파괴하려는 듯한 밴드였다.

1977년 5월에 발매된 이들의 싱글 〈갓 세이브 더 퀸〉은 국가를 선동적으로 바꾸어 부른 것으로, 직설적인 가사와 불협화음이 난무하는 노래, 그리고 예술가 제이미 리드가 밴드를 위해 디자인한 파괴적인 음반 커버 등 최대한 공격적인 성향을 띠고 있었다. 스크린 인쇄 기법으로 만든 이 눈에 띄는 음반 커버는 왕실 사진가 피터 그러건이 촬영한 엘리자베스 여왕의 즉위 25주년 기념 공식 초상을 노골적으로 훼손한 것이었다. 일부 사람들은 이렇게 파격적인 태도가 반역죄에 해당한다고 간주했다. 음반 커버에서 얼굴 이미지는 좌우 반전되어 있으며, 눈과 입에는 거칠게 찢어 낸 신문 용지가 투박하게 붙어 있다. 이는 여왕의 눈과 입을 가리고 희화화한 모습으로, 기득권 계층을 조롱하는 섹스 피스톨스를 잘 나타낸다.

마치 몸값을 요구하는 쪽지처럼 만든 글자판은 위협적이면서도 유머러스한 매력이 있어 이 음반에 수록된 음악과도 잘 어울린다. 또한 마치 급조하여 손수 제작한 듯한 느낌은, 대중의 입맛에 맞게 제작되어 대량 유통되는 주류 음악 산업을 거부했던 펑크의 정신을 잘 드러내 준다.

이 역사적인 싱글은 비록 BBC에서는 방송 금지되었지만, 1977년 6월 NME 차트에서 1위를 기록했으며 UK 싱글 차트에서도 2위를 기록했다. 또한 이 상징적인 커버 디자인은 싱글의 성공에 핵심적인 역할을 했다. 섹스 피스톨스의 리드 싱어 존 라이던John Lydon(일명 조니 로튼)은 2000년 로큐멘터리(*록 음악의 역사를 담은 기록 영화)인 〈섹스 피스톨스의 전설 The Filth and the Fury〉에서 다음과 같이 설명했다. "영국인을 싫어한다는 이유로 〈갓 세이브 더 퀸〉 같은 노래를 쓰지는 않는다. 그런 노래는 영국인을 사랑하기 때문에 작곡하는 것이고 이들이 학대를 당하는 데 진저리가 난다." 제이미 리드의 혁신적인 작품은 이러한 정서를 파격적인 이미지로 표현한 것이며, 이는 2001년 잡지 『Q』가 이 디자인을 역사상 가장 위대한 음반 커버로 선정한 이유일 것이다.

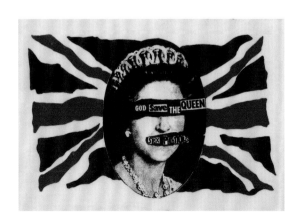

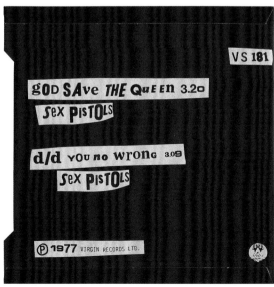

왼쪽: 제이미 리드가 디자인한 〈갓 세이브 더 퀸〉 음반 홍보용 스티커, 1977.
오른쪽: 〈갓 세이브 더 퀸〉 음반 커버의 뒷면.

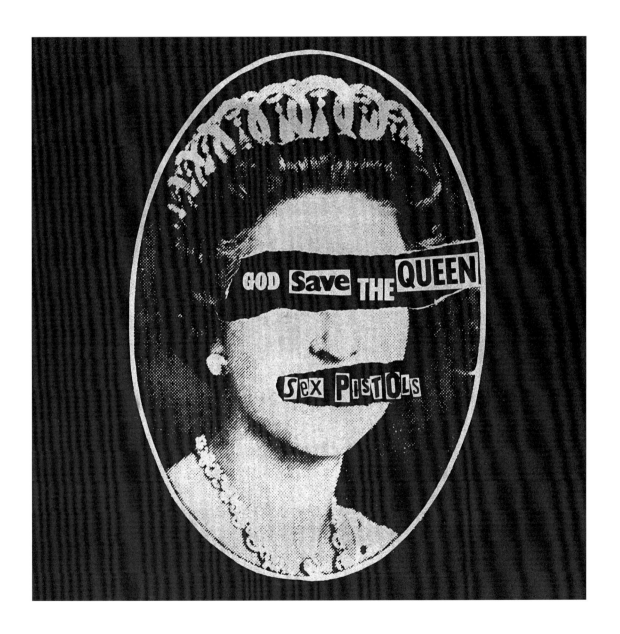

닉 버틀러 Nick Butler ㅣ 1942-

〈듀라빔Durabeam〉 손전등, 1982

뛰어난 재능을 가진 디자이너 닉 버틀러는 '디자인은 제품의 이해도를 높여 활용도를 극대화하는, 진정한 변화를 가져올 수 있다'고 믿는다. 그의 작품은 산업적 생산 면에서나 소비자를 위한 기능 면 모두에서 매우 높은 평가를 받는다.

런던의 왕립예술학교를 졸업한 버틀러는 IBM 사의 장학금을 받아 미국으로 건너가 유명한 산업디자이너 엘리엇 노이스Elliot Noyes의 지도를 받으며 일했다. 영국으로 돌아온 버틀러는 혁신적이면서도 실용적인 산업디자인으로 상당한 명성을 얻었으며, 1967년에는 디자인 회사인 BIB 디자인 컨설턴트를 설립했다. 그는 1975년 공인디자이너협회Chartered Society of Designers, CDS의 회원으로 뽑혔으며 같은 해 디자인카운슬 어워드의 심사위원으로 위촉되었다.

버틀러의 〈듀라빔〉 손전등 역시 디자인카운슬 어워드 수상작이다. 이 작품은 뚜껑을 밀어 올려 여는 선구적인 디자인과 과감한 단순성 덕분에 직관적으로 사용할 수 있었다. 배터리 제조사인 듀라셀Duracell에서 제작한 〈듀라빔〉은 검은색과 노란색이 섞인 독특한 플라스틱 케이스로 되어 있었는데, 이는 듀라셀의 브랜드 아이덴티티에 따른 디자인이었다. 경첩이 달린 윗부분은 손전등을 사용하지 않을 때 전구를 감추고 보호하는 역할을 할 뿐 아니라, 스위치 없이도 뚜껑만 열면 점등을 해 주는 역할을 했다. 또한 다른 손전등 디자인과는 달리 사각형 모양이어서 사용 시 꼭 손에 들지 않아도 되었으며, 평평한 곳에 세워 놓고 빛을 가장 잘 비추도록 조명의 각도를 조절할 수 있어 사용자가 양손을 자유롭게 쓸 수 있었다.

다양하고 역사적인 영국 디자인들 중에서도 매우 독특한 면을 지닌 이 제품은 '스타일리시한 실용주의'라고 표현되었는데, 이 단순한 손전등을 가장 효과적으로 나타내는 설명이다. 그러니 1980년대 초반 이 획기적 디자인의 손전등이 디자인 센터의 플래그십 스토어에서 판매되었던 것도 당연한 일일 것이다. 런던 헤이마켓에 위치한 이 매장은 영국 디자인의 수출과 혁신을 위한 중요한 전시장이었다. 단순한 형태와 미니멀리스트 미학을 가진 〈듀라빔〉은 1980년대 중반 비교적 짧게 유행했던 '매트 블랙Matt Black' 스타일의 진정한 상징이기도 하다. 이 손전등은 뚜껑을 밀어 올려 연다는 공통점이 있는 지포 라이터처럼 '디자이너 시대'의 필수적인 액세서리가 되었다. 〈듀라빔〉이 뉴욕의 현대미술관에서 '겸손한 명작'으로 선정된 점은 버틀러가 오랫동안 간직해 온 신조인 '영리한 디자인으로 더 나은 것을 만든다'의 효과를 입증하는 것이다.

뚜껑을 닫은 상태의 〈듀라빔〉 손전등.

닉 버틀러, 〈듀라빔〉 손전등, 1982,
폴리프로필렌, ABS 플라스틱, PMMA(폴리메틸메타크릴레이트) 아크릴 수지, 금속, 듀라셀 인터내셔널, 베설, 코네티컷, 미국.

알렉스 몰튼 Alex Moulton ㅣ 1920-2012

〈AM2〉 자전거, 1983

알렉스 몰튼은 케임브리지에 있는 킹스 칼리지에서 기계 공학을 공부한 후, 그의 가족이 운영하는 고무 생산 회사인 스펜서 몰튼에서 기술 감독으로 일했다. 그는 이 회사에서 고무와 금속을 결합하는 새로운 방법을 개발했는데, 이는 후에 그의 자전거 디자인에 사용되었다.

1956년 그는 몰튼 개발사를 설립했으며 이후 4년간 더 좋은 자전거 시스템을 개발하는 데 몰두했다. 동시에 그는 혁신적인 '하이드로래스틱Hydrolastic' 자동차 서스펜션(•스프링 대신 압착 유체를 사용한 자동차 서스펜션)을 개발했는데, 이는 당대의 아이콘인 〈미니〉에 사용되었다. 그가 만든 최초의 〈몰튼〉 자전거는 1962년 런던 얼스코트에서 열린 《사이클 앤드 모터사이클 쇼》에서 처음 선보였다. 이 모델은 고압 타이어가 달린 작은 바퀴가 특징이었으며, 자전거로서는 드물게 풀 서스펜션(•앞과 뒤 모두 서스펜션이 달려 있는 자전거) 시스템이었다. 평균보다 작은 크기의 바퀴가 달려 무게 중심이 훨씬 낮은 덕분에 안정성이 높았고, 다루기 쉬운 데다 더 빨리 달릴 수 있었다. F자 프레임의 이 미니 자전거는 1962년 12월 고전적인 세이프티(안전) 자전거(•지금의 자전거를 당시에는 이렇게 불렀음)의 구성보다 월등한 우수성을 인정받았는데, 존 우드번이 고성능의 〈몰튼 스피드〉 자전거를 타고 카디프에서 런던까지 최단 주행 기록을 경신한 것이 그 증거다.

몰튼은 이전부터 혁신적인 자전거들을 개발하여 세계 최대의 자전거 회사인 롤리Raleigh에 생산을 제안했으나 거절당했고, 결국 그는 이 자전거를 직접 만들기로 결정했다. 그의 새로운 자전거는 1964년 디자인 센터 어워드를 수상했다. 〈스탠더드〉, 〈디럭스〉, 〈스피드〉, 〈스토우어웨이〉, 〈사파리〉 등 몰튼의 다섯 개 모델이 성공을 거두는 것을 지켜보던 롤리는 1965년, 몰튼보다 품질은 떨어지지만 시장에서의 경쟁을 목표로 한 자전거 〈RSW16〉을 출시했다. 이 자전거는 〈몰튼〉처럼 페달이 프레임 안을 관통하는 형식에 16인치 휠이 달려 있었다.

점점 경쟁이 심해지는 상황에서, 몰튼은 결국 자신의 회사를 롤리에 매각하고 자문 담당으로 남았다. 1970년 롤리는 〈초퍼〉 모델과 함께 〈몰튼 MKIII〉를 선보였으나, 4년 후 〈MKIII〉와 기타 〈몰튼〉 모델들은 더 큰 상업적 성공을 거둔 〈초퍼〉를 위해 단종되었다.

나중에 몰튼은 자신의 디자인 및 특허에 대한 권리를 되찾기 위해 애썼으며, 자신의 혁신적인 자전거 개념을 지속적으로 개발하고 개선한 끝에 1983년 〈AM 스페이스프레임〉을 내놓았다. 이전의 〈몰튼〉 자전거들이 대중 시장을 위한 제품이었다면, 이 자전거는 구입할 수 있는 한 가장 좋은 자전거를 사고 싶은 이들을 위해 만든 고급 제품이었다. 원래 이 자전거는 '타운'용의 〈AM2〉 모델과 스포츠 및 장거리 여행을 위한 〈AM7〉 모델로 나뉘어 출시되었는데, 독특한 17인치 휠에 전면, 후면에 각각 서스펜션이 있었고 초경량의 '스페이스프레임' 구조로 되어 있었다.

수작업으로 제작한 〈AM〉 시리즈는 자전거 디자인의 절정을 보여 줄 뿐 아니라 뛰어난 성능을 가지고 있어, 상당히 비싼 가격에도 불구하고 영국 공학 기술의 탁월함을 아주 잘 보여 주는 예로 평가받으며 30년이 지난 오늘날까지 생산되고 있다.

위: 〈몰튼〉 자전거의 특허 드로잉.
1960년에 특허 출원.
아래: 알렉스 몰튼이 몰튼 자전거 회사를
위해 디자인한 〈몰튼 스토우어웨이〉 자전거,
1964.

알렉스 몰튼, 〈AM2〉 자전거, 1983, 페인트를 칠한 강철 튜브, 금속, 가죽, 플라스틱, 고무.
알렉스 몰튼 자전거, 브래드퍼드온에이번, 윌트셔, 영국.

시모어파월 Seymourpowell ｜ 1983년 설립

〈프리라인Freeline〉 무선 주전자, 1985

리처드 시모어Richard Seymour와 딕 파월Dick Powell은 런던의 왕립예술학교에서 각각 그래픽과 산업디자인을 전공했다. 시모어는 처음에 광고 대행사에서 일했으며 파월은 프리랜서 제품 디자이너로 활동했는데, 1983년 두 사람은 한 팀이 되어 풀럼 지역에 기반을 둔 디자인 컨설턴트 회사, 시모어파월을 함께 설립했다.

3년 후 이들은 프랑스 회사 테팔Tefal S. A.을 위해 세계 최초의 무선 주전자인 〈프리라인〉을 디자인하면서 큰 명성을 얻게 된다. 기존의 패러다임을 바꾸어 놓은 이 디자인은 시모어파월이 추구하는 가치인, 실천적이고 사용자에게 높은 평가를 받으며 사용자 중심적인 '슈퍼 휴머니즘'을 가장 잘 보여 주는 예다. 광고업계에서 일했던 시모어는 소비자 만족의 중요성을 잘 이해하고 있었으며, 덕분에 이들은 '형태가 곧 기능이다. 제품의 겉모습은 이 제품이 어디에 쓰이는 물건이며 어떻게 사용하는지에 대한 단서를 담고 있어야 한다'는 소신을 공유할 수 있었다.

새로운 무선 주전자 디자인은 이 신념을 잘 반영했으며, 관습적인 디자인의 틀을 벗어나 생각하면 오래된 문제점들을 해결할 수 있다는 것을 보여 주었다. 이러한 디자인적 접근은 시모어와 파월의 디자인 방법론을 대표하는 부분으로, 텔레비전에서 방영된 두 시리즈 〈디자인 온〉(1998)과 〈베터 바이 디자인Better by Design〉(2000)에서도 인상적으로 드러났다. 〈베터 바이 디자인〉은 채널 4 방송국과 디자인카운슬이 함께 제작한 프로그램으로, 일상용품을 개선하는 목적으로 여섯 가지의 디자인 과제를 수행하는 모습을 보여 주면서 디자인 과정에 대한 통찰력을 제시했다. 〈프리라인〉 주전자는 영국 산업계가 이전에 탄생한 디자인들의 그림자에 가려 있던 1980년대 중반에도 영국 디자인의 혁신이 여전히 생생하게 살아 있었음을 보여 준다.

위: 딕 파월이 그린 〈프리라인〉 무선 주전자의 디자인, 1985.
아래: 받침대에서 분리된 모습의 〈프리라인〉 주전자.

시모어파월, 〈프리라인〉 무선 주전자, 1985, 폴리프로필렌, 케메탈(폴리옥시메틸렌 아세탈 코폴리머), 기타 재료, 테팔, 뤼밀리, 프랑스.

론 아라드 Ron Arad ǀ 1951-

〈빅 이지 볼륨 IIBig Easy Volume II〉 팔걸이의자, 1988

이스라엘 텔아비브Tel Aviv에서 태어난 론 아라드는 예루살렘 예술학교에서 공부하던 중 1973년 런던으로 이주하여, 건축 협회학교에 입학해 유명 건축가인 피터 쿡과 베르나르 추미에게서 교육받았다. 1981년에 그는 사업 파트너 캐럴라인 소먼과 함께 런던 코번트 가든에 원오프One-Off라는 회사를 공동 설립했다. 이곳은 디자인 스튜디오이자 작업실 겸 갤러리로 아라드의 디자인과 함께 다른 디자이너들의 작품들도 판매했다.

아라드의 초기 가구 디자인에는 키 클램프 비계(•공사장 등에서 높은 곳에서 작업할 수 있도록 설치하는 가설물), 로버 차량에서 떼어낸 카시트, 콘크리트 그리고 '발견된 오브제'들이 사용되었다. 이러한 디자인들은 거칠고 파격적인 공업 미학과 함께 시적인 가치들을 내포하고 있었는데, 모두 포스트펑크Post-punk(•펑크 문화 이후 이로부터 영향을 받아 보다 다양하게 나타난 문화 트렌드)적 허무주의가 만연했던 1980년대 런던의 대안적 분위기에서 영향을 받은 디자인이라 할 수 있다. 나중에 아라드는 용접용 강철의 조형적 가능성을 연구하기 시작했으며, 1988년 〈빅 이지〉를 제작했다. 이 의자는 전통적인 안락의자를 마치 만화에 나오는 듯한 추상적인 모습으로 바꾸고 검게 만든 연강 소재나 거울처럼 연마한 스테인리스스틸로 제작한 것이었다.

아라드의 수많은 디자인들과 마찬가지로, 이 의자의 이름 역시 이중적 의미를 가지고 있었다. '큰 안락의자'라는 뜻이지만 전통적인 의미의 안락의자는 아니었던 것이, 커버도 없고 그다지 안락하지도 않았다. 이 이름은 뉴올리언스의 별명이기도 한데, 덕분에 이 루이지애나 주의 도시에 사는 느긋하고 태평스러운 주민들과 재즈 뮤지션들을 연상케 한다.

이 의자를 만들 때, 아라드는 철판 위에 직접 대강의 밑그림을 그린 뒤 어시스턴트와 함께 이를 잘라 내고 용접하여 3차원 형태를 만들어 냈다. 그리고 마지막으로 공들여 광택을 내어 완성했는데, 이 과정에서 접합 부분의 용접 자국을 모두 없앴다. 이 작품들은 연속적으로 생산하되 수작업으로 제작했기 때문에 하나하나가 조금씩 다른 모양이며, 그렇기에 각각의 의자들은 오직 하나밖에 없는 물건이다.

〈빅 이지〉를 포함해 아라드의 '볼륨' 시리즈 의자들은 과감한 형태와 흥미로운 표면 처리가 특징이며, 이는 가장 거친 재료와 가장 기본적인 용접 방식만으로도 개인주의적 예술성을 강렬히 드러내는 작품을 만들 수 있다는 것을 잘 보여 준다. 〈빅 이지〉는 이탈리아의 가구 생산 업체인 모로소Moroso가 천으로 커버를 씌운 버전으로 재해석하기도 했으며, 나중에는 회전 몰딩 방식으로 만든 폴리에틸렌 의자로 나오기도 했다. 그러나 손으로 마무리 작업을 한 오리지널 철제 〈빅 이지〉야말로 전형적인 '아라드 의자'이자 그의 걸작이다.

연강으로 제작한 〈빅 이지 볼륨 II〉 팔걸이의자, 1988.

앨런 플레처 Alan Fletcher ǀ 1931-2006
펜타그램 Pentagram ǀ 1972년 설립

빅토리아 앤드 앨버트 미술관 로고, 1989

2011년 빅토리아 앤드 앨버트 미술관의 로고는 그래픽 디자인 및 광고업계의 바이블이라 불리는『크리에이티브 리뷰』독자들에게 역사상 가장 훌륭한 로고 10선 중 하나로 뽑혔다. 정확히 말하면 이 로고는 2위에 올랐고, 1위는 애플Apple 로고였다. 이 작품이 선정된 이유는 명확성을 갖추었을 뿐 아니라, 두 개의 대문자가 가운데에서 소용돌이를 이루는 앰퍼샌드ampersand, & 기호를 중심으로 아름답게 조화를 이루기 때문이다.

앨런 플레처가 이 강렬하고도 우아한 로고를 디자인한 것은 펜타그램 사에서 일하면서 빅토리아 앤드 앨버트 미술관의 내부 안내 시스템을 작업할 때였다. 동굴 같은 갤러리와 미로 같은 복도에서 방문자들이 길을 찾을 수 있게 도와주는 표지판을 설치하는 작업이었다. 안내 시스템을 만들면서 플레처는 색깔로 방향을 구분하는 방법을 고안했는데, 예를 들어 북쪽을 향한 표지판은 빨간색 글씨로, 남쪽을 향한 표지판은 파란색 글씨로 표기하는 방식이었다.

로고 디자인은 지암바티스타 보도니Giambattista Bodoni가 1798년에 개발한 세리프 서체의 복제 버전에서 영감을 얻었는데, 이 서체는 이탈리아의 예술 학술지인『FMR』을 출판할 때 사용되었던 것이다. 플레처는 이 역사적인 서체를 미술관의 표지 체계를 만드는 데 사용하기로 결심했다. 당시 플레처의 어시스턴트였던 쿠엔틴 뉴어크에 따르면 이는 '미술관 컬렉션에서 유래한 서체'를 사용하고 싶어 했던 플레처가 직관적으로 선택한 것이었다.

이 프로젝트가 진행될 당시 빅토리아 앤드 앨버트 미술관의 디자인 담당자였던 조 얼Joe Earle은 몇 가지 종류의 로고를 함께 사용하고 있던 미술관의 아이덴티티와 브랜드에 시각적 일관성을 부여하고자 했다. 플레처는 그래픽 이미지마다 각기 다른 서체를 쓰지 말고, 한 가지의 공식 서체만을 사용할 것을 제안했다. 그가 제안한 서체는 클래식한 느낌의 〈보도니〉였다.

플레처와 뉴어크는 미술관의 별명인 'V&A'를 기초로 로고 디자인을 시작했는데, 18세기 서체들을 로고 디자인에 적용해 보았으나 적합한 것을 찾지 못했다. 그러다 미술관에서 프레젠테이션을 하기로 한 날 아침, 플레처는 문득 영감이 떠올랐다. 바로 앰퍼샌드 기호에서 위쪽으로 올라온 세리프 부분이 대문자 A의 가로획 역할을 할 수 있다는 사실이었다. 단순하면서도 천재적인 이 해결책을 적용해 만든 로고는 견고하고 명료하여 세계적 수준의 미술관에 완벽하게 들어맞는 권위와 정통성을 강렬하게 드러내 주었다.

『크리에이티브 리뷰』가 "단순하면서도 극도로 영리하다"라고 묘사한 이 유명한 로고는 시각 커뮤니케이션 디자인의 걸작이라 불릴 만하다. 1852년에 좋은 디자인을 홍보하기 위해 설립된 이래 큰 사랑을 받아 온 빅토리아 앤드 앨버트 미술관의 설립 목적을 떠올리게 하는 훌륭한 상징이다.

트로이카Troika가 디자인한 〈팰린드롬Palindrome〉
키네틱(•조각 등이 움직이는 예술) 설치 작품, 2010.
1989년 앨런 플레처와 펜타그램이
빅토리아 앤드 앨버트 미술관을 위해 디자인한 'V&A' 로고를 주제로 했다.

고든 머레이 Gordon Murray | 1946-
피터 스티븐스 Peter Stevens | 1945-

〈맥라렌 F1McLarenF1〉 로드카, 최초 공개 1992

영국의 자동차 산업은 번창하고 있지만 영국이 소유한 자동차 브랜드는 손에 꼽을 정도로 줄어들었다. 그러나 포뮬러 원 경주용 자동차의 연구 개발 분야에서 영국은 여전히 중심적인 위치를 차지하고 있다. 맥라렌은 초고성능 공학계에서 가장 유명한 영국 제작사이며, 동시에 가장 유명하고 훌륭한 포뮬러 원 팀 중 하나이기도 하다.

맥라렌은 1963년 설립된 후 초기 25년간 최상위급 경주용 자동차를 개발해 왔다. 그러나 1988년 맥라렌은 회사의 범위를 확장해 '역사상 가장 좋은 스포츠카'를 디자인, 생산하기로 결정했다. 이 아이디어는 원래 유명한 자동차 디자이너였던 고든 머레이가 생각해 낸 것으로, 그는 맥라렌 팀의 수장인 론 데니스를 설득해 이 계획을 실현 가능하도록 만들었다. 2년 후, 이 팀은 맥라렌 최초의 로드카(*경주용 트랙만이 아닌 일반 공도를 주행할 수 있는 조건을 갖춘 차) 개발에 함께 착수했으며, 자동차 디자이너 피터 스티븐스가 외부 스타일링을 담당했다. 그리고 1992년, 〈맥라렌 F1〉이 세상에 출시되었다.

상당히 유혹적이고 공기역학적인 외형을 가진 이 차는 탄소 섬유 소재 모노코크 차체에서부터 중앙부에 위치한 운전석까지, 모든 면에서 포뮬러 원 차의 DNA를 그대로 물려받았다고 할 수 있다. 맥라렌 경주용 차량이 트랙 위에서 보여주는 경이로운 출력을 그대로 도로 위에 재현하며 자연 흡기 방식의 로드카 중에서 가장 빠른 속력을 자랑했는데, 이 기록은 20년이 지난 지금까지도 깨지지 않고 있다.

위풍당당한 로드카 〈맥라렌 F1〉은 소유주들의 요청을 받아들여 1994년 진화를 시작했다. 석 달이라는 짧은 기간 동안에 개발된 〈F1 GTR〉은 이듬해 J. J. 레흐토, 야니크 달마와 마사노리 세키야가 출전한 르망 24시 레이스에서 우승했다. 이로서 맥라렌은 포뮬러 원 월드 챔피언십, 인디애나폴리스 500 레이스, 르망 24시 레이스에서 모두 우승을 차지한 유일한 회사가 되었다.

전 맥라렌 회장이자 전설적인 인물인 론 데니스는 다음과 같이 말했다. "〈F1〉은 기술의 집약체이자 패키지 및 디자인의 진정한 승리다. 인내력이 요구되는 경주에서나 도로 위에서나 이 차는 탁월하게 빠르고, 민첩하면서도 편안하다. 〈F1〉의 스타일은 불후의 명작이며 절대 그 빛이 바래지 않을 것이다. 나는 매번 이 차를 탈 때마다 전보다 한층 멋진 운전 감각을 즐길 수 있는데, 이는 〈F1〉의 기술적 순수성이 극도로 만족스러운 수준이기 때문이다. 〈F1〉은 맥라렌이 만든 차 중 가장 자랑스러운 결과물로 남을 것이다."

비스듬한 뒤쪽에서 본 〈맥라렌 F1〉 로드카.

톰 딕슨 Tom Dixon | 1959-

〈잭Jack〉 조명, 1994

회전 성형 기법은 주로 쓰레기통이나 물탱크, 플라스틱 화물 운반대와 같이 안쪽이 비어 있는 일상적인 물건들을 만드는 데 주로 사용되는 방법이었다. 그러나 톰 딕슨은 이 방법을 가구 생산에 적용할 수 있는 가능성을 발견해 냈다.

딕슨의 작품들은 전반적으로 기능적으로 훌륭하면서 시각적으로도 아름다우며 혁신적이다. 또한 고철을 모아 만든 초기 디자인에서부터 실처럼 가느다란 금속을 주조해 만든 최근 디자인까지, 소재에서 그 해법을 찾아낸 디자인들이 많다. 상당히 실천적인 성향의 디자이너인 딕슨은 고정 관념에 얽매이지 않고 조형미가 있는 가구 및 조명을 만들었는데, 이 제품들은 기본적으로 품질이 견고하다.

1994년 딕슨은 런던에 기반을 둔 가구 생산 회사 유로라운지Eurolounge를 설립하여 자신과 다른 디자이너들이 회전 성형 기법으로 만든 조명 디자인들을 생산했다. 이 회사가 내놓은 최초의 제품이 바로 〈잭〉으로, 같은 이름의 전통 장난감에서 영감을 받았다. 이 제품은 다양한 용도로 사용할 수 있는데, 출시될 때의 설명에 따르면 "앉거나, 쌓거나, 조명으로 쓸 수 있는 물건"이었다. 장난스러운 3차원의 X자 모양을 탑처럼 쌓아 올려 다양한 모양의 조명으로 사용할 수 있는 이 제품은 폴리에틸렌 소재를 사용해 회전 성형 기법으로 혁신을 추구했다. 그뿐만 아니라 일체형 구조로 되어 있어 불이 들어오는 의자처럼 쓸 수 있을 만큼 튼튼하다.

〈잭〉 조명은 다양한 색깔로 제작되었으며 디자이너의 실험적이면서도 쾌활한 디자인적 접근을 그대로 보여 준다. 이 혁신적인 디자인은 일명 '디자이너 제품' 최초로 성공을 거두었으며 형태와 기능을 모두 만족시킬 수 있는 회전 성형 기법의 가능성을 개척한 제품으로 꼽힌다.

출시된 지 몇 년 만에 널리 찬사를 받았으며, 현대적 가구 및 조명을 제작하는 대부분의 주요 생산 업체에서 회전 성형 열가소성 수지의 잠재력을 활용하게 만들었다. 이 기법은 설비 및 생산 비용이 비교적 낮으며, 놀라울 만큼 구조적으로 탄력이 있을 뿐 아니라 내구력도 뛰어난 제품을 만들 수 있다.

왼쪽: 인테리어 세팅에 사용된 〈잭〉 조명.
오른쪽: 쌓아 올린 〈잭〉 조명.

롤스로이스 Rolls-Royce ㅣ 1906년 설립

〈트렌트 700 Trent 700〉 터보팬 엔진, 1995

1884년 독학으로 기술을 습득한 엔지니어 헨리 로이스Henry Royce는 로이스 사를 설립해 전기 모터 및 발전기를 생산했으며, 1904년에는 회사 최초의 자동차를 제작했다. 같은 해 로이스는 런던에 기반을 둔 고급 자동차 딜러였던 찰스 롤스를 만났는데, 두 사람은 '지상과 바다, 공중에서 모두 쓸 수 있는' 고성능 엔진을 개발한다는 목적 아래 합심하여 1906년 롤스로이스를 설립했다. 같은 해 이들은《올림피아 자동차 쇼》에서 롤스로이스 최초의 자동차인 〈실버 고스트Silver Ghost〉를 출시했는데, 얼마 지나지 않아 『오토카』 잡지에서는 이 차를 "세계에서 가장 좋은 차"라고 선언했다.

롤스가 항공계의 위대한 선구자였던 라이트 형제, 즉 오빌 라이트와 윌버 라이트를 만난 것은 이때쯤이었다. 롤스는 곧 비행기의 잠재력에 푹 빠져들었으나, 로이스는 제1차 세계대전이 발발하기 전까지 이 분야에 그다지 열광적이지 않았다. 그러던 중 햄프셔 지방의 판버러에 위치한 왕립항공단의 명령으로 1915년 롤스로이스는 처음으로 두 개의 항공기용 엔진을 개발하게 되는데, 각각 〈이글Eagle〉과 〈팰컨Falcon〉이었다. 두 엔진 모두 성공적으로 제작되었고, 1920년대 후반 롤스로이스는 영국이 슈나이더 트로피 해상기 경연 대회에서 수상할 수 있도록 〈R〉 엔진을 개발했다. 이 고성능 엔진은 1931년에 비행기 속도의 세계 신기록인 시속 400마일을 기록했다. 또한 이러한 기술적 요소를 기반 삼아 〈멀린〉 엔진을 개발했는데, 이 엔진은 제2차 세계대전 때 〈슈퍼마린 스핏파이어〉와 〈호커 허리케인Hawker Hurricane〉 전투기에 장착되었다. 프랭크 휘틀Frank Whittle이 1943년에 디자인한 〈웰랜드Welland〉는 제트기 시대를 연 엔진으로, 이 역시 롤스로이스가 제작했다. 롤스로이스는 수십 년간 성공을 거듭하면서 비행기 엔진을 꾸준히 다듬고 개발하여, 이 분야의 디자인, 엔지니어링 및 제작 면에서 세계 최고 수준의 회사가 되었다.

1995년 롤스로이스가 〈트렌트 700〉 엔진을 선보이면서, 롤스로이스 엔진의 새로운 제품군이 탄생했다. 〈에어버스 A330〉 항공기에 맞게 특별히 디자인된 〈트렌트 700〉은 독특한 3축 디자인이었는데, 이는 보다 적은 단계를 거치도록 구성되어 있어 유사 엔진들보다 유지하기가 훨씬 쉬웠다. 또한 3축 디자인은 무게 대비 강력한 출력을 가능하게 하여 훌륭한

고출력 성능을 끌어낼 뿐 아니라 연료 연소율을 최대로 낮추어 환경에 미치는 영향 역시 최저치로 만들었다.

정교하게 제작된 팬에 회전 티타늄 블레이드가 달려 있는 〈트렌트 700〉 엔진은, 순수하게 기능을 추구한 형태가 가진 아름다움을 보여 줄 뿐 아니라 가장 깨끗하고 조용한 엔진으로 꼽힌다. 영국 디자인과 기술력이 일구어 낸, 엔진 산업을 선도하는 걸작이라는 칭호에 걸맞은 부분이기도 하다. 각각 다른 비행기 모델에 맞게 디자인된 〈트렌트〉 엔진 시리즈는 3 스풀 디자인을 채택하기도 했는데, 이는 경쟁 모델들의 일반적인 2스풀 엔진보다 길이가 짧고 튼튼하다는 특징이 있다. 〈트렌트〉 엔진 제품군이 거둔 괄목할 만한 성공으로 롤스로이스는 민간용 대형 터보팬 엔진에 있어 세계에서 두 번째로 큰 공급 회사로 발돋움했으며, 영국 최대의 제조 기업 중 하나가 되었다.

위: 롤스로이스에서 생산되고 있는 〈트렌트 700〉 터보팬 엔진.
아래: 〈트렌트 700〉 터보팬 엔진의 단면도.

조너선 아이브 Jonathan Ive ǀ 1967-
애플 디자인팀

〈아이맥iMac〉 컴퓨터, 1998

현재 활동 중인 산업디자이너 중 세계에서 가장 영향력 있는 사람은 의심의 여지없이 애플 사에서 일하는 조너선 아이브일 것이다. 그는 직관적인 전자제품 디자인으로 기술을 통한 진보된 커뮤니케이션을 가져왔으며, 이는 전 세계 수백만 명의 삶을 바꾸어 놓았다.

런던 출신인 아이브는 뉴캐슬 폴리테크닉(지금의 노섬브리아 대학교)에서 예술 및 디자인을 공부했으며 이후 1989년에는 런던에 기반을 둔 디자인 컨설턴트 회사인 탠저린Tangerine을 공동 창립했다. 애플은 탠저린의 가장 초기 고객사 중 하나로, 매킨토시에서 1990년에 출시한 〈스케치패드Sketchpad〉 및 1991년의 〈파워북Powerbook〉 작업을 함께했다. 이 결과 아이브는 1992년 샌프란시스코에 있는 애플에 합류하게 되었으며, 1996년에는 디자인 디렉터 자리에 올랐다.

애플 디자인팀 그리고 애플의 공동 창립자인 스티브 잡스Steve Jobs와 긴밀히 협력하며 일했던 아이브는 완전히 혁신적인 컴퓨터 디자인 개발에 착수했는데, 이 제품은 당시 고군분투하고 있던 회사의 운명뿐 아니라 전자기기 산업 전체를 뒤바꾸어 놓았다. 1998년 〈아이맥〉이 처음 출시될 당시, 열정에 찬 스티브 잡스는 가히 혁명이라 할 수 있는 이 컴퓨터에 대해 다음과 같이 설명했다. "모든 부분이 반투명하여 안이 들여다보이는 이 컴퓨터는 더할 나위 없이 멋지며… 이 제품은 지금의 그 어떤 컴퓨터와 비교해도 훨씬 훌륭하고 마치 다른 별에서 온 것 같은 느낌을 줍니다. 그 별은 더 좋은 별, 바로 더 훌륭한 디자이너들이 있는 별입니다."

당시 이 제품은 이러한 광고에 어울리는 제품이었으며, 아이브가 디자인한 〈아이맥〉이 그 유혹적인 일체형의 젤리 모양으로 컴퓨터 스타일의 패러다임에 중요한 변화를 가져왔다는 잡스의 주장은 완벽히 들어맞았다. 〈아이맥〉이 출시되기 전까지 컴퓨터의 케이스는 기본적으로 광택 없는 베이지색이나 흐린 회색의 플라스틱 상자였으며, 시각적으로 칙칙하고 몇 달만 사용해도 꾀죄죄한 모습이 되어 버렸다. 반면 세련되면서도 친근감 있는 모습의 〈아이맥〉은 광택이 있는 불투명과 반투명 폴리카보네이트 소재로 만든 데다, 밝은 두 가지 색이 조화를 이루고 있어 시각적으로 신선한 느낌을 주었다. 다른 퍼스널 컴퓨터들이 가진 진부한 모습과는 완전히 구별되었다.

〈아이맥〉의 성공은 기울어 가던 애플을 극적으로 되살려 놓았을 뿐 아니라, 이전까지 흐릿하고 생기 없는 상자에 불과했던 컴퓨터 산업의 디자인 미학이 새롭게 바뀌는 계기가 되었다. 〈아이맥〉은 기억에 남는 카피 "괴짜가 아닌, 세련됨"이 들어간 유명한 광고 캠페인에 힘입어 미국에서 가장 많이 팔리는 컴퓨터가 되었으며, 출시된 첫 주말에 당시로서는 놀라운 수치인 15만 대가 팔려 나갔다. 아이브의 진보적이고 새로운 디자인은 맥을 PC와 강력하게 차별화하는 역할을 했으며, 이 매력적인 겉모습에 이끌려 맥을 구매한 사람들은 애플의 우수한 사용자 친화적 조작 시스템에 다시 한번 감탄했다. 결정적으로 애플은, 사용자와 〈아이맥〉 사이에 감정적인 유대 관계가 한번 맺어지면 이후에도 애플에서 만든 다른 제품을 사게 만들었다. 이렇게 흥미로운 〈아이맥〉은 아이브가 잡스와 함께 일하며 만들어 낸 수많은 제품의 탄생을 예고하는 시작에 불과했다. 이 제품들은 모두 섬세하게 개념화되고 가장 마지막 디테일까지 정교하게 다듬어진 물건들로, 사람들의 열광적인 찬사를 받았다.

위에서 본 오리지널 〈아이맥〉의 모습. 운반용 손잡이 부분이 눈에 띈다.

재스퍼 모리슨 Jasper Morrison ǀ 1959-

〈에어체어Air-Chair〉, 1999

재스퍼 모리슨은 그의 세대에서 가장 뛰어나고 영향력 있는 디자이너다. 깊게 숙고한 흔적이 엿보이는 그의 제품들은 영국 디자인이 가진 가장 뛰어난 요소들을 전형적으로 보여 주는데, 예를 들자면 정교한 기술, 사려 깊은 혁신적 요소, 실용적 기능성 및 차분한 절제미 등이다.

이 중에서도 선구적인 〈에어체어〉는 이탈리아의 가구 제조 업체 마지스Magis를 위해 만든 우아하고 매우 합리적인 디자인으로, 최신식 가스 성형 기술을 이용해 생산한 제품이다. 유리 섬유로 강화한 폴리프로필렌 소재로 만들었으며, 성형 단계에서 질소를 고압으로 주입함으로써 생산 공정에 소요되는 시간을 줄일 뿐 아니라 제품 내부에 공기로 채워지는 공간을 만들어 재료를 절약할 수 있다.

〈에어체어〉 하나를 만드는 데 단 3분이 걸린다는 사실은 가스 주입 성형의 놀라운 효율성을 증명할 뿐 아니라 재료와 제작 공정에 대한 모리슨의 높은 이해도를 보여 주는 부분이다. 이러한 이해를 혁신적인 제품에 적용할 줄 아는 그의 능력 역시 높이 살 만하다.

처음에 모리슨은 캐드 프로그램을 이용해 이 의자를 모델링했으며 나무를 신중하게 조각해 원형을 제작했다. 이에 대한 제조사의 설명은 다음과 같다. "의자 주형을 가능한 한 단순하게 디자인했는데, 성형 과정에서 의자가 움직이며 발생할 수 있는 긁힘과 결함을 줄이기 위해서였다. 소재를 주입하는 위치 역시, 자국을 남기지 않고 완벽한 결과물을 만들며 사용을 간편하게 하기 위해 심혈을 기울여 결정했다."

마지스가 〈에어체어〉를 집중 개발하여 대량 생산을 한 지 1년 후, 이 의자는 순식간에 상당한 상업적 성공을 거두었다. 비싸지 않으면서 거의 부서지지 않을 정도로 튼튼한 〈에어체어〉는 구조적으로 통일되고 일관성 있는 디자인 덕분에 매우 효율적으로 겹쳐 쌓을 수 있었으며 재활용할 수도 있었다.

〈에어체어〉는 실내는 물론 야외에서도 사용할 수 있으며 오렌지색, 푸크시아 핑크색, 하늘색, 밝은 녹색, 올리브색, 노란색 및 흰색 등 다양한 색깔로 출시되었다. 좌석 가운데에는 구멍이 나 있는데, 운반할 때 손으로 들기 쉽도록 하고 야외 사용 시 빗물이 빠져나가도록 만든 것이다. 한 가지 소재와 단일 형태를 택해 전체 디자인의 통일성을 이루어 낸 모리슨

의 〈에어체어〉는 진정으로 아름답고 내구성이 있으며 보편적인 디자인일 뿐 아니라 가격도 합리적이다. 간단히 말하면 공정 주도적이고 본질주의적인 디자인의 걸작이라 할 수 있다.

등받이 부분의 아름다운 곡선을 보여 주는 〈에어체어〉의 세부 모습.

재스퍼 모리슨, 〈에어체어〉, 1999. 유리 섬유 강화 폴리프로필렌. 마지스, 모타 디 리벤차, 이탈리아.

마크 패로 Mark Farrow | 1960-

스피리추얼라이즈드Spiritualized의 〈렛 잇 컴 다운Let it Come Down〉 앨범 CD 패키지, 2001

가장 영향력 있고 뛰어난 그래픽 디자이너 중 하나로 세계 곳곳에서 활약하는 마크 패로는 런던에 기반을 둔 스튜디오에서 주로 음악 산업에 쓰이는 패키지 및 기업 아이덴티티 디자인 작업을 한다. 패로는 순수하게 서체 디자인만으로 이루어진 작업을 즐겨 하지만, 보다 간단하게는 사진이나 이미지 요소만으로 디자인을 하기도 한다. 그러나 어떤 식으로 작업하든 그 결과는 항상 정밀함과 시각적 명료함이 특징인 강렬한 그래픽으로 나타난다.

패로가 스피리추얼라이즈드를 위해 디자인한 첫 앨범은 〈레이디스 앤드 젠틀먼 위 아 플로팅 인 스페이스Ladies and gentlemen we are floating in space〉(1997)다. 이 앨범의 특별판은 평범한 투명 CD 케이스 대신 마치 알약 포장처럼 볼록한 기포를 만들어 그 안에 CD를 넣은 것이었다. 이 독특한 그래픽과 소재는 패로가 스피리추얼라이즈드의 제이슨 피어스Jason Pierce(일명 제이 스페이스맨)와 처음 미팅을 가졌을 때 그가 "음악은 영혼을 치유하는 약이다"라고 말한 것에서 영감을 얻은 것이다.

이 앨범이 음악적 결과물과 앨범의 외형 모두에서 대단히 큰 성공을 거둔 후, 피어스는 BMG 사에 패로가 다음 앨범의 디자이너로서 작업할 수 있는지, 그리고 이 앨범보다 더 흥미롭거나 최소한 같은 수준의 패키지 디자인을 할 수 있도록 예산을 지원해 줄 수 있는지를 물어봤다. 패로는 새로운 앨범 〈렛 잇 컴 다운〉(2001) 패키지에도 1997년의 알약 케이스에 사용했던 진공 성형 기술을 적용하되 이를 한계치까지 적용해 '무언가 완전히 색다른 것'을 시도하고 싶어 했다. 패로가 제시한 방법은 이 플라스틱 주형 기술을 조각가 돈 브라운 Don Brown의 작품에 적용하는 것이었다. 패로는 새디 콜스 HQ 갤러리에서 2000년 가을에 열렸던 브라운의 전시회에서, 브라운이 그의 아내 요코의 초상을 순백색의 석고로 조각한 작품을 봤다. 이 작품은 당시 전시되었던 고도로 양식화된 흉상 연작 중 하나였다. 패로와 브라운은 이 요코의 초상을 진공 성형한 플라스틱 케이스로 만들었다.

요코의 얼굴을 얕은 부조로 작업해 패키지에 삽입한다는 결정에는 피어스의 요청이 작용했는데, 그는 당시 뇌가 어떻게 심리학적으로 얼굴의 이미지를 기억하는지에 대한 글을

읽었다. 나중에 그는 "튀어나온 눈과 코를 보는 데 익숙한 우리의 뇌가 오목하게 파인 얼굴의 이미지를 보았을 때, 이 이미지를 읽는 것이 불가능하다는 것을 알아차리는 과정이 매우 흥미로웠다"라고 회상했다. 그 결과 탄생한 CD 케이스는 눈부시게 아름다웠을 뿐 아니라 매우 정밀한 품질로 제작되어 지금까지 나왔던 어떤 패키지와도 완전히 구분되는 작품이었다.

그래픽 디자인과 제품 디자인 사이에 놓여 있는 이 CD 패키지는 완전히 새로운 미학으로서, 사용된 재료 본래의 가치를 강조했을 뿐 아니라 그 안에 담긴 음악의 정수를 효과적으로 담아낸 디자인이다.

위: 스피리추얼라이즈드의 〈레이디스 앤드 젠틀먼 위 아 플로팅 인 스페이스〉 앨범 한정판 패키지, 1997.
아래: 스피리추얼라이즈드의 싱글 커버, 2001.

조너선 아이브 Jonathan Ive ㅣ 1967-
애플 디자인팀

〈아이팟iPod〉, 2001

최초의 휴대용 음향기기는 1979년 소니가 만든 카세트 플레이어 〈워크맨Walkman〉이었다. 그로부터 20년간 크리에이티브, 소닉 블루 및 소니 등 다양한 회사에서 수많은 형태의 디지털 음향기기를 내놓았으나, 크고 투박하거나 작지만 별 쓸모가 없는 것이 대부분이었다. 특히 효과적인 사용자 중심적 인터페이스를 가진 기기는 전무했으며 대부분은 조작할 때 상당히 불만족스러웠다.

그러니 1998년 데스크톱 컴퓨터를 매력적이고 스타일리시한 〈아이맥〉으로 탈바꿈시킨 전적이 있는 조너선 아이브와 애플의 디자인팀이 보다 좋은 디지털 음악 플레이어를 디자인 및 개발하는 데 시선을 돌린 것은 당연한 일일 것이다. 이렇게 하여 스티브 잡스의 아이디어를 발전시켜 만든, 작지만 아름다운 모양의 흰색 〈아이팟〉이 2001년 10월 23일에 공개되었다. 휴대하기 편하고 주머니에 들어갈 만한 크기의 이 MP3 음악 플레이어에는 CD 수준의 음질을 지닌 음악을 당시로서는 상상조차 할 수 없었던 1천여 곡까지 넣을 수 있었으며, 이는 잡스의 표현대로 "비약적인 발전"이라고 말하기에 충분했다. 대부분의 사람들에게 이 정도의 용량은 자신들이 가지고 있는 음악 전체를 넣기에 모자람이 없었다. 잡스는 〈아이팟〉 론칭 행사 때 열정적으로 이야기했다. "이는 엄청난 일입니다. 길을 가다가 CD 플레이어를 들고 '이런, 지금 듣고 싶은 그 CD를 안 가져왔나?' 하고 중얼거린 것이 대체 몇 번입니까? 당신이 가진 모든 음악을 언제나 가지고 다닐 수 있다는 것은 음악을 듣는 데 있어 비약적인 발전입니다. … 당신의 모든 음악을 주머니에 넣어 다닐 수 있습니다."

극도로 휴대성이 높은 이 기기는 빠르게 음악을 다운로드할 수 있도록 파이어와이어FireWire가 내장되고, 5기가바이트 용량의 초박형 하드 드라이브가 탑재되었다. 지금은 이러한 사양이 보잘 것 없이 느껴지지만, 당시로서는 시장에 출시된 어느 기기와 비교해도 놀라운 수준이었다. 또한 〈아이팟〉은 기술적으로 앞서 있었을 뿐 아니라 가장 아름다운 인체공학적 형태를 가지고 있었으며 직관적인 사용자 인터페이스를 갖추고 있었다. 아이브와 그의 동료들은 네 개의 방향 버튼을 두른 스크롤 휠을 설계해 매우 쉽게 음악을 들을 수 있게 만들었다. 이 1세대 〈아이팟〉은 명확한 설계와 난공불락의 기술적 논리, 순수한 미학과 손끝에서 느껴지는 품질로 많은 이들이 애플 제품에 입문하게 만들었으며, 〈아이팟〉과 감정적으로 연결되어 계속해서 또 다른 애플 제품을 '사들이게' 만들었다.

〈아이팟〉은 음악 재생 기기의 기술적 범위를 확장시킨 애플의 상징적인 디자인이지만, 그 전체적인 형태에는 매우 영국적인 미학이 스며들어 있다. 이 제품에는 미국 디자인의 주요 특성으로 꼽히는 투박한 남성적 미학과는 확실히 다른, 세련된 분위기와 기능적 우아함이 있다. 이는 의심의 여지없이, 조너선 아이브의 디자인 감각이 뛰어난 최첨단 제품에 녹아들어 매력적이고 아름다우면서도 목적에 부합하며 실용적인 형태로 나타난 결과라 하겠다.

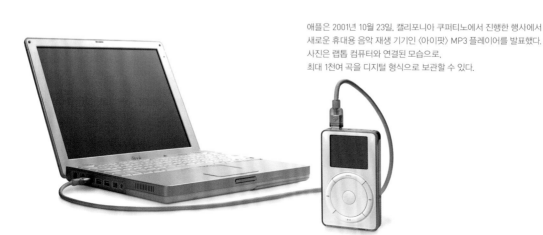

애플은 2001년 10월 23일, 캘리포니아 쿠퍼티노에서 진행한 행사에서 새로운 휴대용 음악 재생 기기인 〈아이팟〉 MP3 플레이어를 발표했다. 사진은 랩톱 컴퓨터와 연결된 모습으로, 최대 1천여 곡을 디지털 형식으로 보관할 수 있다.

조너선 아이브 & 애플 디자인팀, 〈아이팟〉, 2001, 폴리카보네이트, 스테인리스스틸, 기타 재료, 애플, 쿠퍼티노, 캘리포니아, 미국.

로스 러브그로브 Ross Lovegrove ㅣ 1958-

물병, 1999-2001

로스 러브그로브는 소재를 다루는 기술을 극한까지 끌어올려 시각과 기능을 모두 만족시키는 형태를 만들어 냈으며, 이로 인해 해당 분야에서 세계적인 디자이너가 되었다. 그는 자신의 역할을 "기술을 우리가 매일 사용하는 제품으로 전환하고, 보다 아름답고 자연스러운 형태로 변환해 내는 21세기형 통역사"라고 표현한 바 있다.

러브그로브는 소재와 제작 과정에 대해 확실하고 근본적으로 이해할뿐더러 뛰어난 안목을 바탕으로 미학적 가치가 빛나는 물건을 만들 줄 아는 디자이너이다. 그는 어렸을 적 자신이 태어난 웨일스 해변에서 물건을 주우러 다니며 유용한 관찰력을 연마했다고 한다. 또한 이때 자연에서 찾아낸 형태와 그것이 만들어지는 과정에 대해 깊은 애정을 느꼈는데, 이는 그의 작업에 그대로 반영되었다.

그중에서도 가장 뛰어난 예는 그가 웨일스 회사인 티난트 Ty Nant를 위해 디자인한 이 물병일 것이다. 러브그로브는 물이 흐르는 모양을 세밀히 분석하여 영감을 얻었으며, 이 물병에는 물의 본질, 즉 순수함, 유동성, 그리고 우아함을 그대로 담아내려는 그의 시도가 들어 있다. 그는 수첩에 그린 간단한 스케치에서부터 시작해 컴퓨터로 3차원 입체 형상을 만들고, 그 결과로 나온 데이터를 토대로 아크릴로 된 고체 모형

을 제작했다.

이 물병은 상당히 특이한 비대칭 형태였기 때문에, 처음에는 생산이 불가능할 것이라는 염려가 컸다. 그러나 몇 달간의 개발을 거쳐 결국 대량 생산에 돌입하게 되었다. 러브그로브는 제조사에서 보내온 첫 물병을 받았을 때를 이렇게 회상했다. "그 물병은 별것 아닌 듯 보였지만 그 안에 물을 넣자, 나는 내가 물에다 피부를 입혀 주었다는 것을 알게 되었다."

티난트 물병은 블로우 성형(*공기를 주입해 형태를 만드는 공법으로 주로 음료수 병 등에 쓰임) 기법으로 만든 PET 소재 제품이다. 다른 음료수 병 역시 똑같은 소재로 제작되지만, 러브그로브의 디자인은 이 소재에 열을 가했을 때의 가소성을 이용하여 물의 소중함을 표현하는 이지적인 형태를 만들어 냈으며, 아름다운 시각적 특징을 강조해 준다. 티난트 물병은 인체공학에 대한 러브그로브의 이해 덕분에 손에 편안하게 맞으면서도, 여타 제품들과 완전히 차별되는 조각 같은 우아함을 자랑한다. 이 혁신적인 디자인은 제품의 패키지가 조형적으로, 그리고 인체공학적으로 세련된 형태를 갖추면 손에 들 때도, 보기에도 좋다는 사실 외에도 내용물의 귀중함을 강조해 주기도 함을 보여 준다.

왼쪽: 티난트 물병을 생산할 때 쓰인 스테인리스스틸 주형 틀, 2001.
오른쪽: 로스 러브그로브가 그린 티난트 물병의 초기 스케치는 물의 흐름을 보여 준다. 약 1999.

로스 러브그로브, 물병, 1999-2001, PET(폴리에틸렌 테레프탈레이트), 티난트 생수, 란논, 케레디기온, 웨일스, 영국.

제임스 다이슨 James Dyson | 1947-

〈에어블레이드Airblade™〉 핸드 드라이어, 2004-2006

사이클론 흡입 공법을 사용하여 진공청소기에 일대 변혁을 일으킨 제임스 다이슨은 60년이 넘도록 그 기술이 거의 발전하지 않은 화장실용 핸드 드라이어로 관심을 돌렸다.

전통적인 전기 핸드 드라이어는 뜨거운 공기를 사용자의 젖은 손 위로 날려 보내 수분을 증발시켰다. 그러나 이 건조 방식은 상당히 오랜 시간이 걸렸기 때문에 사람들은 아예 손을 말리지 않기도 했는데, 젖은 손이 세균을 번식시킨다는 사실을 아는 사람은 거의 없었다. 더 나쁜 점은 벽에 고정된 드라이어에서 박테리아가 가득한 공기가 퍼져 나와 화장실과 그 안을 드나드는 사람들 사이에 득실거렸다는 것이다.

그리하여 다이슨과 그의 팀은 수천 시간 동안 디자인 작업에 매달리며 공을 들인 끝에 완전히 혁신적인 핸드 드라이어를 개발했다. 가열하지 않은 바람을 종잇장이나 '칼날'처럼 얇게 고속으로 내뿜어 손의 물기를 마치 창문 닦는 데 쓰는 고무 롤러처럼 부드럽게 '밀어내는' 원리로, 단 10초 안에 손을 완전히 말릴 수 있었다. 강력한 모터가 0.3밀리미터의 틈을 통해 공기를 인체공학적 디자인의 플라스틱 용기 안쪽으로 시속 400마일로 날려 주었으며, 사용할 때는 기기를 건드리거나 작동 버튼을 누를 필요 없이 손을 기기 안쪽으로 넣기만 하면 되었다.

중요한 점은, 드라이어 안에 HEPA(고성능 미립자 제거High-Efficiency Particulate Air) 필터가 장착되어 있어 손을 말릴 때 공기 중의 박테리아를 99.9퍼센트까지 차단했다는 것으로, 기존의 드라이어가 균을 퍼뜨리는 것과는 달랐다. 또한 다이슨의 디자인은 비용도 훨씬 적게 들었는데, 뜨거운 공기를 사용하는 핸드 드라이어나 종이 수건보다 각각 80퍼센트와 97퍼센트까지 유지비를 절감할 수 있었다. 다이슨의 드라이어는 훨씬 효율적이고 효과적이며 위생적인 방법으로 손을 말릴 수 있는 수단이었다. 의학기술학회에서도 세균 확산을 억제하는 역할에 대해 긍정적인 평가를 받았다.

다이슨이 그의 작업들에 적용한 디자인 방법론은, 혁신적인 사고를 바탕으로 지치지 않고 시행착오를 반복하며 연구 개발을 계속하는 것이었으며 이는 훌륭한 결과로 이어졌다. 〈에어블레이드〉의 개발은 이러한 방법의 효능이 단지 진공청소기에만 국한되는 것이 아니라 보다 나은 디자인 솔루션이 필요한 다른 현실적인 문제들에도 적용될 수 있음을 보여 준다.

왼쪽: 〈에어블레이드〉 핸드 드라이어를 사용하는 모습을 컴퓨터로 나타낸 그림.
오른쪽: 〈에어블레이드〉 핸드 드라이어의 내부 원리를 보여 주는 단면도.

제임스 다이슨, 〈에어블레이드〉 핸드 드라이어. 2004–2006. 폴리카보네이트, ABS 플라스틱, 기타 재료. 다이슨, 맘즈베리, 월트셔, 영국.

제임스 다이슨 James Dyson | 1947-

〈DC15〉 진공청소기, 2005

제임스 다이슨은 영국 디자인 및 공학 분야의 혁신을 이끈 위대한 제창자 중 한 사람으로, 좋은 디자인에 대한 집요한 끈기가 있으면 결국 그에 합당한 보상을 받을 수 있다는 사실을 몸소 보여 준 인물이다.

왕립예술학교에서 가구와 인테리어 디자인을 전공한 다이슨은 로토크 사의 선박 부문에서 디자이너로 잠시 일한 후 독립하여, 첫 번째 발명품인 〈배로볼Barrowball〉을 개발했다. 이 제품은 바퀴 대신 볼을 달아 이동성을 높인 수레였다. 제품은 큰 상업적 성공을 거두었지만 다이슨은 이 제품의 판매에서 그리 많은 수익을 얻지 못했으며 이미 먼지 봉투 없는 진공청소기를 개발하는 데 몰두한 상태였다.

1978년 다이슨은 먼지 봉투 없는 진공청소기라는 개념에서부터 개발을 시작했고, 1979년에서 1984년까지 디자인을 하면서 무려 5천1백27개의 원형을 제작했다. 그 결과 탄생한 혁신적인 진공청소기는 원심력을 이용해 먼지를 끌어올리고 공기와 분리시키는 제품으로, 마치 제재소나 스프레이형 페인트를 파는 가게에서 공기 중의 유독 물질을 제거하기 위해 사용하는 사이클론 타워를 아주 크게 만든 것 같은 모습이었다. 다이슨의 청소기는 강한 회오리바람으로 원심력을 발생시키는 사이클론 원리를 이용해 먼지를 흡입하기에 별도의 먼지 봉투가 필요하지 않았다. 먼지 봉투를 사용하는 기존의 청소기는 봉투 안에 먼지가 쌓이고 더러워지면서 흡입력이 약해지는 단점이 있었지만, 다이슨의 청소기는 지속적으로 강력한 흡입력을 유지했다.

1986년, 먼지 봉투를 사용하지 않는 다이슨의 진공청소기 중 최초의 모델이 일본에서 라이선스로 생산, 판매되었다. 〈G 포스〉라고 알려진 이 초기 디자인은 여성 소비자들에게 어필하기 위해 분홍색과 연보라색을 조합한 ABS 플라스틱으로 제작되었다. 그러나 다이슨은 먼지 봉투를 포기하기에는 봉투 판매로 발생하는 매출이 너무 크기 때문에, 영국에서는 자신의 디자인을 생산할 제작사를 찾을 수 없다는 사실을 알게 되었다. 결국 그는 영국 시장을 공략할 수 있는 유일한 방법은 직접 제품을 생산하는 것이라는 결론을 내린 끝에 디자인을 조금 더 다듬어 은회색과 노란색을 조합한 〈DC01〉 모델을 1993년에 출시했다. 〈DC01〉 모델이 비교적 높은 가격에

도 불구하고 출시된 지 2년도 되지 않아 영국에서 가장 잘 팔리는 진공청소기가 된 것도 놀라운 일은 아니다.

이때부터 다이슨은 엄격하고 과학적인 방법으로 혁신을 시도하여 그의 진공청소기에서 수많은 점을 개선했다. 그중 가장 흥미로운 부분은 그가 일찍이 발명했던 〈배로볼〉에서 볼 수 있는 볼 메커니즘을 적용한 것으로, 공 모양 안에는 모터가 들어 있었다. 이 원리가 처음으로 도입된 모델은 〈DC15〉로, 덕분에 이동성이 극적으로 향상되어 보다 나은 성능을 발휘할 수 있었다. 다이슨은 다음과 같이 이야기한 바 있다. "우리가 만드는 기계들은 전체적인 디자인 과정의 일부분으로서 진화해 나간다. … 그저 보여 주기 위한 것이거나 연관성이 없는 요소는 모두 배제하며, 제품의 목적을 우선시한다."

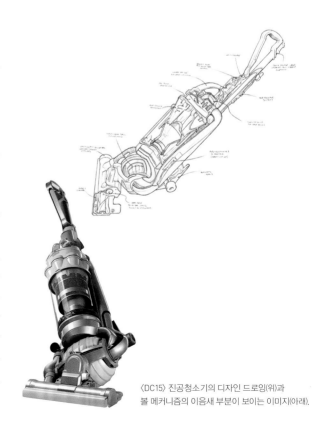

〈DC15〉 진공청소기의 디자인 드로잉(위)과 볼 메커니즘의 이음새 부분이 보이는 이미지(아래).

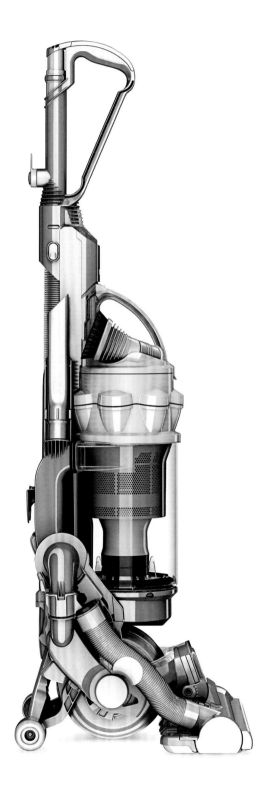

에드워드 바버 Edward Barber ∣ 1969-
제이 오스거비 Jay Osgerby ∣ 1969-

〈드 라 워DeLaWarr〉 의자, 2005

에드워드 바버와 제이 오스거비는 2012년 런던 올림픽 햇불을 디자인하여 국제적인 명성을 얻었지만, 처음으로 유명세를 타기 시작한 계기는 해변용 의자 디자인이었다.

두 사람은 런던의 왕립예술학교에서 건축 석사 과정을 이수하고 1996년 자신들의 디자인 스튜디오를 설립했다. 처음 주목받은 디자인은 1997년 합판을 몰딩 기법으로 가공해 만든 아이소콘 사의 〈루프Loop〉 탁자로 1930년대 영국 모더니즘에서 받은 영향이 강하게 드러나며, 이러한 특징은 이후 이들의 디자인에서 지속적으로 나타난다. 이들은 〈루프〉에 이어 합판과 퍼스펙스Perspex(●유리 대신 사용되는 강력한 투명 아크릴 수지. 상표명) 같은 판자 형태의 소재를 구부리거나 성형하는 방식으로 다양한 디자인을 선보였는데, 이는 건축 모형을 만들 때 마분지를 사용하는 데서 영감을 얻은 것이었다.

2005년, 이 디자이너 듀오는 보수를 마친 드 라 워 파빌리온에서 사용될 의자 디자인 공모전에서 우승을 차지했다. 벡스힐온시에 위치한 드 라 워 파빌리온은 모더니즘 건축의 명작으로, 1935년 에리히 멘델존Erich Mendelsohn과 세르게 체르마예프Serge Chermayeff가 디자인했으며 서식스의 해안선을 내려다보고 있다. 이 건물에 맞게 제작된 특성상 〈드 라 워〉 의자로 알려진 이 디자인은 유동적이면서도 모더니즘적 형태를 띠고 있는데, 이는 엄격하고 단호한 직선으로 이루어진 아르 데코 스타일의 건물과 대비를 이루도록 의도된 것이었다. 이 디자인에서 흥미로운 점은 뒤쪽 의자 다리의 독특하게 매

끄러운 형태다. 이는 두 사람이 의자를 관찰한 결과가 반영된 것으로, 의자는 뒤쪽에서 바라보는 경우가 많은데도 대부분의 디자이너들이 의자의 뒷모습을 충분히 고려하지 않았다는 점에 착안한 디자인이다.

이 의자의 Y자 모양 뼈대는 고압 다이캐스트 알루미늄 소재로 되어 있고, 이와 이어지는 L자 모양은 앞쪽 다리와 팔걸이가 되는 부분이며 강철 튜브로 되어 있다. 좌석과 등받이 부분은 특수 연성 압축 알루미늄 소재로 되어 있다. 좌석과 등받이에 뚫린 구멍들은 야외에서 의자를 사용할 때 빗물이 빠져나가도록 할 뿐 아니라 의자의 무게를 줄이기 위한 것이다. 또한 공기 저항을 줄이기 위한 것이기도 한데 이는 의자의 용도에 대해 근본적으로 숙고한 흔적으로, 바람에 노출되는 바닷가 건물에서 사용되는 점을 고려했음을 보여 준다.

바버와 오스거비는 시각적으로 빼어나게 아름다우면서 절제미도 갖춘 디자인을 통해 매우 강렬한 영국적 감각을 보여 준다. 이 디자인에는 고도로 정제된 미학과 기능적 감성이 내포되어 있을 뿐 아니라 약간의 향수도 어려 있는데, 이는 현대적인 영국을 위한 현대적인 디자인으로서의 확연한 자긍심을 가지고 과거를 회상하는 것이라 하겠다.

왼쪽: 〈드 라 워〉 의자를 조립하기 전의 부품들.
오른쪽: 벡스힐온시에 있는 드 라 워 파빌리온 테라스에 놓인 〈드 라 워〉 의자들, 2005.

톰 딕슨 Tom Dixon ㅣ 1959-

〈코퍼 셰이드CopperShade〉 걸이용 조명, 2005

〈코퍼 셰이드〉 걸이용 조명 여러 개를 모아 놓은 모습.

톰 딕슨은 가장 영향력 있고 진보적인 현대 영국 디자이너로, 그의 작품은 끝없는 놀라움과 기쁨을 선사한다. 1980년대 크리에이티브 샐비지 운동(•정교한 장식과 재활용 고철 사용 등을 특징으로 하는, 극도로 자유로운 스타일의 1980년대 디자인 조류)의 기수로 범상치 않은 출발을 보인 그는 점차 성숙해 가면서 완성도 높은 형태를 만들어 내며 성공적인 디자이너 겸 제작자가 되었다. 그가 보다 최근에 작업한 작품들은 재료의 특징을 잘 드러내며 조형미가 뛰어난데, 타피오 비르칼라Tapio Wirkkala, 로버트 웰치 및 베르너 판톤Verner Panton 등의 초기 디자인들을 떠올리게 한다. 이들 중에는 고유의 기능적 '정당성'을 반영할 뿐 아니라 정제된 미학으로 작품에 사용된 소재의 본질을 표현하는 것들이 많다.

〈코퍼 셰이드〉는 딕슨의 작품들 중 기술적으로 가장 흥미로운 동시에 상업적으로 가장 성공한 품목이다. 전등갓은 투명한 폴리카보네이트 소재로 되어 있으며, 특수 진공 증착 기법으로 안쪽에 순동을 얇게 입혀 제작했다. 이 기법은 순수 금속을 매우 높은 온도로 달구어 기체화시킨 후 전하를 흘려보내 폴리카보네이트 소재의 표면에 영구적으로 부착시키는 것이다. PVD(물리적 증착)라고도 불리는데, 태양 전지를 만드는 데 가장 널리 사용되는 방식이다. 딕슨은 이를 활용해, 빛을 산란시켜 더할 나위 없이 따뜻한 금속 광채를 발하는 가볍고 동그란 조명을 만들어 냈다.

그는 이 조명을 바닥에 세워 쓸 수 있는 형태로도 만들었으며, 청동과 구리 합금으로 마감 처리한 버전도 만들었다. 전형적인 톰 딕슨 디자인인 〈코퍼 셰이드〉는 단독으로 또는 여러 개가 함께 설치되기도 하며, 독특함을 주는 인테리어 요소로 널리 사용된다. 2002년에 설립된 딕슨의 디자인 리서치 스튜디오는 가구, 조명, 액세서리 개발뿐 아니라 디자인 의뢰 작업으로도 유명하며, 천재적인 소재 사용과 영국 특유의 감성을 표현해 내는 능력으로 널리 알려져 있다.

톰 딕슨, 〈코퍼 셰이드〉 걸이용 조명, 2005,
구리를 입힌 폴리카보네이트, 톰 딕슨, 런던, 영국.

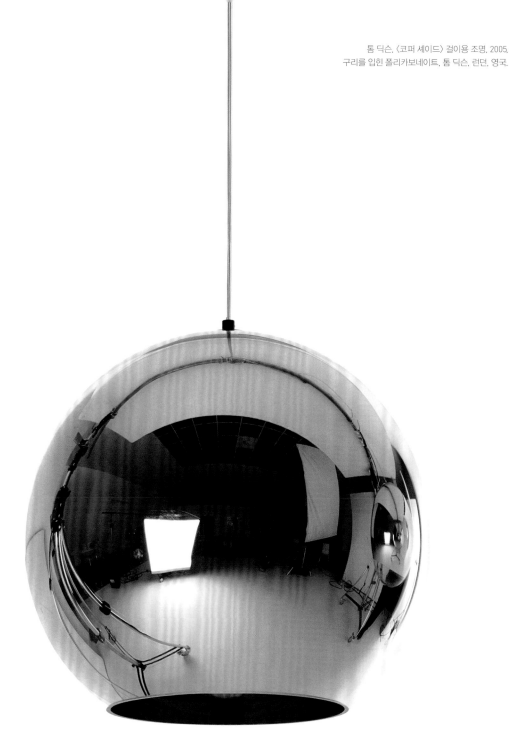

올라 카일리 Orla Kiely ㅣ 1964-

〈멀티 스템MultiStem〉 직물, 2007

아일랜드 출신 디자이너 올라 카일리는 2007년에 그녀의 상징적인 작품 〈멀티 스템〉을 발표하면서 널리 명성을 얻었다. 다양한 색깔의 잎사귀가 부드러운 색조를 띠고 반복되는 이 작품은 매우 본질적인 매력을 갖는다. 이 작품은 안정감을 주며 아이처럼 순수한 느낌, 그리고 '과거의 모더니즘 스타일' 같은 복고적인 느낌을 주는데, 이는 호사스러운 문화의 천박함과 완전히 반대되는 특징이자 어려운 경제 상황에 잘 어울리는 스타일이었다.

카일리는 더블린에 있는 국립예술디자인대학에서 직물 디자인을 공부하고 뉴욕에서 잠깐 일했다. 나중에 런던으로 돌아와 의류 제조 기업인 에스프리Esprit에서 일하면서 왕립예술학교에서 석사 과정을 밟아 1993년에 졸업했다. 그녀는 해러즈 백화점을 위해 모자 세트를 디자인하고 막스 앤 스펜서의 자문으로 일했으며, 남는 시간에는 직접 디자인한 핸드백을 제작했다. 1997년 데븐햄스 백화점은 그녀에게, 각각 다른 패션 아이템을 조합해 약 스무 가지의 다양한 스타일을 연출할 수 있는 패션 컬렉션인 '캡슐 컬렉션'을 디자인해 달라고 요청했다. 이를 계기로 그녀는 남편이자 사업 파트너인 더멋 로언과 함께 회사를 설립했다.

1950년대, 1960년대 및 1970년대에서 영감을 받은 그녀의 직물 디자인은 다채로운 무늬에 과감하고 매력적인 발랄함, 그리고 산뜻한 미학을 담고 있었으며 처음에는 다양한 패션 의류 및 액세서리의 원단으로 사용되었다. 2004년 그녀는 최초의 가정용품 컬렉션을 선보였으며 이 역시 의류와 비슷한 성공을 거두었고, 2005년에는 최초의 벽지 상품을 내놓았다.

그러나 그녀를 진정 유명하게 만든 것은 〈멀티 스템〉이었다. 이 디자인은 가방과 우산에서부터 문구, 가구를 비롯해 심지어 디지털 라디오에 이르기까지 말 그대로 수백 가지 물건에 사용되었다. 또한 카일리가 후에 발표한 〈스트라입트 페탈Striped Petal〉 직물 및 벽지 무늬 역시 〈멀티 스템〉처럼 현대적인 느낌의 복고풍 스타일로, 꽃 모티프를 추상적으로 표현하여 과감한 꽃무늬에 대한 영국인들의 사랑을 반영한다. 이렇게 꽃무늬를 선호하는 경향은 고풍스러운 친츠 직물과 모리스 사의 직물에서부터 리버티 백화점의 아르 누보 스타일 프린트, 그리고 루시엔 데이가 전후 디자인한 수피포 디자인에 이르기까지 골고루 나타난다.

올라 카일리가 디자인한
〈스트라입트 페탈〉 직물 및 벽지 무늬, 2008.

조너선 아이브 Jonathan Ive ǀ 1967-
애플 디자인팀

〈아이폰iPhone〉, 2007

이 디자인은 선견지명이 있는 애플의 CEO였던 스티브 잡스가 터치스크린 기반의 컴퓨터 모니터를 개념화하는 과정에서 우연히 그보다 좋은 아이디어를 얻게 되면서 시작되었다. 원래 그의 아이디어는 마우스와 키보드가 없는, 즉 훨씬 직관적으로 쓸 수 있는 컴퓨터를 만들려던 것이었다. 당시 그는 애플의 연구 개발 부서 엔지니어들이 만든 원형을 보고, 이 기술이 휴대 전화를 진화시킬 수 있다는 사실을 알아차렸다.

2005년 시작된 '프로젝트 퍼플 2'는 그로부터 2년 후, 몇 달간이나 각종 루머와 추측을 낳은 끝에 〈아이폰〉 1세대를 세상에 내놓았다. 그리고 이 제품은 이동통신업계의 지형을 완전히, 통째로 뒤바꾸어 버렸다.

이 디자인은 싱귤러 와이어리스Cingular Wireless(후에 AT&T 이동통신)의 협조로 비밀스럽게 개발된 것으로, 이 회사는 기꺼이 애플이 이 기기의 본체 및 소프트웨어를 사내에서 개발하도록 해 주었다. 잡스가 2007년 샌프란시스코의《맥월드 컨퍼런스 & 엑스포Macworld Conference & Expo》에서 진행된 〈아이폰〉 론칭 행사에서 대담하면서도 정확하게 이야기한 바와 같이, 애플은 전화기를 매우 단순한 형태로 재발명했다.

기본적으로 〈아이폰〉은 세 개의 기기를 날씬하고 아름답게 디자인된 하나의 패키지 안에 넣었다. 세 가지 기기는 각

각 와이드스크린 음악 재생 및 보관 기기인 〈아이팟〉, 기술적으로 발전된 휴대 전화기, 그리고 인터넷 접속이 가능한 웹 브라우징 통신 기기라고 할 수 있다. 이는 정말로 매우 '스마트'한 스마트폰이었다. 그와 동시에 사용하기에도 매우 쉬웠는데, 이는 아이브의 섬세한 인체공학적 기기 구성, 그리고 정확하고 목적이 뚜렷한 세부 처리 덕분이었다. 열광적인 소비자들은 미래의 귀중한 물건을 손에 들고 있다고 느꼈으나, 3.5인치 멀티 터치 화면에 크롬 도금한 금속 프레임으로 되어 있는 이 최초의 〈아이폰〉은 이해하기에도 그다지 어렵지 않았다. 오히려 유쾌한 느낌의 상호 작용 및 다양한 발견으로 사용자들을 이끌었다.

약간의 사소한 문제점들이 발견되기도 했지만, 이 기기는 2007년 『타임』지가 선정한 '올해의 발명품'으로 선정되었으며 다음 해 2세대 〈아이폰〉의 등장으로 단종되기 전까지 6백만 대 이상 판매되었다. 잡스의 선견지명과 아이브의 천재적 디자인이 조화를 이룬 덕분에 〈아이폰〉은 모바일 컴퓨팅 역사에서 아름답고 획기적인 발전으로 기록될 수 있었다.

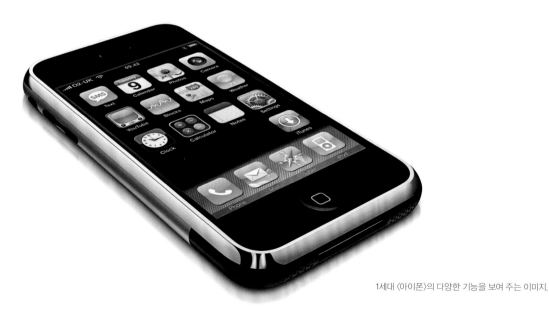

1세대 〈아이폰〉의 다양한 기능을 보여 주는 이미지.

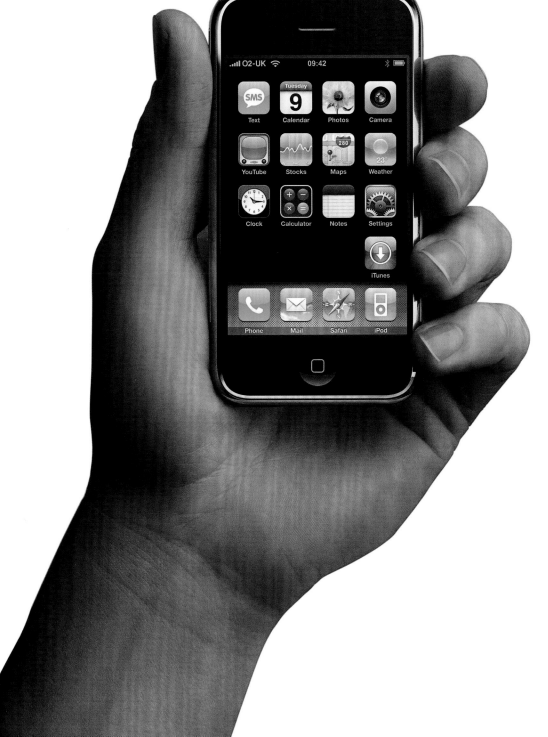

조너선 아이브 & 애플 디자인팀, 〈아이폰〉, 2007, 크롬 도금 금속, 알루미늄, 유리, 플라스틱, 기타 재료, 애플, 쿠퍼티노, 캘리포니아, 미국.

로스 러브그로브 Ross Lovegrove ǀ 1958-

〈뮤온Muon〉 스피커, 2007

인체공학에 대한 뛰어나고 직관적인 이해로 잘 알려져 있는 러브그로브는 선견지명을 가진 창작자로, 전반적인 작품 활동을 통해 미학적, 기술적 한계를 최대한 끌어올려 미래의 제품을 현재로 끌어들이는 디자이너다.

그의 작품 중에서도 미학적으로 가장 정제되고 기술적으로도 흥미로운 제품은 마치 신성한 토템과 같은 모습의 〈뮤온〉 스피커일 것이다. 이 제품은 그가 KEF를 위해 디자인한 것인데, 이 회사는 메이드스톤 지역을 기반으로 자리 잡은 최상급 어쿠스틱 스피커 기술로 잘 알려져 있으며 진지한 오디오 애호가라면 누구나 알고 있는 이름이다.

러브그로브는 최고의 스피커를 만들기 위해 '알맞은 자리에서 배워 더 높은 미학을 추구한다'는 목표로 디자인에 접근했다. 이를 위해 그는 KEF 사의 기술자들이 생각하고 있던 음향 기술의 제약을 이해하고 이를 자신만의 유기적이고 본질적인 디자인에 적용했다. 러브그로브는 작품 활동을 통해 이러한 디자인 스타일을 연마하여 진정한 세계 정상급의 산업디자이너가 되었다.

처음에 그는 네 개의 디자인을 내놓았는데, 그중 추가적으로 발전시켜야 할 디자인으로는 '돌기둥' 형태가 만장일치로 선택되었다. 이 디자인의 최초 원형은 원래 KEF의 기술자들이 대강 제작했던 모형으로 4방향 스피커 시스템에 가장 적합한 스피커 위치를 찾기 위한 것이었다. 러브그로브와 그의 스튜디오는 컴퓨터로 생성한 입체 원형에 디지털 방식의 '사포질'을 가해 다듬기 시작했는데, 이는 내장된 스피커에서 소리가 뻗어 나갈 수 있는 평면을 만들어 '성능과 기술적 진보를 둘 다 향상하기 위해서'였다. 디자인팀은 기술을 바탕으로 목적에 맞는 스피커 형태를 만들어, 사실상 소리를 조각해낸 것이었다.

이렇게 진화 과정을 거쳐 탄생한 최종 결과물은 필연적으로 '이러한 모습이 될 수밖에 없는' 형태였다. 조형미를 지닌 2미터 높이의 커다란 케이스는 슈퍼폼 공법으로 제작한 알루미늄 소재로 만든 것인데, 슈퍼폼은 진공 성형 기법의 하나로 열을 가해 가변성이 생긴 알루미늄 강판을 사용하는 공법이다. 〈뮤온〉 스피커 디자인은 음향 기술과 최첨단 디자인이 만나 가장 뛰어난 시너지 효과를 내는 제품이었다. 산업디자인계에서 이렇게 형태와 기능, 그리고 제작상의 완전성이 눈부신 조합을 이룬 작품은 찾아보기 힘들다. 이 작품은 위대한 영국 디자이너와 위대한 영국 제조업체가 이룬 주목할 만한 성과다.

러브그로브 스튜디오에서 〈뮤온〉 스피커 형태를
3차원 컴퓨터 분석으로 나타낸 모습.

제임스 다이슨 James Dyson | 1947-

〈에어 멀티플라이어Air Multiplier™ AM01〉 탁상용 선풍기, 2009

제임스 다이슨은 영국 산업디자인 및 기술계의 구세주라는 칭호를 붙이기에 부족함이 없는 인물이다. 다이슨의 혁신적인 사고, 그리고 디자인적 문제를 해결하기 위한 굳건한 투지는 모든 세대의 디자이너와 기술자, 그리고 장차 기업가가 되려는 사람들에게 커다란 영감을 주고 있다. '좋은 디자인'이라는 메시지를 전달하기 위한 그의 끝없는 노력에 특히 주목해야 하는데, 다이슨은 뚜렷하게 그리고 성공적으로 이론을 현실에 적용해 왔기 때문이다.

진공청소기와 핸드 드라이어에 변혁을 일으킨 그는 2009년 기존의 선풍기를 날개가 없는 혁신적인 형태로 바꾸어, 여타 선풍기들보다 훨씬 보기 좋고 기능상으로도 더 효율적인 제품을 만들었다. 이 제품을 출시할 때, 다이슨은 다음과 같이 말했다. "나는 언제나 선풍기가 실망스러웠다. 회전하는 날개는 공기 흐름을 막고 불쾌한 진동을 일으키며, 청소하기도 힘들다. 또한 아이들은 항상 선풍기 그릴 사이로 손가락을 넣어 보고 싶어 한다. 그래서 우리는 날개를 사용하지 않는 선풍기를 개발했다." 〈에어 멀티플라이어〉는 공기 흐름을 15배까지 증폭시키는 특허 기술을 사용하여 매초 405리터라는 놀라운 양의 찬 공기를 내뿜는다.

공기는 '루프 증폭기가 장착된 고리 모양의 구멍'을 통과하면서 속도가 붙어 지속적으로 기류를 방출하는데, 이 과정에서 더 많은 공기를 끌어들여 바람을 만든다. 속도가 붙은 공기는 경사면 부분을 통과하면서 진동 없는 바람이 된다. 〈에어 멀티플라이어〉는 전통적인 날개형 선풍기보다 소음이 적으며, 감광형 조작부가 있어서 두세 개의 속도 스위치나 다이얼이 있는 기존 모델보다 조작하기 쉽다. 손으로 쉽게 기울여 방향을 조절할 수 있으며, 날개나 그릴을 사용하지 않기 때문에 훨씬 안전할 뿐 아니라 청소하기도 쉽다.

튼튼하고 탄력 있는 ABS 플라스틱 소재로 외형을 만든 이 디자인은 주목할 만한 발전을 이룬 것으로, 이는 오랜 시간 연구 개발에 공을 들인 결과다. 다이슨의 유체 역학 기술자들은 말 그대로 수백 번의 실험을 거쳐 공기 흐름을 정밀히 측정하고 그 원리를 연구했으며, 디자인 기술부는 이 데이터를 토대로 최적의 결과를 낼 수 있는 선풍기를 고안했다. 다이슨의 다른 제품들과 마찬가지로 튼튼하게 제작된 〈AM01〉은, 영국이 디자인과 기술에서 창의력을 발휘하여 아름답고도 세계를 깜짝 놀라게 만드는 제품을 탄생시킨 또 하나의 예이다.

〈AM01〉 탁상용 선풍기의 날개 없는 디자인과
풍향 조절을 위해 기울어지는 구조를 나타낸 이미지들.

피어슨로이드 PearsonLloyd | 1997년 설립

〈PARCS〉 사무용 가구 시리즈, 2009

영국의 제조업이 점차 쇠퇴하고 있음에도 런던이 세계 디자인 수도로서의 위상을 굳건히 유지하는 것은, 세계 최고의 예술 및 디자인 교육 대학원인 RCA, 즉 왕립예술학교와 이 학교가 배출한 걸출한 졸업생들 덕분이다. 중요한 사실은, RCA가 디자인을 공부하는 학생들에게 매우 영국적인 문제 해결 방식을 심어 준다는 것이다. 이 방식은 개인적으로 타고난 솜씨는 물론이고 재료와 제작 과정에 대한 해박한 이해를 바탕으로 한다.

영국에서 가장 흥미로운 산업디자인 자문 회사로 꼽히는 피어슨로이드의 창립자 두 사람은 모두 RCA를 졸업했으며 이들의 작업은 RCA가 가르치는 문제 해결 방식을 가장 설득력 있게 보여 준다. 루크 피어슨Luke Pearson과 톰 로이드Tom Lloyd는 각각 가구 디자인과 산업디자인을 전공했으며 졸업 후 피어슨은 로스 러브그로브의 스튜디오에서 수석 디자이너로, 로이드는 디자인 자문 회사인 펜타그램에서 일했다.

두 사람은 귀중한 실무 경험을 바탕으로 1997년 디자인 오피스를 설립했으며, 국제적으로 유명한 고객사들과 함께 작업하면서 극도로 절제되고 목적에 잘 맞는 디자인을 내놓아 무려 70개가 넘는 디자인 어워드를 수상했다. 이들의 작업으로는 놀Knoll 사를 위한 이동식 사무실 설비, 버진 애틀랜틱과 루프트한자 항공의 비행기 좌석 등이 있다. 피어슨로이드가 주로 작업하는 분야는 공공 좌석 및 사무용 가구로, 디자인 목적에 대한 깊은 이해 덕분에 이들은 기능이 뛰어나고 사람들이 즐겁게 이용할 수 있는 해결책을 내놓을 수 있었다.

이 분야에서 피어슨로이드가 작업한 최근 작품 중 하나는 오스트리아의 가구 제작사 베네Bene와 함께 개발한 사무용 가구 시스템으로, 오늘날 급변하는 사무용 가구의 현주소를 보여 주는 선구자적인 컬렉션이다. 이 〈PARCS〉 시리즈는 건축과 가구의 특이한 조합으로, 오늘날 랩톱 컴퓨터와 스마트폰이 전통적인 회의실을 보다 이동하기 쉬운 작업 환경으로 바꾸어 나가고 있음을 반영한다. 또한 이 시리즈는 개인과 팀 간 효과적인 의사소통의 필요성도 다루는데, 사무실을 보다 사교적이고 기능적 변형이 가능한 업무 환경으로 만들면 생산성과 사용자 경험을 높일 수 있다는 것을 보여 준다.

이 컬렉션은 다음과 같은 여섯 개 가구 요소로 구성된다.

먼저 〈코즈웨이Causeway〉 시리즈의 벤치와 벽면은 격식에 얽매이지 않는 토론에 적합한 '개방형 공간open room'을 구성할 수 있다. 〈윙Wing〉 시리즈 의자와 소파 및 부스는 각 개인에게 편안함과 프라이버시를 제공하며, 〈토구나Toguna〉는 간단한 미팅이나 대화를 위한 어느 정도의 개인적인 회의 공간을 제공한다. 〈폰부스〉는 자유롭게 배치 가능하며 전자기기가 없는 공간으로 개인적인 전화를 받을 때 이용할 수 있다. 그리고 〈클럽〉 시리즈 의자들과, IT 프레젠테이션 장치를 제공하는 〈아이디어 월Idea Wall〉이 있다.

루크 피어슨은 "우리는 〈PARCS〉가 미리 정해진 구조를 가진 제품이 아니라 기술 변화에 맞추어 진화하는 물건이라고 생각한다"라고 말한 바 있다. 이와 같이 작업 공간에 대한 문화적이고 거시적인 접근 방법은 빠르게 변하는 우리 사회를 깊이 고려한 결과라 하겠다.

〈PARCS〉 사무용 가구 시리즈 중 〈아이디어 월〉, 2009.

피어슨로이드, 〈PARCS〉 사무용 가구 시리즈, 2009, 다양한 재료, 베네, 바이트호펜안데어입스, 오스트리아.

토머스 헤더윅 Thomas Heatherwick I 1970-

〈스펀Spun〉 의자, 2010

거대한 팽이처럼 보이는 토머스 헤더윅의 〈스펀〉 의자는 재미 있는 상호 작용을 요구하는 특별한 디자인이다. 주형 폴리프 로필렌으로 제작한 이 가볍고 조각 같은 의자는 양옆으로 부 드럽게 흔들거나, 더 나아가서는 원을 그리며 회전시킬 수도 있다. 이는 작업 과정 주도로 태어난 디자인의 매우 훌륭한 예다.

오늘날 영국에서 가장 흥미로운 건축가이자 디자이너인 헤더윅은 특정 물건이나 건물이 어떻게 만들어져야 하는지, 또는 어떻게 보여야 하는지 등의 선입견이 형성되어 있는 개 념에 도전한다. 그가 작업한 새로운 〈루트마스터〉 버스나 리 틀햄프턴에 있는 〈이스트 비치 카페East Beach Café〉 등에서 이 러한 성향을 볼 수 있다.

〈스펀〉은 의자를 기하학적으로 단순화시킨 연구의 산물 이며, '완전히 회전 대칭을 이루는 형태'로 된 편안한 의자 를 만들 수 있을지에 대한 헤더윅의 흥미가 반영된 디자인이 다. 이 의자는 실제 크기의 실험용 모형을 만들어 가며 개발 한 것인데, 헤더윅은 이러한 작업을 통해 인체공학적으로 편 안한 최적의 윤곽을 찾아낼 수 있었다. 주형 플라스틱 소재 의 〈스펀〉 의자는 똑바로 세우면 조형미가 있는 그릇처럼 보

인다. 그러나 한쪽으로 기울이면 안이 둥글고 깊게 파인 형태 덕분에 비교적 편안한 흔들의자가 된다.

〈스펀〉 의자 제작에 사용된 회전 성형 공법은 다른 플라스 틱 성형 기술만큼 비싸지 않았으며, 기술 특성상 안쪽에 빈 공간을 만들기 때문에 소재 사용 효율도 좋았다. 회전하는 알루미늄 틀에 플라스틱 알갱이를 넣고 가열하면, 알갱이가 녹아 알루미늄 틀을 따라 흐르면서 원심력에 의해 일정한 두 께의 플라스틱 벽을 형성하는 원리다.

이 회전 공법으로 인해 헤더윅의 의자 표면에는 고른 잔물 결 무늬가 있어서, 정지 상태로 있을 때에도 마치 움직이는 것처럼 보인다. 그는 직조 강철과 구리 소재를 사용한 한정판 〈스펀〉 의자도 디자인했는데, 이 작품은 런던에 있는 갤러리 인 헌치 오브 베니슨에 사용되었다. 형태를 만드는 데 타고난 재능을 가진 디자이너 헤더윅은 전형적인 영국식 디자인 접 근 방식을 통해 작품을 만든다. 이는 그의 문화적 환경 덕분 이기도 하지만, 공예 기술, 작업 공정 및 선택한 재료의 내재 적 특성을 깊이 이해하는 그의 방법론에서 유래한 특징이기 도 하다.

다양한 각도로 놓여 있는 〈스펀〉 의자들.

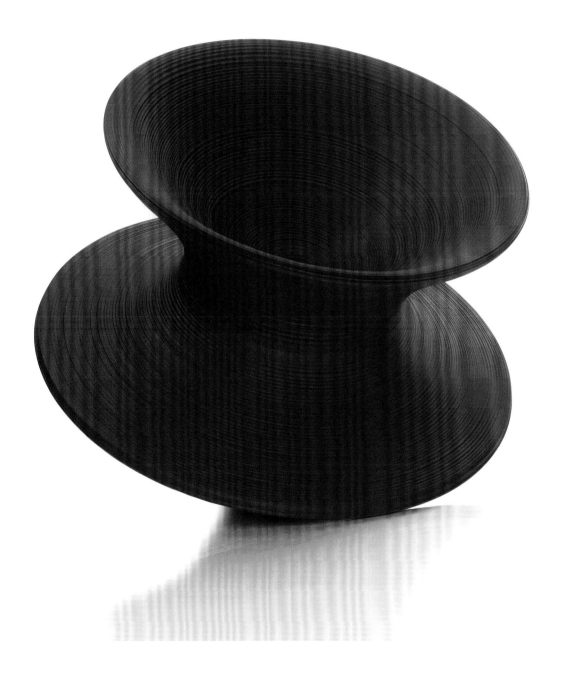

연대표

1705 스태포드셔에서 토머스 뉴커먼이 향상된 증기 엔진이 제작

1714 하노버기가 영국 왕실을 계승

1771 영국 최초의 면방적 공장이 세워지면서 공장 시대' 시작

1776 미국 독립 선언

1785 베르사유 조약으로 미국 독립 전쟁 종전

1792 프랑스 공화국 선포

1801 영국 연합법 제정

1805 트라팔가르 전투

1811-1812 기계화 반대 운동(러다이트 운동)에 참여한 노동자들이 해고에 맞서 산업 기계를 공격

1815 워털루 전투

1837 빅토리아 여왕 즉위

1849 라파엘 전파 형제회 설립

1851 런던 하이드 파크에서 〈대영 박람회〉 개최

1854 크림 전쟁 발발

1861 미국 남북 전쟁 발발

1863 미국 남북 전쟁 종전

1878 조지프 스원이 최초의 가정용 백열전구 발명 / 런던에 최초로 전기 가로등 설치

1700

1800

1707
에이브러험 다비 1세가 무쇠로 만든 요리용 솥을 특허 출원

1829
조지 스티븐슨의 〈로켓〉 증기 기관차가 랭커셔의 레인힐에서 열린 레인힐 트라이얼스에서 우승

1849
A. W. N. 퓨진이 민턴 사를 위해 〈낭비가 없으면 부족이 없다〉 빵 접시를 디자인

1865-1866
윌리엄 모리스가 〈과일〉 벽지를 디자인하고 모리스 마셜 포크너 상회에서 생산

1879
크리스토퍼 드레서가 영국풍 일본 스타일의 찻주전자 시리즈를 제임스 딕슨 앤드 선스 사를 위해 디자인

1765
조사이어 웨지우드가 경질도기 브랜드의 이름을 〈퀸즈웨어〉로 새롭게 짓고 왕실의 허가를 받음

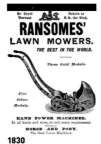

1830
에드윈 버딩이 세계 최초의 잔디 깎는 기계 특허 출원

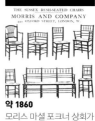

약 1860
모리스 마셜 포크너 상회가 〈서식스〉 의자 및 골풀로 시트를 짠 의자들을 출시

약 1867
E. W. 고드윈이 영국풍 일본 스타일의 찬장을 디자인하고 윌리엄 와트 사에서 생산

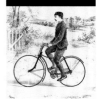

1885
존 켐프 스탈리가 〈로버〉 자전거를 디자인

1885 고틀리프 다임러와 빌헬름 마이바흐가 고속 내연 기관 특허 출원

1894 칼 벤츠가 최초로 자신의 양산차 〈벤츠 벨로〉 생산

1901 영국 빅토리아 여왕 서거 / 굴리엘모 마르코니가 최초로 대서양 건너편까지 전파를 전달하는 무선 전신 라디오 메시지를 콘월에서 뉴펀들랜드로 전송

1903 라이트 형제가 동력 기관이 달린 최초의 비행기 〈플라이어 3호〉로 만들어진

1909 리오 베이클랜드가 세계 최초의 비행기 〈플라이어 3호〉로 만들어진 베이클라이트를 출시

1914 제1차 세계대전 발발

1917 러시아 혁명

1918 제1차 세계대전 종전

1918 최초로 25세 이상의 영국 여성들에게 투표권이 주어짐

1919 국립 바우하우스가 바이마르에 설립

1887
실버 스튜디오의 아서 실버가 리버티 백화점을 위해 〈헤라〉 직물 디자인

1897
C. R. 매킨토시가 글래스고의 아가일 티 룸을 위해 가구를 디자인

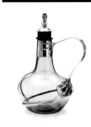

1904-1905
찰스 애슈비가 은과 유리로 된 디캔터를 디자인하고 수공예조합이 생산

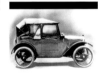

1922
〈오스틴 세븐〉 자동차가 출시되며 영국 자동차 산업의 민주화가 시작

1926
에릭 길이 〈길 산스〉 서체를 디자인. 나중에 모노타입 사에서 모든 형태의 〈길 산스〉 서체 시리즈를 개발

약 1890년대
W. A. S. 벤슨이 〈튤립〉 탁상용 조명을 포함해 다양한 구리 및 주석 제품을 디자인

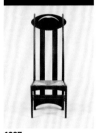

1901
프랭크 혼비가 조립 완구 시스템 특허를 출원. 이후 〈메카노〉로 알려짐

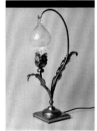

약 1918
에드워드 존스턴이 런던 지하철의 원형 로고를 새로 디자인

1924
조지 브러프가 고성능의 〈브러프 슈피리어 SS100〉 모터사이클을 출시

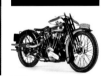

1926
T. G. 그린이 〈코니시 주방용품〉 시리즈를 출시

1925 바우하우스가 데사우 지방으로 옮김 / 파리에서 〈현대 장식미술 및 산업미술 국제 박람회〉 개최
1927 BBC 설립
1932 최초로 원자 분열에 성공

1936 니콜라우스 페브스너가 〈근대 운동의 개척자들〉을 펴냄

1939 제2차 세계대전 발발
1941 일본이 진주만 폭격
1942 미국에서 최초의 컴퓨터 개발
1945 독일이 무조건 항복 / 히로시마와 나가사키에 최초의 원자폭탄 투하
1947 냉전 시대 시작

1933
조지 카워딘이 '균형유지 용수철'을 사용한 〈앵글포이즈〉 작업용 조명을 최초로 선보임

1933-1934
제럴드 서머스가 열대 기후에서 사용하기 위한 단일 합판 소재 라운지체어를 디자인

1935
에드워드 영이 클래식 펭귄북스 표지를 디자인

1936
필코 사에서 베이클라이트로 만든 〈444번 모델 '민중의 라디오'〉를 선보임

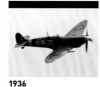

1936
레지널드 J. 미첼이 디자인한 〈슈퍼마린 스핏파이어〉의 처녀비행

약 1946
막스 고트바텐이 듀얼릿 〈콤비〉 토스터를 디자인

1933
헨리 벡이 런던 지하철 노선도를 도표 형태로 새롭게 디자인

1934
F. W. 알렉산더가 〈타입 A〉로 알려진 상징적인 BBC 마이크로폰을 디자인

1935
허버트 그레슬리가 유선형의 LNER 〈클래스 A4 맬러드〉 증기 기관차를 디자인

1936
자일스 길버트 스콧이 중앙우체국을 위해 〈K6번 모델〉 전화박스를 디자인

1945
어니스트 레이스가 비행기 고철을 다시 제련해 〈BA-3〉 의자를 디자인

1946
벤저민 보든이 '미래의 자전거'를 디자인하여 〈영국은 할 수 있다〉 박람회에 출품

1949 마오쩌둥이 중화인민공화국 선언

1951 영국제 개최
1952 영국 여왕 엘리자베스 2세 즉위

1953 왓슨과 크릭이 유전자 구조 발견을 발표

1956 수에즈 위기

1957 스푸트니크 위성 발사
1958 M6 프레스턴 우회도로와 함께 영국의 고속도로 시스템 오픈
1958 택시스 인스트루먼츠 사가 최초의 집적회로를 선보임

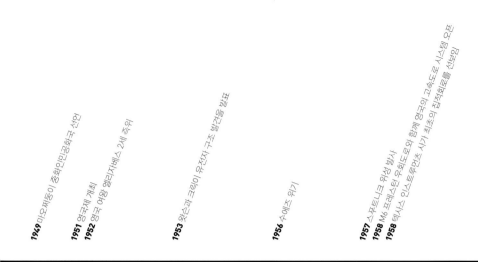

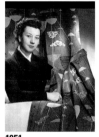

1951
루시엔 데이가 힐스를 위해 〈케일릭스〉 직물 디자인

1952
제트 엔진 삼각기 〈애브로 벌컨〉 폭격기 처녀비행

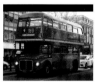

1954
더글러스 스콧이 상징적인 빨간색 〈루트마스터〉 버스 디자인

1957-1967
작 키니어와 마거릿 캘버트가 종합 고속도로 및 도로 표지 시스템을 디자인

1959
알렉 이시고니스의 가장 위대한 자동차 디자인인 소형차 〈미니〉 출시

1961
재규어의 〈E-타입 시리즈 1〉이 《제네바 모터쇼》에서 공개

1951
에이브럼 게임스가 영국제 로고를 디자인

1954
데이비드 멜러가 그의 최초의 식기구 시리즈인 〈프라이드〉를 디자인

1956
오스틴, 맨 앤드 오버턴 및 카보디스 사가 클래식 런던 블랙 캡, 〈FX4〉를 디자인

1958
데이비드 배시의 클래식 〈랜드로버 시리즈 II〉가 출시

1960
케네스 그레인지가 〈A701 켄우드 셰프〉 믹서를 디자인

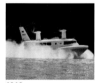

1962
크리스토퍼 코커럴의 〈SR. N2〉 호버크라프트 처녀비행

1961 우리 가거린이 첫 우주인이 됨

1967 비틀스가 〈서전트 페퍼스 론리 하츠 클럽 밴드〉 앨범 출시
1969 닐 암스트롱이 인류 최초로 달에 착륙
1971 인텔 사가 마이크로프로세서 개발
1973 국제 석유 파동
1973 영국이 EU에 가입

1982 포클랜드 전쟁
1983 애플 사가 그래픽 사용자 인터페이스를 적용한 최초의 개인용 컴퓨터 〈리사〉를 출시
1986 K. 알렉스 뮐러와 요하네스 게오르그 베드노르츠가 최초로 고온 초전도 물질을 개발
1989 베를린 장벽 붕괴
1989 팀 버너스리가 월드 와이드 웹을 발명
1990 독일 통일

1963
힐 사에서 로빈 데이의 〈폴리프로필렌〉 적재형 의자 출시

1963
JCB 사에서 조지프 시릴 뱀포드의 혁신적인 〈3C〉 백호 로더 출시

1967
피터 블레이크와 잰 하워스가 상징적인 〈서전트 페퍼스 론리 하츠 클럽 밴드〉 음반 커버를 제작

1976
프레드 스콧이 힐 사를 위해 인체공학적인 〈수포르토〉 의자를 디자인

1977
제이미 리드가 섹스 피스톨스의 〈갓 세이브 더 퀸〉 싱글을 위해 무정부주의적인 음반 커버를 디자인

1989
앨런 플레처와 펜타그램 사가 런던 빅토리아 앤드 앨버트 미술관의 새로운 로고를 고안

1963
피터 머독이 〈스포티〉 의자를 디자인. 이후 뉴욕의 인터내셔널 페이퍼 컴퍼니에서 생산

1964
산업디자인국이 영국 철도의 새로운 기업 이미지를 디자인

1969
영국과 프랑스의 디자인 합작으로 탄생한 초음속 비행기 〈콩코드〉의 처녀비행

1977
싱클레어 라디오닉스 사에서 역사적인 〈소버린〉 휴대용 계산기를 출시

1988
론 아라드가 〈빅 이지〉 의자를 디자인하며 가구 디자인에 새로운 조각적 형태를 도입

1992
〈맥라렌 F1〉 로드카 출시. 노멀 애스퍼레이티드 방식의 로드카로는 가장 빠른 차가 됨

1991 제3차 걸프 전쟁 / 월드 와이드 웹 하이퍼텍스트 시스템이 최초로 인터넷에 사용됨 / 냉전 시대 종식

1993 영국과 프랑스 사이에 유로터널 개통 / 펜티엄 프로세서 개발

2000 무선응용통신규약(WAP) 이동 전화 기술이 전 세계적으로 상용화

2001 뉴욕과 워싱턴 DC에 9.11 테러 / 아프가니스탄에서 전쟁 발발

2003 이라크 전쟁 시작

2007 최초의 안전한 인간 유전자 지도가 완성

2008 리먼 브라더스 투자은행 파산

2010 중동과 북아프리카에서 아랍 반정부 시위(아랍의 봄) 시작

2012 영국 여왕 엘리자베스 2세 즉위 60주년

2000

1998
조너선 아이브의 〈아이맥〉이 애플 사에서 출시. 완전히 새로운 개인용 컴퓨터의 탄생을 알림

2001
조너선 아이브의 〈아이팟〉이 애플 사에서 출시. 혁신적인 개인 뮤직 플레이어

2005
톰 딕슨이 〈코퍼 셰이드〉를 디자인해 성공을 거둠

2007
로스 러브그로브가 토템과도 같은 〈뮤온〉 스피커를 디자인

2010
토머스 헤더윅이 유쾌한 느낌의 〈스펀〉 의자를 디자인

1999
재스퍼 모리슨이 마지스 사를 위해 가스 주입 성형 공법으로 튼튼한 〈에어체어〉를 디자인

2005
제임스 다이슨이 이전에 자신이 디자인했던 〈DC01〉 모델을 개량한 〈DC15〉 '볼' 진공청소기를 출시

2007
애플 사가 조너선 아이브의 흥미롭고도 혁신을 이끈 작품 〈아이폰〉을 출시

2009
제임스 다이슨이 〈AM01〉로 선풍기의 개념을 재정립함

찾아보기

기타

사진 저작권

이 책에 사진 기재를 허락해 준 아래 기관 및 개인에게 감사의 인사를 전한다(t=위, b=아래, c=중앙, l=왼쪽, r=오른쪽).

Image courtesy of the Advertising Archive: 17b

Alamy: doti: 146, 245ct (Road sign), incamerastock: 147, Patrick Sahar: 109

Anglepoise Ltd (Farlington): 86lr, 87, 244tl

Apple Inc. (Cupertino): 18, 212, 213, 247tl, 247cbr, Doug Rosa: 232, 233

Cyril Barbaz: 245cbr (Land Rover)

Barber Osgerby (London): 226lr

Courtesy Ron Arad: 203, 246cbr

The—Blueprints.com: 110r, 132t

By kind permission of Bonhams: 131, 156, 157t, 157b, 245tr

The Bridgeman Art Library: © Cheltenham Art Gallery & Museums, Gloucestershire, UK: 49, 61, Photo © Christie's Images: 11t, 25, 43, 202, 243tl (chair), © The De Morgan Centre, London: 60l, 60r, Photo © The Fine Art Society, London, UK/ Private Collection: 63, Freer Gallery of Art, Smithsonian Institution, USA/Gift of Charles Lang Freer: 42, Private Collection: 39

Carnegie Museum of Art, Pittsburgh; Women's Committee Acquisition Fund: 117

Gary Chedgy: www.minerslamp.co.uk: 26l, 26r, 27 © Cheltenham Art Gallery & Museum: 48

Sam Chui: SamChuiPhotos.com: 185

Cona Ltd (West Molesley): 150l, 150r

Cornishware.biz: 82l, 82r

Corbis: Auslöser: 247ctl, © Dave Povey/ Loop Images: 137

David Mellor Design Ltd: 138l, 138r, 139t, 139b, 245cbl, © John Garner:

138r

Robin Day: 245tl

© John M Dibbs: 20—21, 110l, 111

Courtesy Tom Dixon: www.tomdixon.net: 208l, 208r, 228, 229, 247ct

Courtesy Dualit: 120l, 120r, 244tr

Dyson Ltd (Malmesbury): 222l, 222r, 223, 224l, 224r, 225, 236, 237, 247br

Alan Esplen/Alan's Meccano Pages: Charles Steadman: 65, 243bl (Meccano)

Established & Sons (London): Peter Guenzel: 227

Hans Ettema: 244bl (mic)

Mark Farrow (London): 216l, 216t, 216r, 217

Fears and Kahn (Epperstone): 89t

Fiell Archive (London): 6, 13, 14l, 17t, 23, 24, 28, 30, 52, 53, 57, 64, 78, 84, 88, 90, 91, 102l, 102r, 103, 116l, 116r, 122l, 122r, 123, 126, 128l, 128r, 129, 134, 135, 140, 142, 143, 144, 151, 152l, 152r, 154, 158, 160l, 160r, 164, 161, 165, 182, 183, 186, 187, 189, 190l, 191, 196, 197, 214, 215, 242tc, 242tc (Rocket), 242bl, 243tl, 243tr (car), 243tr, 244tc (Penguin), 244bl, 244bc (locomotive), 245tr (Mini), 245bl, 245bcl (taxi), 245br, 246tl, 246bl, 246bcr, 247bl, photographer Paul Chave: 14r, 23, 46, 47, 54r, 55, 80, 81, 83, 98, 242tl, 243bl, 243br, 244tc (radio), courtesy of Concrete Box/www.concretebox.co.uk: 141, 176, 177, courtesy of the collection of Roy Jones: 99, 105, 124l, 124r, 125: courtesy of Seymourpowell: 200l, 200r, 201

Michael FitzSimons: 76l, 76r, 77t, 77b,

243br (motorcycle)

Fotolibra: Graeme Newman: 145

Getty Images: 218, 219, AFP: 153, Hulton Archive: 108, 118l, 178, Marvin E. Newman: 184, Michael Ochs Archives: 195, 246ctr, Redferns: 179, 194l, 194r, 246ct (Sgt Pepper), SSPL: 72

GNU/GFDL: Franck Cabrol: 244tr (Spitfire)

Haslam & Whiteway (London): 11b, 36, 67, 242bc

Hille Educational Products Ltd (Ebbw Vale): 192, 246ct (chair)

James Humphreys (Salopian James): 132 © The Hunterian, University of Glasgow 2012: 58, 59, 62

Courtesy of the Ironbridge Gorge Museum Trust: 22

Courtesy Jaguar Land Rover: 148, 149

JCB (J C Bamford Ltd)(Rocester): 162, 163, 246tl

KEF (GP Acoustics (UK) Ltd) (Maidstone): Christopher Gammo— Felton: 234, 235, 247ctr

London Transport Museum: 70, 71, 74, 75, 112l, 112r, 113, 136

Lyon & Turnbull: Mike Bascombe: 44, 45, 242tr

Magis Spa: 240, 241, 247tr,

Wouter Melissen: 180l, 180r, 181

Courtesy Maclaren UK Ltd: 172l, 172r, 173

McLaren Automotive Ltd (Woking): 206, 207, courtesy of: 246br

The Millinery Works: 242tc (plate)

Sgt. David S. Nolan, US Air Force: 133, 245tl

The Old Flying Machine Company Ltd:

참고 문헌

그린헐, P., 『디자인과 장식 미술 인용 및 자료』, 맨체스터 대학 출판, 맨체스터, 1993

글로그, J., 『디자인 속의 영국 전통』, 펭귄북스, 런던, 1947

레비, M., 『리버티 스타일 - 클래식 시기: 1898–1910』, 와이덴필드 앤드 니콜슨, 런던, 1986

마틴, S. A., 『아치볼드 녹스』, 아카데미 에디션, 런던, 1995

매카시, F., 『1880년 이후의 영국 디자인: 시각적 역사』, 런드 험프리스, 런던, 1982

바이어스, M., 『디자인 대백과』, 현대미술관, 뉴욕, 2004

버트럼, A., 『디자인』, 펭귄북스, 런던, 1938

베일리, S. & 콘랜, T., 『콘랜과 베일리의 디자인 & 디자인(Design: Intelligence made Visible)』, 콘랜 옥토퍼스, 런던, 2007

베일리, S., 『콘랜 디자인 연감』, 콘랜 옥토퍼스, 런던, 1985

브라이트웰, C. L., 『실험실과 작업실의 영웅들』, 조지 라우틀리지 앤드 선스, 런던, 1859

블레이크, A., 『미샤 블랙』, 디자인카운슬, 런던, 1984

수직, D., 『영국의 디자인: 커다란 아이디어들(작은 섬나라)』, 콘랜 옥토퍼스, 런던, 2009

스파크, P., 『브리튼은 해냈는가?: 1946–1986년까지의 영국 디자인 맥락』, 디자인카운슬, 런던, 1986

이스트레이크, C., 『가구와 덮개 및 기타 세부 요소에서 찾을 수 있는 가정용품 취향』, 롱맨스 그린, 런던, 1878

콘웨이, M., 『어니스트 레이스』, 디자인카운슬, 런던, 1982

크라우더, L., 『영국 디자인 수상작: 1957–1988』, V&A 출판, 런던, 2012

톰슨, D., 『20세기의 영국』, 펭귄북스, 런던, 1965

페리스, G. H., 『현대 영국 산업디자인 역사』, 키건 폴, 런던, 1914

페브스너, N., 『현대 디자인의 선구자들: 윌리엄 모리스부터 발터 그로피우스까지』, 펭귄북스, 런던, 1960

필, C. & 필, P., 『1945년부터의 모던 클래식 가구들』, 템스 앤드 허드슨, 런던, 1991

필, C. & 필, P., 『20세기의 디자인』, 타센 GmbH, 쾰른, 1999

필, C. & 필, P., 『산업디자인 A–Z』, 타센 GmbH, 쾰른, 2000

필, C. & 필, P., 『윌리엄 모리스』, 타센 GmbH, 쾰른, 1999

필, C. & 필, P., 『찰스 레니 매킨토시』, 타센 GmbH, 쾰른, 1995

필, C. & 필, P., 『플라스틱 드림: 디자인의 합성 비전』, 필 출판, 런던, 2009

해머턴, I., 『W. A. S. 벤슨: 모던 디자인의 예술 공예 전문가이자 선구자』, 앤티크 컬렉터스 클럽, 올드 마틀샘, 2005

헤스켓, J., 『산업디자인』, 템스 앤드 허드슨, 런던, 1980

호이겐, F., 『영국 디자인: 이미지와 아이덴티티』, 템스 앤드 허드슨, 런던, 1989

애터베리, P. & 웨인라이트, C., 〈퓨진: 고딕의 열정〉, 예일 대학 출판과 빅토리아 앤드 앨버트 미술관 연합, 런던, 1994

콕스, I., 〈사우스뱅크 전시회: 그것이 들려주는 이야기에 대한 안내〉, H. M. 출판국에서 영국제를 위해 출판, 런던, 1951

프레일링, C. & 캐터럴, C., 〈이 시대의 디자인: 왕립예술학교 100년〉, 리처드 데니스 출판, 셉턴 뷰챔프, 1995

전시회 카탈로그

라이올, S., 〈힐: 영국 가구 75년〉, 엘론 출판사와 빅토리아 앤드 앨버트 미술관 연합, 런던, 1981

브리워드, C. & 우드, G., 〈1948년부터의 영국 디자인: 근대의 혁신〉, V&A 출판, 2012

감사의 말

이 책은 우리가 오랫동안 집필하기를 원했던 책이다. 특히 우리가 이 '밑바닥부터 철저히' 쓴 첫 번째 책을 출판할 수 있어 기쁘게 생각한다. 또한 우리에게 이미지를 사용하도록 허가해 주고 전문적인 조언을 아끼지 않은 모든 제조사들, 수집가들, 딜러, 옥션 하우스, 미술관 및 이미지 라이브러리에도 감사를 전하는 바이다.

"다르게 만드는 것은 매우 쉽지만, 더 좋게 만드는 것은 매우 어렵다."
— 조녀선 아이브

"많은 이들은 그저 훌륭한 솜씨와 좋은 재료만 있으면 좋은 품질의 물건을 만들 수 있다고 말한다. 그러나 좋은 디자인 없이 이러한 품질을 만드는 것은 불가능하다. 좋은 디자인이란 품질의 기준을 논할 때 정말로 필수적인 부분이다."
— 고든 러셀

영국 디자인

2017년 11월 13일 초판 1쇄 인쇄
2017년 11월 27일 초판 1쇄 발행

지은이 | 샬럿 & 피터 필
옮긴이 | 이상미
발행인 | 이원주

책임편집 | 이경주
책임마케팅 | 이재성

발행처 ㈜시공사
출판등록 1989년 5월 10일(제3-248호)

주소 | 서울시 서초구 사임당로 82(우편번호 06641)
전화 | 편집(02)2046-2844·마케팅(02)2046-2800
팩스 | 편집·마케팅(02)585-1755
홈페이지 www.sigongart.com

ISBN 978-89-527-7947-2 03600

이 도서의 국립중앙도서관 출판예정도서목록(CIP)은 서지정보유통지원시스템 홈페이지
(http://seoji.nl.go.kr)와 국가자료공동목록시스템(http://www.nl.go.kr/kolisnet)에서
이용하실 수 있습니다. (CIP제어번호 : CIP2017028729)